U0132571

劉靖之　著

香港
音樂史論

文化政策
音樂教育

商務印書館

本書蒙香港培華基金會常務委員羅文彬先生資助出版

香港音樂史論 —— 文化政策‧音樂教育

作　　者：劉靖之

責任編輯：張宇程

封面設計：張　毅

出　　版：商務印書館（香港）有限公司

　　　　　香港筲箕灣耀興道 3 號東滙廣場 8 樓

　　　　　http:// www.commercialpress.com.hk

發　　行：香港聯合書刊物流有限公司

　　　　　香港新界大埔汀麗路 36 號中華商務印刷大廈 3 字樓

印　　刷：中華商務彩色印刷有限公司

　　　　　香港新界大埔汀麗路 36 號中華商務印刷大廈 14 字樓

版　　次：2014 年 6 月第 1 版第 1 次印刷

　　　　　© 2014 商務印書館（香港）有限公司

　　　　　ISBN 978 962 07 5630 6

　　　　　Printed in Hong Kong

目 錄

I. 文化政策篇

II. 音樂教育篇

索 引 .. *337*

圖片目錄

參考圖片

II. 音樂教育篇

第二章　香港中、小學音樂教育（1945~2013）

第三章 香港高等與專業音樂教育

序

　　一年前出版的《香港音樂史論 —— 粵語流行曲・嚴肅音樂・粵劇》是文化藝術的"果"，論述了香港主流音樂文化活動；這部《香港音樂史論 —— 文化政策・音樂教育》是"因"，關係到香港文化藝術的根"本"基礎。每一個民族、地區、城市的文化藝術活動的背後，都有文化傳統、藝術表演內容與形式，香港深受嶺南文化的影響和薰陶，過去一個半世紀殖民統治的結果，這座城市既保存了粵劇和粵曲，又產生了融合海派時代曲與歐美流行曲的粵語流行曲，說明了香港的音樂文化既有嶺南和中國內地的，也有外來的。20 世紀末以來的全球化發展，文化藝術的你中有我，我中有你將越來越顯著，若不留神，香港的文化藝術會不知不覺地被全球化吞噬了去。

　　文化政策的制訂，主要的目的有二：一是為香港文化藝術發展創造良好的環境和條件，讓藝團和藝術家能施展所長、發揮才華，並配以與時俱進的行政架構和適當的資源；二是重視促進本土藝術創作和演出，以發揚香港的獨特風格。香港僅僅在金融、貿易上有所成就是不夠的，還要在文化藝術上取得卓越成績，才能成為亞洲的國際都會。

　　本書的第二部份是有關香港音樂教育發展史。自從香港成為英國殖民地之後，港英政府從不重視中、小學音樂教育，直到香港回歸中國之後，特區政府進行了教育改革，藝術教育才開始恢復了應有的位置，音樂科在學校課程結構裏逐漸受到重視。要糾正過去一個多世紀的缺失，需要相當長的時間，尤其是教育政策制訂者、學校校長以及音樂教師，要攜手合作來共同努力。人們說在教育上的投資，回報最好，因此特區政府在藝術教育上的投資最有眼光。

　　本書作者在撰寫《香港音樂史論 —— 文化政策・音樂教育》一書的過程中，承蒙下列人士和機構的支持與協助，謹致以衷心的謝意：

文化政策篇

香港特別行政區政府民政事務局副局長許曉暉女士

香港藝術發展局行政總裁周勇平先生、署理藝術推廣及外事總監曹敏儀女士

西九文化區管理局行政總裁連納智先生（Michael Lynch, CBE, AM）、行政總裁辦公室總監黃寶兒女士

香港特別行政區政府康樂及文化事務署總經理（港九文化事務）馮惠芬女士、經理（大會堂）岑鳳媚女士

音樂教育篇

香港政府教育署前首席督學（音樂）湛黎淑貞博士

香港特別行政區政府教育局總課程發展主任（藝術教育）戴傑文先生、高級課程發展主任（音樂）譚宏標先生

香港學校音樂及朗誦協會音樂委員會主席、拔萃女書院音樂主任蔣陳紅梅女士

香港九龍馬頭涌官立小學校長倪毓英女士

香港德瑞國際學校副校長 M.Whittaker 先生

附錄：香港政府資助的演藝團體

香港管弦協會行政總裁簡寧天（Timothy Calnin）先生、副行政總裁彭莉莉女士

香港中樂團藝術總監、首席指揮關惠昌先生、行政總監錢敏華女士、市務及拓展經理黃卓思女士

香港小交響樂團音樂總監葉詠詩女士、行政總監楊惠女士、公關及市場推廣經理莫皓明女士

香港培華教育基金常務委員羅文彬先生對本書出版之資助。

在結束這篇短序之前，作為香港大學香港人文社會研究所名譽研究員，本書作者謹向香港人文社會研究所多年來對這項香港音樂史研究計劃的支持表示感謝。

劉靖之

2014 年 6 月

緒　論

引言

　　從音樂文化的角度來看，香港的歷史並不悠久；從本土的音樂文化傳統來看，香港的底蘊也不豐厚，而且多是外來的──從廣東廣西、上海、歐美等地移植過來的。事實上，香港在被英國佔領之前屬中國文化體系裏的一個部份，被英國佔領之後仍然是中國文化的一個組成部份，直到 20 世紀中葉開始，中、港邊界設置關卡，限制入境之後，香港才逐漸發展形成了自己的文化身份。香港獨特的文化身份既有中國，尤其是嶺南的內涵與風格，又有歐美的現代感和氣息。香港成為亞洲四小龍之一後，香港粵語流行曲融合了粵曲、時代曲、歐美流行曲的元素；香港的粵曲保存了較多的傳統形式與內容；香港的嚴肅音樂作曲家在曲式和配器方面的現代化、當代化等方面所從事的嘗試；香港的舞蹈既民族又現代等，充份說明了在音樂藝術發展上，香港 1970、1980 年代已開始形成了自己的獨特身份。

　　香港的文化身份是怎樣形成的？過去一個多世紀的歷史告訴我們，這種獨特文化身份的形成是港英政府將香港人的文化生活與中國大陸的文化傳統割切開來，從教育和文化交流上切斷雙方的來往，執行殖民主義的"忘本"教育政策，長年累月推行的結果便收到預期的效果。在音樂教育上，香港政府在 1841~1941 的一個世紀裏，採取放任態度，中、小學的音樂科可有可無；太平洋戰爭之後，港英政府開始積極抓緊教育政策，增加教育撥款，鼓勵英文英語教學，打擊中文中學。對學校音樂教育仍然如太平洋戰前一樣，雖然大部份初級中學均設有音樂科，但直到 1968 年才公佈小學音樂課程綱要，1983 年才公佈中學音樂課程綱要。1949~68 年間，教育署音樂組不務正

業，忙於香港學校音樂與朗誦節和英國皇家音樂學院聯會的公開考試。

香港回歸中國後，特區政府立即開始了優質教育和全人教育的改革計劃。1997~2007年間，香港教育統籌委員會發表了一系列有關"藝術教育學習領域"文件，為德、智、體、羣、美全面發展，保持終身學習的教育制訂藍圖。教局統籌局課程發展議會目前已開始評估、修訂、更新上述文件在過去近十年裏實行的情況，並進行評估和修訂、更新已過時、不足之處。

香港文化身份形成的另一個重要因素是文化政策，促進文化藝術發展，尤其是本土藝術創作的政策，不僅有助於提升香港作為亞洲的國際都會的形象，還能繁榮香港的社會和經濟發展，提升創意產業的繁榮。這方面的工作，殖民時期的港英政府在歸還香港給中國之前，尚未開始；回歸後的特區政府，在1997~2003年間進行了一連串顧問報告和公眾諮詢之後，目前似乎進入了冬眠時期，了無動靜，是不是要等待西九文化區工程計劃大致建成之後，覺得才是為香港制訂長遠文化政策的適當時機？

港英時代的政府，在文化政策上的態度是有跡可尋的。1883年成立的潔淨局是純粹為香港的城市衛生而提供服務的。1879年興建的舊大會堂則純粹為居港英國人而設，不是給香港居民享用的場館。1935年潔淨局改名為市政局，其功能也是以市政服務為主要工作內容，其中可能包括了提供球場、泳灘一類的市政和康樂設備，但這些不能算是文化藝術政策的體現。從1841到1962年的121年，香港這座城市一直缺乏像樣的演出場所。1962年的大會堂才是香港市民自由出入的公共文化中心。

麥理浩在1971~82年間擔任香港總督時期，香港政府進行了從未有過的大規模演藝場館的興建和藝術團體的組建工作，直到1989年建成啟用的香港文化中心，都是麥理浩時代計劃籌建的。但麥理浩的龐大文化藝術場館和藝團的建設計劃是基於英國與中國有關香港問題談判的政治需要，要在談判桌上爭取優勢。由此可見，港英政府一向只願意為香港市民提供康樂、文娛活動，從來不準備制訂正正規規

的文化政策，將康樂、文娛提升至文化藝術高度。從這一個歷史角度來看，港英政府在將香港歸還給中國之前的一個半世紀裏，所執行的是從頭到尾的康樂文娛政策，只是在硬件施設上鋪奠了一些基礎工作。

《香港音樂史論 —— 文化政策・音樂教育》有兩個部份：文化政策篇和音樂教育篇，卷末有"結論"、兩個有關文化政策紀要和音樂紀要以及參考圖片。有關內容分述如下。

第一部份：文化政策篇

"文化政策篇"分三章來論述。第一章"香港康樂與文化的施政"，從歷史的視角來回顧香港總督和特區首長的《施政報告》裏有關康樂與文化的施政，市政局和區域市政局工作裏的康樂與文娛服務，以及民政事務局的康樂與文化服務。這裏所用的"康樂"、"文娛"、"文化"等名詞是依照這兩個市政局和民政事務局年報裏所開列的名詞，並非由本書作者所選用的。事實上年報是根據各部門的市政工作性質來撰寫報告的，他們所用的"康樂"與"文娛"是指市民所享用的設施如植物公園、維多利亞公園、球場、泳灘等。1962 年香港大會堂建成啟用之後，市政局年報裏才開始報導大會堂的活動，"文化"這個名詞才初次出現。1960 年代香港大會堂的一些音樂會、畫展、圖書館活動雖然可歸為文化藝術範疇，但與有意識的文化政策仍然有一段距離。港英政府的這種"康樂"、"文娛"心態，一直維持到 1997 年殖民政府停止運作。

前市政局對 2000 年以前的香港市政工作極為重要，是影響香港居民生活的前線部門，康樂與文娛只是市政局工作裏的次要項目。1973 年 4 月開始，市政局開始行政、財政自立，憑着豐厚的差餉收入，令它在後來的 27 年裏迅速發展。但市政局和區域市政局始終是"區域"性的法定組織，缺乏政策制訂的功能，議員也非專職，更缺少專業人才，若不是在 2000 年初停止運作，需要徹底改組，以應付日趨知識型、全球化的社會。

民政事務局在康樂及文化事務署的協助下，在過去 14 年裏全盤接收了兩個市政局的康樂及文化工作。相信在首任特首董建華的構思中，在制訂文化政策、重組行政架構、重新分配資源的計劃裏，希望有所作為，如他在《施政報告》裏提出從西九龍填海區撥出土地興建國際級的文化藝術演藝中心，委任文化委員會以制訂長遠的全港文化政策等，可惜他於 2005 年春辭職後，繼任特首曾蔭權將西九文化區變成地產項目而引起軒然大波，結果原計劃被推倒重新制訂，浪費了好幾年的時間。1990 年代的幾份有關文化政策的顧問報告和幾次大規模的社會有關文化政策的討論，對民政事務局的康樂及文化服務並沒有產生任何影響，大體上仍然跟隨兩個市政局的撥款和管理模式，運作至今。

　　第二章"香港文化藝術機構"介紹了三個法定機構的組織和運作。香港藝術發展局既有研究全港文化藝術政策的功能，也有向藝團和藝術家撥款的權力，其不足之處在於缺乏協調政府部門的職能以及所能運用的撥款額微不足道，難以影響全港文化藝術生態。事實上香港藝術發展局早就應該與時俱進，改組以應付新時代的挑戰。雖然如此，香港藝術發展局在過去 20 年裏，在文化政策的研究、資助撥款機制上的組織標準和安排做了一些奠基工作。

　　文化委員會在 2000~03 年間為香港構建了一個燦爛的文化藝術藍圖，其中包括"全人教育"重要組成部份的"文化藝術教育"，突出文化藝術、德育、公民教育的正面觀；重視文化設施的平衡發展，如釐定圖書館、博物館、文娛演藝場館的角色和定位，確認民間團體應成為文化發展的主要力量，鼓勵民間主導，以逐步減少政府在文化設施和活動上的直接參與和管理。在資源調配和架構檢討上，要以"民間參與"作為由政府主導過渡至"民間主導"的中間平台，讓政府由"管理者"逐步變成為"促進者"。其實文化委員會有關"藝術教育"的建議早在 2000、2002、2003 年的香港教育統籌委員會所發表的教育改革報告裏已有更為詳盡的闡述。至於有關"民間主導"和"資源調配與架構檢討"的建議，香港藝術發展局於 1998 年中所委約的

兩份顧問報告（香港政策研究所《香港文化藝術政策的釐定、推行與資源開拓》與艾富禮《藝術政策、執行與資源》均於 1998 年 12 月呈交香港藝術發展局）也有透徹的分析和研究。看來特區政府與法定組織藝術發展局之間似乎存在着不應有的隔閡。

"西九文化區"從 1998 年初開始孕育到 2008 年"西九文化區管理局"成立和立法會財務委員會撥款 216 億港元，再到 2013 年 9 月西九文化區第一座演出場館"戲曲中心"動土興建，前後長達 15 年，中間經歷 2006 年初原計劃被香港市民否決，重新策劃設計，充份説明了特區政府負責這項文化藝術項目的官員如斯之顢頇無能。

毫無疑問，西九文化區是一項香港從未從事過如此大規模的演藝場館的工程計劃，經驗固然缺乏，政策配套準備工作更為不足，例如對現有場館的功能、效率等評估以及在西九文化區基本完工之後與現有設施之間的配合、協調有關調查、分析、研究、未來營運方針等方面根本欠缺整套方案。再説，在起動如此龐大的文化基建工程，當事者應該備有長遠、全盤的文化政策來領導香港的文化發展，繁榮本土藝術創作和活動。

第三章"香港文化政策研究"介紹 1990 年代以來文化政策研究的情況。香港的文化政策研究，一般由政府和法定文化藝術組織從事，學術界的興趣不大，因此所見到的研究成果大部份來自政府有關政策局或定法組織如香港藝術發展局，而且全部以委約專業公司或專業人士提交顧問報告的形式，大學有關研究專著就少見了。第三章轉述了香港藝術發展局委約香港政策研究所的兩份文化藝術政策報告、艾富禮的一份藝術政策報告以及幾份政府文康廣播科、香港藝術發展局、市政局文化委員會和區域市政局的規模較小、年期較短的諮詢文件和計劃書，都是為政府施政參考的"政策研究"文件。至於富於學術性質的研究，則只有陳雲的專著《香港有文化 —— 香港的文化政策》（上卷）一部。陳雲的專著是在他 2007 年離開民政事務局之後出版的，但他的研究卻是在 1998~2007 年間任職於香港政策研究所和民政事務局，從事文化政策顧問報告撰寫時期做的，因此也是屬"政策研究"

範疇，但在《香港有文化——香港的文化政策》（上卷）一書裏，他表達了個人對香港文化政策制訂和改進意見，形成強烈的"一家之言"的觀點，超越了"政策研究"界限。

如上文所述，香港的文化政策研究的底蘊並不豐厚，但從 1990 年代到 2000 年代初，香港政府和法定組織所委約、自製的有關文件，已足夠未來文化政策制訂者提供所需要的參考資料。

第一部份附錄：香港政府資助的演藝團體

目前在香港經常演出的藝術團體，以政府資助的三隊管弦樂團、三隊舞蹈團和三隊話劇團為市民所熟悉，事實上它們也是香港文化藝術生活中較為重要的表演藝術提供者。在這 9 隊藝團裏，三隊話劇團不在本書討論範圍之內，因此僅就三隊管弦樂團和三隊舞蹈團的歷史予以介紹，讓讀者了解這些主要音樂和舞蹈表演藝團的發展歷程。其中香港管弦樂團的歷史有一百多年，是六個藝團中成立最悠久的，但直到 1974 年這隊樂團才正式職業化。其他五個成立於 1970 年代之後：香港中樂團，1977；香港小交響樂團，1990；香港芭蕾舞團，1979；城市當代舞蹈團，1979；香港舞蹈團，1981。

政府大力資助這六隊藝術表演團體的原因是甚麼？香港管弦樂團一向得到港英政府的優待，是眾所周知的，香港中樂團在香港回歸後在資助上獲得了顯著的改善，近年來所得撥款幾乎與"港樂"的平分秋色，香港市民也能心領神會。香港小交響樂團到 2000 年才正式成為政府資助的樂團，但接受撥款的水平無法令之成為全職業化，雖然逐漸增加。可能政府內有些決策者認為既然已有兩隊全職樂團，香港沒有需要再浪費公帑來資助第三隊全職樂團。這種看法見仁見智，香港小交響發展歷程，在編制上、聽眾對象、活動內容等方面，均扮演與"港樂"和中樂團截然不同的角色，以香港市民的教育程度，對文化藝術的期待，是有空間容納第三隊管弦樂團的，香港也有能力來資助。

三隊舞蹈團也為香港提供頗為平衡的舞蹈演出活動：香港芭蕾舞

團專職歐洲芭蕾舞，城市當代舞蹈團集中現代舞，香港舞蹈團則主攻民族舞蹈，正是香港觀眾所需要的——歐洲的精緻舞蹈、充滿現代氣息的當代舞蹈、帶有濃厚中國風格的民族舞蹈。從舞蹈藝術的角度來看，芭蕾舞已有豐富的劇目，需要團員掌握困難的技巧和對經典作品（音樂和編舞）的透徹理解和富於創新的詮釋；當代舞蹈和民族舞蹈，由於沒有像芭蕾舞那麼多的經典音樂與舞作，因此需要更多的原創作品。

事實上，香港的舞蹈團與上述三隊樂團和本地作曲家一直在緊密合作，聯手努力在歐洲精緻芭蕾舞、當代舞蹈和中國民族舞蹈上開出新的花朵。

第二部份：音樂教育篇

音樂教育篇分三章來敘述香港過去一個多世紀的音樂教育，包括小學、中學和高等學校的音樂教育。第一章香港早期學校音樂與音樂活動的第一節19世紀下半葉的學校音樂與音樂活動（1842~1900），由於資料實在太少，只能從政府教育部門的一般報告、中學的學生刊物裏尋找一些課外音樂活動的資料，從中獲得零碎訊息。到了20世紀上半葉，香港的人口增加，學校的數目也自然而然增多了，音樂科逐漸普遍了，但政府教育部門對學校音樂教育仍然保持其一向的態度，由於不甚重視，因此在年報裏時有時無，反而教會中學對音樂一向在課程裏享有一席位置，第一章第二節20世紀上半葉的學校音樂、音樂活動（1900~1945）裏的一些資料均取材於教會中學的年報和學生刊物。

第二章香港中、小學的音樂教育論述20世紀下半葉至21世紀初的中小學音樂教育，情況大為不同。太平洋戰爭之後，香港在多種原因下經歷了令人意想不到的發展，從一座中國南方小城市變成一座富裕、現代化城市、亞洲的四小龍之一。港英政府一改太平洋戰爭前的態度，大力發展英語、英文教學、推行"忘（中國之）本教育"，着

力令香港人成為沒有根的市民。在音樂教育上，香港的中小學推行一套從英國學校搬來的課本和教學法。最令人感到不滿的是，香港的小學生要到 1968 年才開始有音樂課程大綱、中學生更要等到 1983 年才有，而這些課程大綱剝奪了香港學生學習、欣賞他們自己的音樂文化，這種情況一直維持到 1997 年香港回歸中國。

特區政府於 1997 年開始的優質教育和 2000 年開始的藝術教育改革為香港的藝術教育打開了一個嶄新的局面，同時也為香港的文化藝術發展注入了強而有力的營養。藝術教育本來就是"全人教育"重要的組成部份，因為缺少了藝術教育，我們就缺少了懂欣賞藝術的市民、缺少了有創造力的藝術家，創意產業也無法興旺，整個香港社會將會了無生氣、朝氣和鑒賞品味。由此可見，有識之士在談到制定長遠的文化政策時，要點之一是強調藝術教育在制定、推行文化政策過程中的關鍵性。

第三章香港高等與專業音樂教育簡略地介紹香港從 1940 年代末以來的高等和專業音樂教育的發展。高等和專業音樂教育要發展得紮實和順利是需要一定的配套，包括基礎穩固的學校音樂教育、社會和家庭的栽培和鼓勵，以及相應的設施，如現代化的演出場館、完善的演出藝團和樂團、優秀的老師等。香港現在已基本具備了這些條件，未來還會更好，尤其在西九文化區建成之後。但龐大、複雜的文化藝術配套需要完善、與時俱進的政策和執行架構，否則會陷入像西九文化區早期所犯的錯誤，文化藝術的決策層需要經常引以為戒。

香港的高等和專業音樂教育還欠缺專業音樂學院，目前的演藝學院是一所綜合性的藝術學院，其音樂學院尚未能滿足香港樂團、室樂團和合唱團的需要。

附表："香港文化政策紀要"、"香港音樂教育紀要"

本書作者認為"文化政策"和"音樂教育"是文化藝術發展的兩個十分重要的基礎，沒有長遠的文化政策，藝術創作和演出是難以向縱

深發展的，缺乏完善的音樂課程和優秀的音樂師資，人們的德、智、體、羣、美就難以得到全面平衡的啟發和孕育；缺乏這兩個基礎，我們不會有好的創作和演出，人們的文化生活就會失去方向。

附表的兩份"紀要"是根據本書六章的內容撮要編纂而成，因此稱之為"紀要"，為讀者提供綱領式的參考。

I

文化政策篇

第一章　香港康樂與文化施政：
施政報告、市政局、民政事務局

引　言

　　香港的文化藝術發展，在很長的時期裏處於一種自生自滅的狀態。作為一個小小的漁村，居民忙於生計，只在閒時如節日或喜慶日子才看看神功戲、聽聽民歌小調，都是屬於文娛活動。香港在鴉片戰爭之後割讓給英國，情況沒有顯著的改變，殖民政府專注如何把香港變成一個在亞洲的英國據點，以便利宗主國在亞洲，尤其是中國的貿易商業活動，對於本地居民的文化藝術生活則採取不聞不問的態度。19 世紀中、下葉，居港英國人成立了牧歌協會（1843）、合唱協會（1861）、愛樂協會（1872）等業餘音樂組織，更於 1869 年興建了大會堂。但這些協會和大會堂都是為居港的英國人服務，與本地居民毫無關係，那個時期的殖民者與被殖民者的界限十分清晰，河水井水互不相干。

　　20 世紀上半葉，人口增多，香港的商業活動逐漸興旺，民間的文娛活動也較上個世紀繁榮，演出場所如普慶戲院、各種茶樓和遊樂場所為粵劇藝人和粵曲歌伶提供演出機會，觀眾相應增加。另一方面，在教會的努力下，香港的教會學校和學生逐年增長，學習歐洲音樂的人也越來越多，尤其是聲樂和鋼琴。拉脫維亞鋼琴家夏利柯（Harry Ore, 1885~1972）、聲樂家戈爾迪（Elisio Gualdi）、國立音專畢業的林聲翕（1914~91）等便是 1920、1930 年代來到香港，前兩位教導為數頗多的鋼琴和聲樂學生，林聲翕於 1936~42、1949~91年居於香港，培育了理論、作曲和鋼琴人才。這些都是民間音樂活

動，香港政府在文化政策上在這個時期裏並無作為。

香港政府於 1935 年 3 月 1 日將 1883 年 4 月 18 日成立的衛生局（Sanitary Board）改組為"市政局"（Urban Council），負責處理香港的清潔和衛生事務。1945 年戰後，市政局職責逐漸增加，不再局限於衛生事務。（Bloomfield 1983）事實上，隨着香港的衛星城鎮如沙田、荃灣、元朗、大埔、屯門等的興建，香港政府於 1985 年成立了"區域市政局"，與市政局分別分擔香港、九龍和衛星城鎮的市政工作，管理包括圖書館、博物館以及眾多的演出場地。從 1883 年到 2000 年兩個市政局解散，市政局運作了 117 年；若從 1935 年更名時算，市政局也有 65 年的歷史。

香港政府在 1962 年大會堂啟用之前，一向不將文化藝術工作列入主要的施政項目，交由負責衛生清潔事務的市政局管理。香港大會堂啟用之後，圖書館、博物館、運動設施、演出場館的工作量越來越繁重，市政局屬下的衛生、徙置、房屋、公園等四個部門無法應付日益增加的演出活動，因此，不得不成立統籌文化藝術事務部門。但在 1960 至 1990 年代期間，政府部門以處理市民的康樂文娛活動的思維和理念來制定方案和財政預算，直到 1995 年成立"香港藝術發展局"，才開始把康樂文娛提升到文化藝術的層次，但"康樂及文化事務署"仍然以"康樂"為主，文化為輔。1973 年，市政局在財政事務上獲得獨立，取消市政局的官守議員議席，主席、副主席由局內 24 位議員選出，加上香港在 1970 年代經濟起飛，成為亞洲四小龍之一，於是在演出場館和藝團的建立上呈現出一片欣欣向榮的景象。

第一節　施政報告 —— 有關康樂與文化的施政

香港政府的行政架構裏一直沒有負責文化藝術的部門，因此將大會堂興建和運作交了給市政局，那已是 1950 年代末 1960 年代初。在政府領導層的心目中，博物館、圖書館、演出場館等屬於市政範

疇，由市政局管理名正言順，因為這些工作不直接涉及到政策的制定。既然衛生清潔等與市民生活有關的事務由市政局負責管理，因此博物館、圖書館、演出場館等服務性質的工作也可以交給市政局。那麼政府扮演一個甚麼角色呢？本書作者翻閱了從 1973 到 1996 年香港總督和 1997 年以後的特別行政區行政長官（簡稱"特首"）的《施政報告》，[1] 看看有沒有有關文化藝術的內容，以確定這方面的有關政策。現將其中有關康樂和文化藝術的內容節錄如後，以了解政府在這方面的施政。

麥理浩時期（1972~81）

1. 康樂、體育設施已成為香港社會重要組成部份，政府不應忽視。雖然已取得了相當好的成績，但協調工作仍然有待改進，因此政府設立以民政司為主席的"康樂與體育局"，就如何擴展設施、充份使用，並加強監督有關活動，向政府就有關資源需求提出建議。（1973 年 10 月 17 日，頁 9、10）

2. 康樂與體育設施需與郊野公園與海灘同時發展。（1974 年 10 月 16 日，頁 7~9）

3. 香港市民對中、外藝術興趣日益增長，政府與市政局正在鼓勵、促進這一新的健康的現象，主要的不是在於缺乏適當的演出場館；類似香港大會堂的音樂廳、劇院將相繼在荃灣（1979）、屯門（1980 / 81）和沙田（1982 / 83）建成；更期望計劃中的香港文化中心將為香港市民帶來新的推動力。（1977 年 10 月 6 日，頁 10）

4. 在政府、市政局和有關機構的推動、鼓勵下，香港的文化和康樂活動有着快速的發展，包括香港管弦樂團和香港中樂團高水準的演奏、內容豐富的香港藝術節 / 亞洲藝術節 / 電影節，常年滿座的香港藝術中心、計劃中的香港文化中心以及即將建成的衛星城鎮的演出場館等。（1978 年 10 月 11 日，段落 47~54）

5. 香港的文化和康樂活動正在以非常速度和頗具規模地發展，包

括教育署屬下的音樂事務統籌處所舉辦的青年樂器訓練計劃，組成了7隊中樂樂團，舉辦了 266 個樂器班，在法國和英國 17 個城市巡迴演出。"康樂與體育服務中心"（1974 年成立）舉辦了 2,700 個項目，惠及 35 萬名青年進行戶外活動；建立了 21 處郊野公園，橫跨 40% 的香港土地面積。（1979 年 10 月 10 日，段落 73~80）

6. 目前，負責有關藝術與康樂事務的機構包括：一、市政局；二、政府；三、皇家賽馬會；四、康樂與體育局；五、郊野公園管理局；六、體育康樂管理局；七、音樂事務統籌處。此外，皇家賽馬會已同意出資興建一所演藝學院；尖沙咀文化中心、荃灣／屯門／沙田大會堂等將於 1985 年初建成。（1981 年 10 月 7 日，段落 152）

尤德時期（1982~86）

在尤德爵士擔任香港總督時期所發表的《施政報告》裏，全部缺乏有關文化、藝術、康樂事務的敍述。在 1983 年的《施政報告》裏的結語說：這一年對香港市民來講是富於挑戰的一年，充滿了焦慮和擔憂。（段落 90）

衛奕信時期（1987~91）

7. 香港文化中心將於 1989 年中開幕，將為香港觀眾提供更多的座位。（1987 年 10 月 7 日，段落 124）

8. 過於依賴納稅人的公帑來支持藝術團體是錯誤的，民間社團應增加對藝術的資助。（1988 年 10 月 12 日，段落 172、173）

彭定康時期（1992~96）

9. 有更多的市民在增加收入之後需要享受文化藝術；目前政府每年用在文化藝術活動上達港幣 5 億元；政府決定在 1994 年初成立臨

時藝術發展局，並為此項計劃撥款 1 億元。（1993 年 10 月 6 日，段落 115~117）

董建華時期（1997~2005）

10. 需要怡情養性的藝術，為生活增添色彩，我們必須在藝術上走向更高層次；香港的藝術要有一個對國家的歷史民族文化逐步增加認識、逐步培養感情的過程；香港是一個國際性城市，香港成功的一個重要原因是中西文化能夠在這個城市相處交融，由此也形成了香港社會文化的特色。（1997 年 10 月 8 日，段落 108、110、111）

11. 政府一向大力資助香港的藝術活動，今後也會確保以最妥善的行政和資助措施，繼續支持藝術發展。（1998 年 10 月 7 日，段落 126）

12. 我們認定香港將來不但是中國的主要城市，更可成為亞洲首要國際都會，享有類似美洲的紐約和歐洲的倫敦那樣的重要地位；在西九龍填海區撥地建設一個大型演藝中心，在九龍東南部建設一個綜合體育館；我曾經提出香港可以建設成為國際文化交流中心，充份體現我們作為世界都會的特色。（1999 年 10 月 6 日，段落 43、136、164）

13. 改革市政架構，新成立康樂及文化事務署和文化委員會以取代市政局和區域市政局；全面提高香港的文化，包括求知和學習風氣、公民公德意識、環保認知、職業道德操守、大眾品味情趣以及文藝欣賞能力。（2000 年 10 月 11 日，段落 22、78）

14. 新成立的文化委員會正在全面推動文化藝術工作。（2001 年 10 月 10 日，段落 94）

15. 香港是亞洲的國際都會，這一個定位是香港的精神和特質的概括，也是香港的重要競爭優勢，我們會繼續採取適當措施，鞏固和強化此一優越地位；香港是中西文化薈萃之地，我們相信多元文化會創造繽紛精彩，並啟發無限創意，政府在文化發展方面會不斷努力。

（2003 年 1 月 8 日，段落 27、28）

16. 我在 1999 年的施政報告中，提出將西九龍填海區建設成為文娛藝術區，這一項前瞻性的重要計劃，現在正公開諮詢意見，市民踴躍參與；亞太地區 20 億人口，香港是最適合發展文化及創意產業的其中一個地方，至今只佔香港總產值的 4% 左右，遠低於英國的 8%，甚有發展空間；香港的創意產業有 11 種，包括設計、建築、廣告、出版、音樂、電影、電腦軟件、數碼娛樂、演藝、廣播、古董與藝術品買賣等；香港在過去兩年裏所取得的進展：建立了"數碼媒體中心"、"數碼港資訊資源中心"和"設計中心"，通過 CEPA 為香港電影業打開內地市場，舉辦了國際視展、電影金像頒獎典禮、香港影視娛樂展覽等大型活動；政府贊同文化委員會提出的香港文化定位以及文化發展的原則和策略。（2005 年 1 月 12 日，段落 67、84~86、88）

曾蔭權時期（2005~11）

17. 我們有逾千個表演藝術團體，每年演出逾萬個不同種類的節目，接納了各種建議。（2006 年 10 月 11 日，段落 31）

18. 西九文化區計劃會成為香港文化創意發展的龍頭，帶動香港創意產業的發展，財政司司長及其下的商務及經濟發展局將主理；教育局會推動中小學培育學生的創意、才能及藝術與文化方面的鑑賞能力，並鼓勵大學擴展有關創意、演藝和文化人才的培訓。（2007 年 10 月 10 日，段落 59）

19. 政府將整合及調配現時分屬電影視及娛樂事務管理處、創新科技署、政府資訊科技總監辦公室及工業貿易署的資源，成立專責創意產業的辦公室，負責政府跨部門協調工作；為了配合西九文化區落實發展，我們需要持續積極發展文化軟件，包括向社會推廣文化活動、開拓文化消費市場，政府會鼓勵文化演藝團體到全港各區演出，將文化活動帶入社區；我們會繼續支持藝術工作者的創作和海外交

流，鼓勵大專學院和專業藝術團體培訓藝術服務中介人才，加強培養廣大的觀眾羣，成就香港作為世界級文化藝術之都的願景。（2008 年 10 月 15 日，段落 44、109）

20. "創意香港"辦公室於 2009 年 6 月成立，協調政府部門工作，推出"創意智優計劃"，業界反應理想；為本地創業產業打開內地市場，電影享有合拍影片獲視為國產影片在內地發行的優惠；透過新高中課程在學校推廣藝術、培養藝術人才及藝術行政人員。（2009 年 10 月 14 日，段落 41~43）

21. 西九文化區的三支世界級規劃設計團隊的概念圖已公佈，並正在收集意見，將於 2011 年初選定方案作為發展圖則的基礎；加強文化軟件內涵，培育觀眾，扶掖更多中小型藝術團體；已向"藝術及體育發展基金"注資 30 億元，將用部份基金的投資回報，配對私人及商界捐款，為有潛質的藝術家及團體提供持續發展機會；將在公園、休憩空間及政府辦公大樓擺放新進藝術家、學生或集體創作的視覺藝術作品；在港鐵主要車站設立還書箱。（2010 年 10 月 13 日，段落 125~128）

22. 為配合西九文化區發展，政府一直發展藝術節目，拓展觀眾羣以及推動藝術教育和培育人才；康文署計劃來年舉辦乾隆花園和秦始皇文物大展，利用新技術及嶄新的陳列方式，吸引市民進場觀賞；康文署將着手在香港文化博物館內籌建李小龍展覽廳，也計劃更多間博物館的常設展，擴闊觀眾羣。（2011 年 10 月 12 日，段落 143）

梁振英時期（2012~13）

23. 獨特的地位，融合中西文化藝術，創造了獨特、多元和燦爛的香港風格；香港人才匯集，創意超卓，只要有適當的支持，香港的文化藝術發展完全有條件更上層樓；香港每年用於文化藝術的公共開支超過 30 億元，除了為表演藝團每年提供的 3 億元經常性資助外，也透過藝術發展局和康樂及文化事務署資助中小藝團 2 億餘，此外，

民政事務局已推出"藝能發展資助計劃"每年 3,000 萬元，資助較大型、跨年度的活動；其他正在推行中的計劃有：一、藝術發展局以優惠租金將黃竹坑一座工業大廈為青年藝術家提供空間從事藝術創作；二、康樂及文化事務署正在改建位於北角油街前皇家香港遊艇會會址，成為視覺藝術展覽及活動中心；三、積極落實西九文化區的設施；撥款 1 億 5,000 萬元在未來 5 年裏培訓藝術行政人員；為 2009 年成立的"創意香港"辦公室額外注資 3 億元。[2]（2013 年 1 月 16 日，段落 179～183）

康樂文化施政的演變

上文簡略地介紹了 1972~2013 年的 41 年裏，香港總督和特首在《施政報告》裏有關康樂、文化工作上施政的部份。我們可以將這 41 年分為兩個時期：香港在英治時期（1972~97）和主權回歸中國後時期（1997~2013）。英治時期的 25 年經歷了 4 位港督，回歸之後至 2013 年的 16 年經歷了 3 位特首，根據他們施政報告裏有關康樂、文化、藝術的內容，我們可以得到如下的訊息：

一、在麥理浩擔任港督的 11 年裏（1971~82），確定康樂、體育設施對香港市民的重要性，政府需要改進協調工作、增建演出場所、郊野公園管理局、音樂事務統籌處等部門和機構；在增建演出場所的工作上，興建了香港藝術中心、荃灣大會堂、北區大會堂，籌建香港演藝學院、高山劇場、大埔文娛中心、沙田大會堂等；在推動康樂活動工作上，音樂事務統籌處舉辦了青年樂器訓練計劃、康樂與體育服務中心舉辦戶外活動項目、建立了 21 處郊野公園。在這 11 年裏，還建立了香港藝術節、職業化香港管弦樂團、香港中樂團、香港芭蕾舞團、城市當代舞蹈團、香港舞蹈團、香港話劇團等。

二、尤德擔任港督的 4 年（1982~86），在康樂工作上並無敍述，因為他主要的任務是負責有關香港主權回歸中國的英方談判。

三、衛奕信的 4 年任期（1987~91）與尤德的相似，除了中英談

判外，他還籌劃了龐大的"玫瑰園計劃"，要在 1997 年 7 月前建成赤鱲角國際機場，因此在康樂文化方面只見證了牛池灣文娛中心、沙田大會堂、屯門大會堂、上環文娛中心、香港文化中心、西灣河文娛中心等演出場館的開幕，沒有任何實質的建樹。

四、最後一任港督彭定康（1992~97）在文化藝術上唯一的成績是成立了"香港藝術發展局"，令香港政府把康樂活動提升到文化藝術層次，雖然整體來講在香港政府政策科和康樂及文化事務署的官員的心目中，仍然停留在"康樂"層次上。

1997 年 7 月之後，首任香港特別行政區首長董建華在他的第一份《施政報告》裏，對文化藝術工作提出了與英治時期全然不同的要求和標準。首先，他捨"康樂"而取"藝術"，而且是"更高層次"的藝術；其次，他將文化藝術提至愛國主義的高度；不僅如此，他還認為香港可以成為"類似美洲的紐約和歐洲的倫敦那樣的重要地位"，香港"將來不但是中國的主要城市，更可成為亞洲首要國際都會"。換句話説，香港將來要成為美、歐、亞"紐倫港"三足鼎立的國際大都會。

在董建華的腦海裏構建了這麼一個藍圖：在西九龍填海區撥地建設一個大型演藝中心，在九龍東南部建設一個綜合體育館，令香港成為國際文化交流的世界都會。為了達到這個目的，他改革了市政架構，成立了康樂及文化事務署和文化委員會以取代市政局和區域市政局；全面提高香港的文化，包括求知和學習風氣、公民公德意識、環保認知、職業道德操守、大眾品味情趣以及文藝欣賞能力。

董氏認為發展"創意產業"是提升香港的國際地位的可行途徑，而且極具潛力。董氏所指的"創意產業"是指那些市民生活工作必需的實用文化藝術，共有 11 種。為此，除了西九文化區外，他還設立了"數碼媒體中心"、"數碼港資訊資源中心"、"設計中心"等。此外，他還大力推行教育改革，加強藝術和創意教育（參閱本書"音樂教育篇"），大幅度增加對教育的撥款。

第二任特首曾蔭權（2005~12）和第三任特首梁振英（2012 年 7月 1 日開始任期）的《施政報告》只繼承了董氏的文化藝術政策的創

意產業方面，缺乏其他方面進一步的發展。

在過去 41 年裏，香港政府的文化藝術施政從港英時期的康樂活動到回歸後的文化藝術，其演變是緩慢的，是與香港回歸有着密切關係的。港英政府一向以"順勢"的手法來處理事務，如陳雲所説的"自由的文化政策"，是以具體形式、零散體現，落實於各項政策與措施，而不是以一套事先構思及公佈的成文政策來推行。（陳雲 2008: 13）因此，從 1841 到 1997 年的一個半世紀裏，港英政府既無文化局，也沒有文化科或文化署。當市民對康樂活動的要求增加了，由市政局以市政事務處理之。1962 年香港大會堂啟用之後，市政局與市政事務署負責處理，仍然屬"事務"性質層次，而不屬於政策科，因此人們説香港從來沒有文化藝術政策。

香港在麥理浩出任港督的時期裏，在各方面所取得的成績史無前例，這是有其歷史背景的。根據英國解密檔案，麥理浩在 1971 年 11 月 19 日上任港督之前，應英國外交及聯邦事務部的要求，草擬一份治港指引的參考文件，以確保外交及聯邦事務部和麥理浩對治港政策具有基本的共識。這份題為《香港候任總督指引》（*Guidelines for Governor of Hong Kong*）的文件是於 1971 年 10 月 18 日呈交外交及聯邦事務部有關官員審閱，文件分為三個部份：長遠規劃、內部政策、香港與中國。在"長遠規劃"部份裏，有一段説明了在麥理浩的任期內所進行的大規模建設和改革的原因："英國政府和麥理浩的策略，又或是麥理浩在香港所進行的改革和龐大建設工程，都是為英國政府創造與中國政府談判香港前途的籌碼。換言之，英國政府計劃以最短的時間，把香港各方面的發展和生活水平盡量拋離中國內地，並突出香港社會和制度的優勢，從而影響中國政府在處理香港問題的態度和政策。"（李彭廣 2012: 60、62）事實上，香港英治時代的文化演藝設施，除了香港大會堂外，絕大部份是麥理浩時期興建和籌劃的。之後的三位港督的主要任務是與中國談判香港的回歸問題，衛奕信主導的"玫瑰園"計劃也可以視為談判的籌碼。

回歸後的第一任特首董建華，對香港的文化藝術發展具有高度的

期望，有野心將香港發展成與紐約和倫敦鼎足而立的國際大都會，還把學生的藝術教育納入正規教育系統，以配合文化藝術的持續提升。曾蔭權的 7 年任期集中精力完成西九文化區的設計、興建以及落實創意產業各項計劃。

第二節　市政局與區域市政局的康文事務服務

從潔淨局到市政局

　　香港的康樂、文化事務一向是由市政局負責管理。19 世紀中，香港的衛生情況十分惡劣，駐港英軍的死亡率非常之高，[3] 1843 年 8 月香港政府成立 "公眾健康及衛生委員會"，1883 年 4 月 18 日成立常設 "衛生局"（Sanitary Board）。[4] 1935 年 3 月 1 日，Sanitary Board 易名為 Urban Council，中文則一致稱為 "市政局"。從 1883 年到 1941 年太平洋戰爭爆發前，市政局負責與公眾衛生有關的工作。1945 年戰爭結束後，市政局的工作日益增加，範圍擴大，包括公眾衛生、食物條例、檢疫、殮房、化驗等。1953 年，市政事務署分四組：潔淨組、徙置組、花園組、房屋組，因為當時有大量的難民擁入香港，政府需要為這些難民提供居住設施。1971 年 10 月，政府公佈《市政局白皮書》，為市政局擬定了發展路向；1972 年立法局討論這份白皮書。1973 年 4 月 1 日，根據政府頒佈的《市政局行政措施備忘錄》正式改制，成為一個財政及行政獨立的法定機構。於 1986 年成立的區域市政局也享有與市政局同等的法定地位。

　　市政局的財政、行政自主體現在下列幾個方面：

　　一、市政事務署作為市政局行政機關所在，市政事務署署長負責執行市政局一切合法的決策，是政府部門首長，向布政司負責。

　　二、市政局的收入來源是差餉，在必要時市政局可以要求增加差餉，以應付預算開支。市政局的差餉分兩種：（i）市政局差餉；（ii）一般差餉；百分比由立法局決定，初期以不超過 15% 為限。

三、政府官員退出市政局。市政局成員 24 名，其中 12 名民選、12 名委任，主席和副主席自選。

（註：1989 年成員增至 40 名，其中 15 名委任、15 名民選、10 名區議會議員代表；1994 年 4 月 1 日，全部 32 名議員由直選產生，連同 1994 年 11 月的民選區議員，共 41 名；1997 年 7 月 1 日，香港主權回歸中國，市政局變為臨時市政局，恢復委任制，9 名委任議員連同回歸前的 41 名民選議員，共 50 名。任期至 1999 年 12 月 31 日。差餉徵收率為 4.5%，其中 1.9% 繳交政府，2.6% 屬臨時市政局。）

市政局的康文事務服務

　　根據市政局的年報，我們可了解市政局從 1960 年代初到 1999 年市政服務整體的總收入和總開支，從中進一步了解這項工作的發展歷程。1962~63 年度報告，收入 11,946,462 港元，開支 33,079,388 港元，嚴重超支。年報第一次報導 "大會堂"，有一段是這樣寫的："大會堂在第一年裏，達到了市政局的期望，那就是盡量充份鼓勵市民享用大會堂所提供的各種設施。啟用以來，使用率很快超過原定指標，有些設施迅速達到飽和。使用量不僅繁重，而且用途多樣化，如學校、福利機構、文化團體、民間社團、國際會議、私人聚會、專業經理人，都享用大會堂所提供的現代設施。"（第五章，段落 186）

　　報告還列舉了租用率、圖書館的藏書和借書率、展覽所的頻繁展覽活動、博物館和藝術館的收藏和活動等。

　　11 年後的 1973~74 年度報告，市政局於 1973 年 4 月開始行政和財政自主的第一年，實際收入是 2.73 億港元，實際支出 2.1087 億港元。在 "大會堂" 的一章裏，年報列舉了以下數字：600,000 市民觀賞了演出等活動，其中包括 198 場音樂會、歌劇、話劇、舞蹈等文化表演，觀眾達 167,883 人次；舉行了 "香港節" 和 "香港藝術節"。年報還報告，市政局在 1973~74 年度已開始計劃興建香港文化中心。這個年度市政局所舉辦的康樂活動有 707 項，多為戶外、免費的娛樂（Entertainment）和康樂（Recreation）活動，因此放在 "娛樂、康樂、市容（Amenities）" 一項裏，項目包括銅管樂演奏、木偶戲、綜合表

演、電影、遊船河、舞蹈、競技等。

到了 15 年後的 1989~90 年度報告，香港文化中心啟用後的第一年，市政局的收入高達 30.04 億港元，支出為 30.29 億港元，分別開列了文化、娛樂、康樂的支出，依次是 2.166 億港元、0.556 億港元、4.734 億港元，共計 7 億港元，約佔整個市政局年度開支的 23%，不到四份之一。

臨時市政局在解散前的最後一份 1998~99 年度報告，除了年度收入和支出外，還提供了人員編制數字：

1998~99 收入 76 億港元，開支 78 億港元
1999 年 3 月 31 日臨時市政局和市政總署的人員編制
　　人員編制：17,061 職位
　　實際名額：16,066 人
其中（i）環境衛生科60.7%
　　　（ii）康樂事務科22.3%（約3,582人）
　　　（iii）行政及文娛科17%（約2,731人）

康樂事務的支出與人員編制大致吻合。

從上面的數字，我們清楚地了解到市政局從 1962 年開始接手康樂事務到 1973 年開始行政與財政自主，然後是 1980 年代康樂的硬件和軟件的快速發展，收入與開支隨着演出場館的增加、活動的頻繁，收入、支出、人員編制直線上升。但這些發展並沒有改變負責官員的“康樂”思維和心態，興建大會堂是為了滿足市民的康樂需要，後來的演出場館和藝團的建立也是為了滿足市民的康樂需要，甚至到策劃西九文化區的 20 世紀末，仍然維持“康樂”的思維和心態。本書作者在翻閱歷年來的市政局年報，發現年報裏有關康樂活動的用詞：在1962~63 到 1972~73 年年報裏，只有“大會堂”標題；在 1986~87年年報裏，第三章報告“康樂與體育”，第四章報告“文化與娛樂（戶外活動）”；1990 年代的年報也是“康樂”、“文化”、“娛樂”混用，

頗為混亂。本書作者對這些名詞的理解是："文化"是指嚴肅音樂表演如交響樂、歌劇、獨唱獨奏；"康樂"是指其他表演活動如戲曲、木偶戲、電影等；"娛樂"是指戶外活動。早期的西九文化區也有各種不同的名稱，如"西九龍文娛區"、"西九龍文化藝術區"等。

區域市政局的 14 年（1986~99）

根據區域市政局 1986~87 至 1996~97 的 11 年年報和臨時區域市政局 1997~98 至 1998~99 的兩年年報，從籌備、成立到解散共計運作了 14 年。在第一年裏，區域市政局及其屬下的區域市政總署舉辦了如下的活動：

一、康樂活動：3,800 體育項目，有 248,000 人參與，56 項社區項目，包括電影播放、舞蹈班；游泳項目，150 萬人參與；露營，97,500 人參與。二、文化活動：在 5 個演出場館，舉行了 1,132 演出項目。三、圖書館：藏書 100 萬冊，借書者達 395 萬人次；在圖書館閱讀人次達 796 萬。

根據上述統計數字，我們注意到當時的區域市政局在年報裏將康樂、文娛分為四類：康樂、文化、圖書館和博物館。在區域市政局的心目中"康樂"是"眾樂樂"的活動，以全體 200 萬居民為對象，1986~87 年報估計在未來的數年內，區域市政局將要應付這 200 萬人口每年以 4.85% 的增長率。區域市政總署有四個部門，負責上述康樂、文娛、文化工作的是康樂事務部門（Leisure Services Division），分由兩名助理署長主理：一、一名主理康樂、體育和設施；二、另一名主理文化與文娛，包括演出場館的管理、統籌文化演出、公共圖書館、博物館等。當時的區域市政總署的人員編制為 8,700 人，年度經常支出為 7 億 8,000 萬港元。其中負責文化和文娛服務的有 453 人、負責康樂和體育的有 1,876 人，共 2,329 人，是總編制的 26%。

1986~87 年度在康樂、文娛、文化服務方面的開支為 1 億 64 萬港元，約為區域市政局年度總開支的 20.6%。當年區域市政局的總

收入為 10 億 3,300 萬港元，總支出為 7 億 7,490 萬港元，其中僱員支出為 6 億 300 萬港元，約佔總年度支出的 77%。年報還報導説，1986~87 年度的文化演出節目包括維也納兒童合唱團、傅聰鋼琴獨奏會、聖馬田室樂團、上海交響樂團、彩鳳鳴劇團、香港管弦樂團等。

五年後的 1991~92 年年報，區域市政局的管理範圍佔香港總面積 89%，人口增加到 240 萬，幾達總人口的一半，其中青年家庭有着較好的教育背景，願意提出改善環境的意見。區域市政局內設四個事務委員會：一、財政施政；二、工程建設；三、環境衛生；四、文化康樂。在這個年度裏，區域市政局曾組團到美國加拿大、北京、西安等地考察博物館管理；到澳洲考察康樂事務管理和泳灘防鯊措施；去挪威奧斯陸、法國、英國等國考查普及體育活動等，作為改進工作的參考。

在 1991~92 年度裏，區域市政局增加了 26 項康樂設施、50 個公園、遊樂場和市容地帶；舉辦了 5,065 項活動，有 211,200 人參與。除了荃灣大會堂、沙田大會堂、元朗聿修堂、北區大會堂、大埔文娛中心、屯門大會堂外，正在興建葵青文娛中心和元朗文娛中心。在圖書館和博物館方面，有 22 間公共圖書館、3 間流動圖書館和 3 座博物館。

由於活動和設施增加，收入和支出也相應地較五年前增多了：1991~92 年度總收入為 19 億 9,090 萬港元，總支出為 22 億 3,710 萬港元，其中康樂和體育支出為 4 億 3,550 萬港元、文化和文娛支出為 2 億 2,220 萬港元。區域市政總署人員編制從 1986~87 年度的 8,700 人增至 1991~92 年度的 10,392 人。

在臨時區域市政局 1998~99 年度最後報告裏，有以下數字供我們參考：人口從 1986 年的 200 萬、1991~92 年的 240 萬增加到 1999 年的 323 萬；[5] 總支出從 1986~87 年度的 7 億 8,000 萬港元增加到 1998~99 年度的 54 億 2,700 萬港元。在這 54 億餘元的支出裏，康樂體育和文化藝術的支出共 18 億 7,700 萬港元，佔總支出的 34.6%。在這最後一年裏，臨時區域市政局舉辦了 20 次大型活動，

組織了 100 個演出項目，包括文化、環保、康樂、演出、視覺藝術、文學等。

區域市政總署的人員編制從 1986~87 年度的 8,700 人、1991~92 年度的 10,392 人增加到 1998~99 年度的 11,432 人，其中康樂事務部 3,208 人、文娛部 837 人，共 4,045 人，是總編制的 35.4%，較 1986~87 年度增加了 1,716 人，增幅為 9%。

兩個市政局康文事務的分工與合作

1985 年 1 月，立法局通過了《臨時區域市政局條例》，統籌“包括新界非市區的區域”的市政工作，與市政局服務的範圍（香港島、九龍、新九龍）配合，涵蓋整個香港市。1985 年 4 月成立臨時區域市政局，內設 9 個地區財務、施政、建設委員會，共有議員 36 名，其中 12 名由區內 9 個區議會各選一名，12 名由港督委任，3 名當然委員（鄉議局主席與副主席 2 名）。1994~95 年度差餉徵收率為 5.5%，區域市政局的佔有率由 3.75% 增加至 4.4%，政府佔 1.1%。區域市政局所負責的 9 個地區是離島、葵涌及青衣、北區、西貢、沙田、大埔、荃灣、屯門、元朗。

區域市政局所管理的 9 個地區，人口較分散，每一區都有它的特性、不同的需要和期望，與市區的居民明顯不同。區域市政局的組織與市政局也不同，權力分散，以地區為基礎，需要各個分區的參與。權力分散不僅能減輕中央組織的負擔，還可迎合不同區域的需要，有效地解決問題，分擔中央組織的責任。

香港政府和市政局以及區域市政局一向以“康樂”為服務市民為目標。劉潤和在《香港市議會史 1883~1999》裏藉着市政局主席（1973~81）沙理士《口述歷史訪錄》的回憶來闡釋這項目標：“生活素質涉及市民餘暇生活的休憩活動，反映他們的心理與生理的平衡需要，令市民以愉悅輕快的心情、健康安和的身體去面對每天生活的衝擊，並藉此作出積極的回應。”劉氏還說這科服務原則是“文娛服

務志在雅俗均衡而多元化，體育服務則志在普及。"（劉潤和 2002：169）

雖然兩局的康樂服務目標和理念相同，但由於服務的對象、歷史背景不盡相似，因此在施政上各有各的特點。1999 年 1 月，兩個市政局檢討了雙方在文娛政策方面的異同，總結經驗，提出合作的可能性：

一、關於藝術團體的資助：臨時市政局直接資助藝術團體，如管弦樂團、藝穗節等，而臨時區域市政局則沒有直接的資助，只以間接方式鼓勵藝術團體舉辦長期活動。兩個市政局同意現行的政策互相補充，互相配合，不必有所更改；

二、關於管理演藝團體：臨時市政局負責管理香港中樂團、話劇團等直接資助機構，而臨時區域市政局並無管理任何類似的團體，也是互相配合，互相補充，政策維持不變；

三、關於提供文化節目：兩局均分別主辦和與非牟利團體合辦文化節目，政策上並無不同，以後可在節目安排方面加強合作；

四、關於提供免費娛樂節目：兩局各有不同的安排，互相配合，互相補充，政策維持不變；

五、關於發展社區藝術活動：兩局各有本身的活動計劃，配合不同社區的需求，仍應維持這個政策，但長遠而言，應考慮如何把相類的計劃合併，由兩局聯合主辦，例如臨時市政局的藝團駐場計劃和臨時區域市政局的藝術家駐場計劃；

六、關於提供文娛中心：目前的政策是各自因應不同轄區居民需要而定，以後應共同協商，從全港性的角度出發，充份利用公共資源。

兩個臨時市政局的解散

特首董建華於 1998 年 10 月在他的第二份《施政報告》裏宣佈，決定於 2000 年 1 月 1 日解散兩個臨時市政局，其工作由一個專責處理環境及食物安全的決策局負責統籌和制定有關環境保護、廢物管

理、食物安全和自然保育事務的政策。在這個決策局之下，政府成立一個新的“食物及環境衛生事務署”，接管兩個臨時市政局屬下的市政總署、區域市政總署以及衛生署和漁護處所負責的食物安全與環境衛生的事宜。此外，政府還會設立一個文娛康樂服務的新架構。[6] 1999 年 4 月 28 日，政府向立法會提交《提供市政服務（重組）條例草案》，1999 年 12 月 2 日立法會通過《草案》，1999 年 12 月 31 日經歷了 117 年的臨時市政局和成立了 14 年的臨時區域市政局正式解散。

市政局的 117 年歷史是為香港市民提供市政服務，也可以説是香港這座城市的都會發展史。嚴格來説，市政局並不是一個政治架構，與立法會和行政會議的性質截然不同。[7]

回顧兩個市政局的康文事務工作

與市民生活有密切關係的市政工作是繁重而複雜的。回顧市政局 117 年的歷史，尤其是在上個世紀中之後的大半個世紀裏，香港從一個第三世界小城鎮發展成為亞洲的現代大都會，市政局的責任有多繁重、困難有多少是可以想像得到的。拙著《香港音樂史論 —— 粵語流行曲・嚴肅音樂・粵劇》一書所討論的主流音樂活動，除了傳統粵劇外，其他本土和外來的創作和演出都是在香港經濟開始發展之後才逐漸萌芽，至今不到半個世紀。但這半個世紀的成績則是值得香港人欣慰的。從這一點來看，1973 年 4 月 1 日市政局獲得行政、財政自主，得以大展宏圖，正是難得的歷史時機。

回顧香港總督和特區行政首長的《施政報告》及市政局和區域市政局的發展史，我們會了解到兩個重要的歷史背景。一是香港從割讓給英國到 1970 年代中，中國南方的文化中心是廣州，早期的香港英國統治者只顧將香港作為大英帝國在中國南邊的據點，忙於市政和衛生，以減少駐港英軍的死亡率；太平洋戰爭後集中精力恢復經濟，1950 年代之後又要應付不斷湧入來的避難移民，根本無法顧及到民

生以外的施政。另一個歷史背景是為了滿足市民的需要，政府先為市民提供康樂文娛設施，如體育館、球場、文娛中心等。從麥理浩到彭定康，他們在《施政報告》裏所提及的都是"康樂"、"文娛"；到了第一屆特首董建華才用上"文化"、"藝術"和"創意產業"這些名詞。曾蔭權和梁振英較注重"創意產業"。"康樂文娛"與"文化藝術"是兩組不同層次的名詞，在施政上有着不同的策略、撥款和效果。至於"創意產業"又與生產力和經濟效益拉上了關係。這三組不同的名詞直接關係到政策的制定、財政的計劃和安排以及成效的評估。本書作者認為，從香港大會堂建成啟用（1962）到元朗劇院（2000），香港政府是以"康樂文娛"的施政方式來滿足市民的康樂文娛需要；西九文化區的醞釀、計劃和興建是屬於文化藝術的硬件建設，其中並沒有涉及到文化藝術的全套政策和實施計劃，因為董建華在 1999 年 10 月6 日的《施政報告》裏，提及"在西九龍填海區撥地建設一個大型演藝中心"時，並沒有通盤的文化藝術政策作為基礎，包括如何配合現有的演出場館、如何發展學校和社區的藝術教育、如何提高市民的藝術鑒賞力等。

興建大會堂原是政府的工作，1958~59 年度政府決定由市政局負責大會堂的一切行政及管理事宜，這便是市政局統籌香港康樂事務的開始。大會堂包括演奏廳、劇院、演講廳、圖書館、美術館、博物館。[8] 從當時的行政架構來看，大會堂的策劃、興建、營運、管理雖然是屬於市政局的工作範圍，但統籌大會堂的有關事宜是由市政總署執行，而市政總署署長卻要向布政司負責。在 1973 年 4 月 1 日市政局獲得行政、財政自主權之前，市政局的職能以環境衛生為主，這個時期的康樂、體育事務在整個市政工作裏是次要的。

大會堂的興建對香港市民的文化生活有着里程碑的意義："大會堂不僅是演藝場所，還肩負起執行政府的文化藝術政策、建立演藝團體、輔助民間樂團和劇團、培養藝術行政人員等方面的任務。此外，大會堂還開始了全港的公共博物館、藝術館、公共圖書館、展覽館的建立，為全港市民的文化藝術生活提供專業設施和服務。事實

上，大會堂在某種程度上肩負了市文化局的工作，它不僅是香港人在過去 50 年的集體回憶的載體，更對這座城市的文化藝術生活有着深遠的影響。"⁹1962 年初的香港大會堂與 19 世紀中的舊香港大會堂（1869~1947）是兩座截然不同的演出場館，後者是專為居港英國殖民者興建的場館，前者是為所有香港市民興建的演出場館。不同時代的大會堂體現了不同時代的人文精神，殖民主義到了 20 世紀 60 年代已不符合時代潮流了。

市政局從 1973 年 4 月 1 日行政、財政自主，和香港經濟在這個時期開始迅速發展，香港的康樂文娛硬件和軟件也開始以驚人的速度向現代化邁進。在硬件方面，1970 年代乏善可陳，但 1980 年代，在大會堂建成啟用 18 年後，兩個市政局連續興建了 9 處演出場館，包括：荃灣大會堂（1980）、北區大會堂（1982）、紅磡高山劇場（1983）、大埔文娛中心（1985）、牛池灣文娛中心（1987）、沙田大會堂（1987）、屯門大會堂（1987）、上環文娛中心（1988）、香港文化中心（1989）。1990 年代，香港方面新建成西灣河文娛中心（1991），衛星城鎮則增添了葵青劇院（1999）和元朗劇院（2000）。座位數目從 1962 年大會堂的 2,008 個到 2000 年 23 場館的 17,162 個，增長率 8 倍餘。此外，新建的場館還有太空館演講廳（193 座位）、灣仔伊利沙伯體育館（2,200~3,500 座位）、紅磡體育館（7,500~12,500 座位）、香港科學館演講廳（295 座位）、香港中央圖書館演講廳（290 座位）。這些演講廳不適宜作演奏之用，體育館只適用於裝有擴音設備之流行音樂演唱會。

在軟件方面，1970、1980 年代的成績也是相當不錯的：1976 年開始舉辦亞洲藝術節（以平衡 1973 年開辦的民間"香港藝術節"）、1977 年創辦香港中樂團、國際電影節、香港話劇團；1981 年創辦香港舞蹈團；1984 年開始全港電腦化售票（URBTIX）；1982 年成立香港合唱團（1987 年解散）。與此同時，市政局還大力資助民間藝團：香港管弦樂協會（1974 年開始職業化）、香港芭蕾舞團（1979 年成立）、香港城市當代舞蹈團（1979 年成立）、中英劇團（1979 年成

立)、"進念二十面體"實驗劇團(1982 年成立)以及香港小交響樂團(1990 年成立)。

綜上所述,香港的康樂文化硬件和軟件絕大部份是在 1970、1980 年代開始的,而這些發展是遵循 1960 年代大會堂的運作模式和經驗,在 1970 年代初市政局獲得行政、財政自主,以及香港的經濟開始起飛的背景下得以實現的,更是麥里浩時代在英國對香港所制定的政策的政治外交環境下的產物。我們現在回顧 40 年前,難免感覺到在 20 世紀中國的歷史進程中,香港人是相當幸運的:英國殖民者為了本身的利益在香港興建了美輪美奐的表演場所、成立了現代城市所需要的康樂文化設施,所根據的是怎樣的文化藝術政策?1970 年代中,市政局創立香港中樂團是根據甚麼原則和考慮?是由於香港已擁有一隊香港管弦樂團,因此覺得需要有一隊中樂團來平衡這種明顯的重歐輕中的情況?為甚麼不把資源來支持粵劇團?香港是粵語社會,粵劇、粵樂對香港人來講與歌劇、交響樂之於德、奧人一樣那麼重要。為甚麼香港如此富裕的城市卻沒有專演粵劇的場館?[10] 本書作者認為,這些決策與當政者的文化藝術施政的理念和原則有直接的關係。

第三節　民政事務局與康樂及文化事務署

2000 年 1 月 1 日,香港特別行政區政府的民政事務局和這個局的行政框架裏新成立的康樂及文化事務署全盤接收了市政局和市政總署以及區域市政局和區域市政總署的康樂及文化事務工作。部份康樂及文化事務還由 1995 年成立的香港藝術發展局分擔。(有關香港藝術發展局的組織和工作,參閱本篇第二章第一節)。換句話說,從 21 世紀開始。香港的康樂及文化事務由以前的地區分工改為以康樂及文化為中心工作的中央行政管理,在資源和行政運作上更為集中。

香港政府的康樂及文化事務是從 1962 年香港大會堂建成啟用後才正式開始的。在這以前,康樂設施如遊樂場、游泳池、球場等都屬於市政工作,大會堂在市政局年報裏紀錄了文化藝術活動和設施的開

支，包括音樂廳和劇院的演出、圖書館的藏書、博物館和藝術館的展品等。在 1962~99 年間，市政局和區域市政局以及這兩局的執行機構市政總署和區域市政總署，在開展文化及藝術服務工作上所取得的經驗和所形成的一套規則和系統，在兩局、兩署解散後，被民政事務局和康樂及文化事務署傳承了下來，並隨着社會的發展，與時俱進，變得更系統化。

民政事務局在康樂及文化事務方面統籌三個主要項目：康樂文化、體育和古蹟的政策制定，由屬下的康樂及文化事務署負責執行，包括為市民提供文化康樂服務，職責如文化遺產、美化環境、體育等。在文化政策上民政事務局有如下的"文化政策"指引。11

文化政策指引

願景

香港是具有中國傳統並吸收其他文化的國際都會，市民熱中於文化生活，以創意推動社會進步。

政策方向

- 為市民廣泛參與文化藝術活動提供機會
- 為具有潛力的市民提供發展藝術天份的機會
- 為市民提供有利於多元化、平衡的文化藝術環境
- 弘揚傳統文化並鼓勵保存與創新
- 促進交流、推動區域之間合作

基本原則

- 以人為本

 鼓勵市民實現他們對文化藝術追求，提升他們的潛力
- 多元發展

 弘揚我們的文化藝術的多元發展
- 創作自由

 維護我們的藝術自由和知識產權

- 全方位推動
 與業界共同創造有利發展文化藝術環境
 政府各部門應協力推廣文化發展
- 建立伙伴
 政府各部門、商界、文化藝術界建立伙伴關係

主要文化機構、支持文化藝術發展

民政事務局統籌的主要文化、藝術機構和委員會有下面四大類：

一、藝術發展、教育：香港藝術發展局、香港演藝學院、藝術發展諮詢委員會、港台文化合作委員會、香港賽馬會音樂及舞蹈信託基金受託人委員會。

二、博物館、圖書館、場地節目：博物館諮詢委員會、公共圖書館諮詢委員會、場地伙伴計劃委員會、節目及發展委員會。

三、文化遺產：衛奕信勳爵文物信託委託人委員會及理事會、非物質文化遺產諮詢委員會。

四、粵劇：粵劇發展諮詢委員會、粵劇發展基金顧問委員會。

上述主要文化機構和委員會是香港文化藝術活動的動力來源，在民政事務局和這些主要文化機構的推動下，香港的文化藝術得以持續發展，主要有下述幾項：

一、在長遠投入方面，每年用在文化藝術上佔政府開支約百分之一，超過 30 億港元，其中對個別私人資助約 1 億港元。

二、資助藝團：對香港的 9 個表演藝術團體的年度撥款 3 億餘港元、對中小型藝團的年度撥款 2 億餘港元。

三、培育人才：（i）演藝學院每年培育 900 餘名藝術學員，此外各大專院校開辦文化藝術課程；（ii）康樂及文化事務署 "藝術行政人員" 及 "博物館見習員" 培訓計劃；（iii）藝術發展局 "人才培育計劃" 及 "文化實習試驗計劃"。

四、拓展觀眾：（i）香港每年平均有 3 萬項演出和觀眾參與活動，

其中有 4,000 餘場由康樂及文化事務署籌劃；（ii）18 萬餘學生人次參加的"學校文化日"、"學校藝術培訓"、"高中生藝術新體驗"等計劃；（iii）音樂事務處每年訓練 8,000 名學員，有 17 萬人次參與活動。

公共文化設施、文化藝術活動

目前，康樂及文化事務署統籌管理的公共文化設施有表演場地 16 處、博物館 14 所、電影資料館 1 所、視覺藝術中心 1 處、文化中心 2 處、音樂事務處音樂中心 5 處、固定圖書館 67 間、流動圖書館 10 間、社區圖書館 200 間。

香港的許多文化藝術活動都與民政事務局和康樂及文化事務署有關，或是資助，或是場地伙伴，種類繁多，現舉其要者介紹如下：

春季

香港藝術節、香港國際電影節、Hong Kong Art Walk、香港獨立短片及錄像、香港傳統文化匯、元宵綵燈會、香港花卉展、長洲太平清醮等。

夏季

法國五月、Art Basel、香港書展、香港文學節、香港文學雙年獎、國際綜藝合家歡、中國戲曲節、香港夏日流行音樂節、香港龍舟嘉年華、意大利節等。

秋季

"世界文化系列"及"新視野"專題藝術節、Fine Art Asia、香港國際爵士音樂節、香港國際攝影節、"藝賞‧中華"文化藝術節、中秋綵燈會、大坑舞火龍等。

冬季

香港國際美酒佳餚月、設計營商周、粵劇體驗場、香港青年音樂匯演、賽馬會創意藝術中心藝術節等。

從上面的活動，我們可以說香港的文化藝術活動涵蓋了市民所追求的聽覺、視覺、味覺，中西古今均有。在訪談過程中，民政事務局副局長許曉暉表示在未來的工作上，將會進一步優化和加強文化資源、引導文化藝術深入社區、鼓勵商界參與、促進文化與產業互動、推動對外交流與合作。到目前為止，在保護非物質文化遺產工作上，已取得了下面的成果：一、聯合國教科文組織名錄：粵劇；二、國家級名錄：（i）長洲太平清醮；（ii）大澳端午龍舟遊涌；（iii）大坑舞火龍；（iv）香港潮人盂蘭勝會；（v）涼茶。此外，香港政府已展開全港性的非物質文化遺產普查，以編製非物質文化遺產清單，並建立資料庫；政府會根據聯合國教科文組織的有關合約，繼續致力支持非物質文化遺產的保護工作，包括確認、立檔、研究、申遺、保存、推廣、傳承。在交流合作方面，香港已與 13 個國家簽署文化合作諒解備忘錄；與內地和其他地區建立廣泛的文化網絡，包括港台文化合作論壇和亞洲文化合作論壇等。

政府對文化藝術的撥款機制

政府對文化藝術的支持是由民政事務局和屬下的康樂及文化事務署負責實施的。在 2012 年政府統計報告裏對撥款的機制有如下的敍述："民政事務局聯同康樂及文化事務署、香港演藝學院、香港藝術發展局以及其他藝術團體負責推廣發展香港的文化藝術。民政事務局資助專業學位頒發的香港演藝學院和香港藝術發展局，後者也對藝術社團和個別藝術家提供資助。此外，民政事務局還為一些委員會和基金會提供行政和文書協助，包括藝術發展諮詢委員會、粵劇發展諮詢委員會、粵劇發展基金顧問委員會、藝術及體育發展基金、藝術發展

基金、香港賽馬會音樂及舞蹈信託基金受託人委員會、衛奕信勳爵文物信託受託人委員會及理事會以及港台文化合作委員會。"（22，頁439）

從下面的撥款項目和用途，我們大致了解到在文化藝術活動方面的 30 餘億港元年度開支的情況：

開支項目	2011~12	2012~13 修訂預算	2013~14 預算
	（百萬港元）	（百萬港元）	（百萬港元）
公共表演場地、節目	907.1（31.21%）	968.5（30.00%）	947.4（28.50%）
公共圖書館、活動	783.4（26.47%）	827.7（26.14%）	935.9（28.16%）
文化遺產、博物館、展覽 [註 1]	540.9（18.61%）	586.2（18.51%）	613.5（18.45%）
九個主要藝團	264.2（9.09%）	303.7（9.59%）	304.2（9.15%）
香港演藝學院	236.2（8.12%）	277.1（8.75%）	283.0（8.51%）
香港藝術發展局	96.5（3.32%）	94.0（2.96%）	95.8（2.88%）
與文化藝術有關的開支（如推廣、行政）	77.6（2.67%）	108.1（3.41%）	143.7（4.32%）
總計：	2,905.9	3,165.3	3,323.5

文化藝術開支 2011~12 至 2013~14 [註 2]

註 1：不包括古物古蹟辦事處的開支，該辦事處由發展局管理。
註 2：不包括藝能發展計劃和由藝術及體育發展基金所支持的香港發展局所撥的 6,000 萬港元款項。

上述 2011~12 至 2013~14 年度的開支，還有兩點解釋：一、2010 年 7 月，立法會財務委員會批准政府撥款 30 億港元作為藝術及體育發展基金的種子基金，以支持文化藝術和體育的持續發展，每年投資所獲得的回報由文化藝術和體育平分。二、9 個主要藝團所獲撥款開列如下：

藝團	2011~12	2012~13	2013~14
	（百萬港元）	（百萬港元）	（百萬港元）
香港管弦協會	62,075,830	68,283,413	68,283,413
香港中樂團	53,143,963	58,458,359	58,458,359
香港小交響樂團 [註]	20,663,088	22,729,397	22,729,397
香港話劇團 [註]	29,947,000	32,941,700	32,941,700
中英劇團 [註]	10,081,905	11,090,096	11,090,096
進念二十面體實驗劇團	10,450,558	11,495,614	11,495,614
香港舞蹈團	31,415,452	34,556,997	34,556,997
香港芭蕾舞團	32,192,050	35,411,255	35,411,255
城市當代舞團 [註]	14,194,000	15,613,400	15,613,400
總計：	264,163,846	290,580,231	290,580,231

註：在上述年度資助之外，民政事務局和康樂及文化事務署於 2012~13 和 2013~14 年度分別
　　提供 "競投計劃"，由這四個藝團競投：2012~13 年的 "競投計劃" 總額為 1,460 萬港元，
　　2013~14 年度為 1,358 萬港元。

　　在上述 9 個主要藝團裏，有 3 個是管弦樂團、3 個是舞蹈團、3 個是話劇團。3 隊管弦樂團和 3 個舞蹈團經常演出，是香港市民音樂舞蹈文化生活裏重要的組成部份，本書作者認為有必要向讀者介紹這 3 隊管弦樂團和 3 隊舞蹈團的發展過程。（參閱本篇附錄：政府資助的演藝團體）

　　根據 2000 年 12 月 31 日的統計，該局、署的康樂和文化事務部以及行政部的人員編制依次是 6,065、2,192、570，共計 8,827 人。2012 年 3 月 31 日的人員編制依次是 5,042、2,324、521，共計 7,887 人，減少了 940 人，減幅約佔 2000 年的 9.4%，較 1999 年兩局和兩署的人員編制更為精減。這說明了 "精兵簡政" 需要精減架構。

結　語

　　本章介紹了港督麥理浩、尤德、衛奕信、彭定康和特首董建華、曾蔭權、梁振英等人的《施政報告》裏有關康樂及文化施政以及市政局和民政事務局的康樂文化服務。香港政府一向將康樂、文娛、體育設施與郊野公園、海灘視為市民餘暇生活的休閒活動，以平衡市民的精神和日常生活，並沒有將康樂活動提升至精緻文化和藝術層次，因此從未覺得要制定出一套完整、長遠的全港文化藝術政策，以及相應的行政架構和機制。

　　市政局和區域市政局的康樂及文化服務，限於其組織法例，只能制訂財務、統籌區內的康樂及文化活動，並不是負責全港性的總體文化藝術政策，也不能進行對外文化交流 —— 兩局可以邀請海外藝團來港演出，但不可以派團代表香港對外交流。簡而言之，兩局只是香港的區域性法定組織，雖然兩局支配了全港 80% 的康樂文化資源。

　　民政事務局是 1983 年成立的政務科與 1993 年成立的民政科於 1997 年合併的政策局，在康樂文化方面只負責管理兩個市政局移交過來的康樂及文化事務和文化保育工作兩個方面，其他的如資訊廣播、設計工藝等均不屬於民政事務局的負責範圍。藝術發展局與香港演藝學院屬獨立的諮詢委員會和法定組織，與民政事務局的關係是協商合作。由此可見，在這種"多頭馬車"的情況下，民政事務局的影響力和權力實在有限。兩個市政局於 2000 年解散後，民政事務局似乎集大權和資源於一身，但卻繼承了兩個市政局的管理理念、資助模式，始終未能突破舊的理念和思維。

　　在結束這一章時，適逢財政司司長曾俊華於 2014 年 2 月 26 日發表 2014~15 年度預算，在預算裏特區政府"在文化藝術領域的開支將繼續增加，總額達 39 億 6,900 萬港元"，主要項目包括：一、民政事務局旗下的藝術發展局獲得超過 1 億 2,800 萬港元撥款，較 2013~14 年度增加超過 35%；二、民政事務局負責的文化藝術發展項目預計獲得 1 億 4,100 萬港元，用於與演藝學院合作，加強對本港藝術人才的

培養和興建中環八號碼頭的"海事博物館";三、香港演藝學院將獲得 2 億 9,700 萬港元撥款,較 2013~14 年度增加 1.4%;四、對九個主要表演藝團包括 3 隊樂團、3 隊舞蹈團和 3 隊話劇團的撥款增加至 3 億 3,400 萬港元,較 2013~14 年度增長 10%;五、康樂及文化事務署將獲撥款 27 億 6,900 萬港元,較 2013~14 年度增加 6%,用於文物及博物館、表演藝術、公共圖書館三個方面;六、商務及經濟發展局將獲 2 億 9,800 萬港元撥款,用於廣播和創意產業。[12]

財政司司長的 2014~15 年度對於文化藝術開支的預算說明了特區政府在資源上仍然願意予以適當的調整,以應市民對文化藝術活動需求的增加以及通脹的影響,但對文化政策的釐訂和行政架構的重新調整組合則寸步不讓。[13]

第二章　香港文化藝術機構：藝術發展局、文化委員會、西九文化區管理局

引　言

　　香港回歸中國的 1997 年前後，香港的文化藝術生態經歷了一些變化：一、1995 年成立的香港藝術發展局，具有法定的政策諮詢和撥款資助的功能，它的特別之處在於有三種性質不同的委員：委任委員、界別選舉委員、增選委員，對香港的文化藝術界，這還是第一次。委任委員由港督委任，界別選舉委員由不同藝術界別選舉提名推選，負責表決撥款申請的增選委員，以特聘形式出任。陳雲認為這是由於"總督彭定康上任以後，銳意推行民主，1996 年 2 月起，新實行的政府委任制度首次納入不同藝術界別選舉提名的委員。"（陳雲 2008: 321）二、1997 年 7 月香港主權回歸中國後，特區政府便醞釀解散市政局和區域市政局，在當時"一切照舊"、"五十年不變"的口號下，兩個市政局的解散頗為令人詫異。三、2000 年初董建華特首委任文化委員會："一個高層次的諮詢組織，負責就文化政策及資源調配的優先次序向政府提出建議。"事實上早在 1998 年 7 月，香港藝術發展局已分別委約香港政策研究所和英國專家艾富禮（Anthony Everitt）教授就"香港文化藝術政策的釐定、推行與資源開拓"進行研究並提交顧問報告。這兩份顧問報告於 1999 年初通過了藝發局"研究工作小組"的評審和局外特聘評審員的保密評審，並由藝發局研究主任撰寫"導讀"和"綜合報告"，讓委員深入討論，之後公佈發行。（香港政策研究所 1998/12: ii）事實上，藝發局委約的兩份報告在分析、研究和建議上，較文化委員會的《政策建議報告》更詳細、具體、深入，更有見地。（參閱本篇第三章"香港文化藝術政策研究"第一節）何志平是當時的藝發局主席

（2000~02）、後來的民政局局長（2002~07）。特首董建華和文化委員會主席張信剛教授照理應該閱讀過這兩份顧問研究報告。

　　還有一件事也是令人詫異的是在缺乏全盤文化藝術政策的情況下，規模龐大的西九文化區計劃一波三折，要到 2016 年才見到第一座場館戲曲中心建成。香港迫切需要的是一套全盤文化藝術政策和有效的行政管理架構。

第一節　香港藝術發展局

職能、管理架構、財政

　　1995 年 6 月 1 日，香港政府公佈了《香港藝術發展局條例》，內容有釋義、成員、職能、權力、職員、財政、規管程序、成員的委任和免任、會議召開規則等事項，與其他政府法定組織相似。下面就這些內容的要點予以介紹。

成員

　　（a）主席一名、副主席一名、其他成員 16 名，均由香港總督委任，任期不超過 3 年；

　　（b）市政局主席或其代表；

　　（c）區域市政局主席或其代表；

　　（d）文康廣播司或其代表；

　　（e）教育署署長或其代表。

　　在 "其他 16 名" 成員裏，由下列藝術團體組別各自提名一名代表讓總督委任：文學藝術、音樂、舞蹈、戲劇、視覺藝術、電影藝術、藝術行政、藝術教育（2000 年第 9 號條例修訂增補 "藝術評論" 和 "戲曲" 兩個組別）。

職能

發展局的職能包括

(a) 策劃、推廣及支持藝術（包括文學藝術、表演藝術、視覺藝術及電影藝術）的廣泛發展，並培養及提高在藝術方面的參與、教育、知識、技藝、欣賞能力、接觸機會及明達的評論，以期改善整體社會的生活素質；

(b) 制訂策劃、發展、推廣及支持藝術的策略，並予以執行；

(c) 維護藝術表達自由的原則，及鼓勵藝術表達的自由；

(d) 鼓勵在藝術上傑出表現、創新、創造力及多樣化；

(e) 在正規教育制度的各階段以及透過課外活動、部份時間及志願性質的關係，鼓勵對藝術的興趣、了解及知識以及培養藝術技巧；

(f) 力求創造有利的環境以確保 ——

(i) 所有在香港的人均有機會欣賞、參與以及接觸藝術；及

(ii) 有能力及意欲以藝術為事業的人有機會從事藝術事業，並接受指導；

(g) 就政策、設施的提供標準、教育計劃、資助水平以及可能影響藝術的策劃、發展、推廣及支持的其他事宜，向政府提供意見；及

(h) 從事有助於策劃、推廣及支持藝術發展的其他活動，而該等活動均是港督在諮詢發展局後准許或委予該局的。

權力

(1) 發展局可辦理一切 ——

(a) 有利或附帶或有助於更有效執行其職能的事情；或

(b) 發展局認為為妥善執行其職能而必須進行的事情。

(2) 在不局限第（1）款的概括性的原則下，發展局可 ——

(a) 為策劃、發展、推廣及支持藝術而擬訂、公佈及實施建議；

（b）為促進及提高在藝術方面的知識、技藝、欣賞能力、接觸機會及明達的評論而擬訂、公佈及實施建議；

（c）為教育及訓練有能力及意欲以藝術為事業的適當人才而擬訂、公佈及實施建議；

（d）自行進行，或鼓勵及支持其他人士或團體進行研究、文獻製作及策劃以及傳播資料；

（e）研究藝術及其需求，並檢討迎合該等需求的進度，及提出發展局認為必要的行動建議；

（f）採取發展局認為適當的行動，包括就與發展局的職能有關的任何事項，向任何人提供意見；

（g）與政府、市政局、區域市政局、香港演藝學院、香港藝術中心、學校、學院、大專院校、區議會、地區社團、專業及業餘藝術組織，以及與涉及在香港推廣藝術的其他團體或人士，保持適當聯繫及工作關係及保持諮詢，並與上述團體及人士聯同或合作辦理發展局在本條例下可進行的任何事情，而發展局在進行上述的事情時，須尊重該等團體及人士的自主地位；

（h）收受由公帑撥出的資助款項，以及接受及徵求私人捐贈，不論所捐贈的是財產或屬其他形式的捐贈，亦不論是否受信託所限；

（i）透過接受贊助及其他活動籌集款項，以及在發展局認為適當的情況下，協助其他人如此籌集款項；

（j）分發資助款項予組織及個人以策劃、發展及推廣藝術，以及按發展局認為適當的與付款或其他方面有關的條款及條件，支付款項予任何人士或組織，但該等人士或組織的職能須與發展局的類似或是附帶於發展局的職能的；

（k）為藝術發展及取得海外的有關經驗，諮詢及聯絡鄰近地區、海外及國際的團體，並與該等團體合作及促進與該等團體的文化交流，以及在發展局認為適當的情況下，

鼓勵及支持其他人作相同之舉；

(l) 取得、租入、購買、持有及享有動產，以及出售、出租或以其他方式處置或處理動產；

(m) 取得、租入、購買、持有及享有不動產，以及出租或在財政司批准下出售或以其他方式處置不動產；

(n) 放棄租賃，或申請及同意修改租賃條件，或進行交換；

(o) 承擔及執行以發展藝術為目的的信託，或具有類似或附帶於發展局職能的其他目的的信託；

(p) 自行或聯同其他人從事發展局的任何活動或行使發展局的任何權力；及

(q) 從事或支持發展局認為有利於執行其職能的其他活動。

財政

　　總督可從立法局的撥款授權批付其中一筆予發展局，以協助發展局執行其職能。發展局的資金還包括：（a）通過其職能的收入；（b）通過饋贈、費用、租金、利息及累積所獲得的收入；（c）發展局所取得的財產和資產。

　　《條例》還涉及到《防止賄賂條例》，發展局的法團印章的使用等。

　　從上述的職能、權力和財政，我們知道藝術發展局的職能涵蓋了文學、音樂、視覺、電影、舞蹈、行政、教育和評論等界別，幾乎囊括了所有的藝術範疇，問題在於用甚麼方式、工作有多深入、細緻，這就要看藝術發展局的眼光、見識以及經費了。

　　從香港藝術發展局的第一份年報（1995 年 4 月 1 日至 1996 年 3 月 31 日），我們大體上可以了解到發展局的工作模式。在"主席序言"裏，周永成說這第一年的大事有二：一是藝術發展局正式成立，二是《五年策略計劃書》面世。現在先介紹一下藝術發展局在第一年裏的工作，然後談談《五年策略計劃書》的內容。

　　第一件事要做的是建立藝術發展局（簡稱"藝發局"）[1]的管理架構。藝發局設有三個委員會：資源管理委員會、藝術界別委員會、策

略發展委員會。在藝術界別委員會之下另設四個小組，負責批核資助；在策略發展委員會下另設藝術教育小組委員會和藝術教育工作小組。上述三個委員會的成員皆是藝發局委員，而小組委員會的成員則既有藝發局委員也有非藝發局委員。據秘書長何李惠馨在"周年回顧"裏報告，説藝發局的委員已從 16 名增至 18 名，任期從三年改為兩年。

藝發局的管理架構圖表能更清楚地顯示委員會與小組委員會之間的關係：

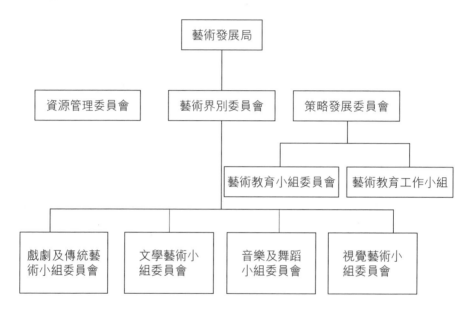

藝發局秘書處設有秘書長、副秘書長、行政主任（7 名）、行政助理／資訊助理（3 名）、秘書（2 名）、助理秘書（8 名）、文員（2名）、接待員、辦公室助理。

《五年策略計劃書》—— 創局的五年（1995~2000）

藝發局在成立後的一年便制定公佈了《五年策略計劃書》，令文化藝術界精神為之一振，因為在香港這座商業、金融城市，還從未發生過對文化藝術如此重視之舉。在計劃書的"前言"裏，開宗明義地

指出："這份《五年策略計劃書》，是藝展局為一九九六 ／ 九七年至二〇〇〇 ／ 〇一年間香港藝術發展局制訂的藍圖。它亦是藝展局呈交政府，以期獲得所需經費使藝展局能夠達致目標的文件。"

計劃書共有七章：摘要報告、背景、原則及優先次序、藝術發展局的基本目標及主要任務、管理及責任、資助藝術發展、附件（行動方案）。計劃書的中文部份 110 頁，英文部份 116 頁。

在第一章"摘要報告"裏，計劃書闡明其目的、資助目標、行動方式及藝術的重要性。

目的

透過對個人及團體的資助來達到其本身的目標，令藝展局能展開工作並參與所有形式的藝術創作、表演、溝通、欣賞等過程中的每一個環節。

目標

1. 透過宣傳、資訊、正規及社區教育、擴大欣賞及參與藝術大眾層面。
2. 支持藝術界專業人士的專業發展達到卓越的成績。
3. 為觀眾及藝術專業人士提供支持和服務，並通過政府及私人資助，給予他們發展機會。
4. 使藝術在社區中更普及，鼓勵藝術界專業人士對社會作出貢獻，並推動社會各階層積極支持藝術活動。

行動方案：

為舞蹈、戲劇、電影及媒體藝術、文學藝術、音樂、傳統藝術、視覺藝術等七個界別草擬了行動方案。

藝術的重要性

計劃書認為藝術有許多重要功能：提高我們的學習能力、改善生活素質；藝術能產生社會凝聚力、降低社會緊張程度、培育社區精神。

計劃書還簡略地交代 1996~97 年度的經費："藝展局提議增加藝

術發展經費百分之四十四至一億三千萬元"。事實上，藝發局的預算是根據它的前身"演藝發展局"所作出的假設數字以及對視覺藝術、文學藝術、電影、藝術教育、藝術評論、藝術行政管理等所需經費的估計。1996~97 年度的預算是經過充份諮詢社會各界人士之後制定的。

第二章"背景"敍述藝發局對藝術在香港社會裏的角色以及對香港的社會、經濟、政治環境等方面的看法。第三章"原則及優先次序"説明藝發局的使命、基本藝術原則、確定優先次序的標準。第四章"基本目標及主要任務"訂出執行任務的策略：大眾層面、藝術的卓越成績、提供政府和私人資助、普及並推動社會藝術活動。第五章"管理及責任"説明藝發局對資金的管理原則和管理架構以及監察和評估撥款的成效。第六章"資助藝術發展"交代了目前的資助狀況以及未來五年所需經費，如下：

年度經費

1. 藝發局 1994 年獲政府撥款 1 億 3,000 萬元，其中 3,000 萬元為"藝術發展基金"、1 億元為"香港藝術發展局基金"。另外，藝發局還獲政府撥發經常補助金，1995~96 年度為 4,600萬元。

2. 藝發局接手演藝發展局原來資助的一批藝團，而藝發局則以"通常性經費資助藝團"形式來資助這批藝團，年度資助總額達 4,460 萬元，相當於政府撥發給藝發局 1995~96 年度的"經常補助金"的 96.6%。換句話説，新成立的藝發局要繼續資助這批藝團，而政府所撥給藝發局的 1995~96 年度經常補助金只剩下 3.4% 供藝發局自由調動。

五年計劃經費

《五年策略計劃書》第六章 6.2 "所需經費"開列了 1996~97 至2000~01 五年裏 10 個行政管理部門計劃所需要的經費，他們是藝術界別委員會、資源管理委員會、策略發展委員會、舞蹈、戲劇、電影及

媒體藝術、文學藝術、音樂、傳統藝術、視覺藝術。這 10 個部門五年所需要的經費總額依次是：1 億 3,000 萬（1996~97）、2 億 1,800 萬（1997~98）、2 億 1,500 萬（1998~99）、2 億 3,600 萬（1999~2000）、2 億 3,400 萬（2000~01）。藝發局"將尋求政府在 1997/98 年度給予更多的支持"。計劃書在第六章的結束段落説："倘若政府不準備補助本計劃決定的藝術發展所需要的所有經費，藝發局將檢討本計劃，並且推遲進行特定的主要任務或者行動方案，直至特定目標已經達到、經費已籌措到或者新的資金來源已經取得之時才實施。"（頁 40）

第七章"附件"提供了舞蹈、戲劇、電影及媒體藝術、文學藝術、音樂、傳統演藝、視覺藝術等七個界別的"具體行動方案"，每一個界別均訂出幾項目標，如"音樂"的目標包括：一、提高音樂教育的水平；二、提高社區人士對音樂的理解、欣賞，並促進音樂在社區的發展；三、發展創作性、多元化及多樣化；四、肯定音樂家及其工作成就；五、培養及維持有利音樂發展的環境。目標有了之後，便要依照具體行動方案去執行，包括路向計劃、行動方案、方法、時間安排、優先次序等。

藝發局曾向社會各界發出"五年策略計劃"諮詢文件，要求各界在 1995 年 9 月 30 日前提出意見。藝發局在 1995 年 10 月整理意見並修訂計劃，然後呈交政府文康廣播科，經行政局、立法局財務委員會考慮。

《五年策略計劃書》顯示了新成立的藝發局的成員對於發展、改善香港藝術現狀的熱誠和認真的態度。説實在的，五年裏的經費從 1 億 3,000 萬增至 2 億 3,000 萬，並不過份：香港絕對有能力負擔 1 億元的增幅。再説藝發局是新事物，香港政府從來沒有成立法定組織來管理藝術活動，應該在開始的時候予以支持、鼓勵。香港政府在支持工商業發展方面經驗豐富，所成立的"香港貿易發展局"、"香港生產力促進局"等法定組織效果與成績顯著，藝發局正是發展香港藝術的好機會。可惜政府並沒有接納這份計劃書的建議，在以後的五年年報裏，藝發局的財政預算沒有顯著的增加，因此香港的藝術生態也沒有實質的改進。

建立資助模式

　　藝發局在第一年的年報（1995 年 4 月 1 日至 1996 年 3 月 31 日）裏，沒有交代政府對其局的《五年策略計劃書》的答覆，但年報所開列的收支帳目和資金分配情況清楚地説明了政府沒有接納藝發局計劃書裏的建議。截至 1996 年 3 月 31 日之年度開支分四大項：

一、通常性經費資助／新苗資助 [2]	$44,665,000
二、計劃資助：[3]	$24,187,520
三、藝術發展計劃：[4]	$702,095
四、行政開支：[5]	$8,564,337
總計：	$78,118,952

　　至於藝術類別和類別資助的分配，請參閱下面圖表，總數 $69,554,615：

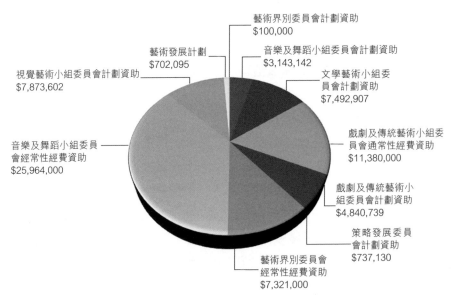

藝術界別委員會計劃資助
$100,000

音樂及舞蹈小組委員會計劃資助
$3,143,142

藝術發展計劃
$702,095

視覺藝術小組委員會計劃資助
$7,873,602

文學藝術小組委員會計劃資助
$7,492,907

音樂及舞蹈小組委員會經常性經費資助
$25,964,000

戲劇及傳統藝術小組委員會通常性經費資助
$11,380,000

戲劇及傳統藝術小組委員會計劃資助
$4,840,739

策略發展委員會計劃資助
$737,130

藝術界別委員會經常性經費資助
$7,321,000

圖：藝術界別資助分配（1995~96）

這一年度藝發局的收入有三筆款項：政府經常撥款 47,234,412 港元、香港藝術發展基金 19,134,116 港元、藝術發展基金 10,750,903 港元，共計 77,119,331 港元，赤字 999,621 港元。

五年計劃的第二年（1996~97）年度收入和支出有輕微的增長：政府經常撥款 56,000,000 港元、香港藝術發展局基金 55,400,000 港元，共計 111,400,000 港元，年度總支出為 120,900,000 港元。第三年（1997~98）有較多一點的收入：政府經常年度撥款為 82,264,000 港元、香港藝術發展局基金 23,010,000 港元、藝術及體育發展基金 29,937,000 港元，共計 135,211,000 港元，總支出為 137,195,000 港元，赤字 1,984,000 港元。秘書長鄭新文在這一年度的"周年回顧"裏說："在撥予上述六個獲得通常性經費資助的團體以外的藝術資助總開支為 $84,446,000，與九六至九七年度的 $58,629,000 比較，增長率達 44%。"他還說，與 1996~97 年度的 1,097 項資助申請相比，1997~98 年度增至 1,369 項，增幅近 25%。第四年（1998~99）由於藝術發展局基金已經用完，因此這個年度的財政預算維持往年的水平：總收入為政府經常撥款 109,702,000 港元和藝術及體育發展基金 24,204,000 港元，共計 133,906,000 港元，總支出為 141,141,214 港元，赤字 7,235,214 港元。

秘書長鄭新文在 1998~99 年度年報的"周年回顧"的結束段落"前瞻"裏反映了當時的文化藝術環境的狀況，他說："香港在回歸以後，文化藝術更受重視，令人欣慰。目前，社會多個重要組成部份都正在重新定位，而各方面的評論又紛至沓來，這正是我們提倡藝術，以及與其他公共機構建立夥伴關係的好時機。藝術教育和文化旅遊等構思，現在看來遠比過去更有機會實行。藝展局過去一直不斷求變，而這份求變的精神看來仍會繼續成為我們日後工作的原動力。政府正計劃改變本局委員的人數和提名方法，這將會為藝展局注入新動力。"

藝發局主席周永成在他最後一份年報（1999~2000）的"主席序言"裏，呼應了鄭新文的"前瞻"，他說："香港文化環境風雲際會：解散兩市政局、成立文化委員會、三大藝團決定公司化等等大事接踵

而至，又適逢經濟烏雲籠罩，各自慌忙'資源增值'。還好香港藝術發展局去年改良內部架構，有極高的適應力。批款的處理方式大改變，源於委員體會到他們的責任在於使機制公平暢順地運行，而不是為每份申請殫思竭慮。這樣做，不是將責任下放，而是站高一層崗位。新制除了節省委員的時間精神，更使人事關係不能左右批款程序，也為本局招攬專才。香港藝術發展局屬下委員會的組織，改革後使各界別小組委員會增加聯繫，配合更好，政策和標準得以融匯貫通，資源運用更加靈活集中。這兩項基本改革是針對香港藝術發展局既為撥款署，也是拓展局之雙重角色而實施的。"周永成所説的幾件事，是指於 2000 年 1 月 1 日香港市政局（1935~2000）和區域市政局（1986~2000）的解散和政府全資支持的香港中樂團、香港話劇團和香港舞蹈團的公司化。藝發局依照英國艾富禮教授的顧問報告將行政架構從三層改為兩層：藝發局的大會（Council，即 15 位委任委員、9 位推選委員和 3 位當然委員的大會）之下設規劃及發展、撥款、紀律及申訴等 3 個委員會以及 8 個藝術界別的小組委員會，包括藝術教育、舞蹈、戲劇、電影及媒體藝術、文學藝術、音樂、視覺藝術以及戲曲小組委員會，以更有效率地進行規劃、發展、資助、申訴等項工作。在五年的基礎上，進行架構的改革有其必要性。

藝發局的創局主席何鴻卿爵士，只上任了一年，1996 年 7 月 1 日離任，藝發局最初的奠基工作是由周永成擔任主席時期建立的，統領全局工作。從他最後一份年報的"主席序言"的後半，讀者當會感覺到他在工作中所遇到的困難和麻煩："但不論如何改進，有兩方面香港藝術發展局是做不來的。其一是市民對'以公帑支持藝術家'的看法，有人唾棄之為施捨浪費，也有人認為是個人應有權益，這兩種想法最令我掛慮：前者漠視了文化藝術對社會的重要性，後者剛愎自用，兩者都無助藝術發展。另一方面，文化交流的決定未必一定由香港藝術發展局操持。最廣義來説，文化交流有外交涵義，而委派'文化使節'時考慮的，恐怕不單是藝術造詣。香港藝術發展局如在未能衡量申請人的藝術資歷的情況下而被要求撥款，惟有自違其法而已。

本局擔當藝術顧問不在話下，卻不應從政治因素來分配其有限資源。高層次的文化交流無疑是政府搞國際關係的法寶，如果特首立意香港成為文化都會，他的政府應該懂得隨時盡情運用。公眾、藝術界以至政府官員，歷來給香港藝術發展局不少關注、支持以至批評，我代表本局致以深切謝意；我也要表揚秘書處人員的忠誠苦幹和孜孜不倦的精神。本人於香港藝術發展局任滿告退，多年來得各位賜予寶貴、難忘的經歷，銘感於心中。"

周永成在他離任之際，給對藝發局的某些決定的批評予以回應，是可以理解的。批評者明顯忽略了兩個重要的原則，一是藝發局按章辦事，一是所有的決定都是集體作出的。若違反了任何原則，當然可以批評。

1999~2000 年度的總收入有 155,159,367 港元，其中政府撥款 113,427,000 港元、藝術及體育發展基金 39,935,436 港元、捐款 1,796,931 港元。總支出為 146,532,499 港元，盈餘 8,626,868 港元，財政情況相當健康。秘書長鄭新文在他最後的周年報告裏指出，1999~2000 年度新設立的"審批員制度深受藝術界的歡迎"，認為較前客觀公平，又有明確的上訴機制，而且節省了各藝術小組委員會的時間和精力。但要招募足夠的合資格的審批員，談何容易。此外，鄭新文還提及獲得三年資助的中英劇團、明日劇團、進念二十面體、城市當代舞蹈團、香港芭蕾舞團和香港小交響樂團等六個藝團，令這些藝團有了較長時期的計劃和發展的空間。

《三年計劃書》—— 擴大社會市場與參與（2001~04）

2000 年 7 月 1 日新主席何志平上任，副主席仍然是陳達文，秘書長則由林志釗接替，改稱"行政總裁"。2000~01 年度的總收入是 136,231,874 港元，其中政府撥款 104,558,000 港元、藝術及體育發展基金 26,684,301 港元、康樂及文化事務署 3,300,000 港元、捐款 1,539,273 港元，其他收入 150,300 港元，較 1999~2000 年度少了

近 19,000,000 港元。總支出為 134,993,709 港元，盈餘 1,238,165 港元。藝發局充份地做到了量入為出的理財原則。

在何志平上任主席的第一年裏，訂出了 2001~04 年的《三年計劃書》。"序言"報導，何志平與委員和增選委員於 2000 年 7 月舉行退修會，分析全港文化藝術的發展形勢，總結經驗，草擬今後三年的發展方向，然後在同年 9 月底通過《三年計劃書》的基本策略，如後：

- 目標：尋求新時代藝發局的定位；制訂三年發展策略；凝聚藝術發展的社會共識和協調行動。
- 財政：更主導、務實地爭取、運用資源；以年度計劃與成效監查藝發局使用公帑的職能和問責性；向政府爭取適當的財政安排，並積極尋求其他資源；調協藝發局的整體策略，發揮整體效率。
- 全方位發展藝術：一、發揚藝術的社會功能；二、擴大藝術市場和社會參與；三、推動全民的終身藝術教育；四、提升藝術水平和藝術家的社會地位。
- 工作綱領：一、推廣與倡議；二、撥款與支持；三、規劃與研究；四、聯繫與支援。

在計劃書裏，還報告了藝發局成員的增添。政府根據特聘顧問林志剣撰寫的《文化藝術與康樂體育服務顧問報告》的建議，決定增加五名委任成員；另增加數十位增選委員和兩百餘位審批員。報告書進一步闡釋上述"全方位發展藝術"的四大發展策略和"工作綱領"的四大工作範疇以及"尋求伙伴合作的理想"和"藝術資助的理念"等，充滿了理想主義色彩。附件包括：一、三年主導性計劃一覽表；二、各小組主導性計劃一覽表；三、藝發局組織架構；四、藝發局委員名單。全計劃書中文部份 66 頁，英文部份 72 頁。

與《五年策略計劃書》相比較，《三年計劃書》較抽象、理論化，前者較具體、務實，雖然因沒有得到政府的支持，但由於具體務實，

仍然能貫徹實行，規模縮小而已。

　　《三年計劃書》的成績如何？在 2001~02 年年報裏，"藝術發展概覽"説藝發局在過去一年"除了落實支持本地藝術工作者及藝團的發展，還提出了 40 多項主導性計劃，致力為本港藝術創造一個多元發展的環境"。並開列了工作成績：一、藝術支援：共撥款 79,075,000 港元資助了 6 個"三年資助"團體、25 個"一年資助"團體及 246 個"計劃資助"項目。其中"三年資助"的撥款為 46,274,160 港元。事實上，"三年資助"就是以前的"通常性經費資助"，換了名稱而已；"一年資助"是以前領取"計劃資助"的團體；個人資助統稱"計劃資助"。二、藝術推廣：共推出 40 餘項"主導性計劃"，讓各界參與，發揮伙伴精神，達致資源共享的目的，包括支持成立戲曲資料中心和香港音樂特藏、委約大型拍攝計劃、參加香港書展等。三、全民藝術教育：積極支持多項藝術教育工作，如以中學生為對象的"電影錄像藝術教育"計劃、"大專院校學生戲劇計劃"、支持 36 項校園文學出版計劃、"薈藝教育"等。四、文化交流：參加第 49 屆威尼斯雙年展，將香港藝術帶到國際層面，前後 5 個月，參觀人數達 32,000 人次。五、締結策略伙伴：自推出《三年計劃書》之後，藝發局先後拜訪了香港各大企業、公共事業機構如政府部門、房屋協會、區議會、公共交通機構、電視台和電台等，促成了多項合作計劃。六、研究項目：整理藝發局的資助文件和工作程序、回應外來諮詢文件包括文化委員會、課程發展議會等機構的文件，提供意見，完成"文化藝術從業員人口調查"、"獲藝發局資助的文化藝術工作者需求調查"、"電腦售票系統增值的可行性研究"等研究計劃。

　　2002~03 年年報的"藝術發展概覽"説藝發局"在不斷完善資助政策的同時，積極推廣本地藝術發展，拓展社會資源，協助本地藝術工作者及藝團作長遠的發展。"敍述格式與 2001~02 年年報相似，只是活動內容更新。2003~04 年年報，是《三年計劃書》的最後一年，"藝術發展概覽"的內容格式與第一、二年的一樣，也是分 6 個標題報導。行政總裁林志釗在年度報告裏，交代了撥款的新辦法：

"為了讓藝團有更大的自由度和發展空間，藝發局於 2004 年初決定以‘整筆撥款’取代沿用已久的‘差額資助’模式作為資助藝團的理念，正式讓‘三年資助’團體的董事局自行決定如何分配、調撥及監控撥款。此外，我們在 2003 年 9 月修訂了‘盈餘政策’，‘三年’及‘一年’資助的藝團可自動保留不超出年度總開支 25% 的盈餘作為儲備金，藝發局不會把藝團自籌措得來的非政府來源捐款或現金贊助，列入‘收入’處理。這個新的盈餘政策，讓藝團在財務管理上更富彈性，同時鼓勵藝團開拓和爭取其他資源。"從這一措施，我們可以確定藝發局在財政管理上盡量為藝團着想，方便他們在有限的資源條件下努力發展、提高他們的藝術潛力。同時也説明了在經過"五年策略計劃"和"三年計劃"的基礎上，積累了經驗，取得了信心。

"三年計劃"在爭取資源上，藝發局的進展並不顯著：

	2001~02	2002~03	2003~04
政府撥款	$102,755,000	$100,622,000	$98,371,000
總收入	$133,803,624	$109,541,833	$108,643,651
總支出	$126,805,390	$104,137,995	$103,427,604
盈餘	$6,998,234	$5,403,838	$5,216,047

上述的政府撥款，總收入和總支出均較以往五個年度為低，究其原因是受到香港整個經濟環境的影響。首先是 2003 年爆發的"沙士"，然後是股市的動盪，影響了香港政府的庫房收入和香港整個經濟發展，導致香港政府嚴厲執行節約措施，全方位縮減開支。以香港管弦樂團為例，政府的撥款從 1990 年代末的年度 80,000,000 港元減至 2006~07 年度的 56,538,000 港元，嚴重影響樂團團員的士氣。當然，這種大幅度的縮減除了財政因素外，可能還有其他原因。此外，政府對由政府全資支持藝團的政策在新世紀開始有所改變：2001 年香港中樂團開始公司化，希望這隊樂團逐漸減少對政府撥款的依賴。

在這種氣候下，政府在 2001~02 至 2003~04 的三年裏對藝發局的撥款數額並沒有太大的縮減。

籌建珠江三角洲區域（2005~10）

2002 年 7 月 1 日，藝發局主席何志平被特首董建華委任為特區政府民政事務局局長，副主席陳達文接任主席，繼續三年計劃的第二、三年。陳達文與他一起被委任的成員一直繼續到 2004 年 12 月 31 日，然後由馬逢國接任主席，從 2005 年 1 月 1 日直至 2010 年 12 月 3 日，前後整整 6 年。在接任主席第一年的年報裏，馬逢國說藝發局未來發展藝術的理念集中在泛珠江三角洲地區的融合以及社會各界的參與和滲透，致力推動香港成為亞洲及南中國的文化藝術重鎮（2004~05 年報）。第一步，藝發局籌建"一個珠江三角洲區域表演場地及展覽館的信息網，以增進中港兩地文藝界之間的合作。（2005~06 年報）在 2006~07 年度裏，藝發局率領 12 個香港藝團參觀訪問了六個珠江三角洲城市的重點文化設施，以增進雙方的了解；參與第 52 屆"威尼斯雙年展（視覺藝術）"和第 10 屆"威尼斯國際建築雙年展"，保持與海外藝術界之間的互動。在資助管理上，藝發局"三年資助"的 6 個藝團由政府直接資助，因而行之多年的藝發局資助政策有需要作出檢討，以便集中資源和精力培育新進、協助中、小型藝團的發展。馬逢國還着重指出："我們成功獲得政府增撥資源，於下年度擴展現行的資助制度、增設資助項目、增加對具潛質的新進藝術工作者及中小型藝團的支持。"（2006~07 年年報）根據 2004~05 至 2006~07 三個年度對"三年資助"的 6 個藝團的年度撥款，分別是 42,959,000 港元、41,090,000 港元、41,090,000 港元，而 2007~08 年度政府對藝發局的總撥款是 70,723,000 港元（減去了 6 個藝團的"三年資助"41,090,000 港元）。與政府於 2006~07 年度對藝發局的總撥款 97,446,000 港元（包括"三年資助"的撥款）相比，實際上年度撥款增加了 14,367,000 港元，加幅 25%。對中小型藝團來講，是相當不錯的了。

在 2007~08 至 2009~10 這三年裏，藝發局集中培育新苗藝術工作者和支援中、小型藝團，鼓勵多元化發展；繼續組織"珠江三角演藝場地考察"，拓展港珠交流平台和展覽空間，並在 2007~08 年度增設"香港與珠江三角洲文化交流"資助計劃。藝發局也繼續加強與深圳的文化交流，與特區政府經濟及商貿發展局、民政事務局以及香港貿易發展局合作參與第四屆中國（深圳）國際文化產業博覽交易會，並在主展館設立"香港館"，向國內各省市展示香港的文化創意產業。（2007~08 年報）藝發局還積極參與向新成立的西九文化區管理局提交意見，並成為後者的協作機構之一；梳理藝發局在現有文化架構裏的定位。（2008~09 年報）在馬逢國和藝發局成員任期的最後一年，大會訂下了 2009~11 年度的業務綱領，確立這兩個年度的發展策略為"將香港建立成一個充滿動力和多元的藝術都市"，其中一個主要的策略是以研究文化政策為基礎，推出多個研究項目。另一個關注點是文藝界使用工業大廈的情況。這是響應特區行政長官 2009~10 年度《施政報告》中提出"以釋放逾千幢工業大廈的潛力來配合推動六項優勢產業"的計劃。六項優勢產業是指醫療、環保、檢測和認證、教育、創新及科技、文化及創意。為了配合這一政策，藝發局開展"使用工廠大廈進行藝術活動的現況及需求調查"，期望政府在活化工廈之餘，同時要照顧藝文界的需要，為創意文化產業提供廉價場地。此外，為了提供量化資料作為觀察文化藝術生態發展的一項參考基礎，以利西九文化區的籌建與啟用，藝發局先後於 2007~08、2008~09、2009~10 一連三年進行了"香港藝術界年度調查計劃"，並先後出版了這三年的《香港藝術界年度調查報告》—— 包括戲劇、戲曲、舞蹈、音樂以及視覺藝術的節目和展覽資料，如節目、展覽數量及場次、票價、觀眾人數等。（2009~10 年報）

年報的獻詞和報告（2010~12）

王英偉於 2011 年 1 月 1 日接任藝發局主席，在他第一份年報的

獻詞裏，提出了六點展望：創造有利藝術發展環境、培育具潛質藝術家及藝團、開拓藝術空間、普及和推廣藝術並鼓勵社會參與、推動專業發展及文化交流、藝文研究及政策倡議。（2010~11 年報）在他的第二份年報裏，他所公佈的五點“主要發展策略”重複了第一份年報裏的第一、二、三、四，增添了“締結策略伙伴、凝聚藝術資源”。（2011~12 年報）事實上，從 1995 年周永成開始，後來的何志平、陳達文、馬逢國等四位主席在他們的獻詞裏反反覆覆，用各種方式來表達上述六點策略。本書作者在撰寫藝發局的這一節過程中，不斷地閱讀上述幾點，印象深刻。在翻閱 17 份藝發局的年報所得的印象，在一定程度上對幾位主席的邏輯思維和工作作風有所認識，有的質樸實幹，有的慷慨激昂，充份顯示了不同的個性。

行政總裁周勇平的報告，説明了這兩年的工作重心。2010~11 年度，藝發局支持了 39 個“一年 / 兩年資助”團體推出“人才培育計劃”和“Clore 領袖培訓計劃”、“工廈藝術空間計劃”、“校園大使計劃”等。（2010~11 年報）2011~12 年度，有 39 個藝團獲得資助，其中有三個是新增藝團；有五份文學雜誌獲得年度資助；有 200 個藝團和藝術工作者獲得“計劃資助”；推出為期兩年的“人才培育計劃”和“藝術行政獎學金”；參與“第 54 屆威尼斯視覺藝術雙年展”和“利物浦雙年展 2012”等。（2011~12 年報）

論壇、藝萃、藝術獎

藝發局在撥款資助、推動與本港、國內和國際藝團的聯繫外，還舉辦藝術論壇、出版刊物、頒授藝術獎等活動。

論壇

藝發局在 1999 年內舉辦了多次諮詢研討會。研討會可分為三類：藝術政策公眾諮詢、藝術界別討論、學術研討。1999 年正值香港的文化藝術行政架構面臨巨大改革，包括負責文化藝術事務的市

政局和區域市政局將於 2000 年解散。藝發局通過這些公眾諮詢與討論，收集意見然後向政府轉達。藝術界別討論的主題是藝術的公眾傳播，包括印刷媒體和電子媒體在推廣藝術上的角色。論壇之後還組織了小型交流會和籌備大眾藝術評論計劃。1999 年 9 月舉行的 "香港藝術與香港特色" 論壇是一次純學術探討，沒有結論，但百家爭鳴，集思廣益。1999 年 12 月舉行的電子專業研討會，代表包括中國內地、台灣和新加坡的電視工作者和評論員，圍繞着 "傳媒的文化、文化的傳媒" 為中心進行了探討。

上述研討和論壇的紀要、發言稿和報章評論已於 2001 年初結集出版，書名為《香港藝術發展局一九九九藝術論壇紀錄》。

《藝萃》

除了年報、《五年策略計劃書》和《三年計劃書》外，藝發局還出版 "藝術消息"（Artnews-AN）《藝萃》，報導與藝發局的工作、活動和討論。《藝萃》的編纂嚴謹、印刷精美，大量圖片，五彩繽紛。這份 "藝術消息" 還配合藝發局的主要策略項目出版特刊，如《綜觀藝發局人才培訓計劃》（2010 年 7 月卷 7）、《藝發局研究調查摘要 2008~09》（2010）、《威尼斯雙年展 —— 李傑的 "你（你）"》（2013 年 7 月卷 16）等。《藝萃》的優點在於報導精簡明瞭、設計印刷精美、出版及時，有固定的讀者羣。

香港藝術發展獎

從 2003 年開始，藝發局向對藝術有貢獻的人士頒發獎項。2003 年設立了 "藝術成就獎"（7 人）、"藝術新進獎"（17 人）、"藝術贊助獎"（3 家公司）、"藝術推廣獎"（3 個藝團優秀藝術教育獎），共計：24 人、6 個團體。2008 年加設 "終身成就獎"（1 人）、"最佳藝術家獎"（7 人）、"藝術教育獎"（5 家學校 ＋ 4 個團體 ＋ 1 個人）；原有的 "藝術新秀獎"（3 人）、"藝術推廣獎"（4 個團體 ＋ 3 個人）、"藝術贊助獎"（3 個團體），共計 15 人、16 個團體。2009 年，增設

"傑出藝術貢獻獎"，其他與 2003、2008 年度相同，共頒發獎狀給 18 人、12 個團體。2010 年，獎項的名稱已無更改或新設，共頒發給 19 人、9 個團體。2012 年，共頒發給 18 人、14 個團體。

本書作者只收集了上述五年的《香港藝術發展獎紀念特刊》（2003、2008、2009、2010、2012），因此只能根據這五年頒獎的資料，計算出來的總數是 88 人、67 個團體。若照這種數量和速度來頒下去，很快就頒無可頒了。如此慷慨地獎勵藝術工作者，令人們聯想到粵語流行曲每年的"金曲"大獎，效果可能適得其反。

角色和定位

藝發局成立於 1995 年，正值香港回歸中國前兩年。五年後，臨時市政局與臨時區域市政局解散，香港的文化藝術管理架構經歷了前所未有的動盪，再加上 1997 年的金融風暴、2003 年的沙士衝擊，社會和經濟的元氣大傷。香港的文化藝術資源絕大部份掌握在政府手裏，無論硬件（演出場地和設施）與軟件（康文政策和資源）均由政府支配。換句話說，香港政府主宰了香港主流音樂文化生態，尤其在演出場所和對 9 大藝團的資助。香港政府每年撥款約 30 億港元支持康文活動，佔整個香港財政支出的百分之一，而香港藝術發展局的年度經費大約在 1 億 3,000 萬港元左右，是 30 億港元的 4.3% 左右，佔的比例微不足道。藝發局的成員都是兼職的，提供義務服務；受薪全職工作人員只有 20 餘名，除了處理中小型藝團的資助、協調委任有限度的研究計劃外，難以抽出更多的人力和財力資源來從事、進行大規模的計劃。

從上述背景和條件來看，藝發局的《五年策略計劃書》所訂的目標和方針是比較實事求是的發展藍圖，雖然政府沒有同意《五年策略計劃書》裏的建議，沒有增加撥款，但藝發局依然按照計劃進行工作，只是規模小和項目少了一點而已。事實上《五年策略計劃書》為藝發局在過去 18 年裏奠定了資助模式、撥款準則、審核規章等基礎。至

於 2001~04 年度的《三年計劃書》和 2005~10 年度的珠江三角洲計劃，並沒有得到預期的效果，頗有雷聲大雨點小的感覺。

藝發局在過去 18 年裏，在一定程度上活躍推動了香港的文化藝術、鼓勵並支持了一些藝術工作者和藝術團體的發展、提高了香港市民對文化藝術的認知和鑒賞力，肯定有助於香港的文化藝術生態。本書作者認為，隨着西九文化區的建成啟用，香港文化藝術的管理架構將會經歷一次更深刻的變化。幸好藝發局已積累了豐富的資助中小型藝團和個別藝術工作者的經驗，在協調本港文化藝術界和參與國際文化藝術活動建立了廣泛的網絡，在未來的歲月裏將會起着重要作用。

在設計藝發局法團的架構時，條例指明主席、副主席和 16 名其他成員由港督委任，而在這 16 名其他委任成員中有不少於 9 名由 9 個不同藝術界別提名，以確定香港主流藝術界別的專業意見能獲得藝發局的重視、考慮。6 根據 1995~96 至 2012~13 年年報的紀錄，有幾位成員的任期超過了政府的 "6.6" 指引 —— 不得同時擔任 6 個法定組織、不得連續擔任 6 年委員。雖然藝發局有好幾位是經業界選舉出來的，但連續十幾年佔據同一席位，顯然是有問題的。

藝發局的職能和作用應該與香港政府的其他類似法定組織如香港貿易發展局相似，應該以調協、推動香港的文化藝術、幫助藝術團體運作暢順、改進提高藝術水平、支持藝術工作者發揮潛質、鼓勵藝術家創作出優質作品為基本任務。

第二節　文化委員會

香港回歸後的首任行政長官董建華於 2000 年初成立 "文化委員會"（簡稱 "文委會"），來 "制訂文化發展政策的工作"，以便把香港打造 "成為亞洲首要國際都會，享有類似美洲的紐約和歐洲的倫敦那樣的重要地位"（1999 年《施政報告》，43）。2001 年 3 月，文化委員會印發了 "諮詢文件"，公佈了文委會 "優先研究的課題和初步意見"，徵求市民的意見和看法。

第一份"諮詢文件"(2001 年 2 月)

文委會的 17 名成員由行政長官委任,其中 11 人以個人身份接受委任,另外有 4 個法定組織(古物諮詢委員會、香港演藝學院、香港藝術中心和香港藝術發展局)的主席以及 2 名政府官員。"文化委員會是一個高層次的諮詢組織,負責就文化政策及資源分配的優先次序向政府提建議";"文化委員會最主要的工作是制訂一套原則和策略,推動香港的長遠文化發展"。("諮詢文件")文委會於 2000 年 11 月成立了四個工作小組,專注文化及藝術教育、西九龍填海區發展、圖書館和博物館。文委會曾訪問新加坡和澳門兩地,與有關部門和文化藝術界人士進行交流;參觀了文化藝術設施;還舉行了兩次退修會,就未來工作策略達致了共識。

文委會的共識包括以下幾點:

一、目標、使命

目標:在中國文化的基礎上開拓國際視野,吸取外國的優秀文化,令香港發展成為一個開放多元的國際文化都會。

使命:鼓勵香港市民對文化藝術的認識和參與;豐富社會的文化內涵;增強社會凝聚力和價值觀;建立香港人對國家民族和社會的自信和自豪。

二、原則、策略

以人為本、多元發展、尊重表達自由、保護知識產權、全方位推動、建立伙伴關係、民間主導。

三、研究重點

1. 文化及藝術教育工作小組:文化及藝術教育是課程改革的一個重要領域,課題包括社會支援、教育、教學跑出課室;終身學習、多元接觸、開發潛質;增加文化藝術

在中小學教程中的比重、發展一套多元和連貫的文化藝術教育課程；增加資源。

2. 西九龍填海區發展工作小組：就西九龍填海區的發展規劃有關公開設計比賽的形式和內容向規劃地政局提出建議，並將從香港整體文化發展的角度，跟進設計比賽的進程。

3. 圖書館工作小組：環繞四個方面探討（i）如何改革圖書館使之成為獲取知識、開拓視野、自我增值的資訊中心；（ii）有需要改變公共圖書館體系的管理和運作模式來配合社會發展的需要嗎？（iii）如何與其他圖書館體系和教育機構之間加強合作，善用資源？（iv）目前推廣閱讀風氣的策略是否適當、有效？

4. 博物館工作小組：正在探討（i）如何反映香港的獨特地理位置、歷史、文化？香港是否需要興建專題博物館？哪些專題？（ii）為了配合未來需要，應否改變博物館的運作模式、購藏、展覽、教育政策？（iii）如何加強與私人收藏家、專上學院以及其他文化機構的合作？如何鼓勵私人收藏家捐贈藏品？（iv）如何配合教育改革？

四、今後重要課題

1. 文化遺產：如何加強政府有關部門與公營機構之間的協調，加速文物保護的步伐？如何從文化角度考慮城市規劃和市區重建？如何透過教育和其他途徑提高社會對文化遺產的認識和重視？能否將一些政府擁有的歷史建築物轉作與文化有關的用途？

2. 文化設施：研究如何建立具透明度、鼓勵公平競爭的資助政策？如何鼓勵私人企業參與並支持文化活動？如何促進文化藝術機構之間的伙伴關係，加強合作以更有效地運用資源？

3. 文化交流：研究香港在各類文化交流的現況、應否建立
　　機制來推動文化交流活動？

在結語裏，諮詢文件呼籲市民向文委會在 2001 年 5 月 31 日前
提出建議，以便將香港建設成為國際文化大都會。

第二份"諮詢文件"（2002 年 11 月）

2002 年 11 月，文委會印發了第二份"諮詢文件"，將第一份"諮
詢文件"公佈後所收集的市民意見和建議予以整理，內容分六章：背
景、香港文化定位、文化藝術教育、文化設施、資源調配及架構檢討、
邁向國際文化大都會。前有"序言"，後有"結語"，並附"建議摘要"，
共 79 頁。

第二份"諮詢文件"與第一份"諮詢文件"在內容大綱和結構上相
似，由於收集了市民的建議，因此內容更為詳細，如對香港文化的定
位、對文化藝術教育的分析和政策的建議、對文化設施的發展、如何
調配資源和架構的檢討以及如何將香港建設成為國際文化大都會（文
物保護、文化交流、文化產業、西九龍填海區發展）。現簡略介紹如下。

在"序言：一本多元、創新求變"裏，肯定在第一份文件裏所描
繪的性質：香港"植基於中國文化而兼容其他文化"，"香港人靈活、
富於像想力並具文化溝通能力"，因此"不但可在中外文化上的交流
和融合上擔當重要角色，更可以在中國文化的發展上發揮積極作用。"
在第一章"背景"裏，文件介紹了文委會的職能，主要的工作是制定
一套原則和策略來推動香港的文化發展。對"文化"這一名詞，用了
三段來闡述：

　　　　一、（1.3）按聯合國教育、科學及文化組織的定義："文化"
　　　　　　泛指某社羣的共同信念、價值、風俗、語言、行為、禮
　　　　　　儀、文物等等。
　　　　二、（1.4）狹義的説法：把"文化"等同一些包括文學、舞蹈、

音樂、戲劇和各類視覺藝術的活動，因為這些活動最能直接反映某一社羣的共通價值觀和審美情趣。更有人只把"精緻藝術"視為文化，這是"文化"最狹義的解釋。

三、(1.5)"文化"一詞，在漢語裏也有"文治教化"之意，指對知識、精神修養及美感的栽培。這與英語"culture"一詞的拉丁文字源"cultus"(即"培育")的涵意頗為一致。

文委會對"文化"一詞的共識是："以宏觀角度確立香港的文化定位，用較廣闊的視野研究如何推動文化發展；但在探討具體的資源調配政策時，集中關注一般所指的'文化藝術'活動範疇。而在探討文化對社會發展的影響時，也兼採 1.5 段的含義。"(1.6)文委會強調："教育"是政策建議的中心。(1.7)

第一章還報告市民對文委會所提出的六項原則的意見。總的來說，大多數意見贊同這六項原則、策略。第二章"香港文化定位"報告說大部份市民都認同文委會第一份文件裏有關香港文化是中國文化的一個部份的觀點，也就是說香港人認同中國文化身份，在中國文化的基礎上吸取外國的優秀文化，令香港發展成為一個多元化的國際文化都會，香港要成為中國最能與國際接軌的現代化大都市。

第三、四、五章用了較長的篇幅來討論文化藝術教育、文化設施和資源調配及架構檢討。第三章認為教育就是文化的承傳和開啟。文化藝術教育培養欣賞、創作和表達能力，提升個人以至整體社會的文化內涵，為文化提供土壤、養份和人才。文化藝術教育是文化發展的核心動力。以美國為例，藝術是基礎教育的四個要素之一：閱讀、書寫、算數、藝術；聯邦政府於 2000 年立法，把藝術列為中小的核心課程。香港教育統籌委員會於 2000 年提出的教育改革建議，讓每個學生在德、智、體、羣、美各方面都有全面而具個性的發展。課程發展議會在 2000 年發表的《學會學習：藝術教育》諮詢文件指出香港的藝術教育的四個問題：未獲得社會應有的重視、被視為輔助課程、未能配合 21 世紀的需要、未能有效運用社區資源來發展藝術教育。有見於此，文件提出相應的政策來改進、解決這些問題：一、連貫發展、

持續學習：以"學校村"的形式來共享資源、在收生時重視學生的文化藝術表現；二、多元課程、全面發展：擴闊藝術課程的範圍、培育學生較全面的文化認知能力、設立機制發掘培訓藝術上資優學生；三、提升師資、深化教學：加強師資培訓、提供教學支援；四、傳媒角色：政府應鼓勵傳媒增加文化藝術內容，如增加傳媒的文化藝術內容，政府應研究成立文化、藝術科技、教育的本地電視、電台頻道。

在第四章"文化設施"裏，文件集中討論圖書館、博物館和文娛演藝場館三類文化設施。文件建議：一、應該將圖書館變成一個多類型文化活動的基地；強化部份圖書館使之建立鮮明個性，如商業、電腦技術、兒童書刊等；提高圖書館的專業人員比例；建立圖書館與教育界、文化界的伙伴關係；成立"圖書館管理委員會"的法定組織，負責管理公共圖書館；二、博物館：應統籌博物館的收藏，減少館藏重疊和不調協的現象，未來發展方向要將香港藝術館發展成為中國文物館、香港文化博物館發展成為嶺南文化或民俗博物館；建立一個反映香港以至鄰近地區文化特色的"旗艦博物館"，如"現代藝術館"及"水墨博物館"等；三、文娛演藝場館：建議康樂及文化事務署管理的文娛演藝場館分為兩大類以便有助於管理和資源投放：(i)全港性及專題性場館；(ii)地區性場館；前者在設施和技術規格上可支援專業藝團演出，後者則適應地區文化需要和觀眾拓展活動；四、伙伴關係、管理架構：與其他九個城市比較，在政府擁有業權和負責營運方面的程度以香港最高，文件建議場館的營運應有更多的民間參與。結論：開拓更多公共文化空間，有利市民接觸文化藝術，提升整個城市的文化氣氛。

第五章"資源調配及架構檢討"圍繞第一份文件所提出的六項基本原則提出建議：

一、以人為本：政府在文化藝術教育上所投放的資源是體現"以人為本"原則的重要一步；政府要保障弱勢社羣參與文化活動的權利。

二、多元發展：確認"一本多元"，無需在古今、中外、雅俗這

些課題上強求共識；支持小眾藝術；重視流行文化，香港有多元發展的條件，卻沒有多元發展的局面，因此要鼓勵文化藝術的創意。

三、**尊重表達自由、保護知識產權**：政府應盡可能"拆牆鬆綁"，開放更多空間讓市民自由發揮，表達創意。

四、**全方位推動**：要在教育、城市規劃、創意工業、傳媒等領域引入有利於文化發展的元素。

五、**建立伙伴關係**：在文娛場館的管理上、透過外判試驗計劃和場館性格化，建立與民間文化藝術組織的伙伴關係，引入民間參與；建議政府制定一些措施，鼓勵工商界對文化活動予以支持、參與。

六、**民間主導**：民間主導是香港文化進一步發展的重要策略，也是其他世界級文化大都會的普遍經驗；在從政府主導到民間主導的過渡時期，政府必需要在資源上投放適當的承擔；政府應由一個"管理者"逐漸變為"促進者"，如政府建立的三個藝團成功公司化便是這個角色轉變的例子。

在資源調配上，文件有如下建議：

一、資源過份重視表演藝術，約佔政府文化藝術開支總額的一半。

二、對"旗艦藝團"的撥款值得檢討；除了香港藝術節協會外，大部份藝團的成績並不理想，過份倚賴公帑對"旗艦藝團"的長遠發展未必有利。

三、康樂及文化事務署以龐大的資源主辦演藝節目引致一些關注。

四、建議政府應設法逐步把較多的資源調撥給下列五個方面：（i）文物保護；（ii）圖書館；（iii）博物館；（iv）地區層面推廣；（v）提升專業支援。

根據上述建議，文件建議建立新的文化行政架構，如下：

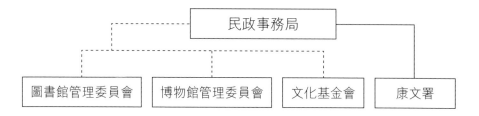

```
                          民政事務局
        ┌────────┬────────────┴────────┬──────────────┐
   圖書館管理委員會   博物館管理委員會      文化基金會        康文署
```

— 直接隸屬
--- 間接隸屬（委任成員／提供主要資源）
註：
1. 民政事務局將調撥資源給"圖書館管理委員會"和"博物館管理委員會"。
2. 建議成立法定組織"文化基金會"，負責目前政府及藝發局對藝團的所有撥款，並處理所有文化藝術活動的資助申請。
3. 落實新架構後，藝發局可以解散。"文化基金"可以爭取政府以外的資源。

　　文件還對香港演藝學院、音樂事務處、古物古蹟辦事處提出建議：

　　香港演藝學院：文件提議成立一所視覺藝術學院，可考慮由大學教育資助委員會負責資助。

　　音樂事務處：可考慮脫離政府架構，以學校為基地。

　　古物古蹟辦事處：可考慮將涉及規劃和土地利用的職能，撥歸房屋及規劃地政局。

　　第六章"邁向國際文化大都會"着重強調在邁向國際文化大都會的目標上，香港要注意下列各方面的工作：一、文物保護：文物保護是城市規劃的重要考慮；二、文化旅遊：推動文化旅遊有實際的經濟利益，並促進文化交流；三、文化交流：香港政府從未有一套文化交流政策，也沒有專責文化交流的部門；康文署只引入外地的藝術節目，但甚少輸出本地文化節目；這些不足應予以補救；四、文化產業：文化產業活動不僅能帶來經濟收益，更能顯示這一地區的創意活力，其中以"創意工業"最受重視，是 21 世紀知識型經濟裏的一個重要發展領域；五、西九龍填海區發展：這項大型發展計劃"必須與區內的非文化設施作有機的融合"，"亦應與香港現在和未來的大型文化設施互相配合，確保資源的有效運用"，"必須配合香港文化發展的長遠需要"。（6.24）

"結語：香港文化未來圖景"描繪了未來五年到十年的圖景：一、未來五年（i）文化藝術的資源調配及架構重整逐步完成；資源得到更有效的分配，文化藝術行政架構的效率提高。民間有廣泛的參與，人文空間得以擴展。（ii）"民間主導"取得發展，地區文化活動蓬勃。流行及文化與精緻文化有更多的融合，為創意工業增添實力。（iii）教育改革初見成效，社會學習風氣逐步確立，德、智、體、羣、美取得平衡的發展。二、往後五年到十年（i）西九龍文化區全面落成，香港文化發展踏進新天地。（ii）文化藝教育取得成果，藝術和文化活動獲得廣泛支持，文化市場形成，創意工業蓬勃發展，實現"民間主導"。（iii）通過中西文化融合，香港對中國文化的現代化作出貢獻；振興後的中華文化經由香港走向世界。文化與經濟全面互動，文化藝術界人才輩出，香港成為不折不扣的文化大都會。

　　在"結語"的最後一段，文件説："今天看來，以上圖景或許過份樂觀。但無論如何，這應是我們奮鬥目標。""附錄：建議摘要"以大綱式將"推動文化發展的原則、策略"、"香港文化定位"、"文化設施"、"資源調配及架構檢討"、"邁向國際文化大都會"等五個方面的建議列出，共 20 項目。

《政策建議報告》（2003 年 3 月）

　　2003 年 3 月 31 日，文委會主席張信剛教授向行政長官董建華提交《文化委員會政策建議報告》。在致行政長官的信件裏，委員會主席説文化委員會共開了 24 次全體會議、約 80 次工作小組會議、4 次退修會、4 次外地考察。文委會還於 2000 年底、2001 年初進行了公眾諮詢。《報告》提出了"包括宏觀政策及具體落實層面的建議近一百個"。信件的最後一句是"文化是眾人之事，這個圖景能否實現，需要社會的共識和大眾的努力。我希望政府能審慎研究和考慮本報告所提出的建議。"

　　《報告》的內容與第二份諮詢文件相同，只增加了"文化委員會職

權範圍"和"文化委員會成員（2000 年 4 月至 2003 年 3 月）"。文委會的職權範圍如下：

1. 文化委員會向特區政府就有關發展和推動文化（包括文化遺產）的整體政府和撥款優先次序提出建議，以期——
 • 提升香港市民的生活質素；
 • 培養大眾對社會、國家與民族的歸屬感和身份認同；及
 • 發展香港成為國際文化交流中心。
2. 委員會致力統籌和協調法定或資助團體以及社會各界在推動文化發展方面的工作。
3. 委員會就與（1）和（2）有關的課題展開研究並省覽及討論政府和其他法定和諮詢團體的報告。
4. 委員會在其工作過程中將諮詢公眾意見。

委員會的成員包括：

一、行政長官委任 11 人：張信剛（主席）、文樓、伍淑清、李焯芬、林在山、馬逢國、盛智文、黃英琦、戴希立、羅啟妍、關善明。
二、當然成員：古物古蹟委員會主席龍炳頤、香港演藝學院董會主席蘇包培慶、香港藝術中心監督團主席孫大倫、香港藝術發展局主席周永成（2000 年 4 月至 6 月）、何志平（2000 年 7 月至 2002 年 6 月）、陳達文（2002 年 7 月起）。
三、政府成員：民政事務局局長藍鴻震（2000 年 4 月至 7 月）、林煥光（2000 年 7 月至 2002 年 6 月）、何志平（2002 年 7 月起）；康樂及文化事務署署長梁世華（2000 年 4 月至 2002 年 12 月）、蔡淑娟（2002 年 12 月至 2003 年 2 月）、王倩儀（2003 年 2 月起）。
四、秘書：民政事務局首席助理秘書長魏永捷。

政府回應

政府於 2004 年 2 月 27 日回應文委會《政策建議報告》。民政事務局在回應裏解釋説："在文化委員會提交報告的同時，政府正全力對抗非典型肺炎和籌劃其他相關的事務，因此延遲了對報告作出回應。危機過去之後，民政事務局着手詳細研究報告內百多項建議。與此同時，政府所委託有關表演設施、圖書館和博物館的顧問研究，亦進行了公眾諮詢，分別於 2003 年初、年中及年底完成報告。我們在準備這份回應時，亦同時參考了這些顧問報告。"（立法會 CB (2) 1532/03~04 (01) 號文件 7）"政府回應"共有 18 段"對報告的重點回應"，如下：

- 第 1 至 3 段：引言
- 第 4 至 7 段：完全贊同《報告》裏有關"文化定位"、"文化藝術教育"的分析和建議，並已經與教育統籌局成立專責小組研究如何跟進。
- 第 8 段：原則上同意演藝設施"性格化"的路向，但"駐場藝團"計劃須進行公眾諮詢。
- 第 9 至 11 段：（i）同意任何資源調配及行政架構的建設都應回應和體現文化委員會提出的六項原則和策略；在不影響表演藝術的長遠發展前提下，政府將逐步調撥更多資源到文物保護、圖書館、博物館、地區層面推廣和提升專業支援等五個範疇；政府將深入研究、審慎考慮所有有關文化行政架構的長遠發展方向；（ii）政府贊同加強民間參與管理公共文化設施，並會盡快成立圖書館諮詢委員會、博物館諮詢委員會和演藝事務諮詢委員會，以進一步吸納民間對這些設施和服務的意見，建立伙伴關係。
- 第 12 至 14 段：政府於 2003 年開展了一個全面、有系統的古物古蹟檢討計劃，研究如何做好保護文物的工作；政府有必要制訂全盤考慮的措施，全面評估需要保護的文物建築種

類和數量，並貫徹執行由鑑定文物建築到活化再利用以至管理工作等整個保護過程。

- 第 15 段：贊同文化委員會就文化交流提出幾個方向性的建議，並已促成粵港澳文化合作協議書的簽訂、舉辦了首屆"亞洲文化合作論壇"，與亞洲各國部長達成文化合作意向。
- 第 16 段：贊同在知識型經濟體系之下，文化藝術可以帶動經濟發展。
- 第 17 段：贊同九龍文娛藝術區計劃是一個千載難逢的機會，其落成將標誌香港文化發展的新天地。
- 第 18 段："總結"稱讚《報告》"高瞻遠矚"，是香港未來文化發展的重要依據。政府將逐步落實報告內的政策建議。

附件根據《報告》的章節次序逐點予以回應，除了六項原則的第四、第五和第六外，大部份與資源和技術性有關的政策建議都獲得政府的接納和支持，有的已有跟進；少部份需要審慎考慮研究，或需要向公眾諮詢後再決定。對"全方位推動"、"民間主導"的回應則缺乏具體的解決方案。

第三節　西九文化區管理局

顧問研究報告

香港旅遊協會（簡稱"旅協會"）於 1998 年初委聘顧問公司進行一項有關在香港興建新的表演場館的研究，並於 1998 年 9 月向立法局民政事務委員會提交意見書，表示本港亟需興建更多表演場地。於此同時，香港政府規劃署於 1998 年 3 月委聘顧問公司進行一項有關審核文化設施需求及制訂新規劃標準的研究。旅協會於 1999 年 2 月公佈的研究總結報告，認為香港需要興建一座新的國際表演場館，並為此在西九龍填海區選定一幅面積 5.5 公頃的土地。 1999 年 12 月，

規劃署公佈研究所得，確認香港有需要興建適當的場地來舉辦世界級的表演活動。

旅協會和規劃署的兩份顧問研究報告可能是促使行政長官分別在1998年10月7日和1999年10月6日的兩次《施政報告》裏提及要在西九龍填海區興建一個設備先進的表演場館，並宣佈有意舉辦一項公開設計比賽，為維多利亞港締造新面貌的原因。1999年11月16日行政長官會同行政會議決定，重新檢討西九龍填海區南部的用途，以便把該處發展為一個世界級藝術及文娛綜合區。2002年2月28日政府公佈西九龍填海區概念規劃的結果，Foster and Partners 的天篷設計獲得冠軍。2002年9月，政府成立由政務司司長擔任主席的西九龍文娛藝術區發展計劃督導委員會。2004年11月行政長官會同行政局批准西九龍文娛藝術區發展計劃督導委員會的建議，即五份建議書中有三份可入圍予以進一步評審，另外兩份則予以剔除。2004年12月6日政府就入圍的三份建議書展開公眾諮詢。2005年10月4日，行政會議通過西九龍文娛藝術區的未來路向。[8]

從行政長官於1998年的《施政報告》到2005年10月的西九龍文娛藝術區未來路向的確定，整整渡過了七年，這之後的歷程並不平坦，爭論不斷，如對獲得設計冠軍的"天篷"設計、單一招標批出40公頃土地、成立一個法定組織負責規劃、發展、管理西九文娛藝術區等均在公眾的爭議下，促使香港政府於2006年2月，宣佈放棄原有發展框架，並將"西九龍文娛藝術區"改名為"西九文化區"。2008年2月，政府成立西九文化區管理局；7月11日立法會制定《西九文化區管理局條例》；7月5日，立法會財務委員會通過一筆216億港元撥款予西九文化區管理局；10月23日，西九文化區管理局成立。

《西九文化區管理局條例》的"引言"解釋管理局的性質："本條例旨在設立西九文化區管理局，以將批租給管理局的土地發展成為一個綜合藝術文化區，並提供、營運、管理、維持或以其他方式處理區內的藝術文化設施及相關設施以及區外的附屬設施；為管理局的權力及職能訂定條文；為規劃及財務事宜訂定條文；以及為相關事宜訂定條文。"

西九文化區管理局

西九文化區管理局的管理及執行機構是董事局，現任成員包括主席、6名政府官員、由行政長官委任的15名非公職人員以及當然委員（管理局行政總裁），共23人。當然成員為管理局行政總裁連納智（Michael Lynch）。

西九文化區管理局的組織架構，設有六個委員會，包括統籌發展、表演藝術、博物館、薪酬、投資、審計六個方面的工作。行政總裁屬下設有六名部門總監和總法律顧問，分管博物館、表演藝術、項目推展、傳訊及推廣、財務、人力資源以及法律事務。此外，董事局還設有內部審計師一名，負責內部審計事務。在《西九文化區管理局周年報告10/11》的"簡介"裏，説明"西九文化區是香港特別行政區政府的一項策略性投資，以配合文化藝術界的長遠需要，文化藝術基礎設施是世界級城市的經濟及社會結構的一個重要部份"。還説："西九佔地40公頃，其中23公頃將規劃為公眾休憩用地，它將成為香港的寶貴資產，供市民及遊客享用。管理局致力將西九發展成一個綜合文化藝術區，讓市民可感受區內創意盎然的環境，欣賞區內的文化藝術元素，以及善用餘暇。"年報清晰地列出管理局的使命和承諾。

西九文化區管理局的使命與諾言如下：

使命

規劃、發展及營運西九，使它成為一個綜合文化藝術區，其將：
- 提供優質文化、消閒及旅遊節目，以無可抗拒的魅力吸引本地居民和世界各地遊客；
- 配合香港文化藝術發展的長遠需要，並促進文化及創意產業的自然發展；以及
- 成為吸引和培育人才的文化樞紐，提高生活質素的推動力，以及成為珠江三角洲地區的文化門廊。

為達致上述目標，我們需要⋯⋯

- 為西九擬備發展圖則，以定出西九的布局及規劃區內各種用途的土地；
- 按照核准發展圖則所指明的土地用途及其他規定或條件，發展西九；以及
- 提供（包括規劃、設計及建造）營運、管理及保養文化藝術設施、相關設施或附屬設施。

西九作為一個藝術樞紐，我們將致力⋯⋯

- 提倡、推廣、籌辦、支持、鼓勵及提供各類文化藝術的欣賞及參與；
- 以公開及其他方式推廣，展覽及展出各類藝術；
- 倡導及支持各類藝術的創作、攝製、製作、學習及練習；以及
- 執行《西九文化區管理局條例》或任何其他條例所授予管理的其他職能。

諾言

對香港而言
- 促進香港作為國際文化藝術大都會的長遠發展
- 促進並加強中國內地、香港與其他地方之間的文化交流及合作
- 促進並加強香港及海外任何政府或非政府團體或組織與藝術機構之間的合作
- 提升香港作為旅遊熱點的地位

對社區而言

- 鼓勵本地社會更廣泛地參與各類文化藝術
- 向本地社會推廣及提供藝術教育
- 鼓勵社會、商界和企業支持及資助各類文化藝術
- 在西九免費提供或協助提供四通八達的公眾休憩用地

對藝術工作者而言

- 維護及鼓勵藝術表達及創作的自由
- 發展各類文化藝術的創新作品及實驗作品
- 發掘及培育本地藝術界人才、本地藝術團體及與藝術有關的本地從業員
- 促進文化及創意產業的發展

對觀眾而言

- 提升及推展在各類文化藝術方面的卓越表現、創新、創造力及多樣化
- 提升對多元化藝術的欣賞。[9]

　　2011 年 3 月，西九文化區管理局公佈全新概念設計，發展大綱於 2011 年 12 月呈交城市規劃委員會；2012 年 3 月，城市規劃委員會公佈發展圖則草案，2013 年開始分階段展開工程，計劃第一階段工程將在 2020 年之前竣工，第二階段將於 2030 年之前竣工。[10] 2011 年 3 月 5 日，西九文化區管理局公佈決定選用"城市中的公園"設計概念。

　　在 2011 年至 2013 年間，西九文化區管理局還遭遇了兩個問題：（i）2011 年 1 月上任僅五個月的管理局行政總裁謝卓飛（Graham Sheffield）提出請辭；（ii）根據 2013 年 4 月的最新估計，西九文化區造價將嚴重超出預算。[11] 第一個問題很快地得到解決，管理局委任國際著名的連納智接任行政總裁一職。第二個問題則需要較長的時間來應付。

管理局年報

　　在第一份《2008~09 周年報告》裏，主席唐英年扼要地解釋了西九文化區的發展原則和部署：“西九的發展原則可歸納為‘一個基礎、三條支柱’。公眾參與是基礎，是西九成功的根本。三條支柱則是藝術教育、受眾培養和強化內容。三者互相緊扣互為促進。在教育方面，學校應鼓勵學習和欣賞文化藝術，特別是專業院校應加強培育藝術人才，強化藝術管理課程。培養受眾，要讓藝術走進社區。強化內容，則應加大力度支持本地藝術團體。管理局將與政府緊密合作，加強這方面的工作。”還説：“管理局已作出具體部署，讓公眾參與制訂發展圖則的整個過程。我們將開展大規模的公眾參與活動，了解公眾期望有一個怎樣的西九。在充份考慮首階段收集到的公眾和持份者意見後，我們將提出三個概念圖則方案，進行第二階段公眾參與活動。管理局將從中挑選一個方案，作為詳細發展圖則的基礎，並進行第三階段公眾參與活動，徵求公眾和持份者的意見，最後再提交城市規劃委員會考慮。我們深信，三個階段的公眾參與，將為發展一個真正屬於每一位市民的文化區奠定穩固的基礎。”

　　在第二份《2010~11 周年報告》的主席報告裏，唐英年説：“過去一年是西九文化區建設全面提速的一年，在確立文化區定位和目標，制定文化發展規劃，探索、討論西九文化軟件和內涵等多個方面，都取得長足進展。貫穿這些工作的主軸就是公眾的參與。”他提出了三個問題：西九的本質是甚麼？西九為誰而建？西九對香港的意義是甚麼？答案是：“今天的答案也難免會隨着時間的推移和環境變化而需要不斷調整修正。然而，我相信不容妥協的核心就是西九管理局成立以來一直強調的‘人文西九、人民西九’。西九的脊樑必須是人文精神，其存在的意義和價值在於公眾的認同和支持。”因此，“管理局眼前的工作重點之一就是思索西九的文化定位和藝術路向。”

　　第三份《2011~12 周年報告》，管理局主席林鄭月娥報告了在這一年裏的幾項主要工作：一、為西九擬備發展圖則的工作已圓滿結

束，管理局繼續為西九首個藝術場地戲曲中心展開建築設計比賽；
二、首個藝術節目"西九大戲棚"正式啟動；三、2011年秋季管理局
舉行了為期一個月的第三階段公眾參與活動，西九的發展圖則獲得社
會大眾的支持，西九發展圖則已於 2011 年 12 月呈交城市規劃委員
會考慮；四、龍年農曆新年期間舉行了"西九大戲棚"和"M+ 進行：
油麻地"兩項文化藝術節目，好評如潮，成功地拉近與社區的距離；
五、2012 年 6 月，國際知名收藏家烏利·希克博士（Uli Sigg）將畢
生的當代中國藝術品珍藏捐贈給 M+ 博物館。

　　第四份《2012~13 周年報告》的主席報告開列了這一年的工作成
績，其中包括由建築師譚秉榮和呂元祥設計的"首個地標式場地"戲
曲中心於 2013 年 9 月開始興建，預計於 2016 年落成啟用；M+ 視覺
文化博物館的設計於 2013 年 6 月公佈；"自由野 2012"和大規模的
《西九大戲棚 2013》吸引了較年輕的觀眾到訪西九文化區；2013 年 4
月至 6 月第二次"M+ 進行：充氣！"吸引了約 15 萬觀眾，激發傳統
與新媒體的討論；繼 2012 年烏利·希克博士捐贈的珍藏，2013 年
M+ 購入 1,500 件中國當代藝術品，其中以香港藝術品為主；西九計
劃所獲撥的 216 億港元，扣除過去幾年的開支後，於 2013 年 3 月已
滾存 236 億港元。

　　西九文化區管理局在首座場館戲曲中心於 2016 年完工啟用之
前，已盡量利用現有的空間舉辦多樣文化藝術活動，作為"熱身"動
作，以培養未來的觀眾、縮短與市民的距離，包括：

　　一、西九大戲棚：管理局於 2012 年、2013、2014 農曆新年期
間在戲曲中心選址舉行"西九大戲棚"；2013 年的西九大戲棚除粵劇
演出外還加入現代音樂和中國舞蹈演出，並且增加年宵市集，讓無法
購票入場的市民可以參與活動。

　　二、自由空間音樂節：西九文化區內有面積 14 公頃的中央公園，
公園設有"自由空間"，用以舉辦各種類型的音樂和街頭表演，也可
以在草地區域舉辦大型自由空間音樂節、戲曲表演、藝術裝置展覽以

及攤檔等。自由空間預計在 2015 年落成。管理局於 2012 年聖誕節便開始籌辦各種活動。

三、"M+ 進行"展覽：管理局於 2012、2013、2014 年分別舉行"M+ 進行：油麻地"、"M+ 進行：充氣！"和"構。建 M+：博物館設計方案和建築藏品"展覽。"充氣"為雕刻展覽，展品包括韓國的崔正化、英國的 Jeremy Deller、美國的 Paul McCarthy、阿根廷的 Tomás Saraceno、中國的劉家琨和曹菲和香港的譚偉平，展覽會有 15 萬人次。

四、"宋冬：三十六年曆"展覽、"你。李傑"等視覺文化展覽。（2013、2014）

五、自由野：2013 年 12 月在西九海濱長廊舉辦一連兩天的"自由野"音樂節 2013、2014，多達 400 個藝團參加，節目包括音樂、舞蹈、戲劇表演；此外還有 Clockenflab 音樂及藝術節 2012、2013、Lion Rock 音樂節 2013 以及文藝復興音樂節等。[12]

訪問連納智

為了進一步了解西九文化區管理局的運作，本書作者於 2013 年 7 月 24 日訪問了行政總裁連納智（Michael Lynch, CBE, AM）。連納智曾擔任澳洲悉尼歌劇院行政總裁（1998~2002）、倫敦南岸中心行政總裁（2002~09）、澳洲維多利亞電影委員（Board of Film Victoria）和美亞基金會（Myer Foundation）委員。英國女皇於 2001 年頒授佐勳章（Order of Australia-AM）、2008 年頒授司令勳章（CBE），表揚連納智對藝術行政工作的傑出貢獻。連納智於 2011 年 7 月被委任為西九文化區管理局行政總裁。

連納智於 1960 年代中便開始了他的香港經驗。1964 年，他只有 13 歲，父母帶他去英國的途中路經香港，在九龍舊海運大廈泊岸："僅數百米之遙，就是今天的西九文化區。做夢也想不到 50 年後，我會帶領這舉世矚目的文化建設項目。"1975 年，連納智第二次到訪香港，航機降落"令人難以忘懷的啟德機場"。他順便到廣州一帶訪問

了三天，嘗試了解香港的根源、認識那個時代中國的窮困，體驗到在過去 40 年裏中國所經歷的巨大轉變。2012 年，連納智全情投入策劃、興建西九文化區的工作。他提到《世界文化名城報告》裏指出“一個城市的文化生活與她作為金融中心的實力和吸納優秀國際人才的優勢有莫大關係。這份報告參考了倫敦、紐約、巴黎及上海等國際大都會的發展，闡明多姿多彩的文化活動是造就世界名城的一種要素。”連氏說西九文化區管理局的任務，是確保未來數年香港能與世界的主要城市並駕齊驅。13

本書作者與連納智的訪談圍繞五個方面：一、西九文化區所提供的演出場所、座位數目以及在建成後與現有演出場所之間的協調與分工；二、西九文化區的觀眾和觀眾的藝術教育；三、西九文化區管理局與香港其他藝術團體之間的關係；四、西九文化區的管理水準和人員培訓；五、西九文化區建成後對香港文化藝術生態的影響。

西九文化區的場所

連納智簡略地介紹了西九文化區的場地，說目前只能具體介紹第一組建築工程計劃。第一組共有 11 項工程：

1. 大型表演場館與展覽中心：大型表演場館有 15,000 座位，供大型表演節目；展覽中心屬中型展覽廳，位於大型場館之下層，與酒店相連。

2. 靈活藝術空間與音樂盒：靈活藝術空間有 300 座位或 500 站位；音樂盒有 150 座位。

3. 劇院廣場：劇院廣場有 500 座位和 900 站位，與靈活藝術空間相連。

4. M+ 博物館：第一期工程 43,000 平方米，是亞洲第一座具國際水準的視覺藝術博物館。

5. 歌劇院：有 1,200 座位，設有樂隊池，可供歌劇、芭蕾舞、舞蹈、音樂劇、舞台演出。

6. 音樂中心 —— 音樂廳與演奏廳：具有國際水準的音響；音樂

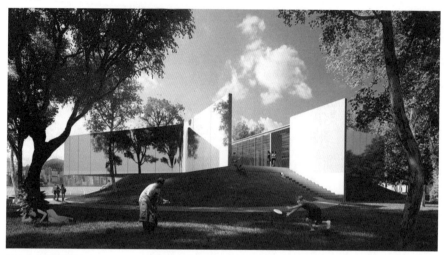

西九文化區藝術中心（圖片由西九文化區管理局提供）

廳有 1,800 座位；演奏廳有 300 座位，設有藝術教育設備。

7. 當代表演中心：提供三個不同設計、不同設備的表演場所，座位有 400、250、150 以適合不同規模的演出，如舞蹈、舞台、多媒體等。

8. 音樂劇院：有 2,000 座位，供巡迴音樂劇演出，流行商業製作和大型表演節目。

9. 戲曲中心——戲曲劇院、小型劇院和茶館：戲曲劇院有 1,100 座位，小型劇院有 400 座位、茶館有 280 座位，適合傳統戲曲演出，將會成為中國戲曲藝術傳承與發展基地。

10. 中型劇院 I 和 II：600~800 座位的舞台和舞蹈演出劇院兩所。

11. 駐文化區藝團公司中心：為伙伴藝團如駐文化區藝團提供的辦公室、排練室以及相應的設施，面積達 120,000 平方呎。此外，文化區還為藝術教育提供學習設施，與學校和教育機構保持緊密聯繫與合作。

上述 11 項工程的第一項"大型演出場館與展覽中心"的建築費用尚未有着落，需要繼續籌款或與商界合作。[14] 若一切順利，第一期工程可望於 2020 年前後基本完工。事實上，連納智所説的 11 項工程

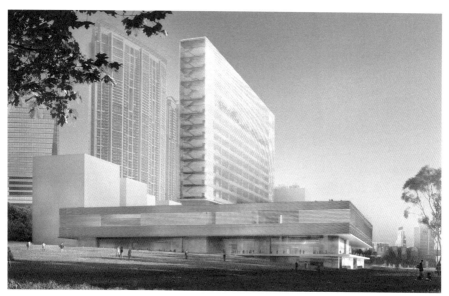

西九文化區 M+ 博物館（圖片由西九文化區管理局提供）

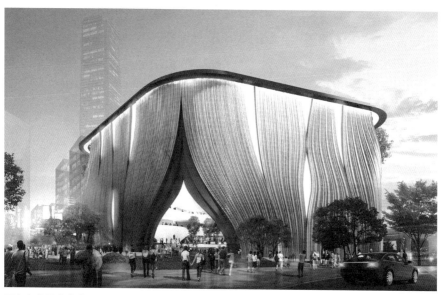

西九文化區戲曲中心（圖片由西九文化區管理局提供）

共 19 個場館：1. 大型表演場館；2. 展覽中心；3~5. 靈活藝術空間：
音樂盒、露天舞台、劇院；6. M+ 博物館；7. 歌劇院；8~9. 音樂中心：

音樂廳、演奏廳；10~12. 當代表演中心：黑盒 I、II、III；13. 音樂劇院；14~16. 戲曲中心：劇院、小劇院、茶館；17~18. 中型劇院 I、II；19. 駐文化區藝團公司中心。

至於建成後的西九文化區如何在演出場所上與現有的音樂廳、劇院如香港大會堂、九龍尖沙咀的香港文化中心協調、分工，現在言之過早。再說，數目如此眾多的演出場所，他們之間的分工、配合等不僅需要精心研究、計劃，還要經過一個時期的試驗、磨合才能形成一個有效、機動的體系。連納智說他的任務是完成策劃、興建西九文化區的第一期計劃，至於這個文化區的營運，則需要一個較長的時期。

觀眾和觀眾的藝術教育、西九管理局與其他藝團的關係

本書作者提出觀眾和觀眾的藝術教育這一點是基於兩個原因：一、香港的中小學歷來不重視藝術教育，包括音樂美術等與藝術有關的課程，以致形成了一般市民漠視藝術 —— 表演藝術與視覺藝術，因此對音樂會、博物館、畫廊的興趣不大。二、香港市民的生活和工作壓力大，節奏快，忙碌不堪，難以抽出時間來享受文化藝術。

連納智的想法與本書作者的不同，根據他個人的觀察和體會，他認為香港有為數不少的古典音樂愛好者，尤其是年輕一代，因此音樂市場頗有潛力。他還說在歐洲，古典音樂的聽眾越來越少，在亞洲情況完全不同，如中國大陸和新加坡就有越來越多的古典音樂愛好者。連納智說西九文化區管理局會與香港的藝團和學校保持緊密的聯繫，建立伙伴關係，在發展觀眾和聽眾之外，還配合學校的藝術教育，以培養、擴展觀眾羣體。連納智說他們根據《西九文化區管理局條例》第 20 條成立的 "諮詢會"，以建立管理局與市民之間的溝通渠道。市民可以旁聽諮詢會的會議，會議文件上載管理局的網站，供市民查閱。

本書作者問連納智，西九文化區管理局會不會建立藝團，如前市政局成立的香港中樂團和香港舞蹈團。連納智說不會，但會與現有的藝團建立伙伴關係，合作推廣文化藝術活動。連納智說有人建議香港的三隊樂團將分別以西九文化區音樂廳、香港文化中心音樂廳、香港

大會堂音樂廳為他們的駐團之地，他説這種説法言之過早，目前的任務是把西九文化區的第一期工程完成，才可以計劃將來。連納智肯定他將無法做到第一期工程的全部完工，在《2011~12 周年報告》裏，他那篇〈從 1964 到 2012〉短文的最後一段已清楚地説明："我期待 2020 年重臨香港，看看我們努力實現西九願景的成果。相信我們，西九將令你喜出望外。"

管理水準與人員培訓

連納智説目前香港的文化藝術資源和演出活動幾乎全部掌握在特區政府手裏，演出場所也絕大部份由民政事務局和康樂及文化事務署管理，因此他們的管理隊伍相當龐大。據他觀察所得，在市場拓展場地管理和票房方面，康樂及文化事務署未能跟得上時代，較缺乏遠見。連納智認為香港在文化藝術工作上需要進行改革。

根據《2012~13 周年報告》，至 2013 年 3 月底，西九文化管理局共有 143 位職員，其中有 8 位臨時文員，另外還有 32 位臨時職員，支援 "西九大戲棚" 和一些演出活動。在這一年裏，管理局招聘了視覺和表演藝術、項目推廣等幾個重要職位，包括經驗豐富的策展、博物館技術人員以及表演藝術高級經理等。人力資源行政總監鄺配嫻女士在加入管理局工作的初期，曾拜訪了十幾個香港藝術團體和歐洲與美國主要藝術機構，為日後招聘管理局和演出場館的人員配備作準備。她在《2011~12 周年報告》裏的〈由零開始〉短文裏，表示 "希望不單能找出吸納各地人才的良方，更可在藝術行業建立及開拓更多具結構性及專業發展的途徑，培育出優秀的新一代藝術和文化工作者。"

西九文化區將與世界級文化中心並駕齊驅

佔地如此之大（40 公頃，其中 23 公頃將規劃為公眾休憩用地）、投資如此之巨（216 億港元）的西九文化區將來建成運作之後，在世界各國的文化中心裏，是否能佔有一席地位？連納智順口舉出了倫敦南岸、紐約林肯中心、達拉斯文化中心等三處著名的文化藝術區。他

還特別舉出了台北的蔣中正紀念館，那裏有非常好的現代和當代藝術，那裏的文藝活動顯示了官方與民間的和諧相處，呈現出台灣、中國、國際的風格與內涵，充滿了活力。本書作者提出了柏林的文化藝術，連氏說柏林的情況有點不同，那是兩個城市的融匯點。

連納智強調說，文化藝術活動是世界級城市的經濟和社會結構的一個重要組成部份，香港若要維持亞洲的國際城市地位，西九文化區的興建和成功運作是極其重要的。他說西九文化區將是"廣深港"高鐵的終點站，處於一個經濟、金融、文化的中樞位置，對促進香港作為國際文化大都會的持續發展，前途無限。香港的西九文化區不僅能與上述世界級文化中心並駕齊驅，而且能與北京、上海鼎足而立。

結　語

本章敘述了香港政府的康樂與文娛施政和康文部門與管理機構行政架構的運作，下面五點值得注意：

一、在 1990 年代之前，負責康樂、文化、體育的政府部門只注重對康樂文娛的撥款政策，兩個前市政局只注重硬件設施的建設和表演節目的安排，忽略了需要一套行之有效的文化、藝術政策以及相應的行政架構和專業人員來配合。在撥款方面，有關政府部門長期實行"重歐輕港"的政策—— 重視歐洲音樂的演出、忽視本港的文化藝術演出。15 負責康樂與文化工作的官員的升遷或調任，以行政效率和年資來決定，不是以專業的要求來評核。

二、文委會的行政架構方面的改進建議，似乎只對現有的架構予以修修補補，難以達到文委會的《政策建議報告》所開列的宏觀目標。本書作者認為，要真正做到"民間主導"，恐怕需要更高層次的如"醫院管理局"、"房屋委員會"、"機場管理局"等"局"（Authority）級的法定組織才夠份量。香港已成立了"西九文化區管理局"，那麼統籌香港整體文化和藝術發展的法定組織就必需要具有相當社會地位和經濟能力的人士參與才能發揮"民間主導"的作用。香港藝術發

展局的第一任主席何鴻卿是位很適當的人選，可惜他只做了一年的主席任期，很可能是與藝術發展局的資源和職權有限有關。既然首任特首董建華有意將香港建設成為紐約和倫敦一級的國際文化大都會，那麼香港就應該參考紐約和倫敦的相應組織，如 "英格蘭藝術局"（Arts Council of England）和美國的 "國家藝術基金會"（National Endowment for the Arts – NEA）與 "國家人文基金會"（National Endowment for Humanities – NEH）。

三、香港藝術發展局的先天不足表現在三個方面：（i）資源不足，佔政府整體文化藝術的開支的 5% 左右，資助藝術的小眾活動；（ii）沒有行政權力，也無法協調其他政府部門；（iii）有研究整體文化發展策略的職能，並向政府提出建議，接納與否由政府決定。由此可見，香港藝術發展局對香港的公共文化藝術生活影響有限。

四、香港目前所實行的康樂、文化施政是 1962~99 年間市政局和區域市政局所積疊的規則、方法和經驗，2000 年之後由民政事務局和康樂及文化事務署承傳下來，執行至今。文委會於 2003 年 4 月所呈交給行政長官的《政策建議報告》，雖然大部份在 2004 年 2 月的 "政府回應" 裏已被接納，但有關 "民間主導" 和 "資源調配及架構檢討" 至今不見有任何動靜，因此談不上有關 "文化設施" 建議的實施執行。至於有關 "文化藝術教育" 的六項建議，雖然 "政府回應" 説已與教育統籌局有所聯繫交代，但政府有關部門也沒有進一步的進度報告。似乎文委會的三年辛勞如今不了了之。

五、看來西九文化區這項龐大的計劃將是香港市民在文化藝術生活的上的新希望。從董建華特首在 1998 年的《施政報告》提出興建西九龍填海區為文化區到西九文化區的第一座建築物 "戲曲中心" 於 2013 年 9 月底開始動工，前後 15 年。我們謹希望西九文化區管理局能在政府和社會（民間）的支持下，克服解決工程費上漲，能夠依照原定計劃完成第一期 11 組場館的工程。

後 記

本書作者在完成"西九文化區"這一節之後,將文稿寄去西九文化區管理局徵求意見,以減少不必要的錯誤和缺漏,尤其是演出場館的名稱和有關細節。本書作者深切理解到如此龐大工程計劃,其過程是複雜而困難的。果然在 2014 年 3 月 11 日回覆本書作者的郵件裏,西九文化區管理局行政總裁辦公室總監黃寶兒女士在附件的設施項目之後加上"備註":"備註:西九文化區是一個橫跨數十年的大型項目,具體發展有可能因應不同狀況而有所變更。"並附英文,以示重視。

在回信裏,黃女士還強調指出:由於西九文化區是一個龐大而複雜的項目,需要一個相當長的時期完成,因此我們沒有給任何場館命名,除了博物館已定名為"M+"。我們不希望目前的一些為工作方便而臨時起的場館名稱被讀者誤以為是正式館名。

很明顯,在本書作者於 2013 年 7 月 24 日訪問管理局行政總裁連納智至 2014 年 3 月這 8 個月裏,第一期工程計劃因種種原因已有部份修訂。黃寶兒女士的回覆列出了"首階段落成設施"和"第二階段設施"的項目,原文如下:

首階段落成設施

- 戲曲中心(Xiqu Centre):1,110 座位戲曲劇院、200 座位茶館劇場、藝術教育設施
- M+博物館:一所位於西九文化區的視覺文化博物館,重點展出 20 及 21 世紀的藝術、設計與建築和影像,佔地六萬平方米
- 公園:在市中心提供一個主要的綠化戶外空間,並用作不同類型創意節目的試點
- 小型藝術展館(Arts Pavilion):座落於公園之中,為團體、藝術家、設計師及其他舉辦小型獨立展覽及活動的單位提供展覽場地

- 自由野（Freespace）和户外舞台（Outdoor Stage）：黑盒劇場可靈活設置座位或站位，以供舉辦音樂、戲劇及舞蹈表演等節目；户外舞台可舉辦容納多達 10,000 人站立的大型表演及藝術節

第二階段設施
- 演藝劇院（Lyric Theatre）
- 當代演藝中心（Centre for Contemporary Performance）

其他設施（待地庫工程完成後）
- 音樂中心（Music Centre）
- 音樂劇院（Musical Theatre）
- 大劇院（Great Theatre）
- 中型劇院（Medium Theatre）

視乎其他資金方案而定
- 大型表演場地及展覽中心（Mega Performance Venue and Exhibition Centre）
- 組裝劇場（Modular Theatre）

備註：西九文化區是一個橫跨數十年的大型項目，具體發展有可能因應不同狀況而有所變更。（West Kowloon Cultural District is an evolving project of a massive scale. Its development may be subject to change over the course of the coming decades.）

　　據報導，預算的 216 億港元的撥款低估了建築費用，因此西九文化區管理局將來需要解決這項困難。無論如何，香港市民將在 2030 年會擁有一個他們盼望已久的現代化文化中心。

第三章　香港文化政策研究

引　言

　　本書"文化政策篇"第一、二章介紹了香港政府為市民提供康樂與文化服務的機構和部門，從中我們知道在 1962 年香港大會堂建成啟用之前，是以市政服務的性質來處理這項工作的，1962 年之後市政局年報才開始增加了"大會堂"的活動和開支項目。由於香港政府將康樂與文娛作為市政工作的一個部份，因此在年報和文件裏一向以康樂與文娛這個名詞來報告有關的年度工作，直到香港回歸後在董建華的第一份行政長官的《施政報告》裏才開始提及"文化"和"藝術"這兩個名詞。這種名詞上的改變清楚地說明了香港政府在施政裏對康樂和文娛以及文化藝術的心態，也說明了為甚麼在 20 世紀下半葉政府只注重場館的興建和表演節目的安排，忽略了全盤文化藝術政策的制訂和行政架構的改進。

　　文化政策是十分複雜而富於變化的行政工作，因為文化藝術與人們的生活方式、對環境和人類的感知以及語言、宗教、習俗、時間、空間有着密切的關係。文化政策體現在有系統、有規則的指引，協助社團和藝團達到他們的目標。簡而言之，文化政策是行政官僚多於藝術創造。（Toby Miller & George Yúdice 2002: 1）有關文化政策研究，在歐洲和美國十分蓬勃，專著和論文十分豐富。[1]

　　在香港，對文化政策的學術研究到目前為止似乎是一片空白。香港政府和法定組織如文康廣播科的《藝術政策檢討報告諮詢文件》、香港藝術發展局的一系列計劃書和委約研究報告以及文化委員會的《建議報告》等，都是 1993~2003 年間為回應民間訴求而製作出來的應急產品，並不是有意識地為香港市民打造一套全盤、具有遠景的文

化政策，是政府為應付行政管理需要而尋求解決問題的政策文件。從香港藝術發展局的《五年策略計劃書》（1995~2000）算起，藝發局委約香港政策研究所的《文化政策研究報告》（1998 年 4 月）和《香港文化藝術政策的釐定、推行與資源開拓》（1998 年 12 月）、艾富禮的《藝術政策、執行與資源》（1998 年 12 月）以及文化委員會的《政策建議報告》（2003）這五份文件，對香港文化政策進行了全盤的回顧、分析、評論和建議。其中香港政策研究所的兩份研究報告是一份文件的兩個部份，第二份報告是以第一份報告為基礎的。事實上在過去 20 年裏，我們只有四份對香港文化政策有較全面的研究。

香港政策研究所研究員（文化）、上述兩份研究報告的主要撰寫人陳雲根 2 於 2008 年出版了《香港有文化 —— 香港的文化政策》（上卷）。在“序言：文化用於政治”裏，陳雲説這本書“令香港終於有了自己的文化政策專書”。陳雲根既然是香港政策研究所受香港藝術發展局委約，進行香港文化政策兩份報告的研究員、執筆者，《香港有文化 —— 香港的文化政策》難免會運用他以前研究所得，進行論辯。這本書的價值在於陳雲根本人的觀點和評論。

在上兩章介紹香港政府負責康樂、文化服務的部門和法定組織之後，本章希望討論有關香港文化政策的研究 —— 對香港政府有關部門、市政局與區域市政局、藝術發展局以及文化委員會等對香港文化政策的回顧、分析、評論、建議。除了藝術發展局的《五年策略計劃書》和文化委員會的《政策建議報告》在第二章第一、二節已作介紹外，下面將其他三份文件的主要內容以及陳雲在《香港有文化 —— 香港的文化政策》裏的一些個人觀點予以敍述，讓讀者了解香港文化政策的歷史、現狀和未來的發展可能性。西九文化區對未來的文化藝術發展肯定有深遠的影響，但現在這個文化區尚未成形，因此暫不討論。

下面的三份文件和著作將以發表日期的先後來排列，先討論香港政策研究所的兩份文件，然後介紹艾富禮的報告和陳雲的《香港有文化 —— 香港的文化政策》。

第一節　香港文化政策研究文件與著作

香港政策研究所的文化藝術政策研究報告

在香港藝術發展局的資助下，香港政策研究所於 1998 年發表了《香港文化藝術政策研究報告》（簡稱《研究報告》）和《香港文化術政策的釐定、推行與資源開拓》。這兩份報告書是到目前為止對香港文化藝術發展的背景、現況以及對未來如何改進等最具針對性的文件，值得向讀者介紹。

一、《香港文化藝術政策研究報告》（1998 年 4 月）

這份《研究報告》只有 81 頁，共分七章，卷首有督導小組及研究小組名單 3、目錄、前言、鳴謝與版權。七章的內容簡略介紹如下。第一章 "文化藝術與文化政策" 先給兩種文化定義予以定位，再強調文化政策、研究的重要性，最後是 "現階段民間對文化藝術政策的討論"。報告的兩種文化定義與 2003 年文化委員會對文化下的定義相同，即是狹義的 "精緻藝術" 文化和社羣的生活文化。文化委員會還有第三種定義："文治教化" 的文化。（參閱 "文化政策篇" 第二章有關段落）。文化政策研究關乎到優秀人才的培育、帶動經濟發展和社會進步。至於現階段對文化藝術政策的討論，報告提出了 6 點：總體文化藝術政策是否必要、香港文化的去向、文化行政管理問題、藝術的資助問題、藝術教育問題以及政府在各方面的施政、古物古蹟的保存等。

第二章 "香港文化藝術政策回顧" 首先指出香港文化藝術政策的兩項消極因素：一是政府奉行的 "消極的不干預" 政策 —— 迴避社會要求，一是 1950 年香港和中國大陸設立關禁的影響，阻隔了香港與大陸的文化交流，引致香港逐漸發展出一個獨立文化身份和風格。第二章回顧了 1950 年代和 1960 年代大會堂啟用後的 "積極不干預" 政

策，而市政局主辦和贊助的演藝節目向西方品味傾斜；1970 年代市政局主導時期，扮演"統籌者及催化者"身份，形成一種"反應式"的藝術政策，而政府的撥款資助和資源分配均集中於表演藝術；1980年代開始，政府開始制訂具有明確目標的文化藝術政策：(i) 表演場地的興建；(ii) 發展社區活動；(iii) 提供表演藝術訓練；(iv) 發展職業表演團體；(v) 務求高水準；(vi) 設立表演藝術諮詢委員會；(vii) 支持表演藝術團體。上述 7 個目標，(i)、(ii)、(iv) 由市政局和區域市政局負責；(iii) 由演藝學院負責；(iv)~(vii) 由演藝發展局負責。1980 年代是表演場館興建的大豐收年代，也是政府的文化藝術管理框架的重組時期。報告總結 1950~1980 年代的發展，説：在行政主導的影響下，香港的文化圖景可作如此描述：(i) 官辦的、輸入的精緻文化缺乏本土性格；(ii) 商辦的流行文化大都抄襲成風，以娛樂賺錢為主；(iii) 新興的、基層味重的實驗藝術多處於業餘萌芽階級，職業水平不高。"這三個印象拼合起來，即使演藝節目充斥，仍不會令人覺得香港有自己的獨特文化性格。'文化沙漠'這一貶義詞，仍然是香港人揮之不去的文化判語。"

第二章認為 1994 年代是香港面對回歸、官方與民間的互動時期。1997 年的回歸與殖民地政策的淡出，政府加快了改革、加強政策研究和諮詢。1989 年 9 月委任英國藝術行政專家布凌信博士（Peter Brinson），就香港的舞蹈和藝術政策提出意見。布凌信認為除了硬件建設外，香港政府必須正視本地文化發展，平衡中西藝術比重、妥善利用現有的文化設施，從管理、培訓、推廣、教育、觀眾培養等各方面提升香港的演藝水平。布凌信還提議將香港藝術發展局升格為"藝術局"，大力改革文化行政。第二章評論謂："除了對個別職業藝團的幾項建議得以落實之外，其餘建議都因為經費凍結、官僚主義及政府沒有改革決心等因素而不能實現。"雖然如此，"九七"過渡時期，政府及公共機構已初步以"微觀政策"方式，零碎地發表了藝術政策的官方陳述，如 1993 年文康廣播科的《藝術政策檢討報告諮詢文件》、1995~96 年藝術發展局的《藝術教育政策》和《五年

發展策略計劃書》、1996 年市政局的《市政局文化委員會五年計劃諮詢文件》等。

第三章"香港的文化藝術行政架構"介紹了文康廣播局、藝術發展局、市政局及區域市政局、區議會等。文康廣播局現已不存在,由民政事務局統籌文化政策;藝術發展局、市政局及區域市政局等在第一、二章裏已介紹過,不再贅述。至於區議會,其負責文化事務的是"文娛及康樂事務委員會",既無行政權亦無撥款的保證,而負責的事務屬於"文娛"與"康樂",因此在第三章裏並沒有詳細論述。第三章"總結"的最後一句,説從這一章的行政架構來看,香港的文化行政架構"實在有全盤檢討和整頓的必要"。

第四章"藝術表演場地"介紹了市政局和區域市政局的場地政策、香港藝術中心和香港演藝學院。在分析上述"場地政策"之後,第四章有以下綜合分析:一、商業性使用與純藝術演出有欠平衡:如一些商業性質較重的歌舞劇長期租用場館,令 80 項本地藝團的訂場申請無法租用;二、平均主義的偏差:市政局為減輕場館的負擔,着意令商業使用和局方補貼的文化活動平均起來,採取一種缺乏文化視野的平均主義的做法;三、場地形象身份不明朗:中央演出場館如大會堂、文化中心的身份經已確定,但社區場館的身份仍不明朗,藝術界人士認為市政局在選擇演出藝團上缺乏文化目標,"只是平均主義地從各個界別選人,甚至以填寫申請書的技巧定出優劣";四、缺乏新場館的正確觀念:公共藝術的場館觀念要擴充到一些與日常生活息息相關的地方,以促進整個城市的魅力,但有關當局卻忽視了這一方面;五、撥款的年限要符合實際情況,避免一些受歡迎的計劃在未實現之前便夭折。

第五章"政府資助與民間資助"詳細檢討藝術發展局、市政局、區域市政局等政府的資助政策以及私人和賽馬會的贊助情況,並舉例説明。市政局 1997~98 年度訂出了五大工作目標大綱:協助藝術家"提高公演機會"、委約作品創作、為高水平的藝團提供較長期的資助、舉辦更有系統的觀眾教育節目、設立錄像帶和錄音帶資料庫。

《研究報告》說香港藝術行政界建議市政局仍可考慮更有效地利用現有資源支援新興藝團；加強在主辦節目以外的如藝術教育、研究、評論等活動。在私人和賽馬會贊助方面，《研究報告》開列了"商藝匯萃"、衛奕信勳爵文物信託、藝術聯盟基金、香港賽馬會等組織，說"香港企業的規模和年齡不及日本和美國的大企業，贊助藝術是回饋社會"，還說"若文化行政架構有所改革，政府的思維有所突破，則較易以總體政策的方式，協調官方資助和民間贊助，更有效地以融合資助的方式，支援文化藝術的發展，促進藝術的活動和多元化。"

　　第六章"從官民對文化藝術政策的檢討、計劃和辯論看香港當前的文化政治生態"介紹、評論 1990 年代五份重要的文化藝術政策的文件。在引言"文化藝術政策的政治生態"裏，《研究報告》指出 1990 年代所發表的這五份政策文件，是回顧 1981 年行政局定下的演藝發展目標，是政府策略性計劃思維的產物，也是回應"九七"回歸的一個昭示。這些文件的重點是維持、發展既定的政策方向、保障創作自由與文化節目多元化、資助藝術活動和藝術教育、開拓新的視野和工作範疇。這五份文件依次是：1. 文康廣播科《藝術政策檢討報告諮詢文件》；2. 藝術發展局《五年策略計劃書》；3. 市政局文化委員會《五年計劃》；4. 區域市政局《藝術發展計劃書》；5. 董建華首份《施政報告》。

1. 文康廣播科《藝術政策檢討報告諮詢文件》（1993 年 3 月）

　　文康廣播科（下稱"文康科"）報告檢視 1981 年批准的演藝發展工作目標的進展，檢討小組成員來自市政總署、文康科、教育署三個體系，檢討的內容集中在演藝發展局的改組、資助政策、藝術教育和場館興建等問題，顯示政府"積極不干預"作風。在總體政策上，政府保持作為"催化者"來與市政局、區域市政局、市民以及藝團建立"伙伴關係"，促進有利於藝術發展的社會環境，並檢討現行法例，使之與《人權法案》第 16 條的表達自由一致。

　　在資助政策上，文康科報告有三點結論：一、繼續資助藝團；

二、擴大資助類別,將文學與視覺藝術包括在內;三、鼓勵私人機構贊助。在行政管理上,最重要的建議是在文康科之下的演藝發展局重組為由港督委任、非法定的"藝術局",以諮詢機構的形式就表演、視覺及文學藝術向政府提供意見。

文康科報告發表後,引起了文化藝術界的積極回應,紛紛提出意見。"香港藝術資料及資訊中心"於 1993 年 6 月出版專集《文康廣播科藝術政策檢討公眾意見調查》,收集了文化藝術和文學界對"藝術局"、資助、場館、視覺藝術等方面的意見。

2. 香港藝術發展局《五年策略計劃書》(1995 年 12 月)

藝發局的《五年策略計劃書》是為 1996~97 至 2000~01 年的發展藍圖,有關內容請參閱本篇第二章的有關段落。香港政策研究所的《研究報告》對這份《策略計劃書》有如下的評論:一、在整體政策上,藝發局的四項原則:"支持藝術表達自由、多樣化和多元化、藝術的整體發展和香港的本土文化"較上述文康科報告表現出應有的觸覺;二、《策略計劃書》在觀念和理念上的重要突破是肯定、強調了藝術對社會的整體貢獻,超越了政府視藝術為"文娛康樂"的性質和範圍;三、《策略計劃書》強調藝術的社會功能,因此非常重視藝術教育;四、在政策上的突破,是強調發展本地文化,確立了資助的先後次序,首先資助對香港文化作出貢獻的藝術。

《研究報告》還批評了政府的"多頭馬車"行政架構,說民間對文康科建議成立的"藝術局"應是一個有廣泛代表性的法定組織,擁有行政權力的法定機構,但政府卻認為有權力的藝術局會干擾政府一貫的諮詢制度,並可能會引起文化政策的政治化,因此政府不支持這一建議,並提出一個反建議,以"附屬法例形式,接受文化界的九個類別透過團體提名,選舉代表進入籌備中的藝術發展局"。《研究報告》的結語說"多頭馬車"造成的困難局面,始終無甚進展。

3. 市政局文化委員會《五年計劃》（1996 年 8 月）

　　在藝發局的《五年策略計劃書》發表後八個月，市政局文化委員會也發表《五年計劃》；九個月後，區域市政局在香港回歸前的 1997 年 5 月發表了《區域市政局藝術發展計劃書》。兩局的計劃書有三個相同的地方：一、它們都有強烈的選區意識；二、在職責上它們要檢討場館的興建和管理；三、它們都有自己主辦的演藝節目和活動。藝發局和兩個市政局也有相同的地方：它們都有資助藝術和演藝活動的功能。

　　市政局《五年計劃》的主要內容可以歸納為：一、確認藝術的社會功能、本土文化和藝術教育的重要性；二、在過去的一個半世紀裏，香港已逐漸形成自己的文化特色，顯示出中西文化交流的多元化發展成果，因此應"致力推動本地文化藝術的發展，並在中西文化不斷交流的過程中，探索創建具有香港特色的文化藝術"；三、在藝術教育方面，希望建立"參與文化"，讓市民有機會欣賞、參與各類藝術，如 1995~96 年度在四個文娛中心舉辦的"社區藝術培訓計劃"。在回應人們批評計劃書缺乏文化視野，市政局主席蒲炳榮説市政局的文化政策一貫是"節目導向"，"旨在令市政局自己的文藝節目有整體性的配合，而不是要制訂全香港的文化政策"。4

4.《區域市政局藝術發展計劃書》（1997 年 5 月）

　　《研究報告》對《區域市政局藝術發展計劃書》的評論較負面，説這份計劃書所討論的範圍較藝發局和市政局的還要窄、帶有濃厚的"科層政治意識"，其規劃以短期節目的工作模式為主，沒有長期的發展計劃，在四項基本原則裏，三項都是社區性的，只有第四項"致力保存香港的文化遺產"才有普遍性。此外，區域市政局在推動各種藝術活動工作中，與藝發局和市政局的角色重疊；在文化行政管理方面，區域市政局與市政局一樣，只集中討論新場館的興建和現有文娛中心的管理問題。對於每一區都設立文娛中心的做法，藝評人梁文道有所

保留，認為現在的文娛中心的使用率仍未飽和，有些人認為應該詳細研究。這些意見說明了文化界對資源的運用和場館的規劃頗有意見。

5. 董建華首份《施政報告》（1997 年 10 月）

首任香港特區行政長官董建華的第一份《施政報告》有關文化藝術的內容，在本篇第一章第一節 "施政報告" 已有所報導。行政長官董建華的《施政報告》發表後，文康廣播局局長周德熙發佈了《政策綱領》，重申該局的政策目標是："營造一個有助於多元化發展、表達自由、藝術創作，並鼓勵在體壇上爭取卓越成績的環境"。在 1998 年 1 月 14 日的臨時立法會上周德熙表明，制訂總體文化藝術政策需要一個專責部門，在行政架構仍未理順的情況下，不可能制訂一套政策。1998 年 3 月 25 日，臨時立法會通過動議，促請政府制訂具方向性的 "一體多元" 文化政策，於是文化政策的討論正式列入立法會的議程。

第七章 "總結" 有兩個部份："綜合分析" 和 "總結與前瞻"。主要內容簡述如下：

綜合分析

一、肯定政府的總體文化、藝術政策，即維持創作和表達自由、保持（政府）中立、促進藝術多元化等。在 "九七" 回歸前後，政府一再確定其一貫 "積極不干預" 和 "多元化" 政策。

二、"積極不干預" 和 "多元化" 政策，對香港社會依然有所不足。在不干預藝術的表達自由方面，法律的保障不夠，如《基本法》第 23 條有關煽動叛國、分裂國土、竊取國家機密、顛覆政府和與外國政治、團體結盟的條文，至今仍未有適當的詮釋，文藝界仍視之為對表達自由的潛在威脅。

三、在文化行政方面，需要改進之處有：（i）已公佈的計劃書均沒嘗試檢討歷史遺留下來的 "三頭馬車" 或 "多頭馬車" 的架構以及相關問題；（ii）主導和權力的分配仍然含糊不清，出現了各自為政、甚

至不相往來的局面，容易產生官員各自演繹、無從問責的情況；（iii）藝發局通過委任或選舉而參與文化行政只扮演諮詢角色，未能發展出一套大多數人認同的遊戲規則，因此在政府和文化界之間應如何分配權力和協作，仍是未解決的問題，需要全面討論。

總結與前瞻

四、根據上述的觀察和分析，《研究報告》認為文化政策有全盤檢討的必要。

五、1998 年 3 月，瑞士的一項 "國家或地區排名" 中，香港由 1997 年的第四跌至第九，而新加坡則連續兩年位踞榜首；1998 年 4 月，"經濟學人集團" 評估香港未來五年的競爭力，也由 1997 年的第一位下降到第九位。《研究報告》警告説："我們必須思考如何保住自己的獨特性格，不被人當成是一個普通的地區城市。城市的整體形象和生活質素對吸引遊客、海外投資、提高綜合競爭能力，以及對留住本地和海外的優秀人才十分重要，當局實在不容忽視。"

六、在人才培養方面，《研究報告》指出，香港許多僱主團體紛紛批評香港的新畢業生的水平下降，而文化藝術修養可以訓練同感力、創造力和自省力，對提高語文水平、綜合智力和人格修養都有根本性的作用。中國國家教育委員會（今教育部）在 1997 年底規定將 "藝術欣賞" 列為高中必修科，而香港的美術教育卻投閒置散，這是值得深深反思的。

七、香港要在 21 世紀佔一席位，文化建設是必不可少的一環。

二、《香港文化藝術政策的釐定、推行與資源開拓》（1998 年 12 月）

香港藝術發展局策略發展委員會有見香港區域組織的改革將會帶動文化行政架構重組，於 1998 年 7 月透過公開投標程序，分別委任香港政策研究所和英國的艾富禮（Anthony Everitt）教授，進行一項文

化政策的釐定、推行與資源開拓的研究。香港政策研究所與艾富禮教授於 1998 年 12 月分別呈交研究報告,並經過藝發局研究工作小組的評審和外界特邀評審員的保密評審,然後公佈發行,讓社會人士知悉這兩份報告的內容。

香港政策研究所《香港文化藝術政策的釐定、推行與資源開拓》(下稱《釐定、推行、開拓》)共有五章,卷首有研究員及督導組名單、5鳴謝與版權、中英文研究摘要報告,共 xxviii + 172 頁,較 1998 年 4 月呈交的《香港文化藝術政策報告》的篇幅增加一倍餘。在報告的內容結構上,1998 年 4 月的研究報告與 1998 年 12 月的大體相似,只是後者的論述更為詳細。1998 年 12 月《釐定、推行、開拓》的五章標題分別是:第一章"香港文化藝術政策的現況總結";第二章"外地文化藝術政策與行政制度";第三章"香港文化藝術政策的釐定";第四章"香港文化藝術行政架構的體制改革";第五章"公共藝術的資助來源"。簡而言之,這份報告書是從香港文化藝術政策的現況、外地的政策與制度、香港文化藝術政策的釐定和行政架構的改革以及資助的來源這五個角度來陳述研究所得,較 1998 年 4 月第一份研究報告更清晰、更具針對性。

在第一章裏,《釐定、推行、開拓》認為有三個因素令香港需要釐定文化政策:一、回應香港成為民族國家的一員的政治要求;二、回應全球化的威脅和知識經濟時代的來臨;三、香港政府一如各國政府所面對的挑戰。文化政策的具體內容,要有文化的傳承和推廣、多元化、創作自由和創作資助。香港現行的文化行政制度缺乏理性化的政策思維和文化視野、缺乏足夠的行政權力和資源,因此難以發揮專業領導。因此香港迫切地需要對現行的文化政策、行政體制和資助來源進行改革。6

第二章"外地文化藝術政策與行政制度"比較研究中國、中國台灣;法國、德國;新加坡、澳洲等地的文化藝術政策與行政制度,並將世界各地的文化行政架構分成為四種類型:一、單元式:中央直接領導的文化部門,多見於 (i) 拉丁語系國家如法國、意大利、西班牙、

葡萄牙、巴西、阿根庭等；（ii）（原）社會主義國家和東亞以及發展中國家，前者如中國、越南、俄羅斯、古巴、羅馬尼亞、捷克等；後者如日本、台灣、馬來西亞、印尼、泰國等；（iii）荷蘭、冰島、比利時、奧地利、愛爾蘭等。二、二元式：負責文化的政策局注資於自主經營的藝術局，多見於（i）先進歐洲工業小國如挪威、瑞士、瑞典、丹麥；（ii）英語國家如英國、澳洲、新西蘭、加拿大、新加坡等。三、多元式：由各邦的地方政府自行處理，中央不設文化部，多見於有深厚聯邦憲政傳統的大國如（i）聯邦德國，以地方自治政府為主；（ii）美國，以文教基金會為主。四、零散式：沒有明顯的文化行政架構，文化宣傳部門隱沒在民政、市政體系甚至國營廣播電台之內，多見於不宣揚明顯文化意識形態的前殖民地，如香港、芬蘭、海地、薩爾瓦多、波多黎各、危地馬拉以及一些附庸國如摩納哥、梵蒂岡、列支敦斯登（Lichtenstein）。

單元式的文化行政，反映單元的國族意識；二元式制度的政府多屬於採用自由主義政治哲學的政府；多元式的國家由多元的移民社羣、殖民政權和原居民部落組合而成，不容許、也無法宣揚單一的國族文化形態；香港目前屬於未經整理的零散式結構，與一些經濟落後的前殖民地或附庸國看齊，這絕非香港應有的形象。《釐定、推行、開拓》認為"必須注意到本港的多元文化傳統和自由主義的政治。文化行政與總體政治是密不可分的。國際上，一個政府的文化行政模式，大抵反映該政府的宏觀經濟管理哲學。若循此思路，香港只適宜走二元式結構的路。"

《釐定、推行、開拓》還談到文化事務的政策配搭，在分析了各國的情況之後，歸納成七種不同的配搭：一、文化配教育；二、文化兼領教育；三、文化配新聞資訊；四、文化配旅遊或外交；五、文化配民政；六、文化配市政（衛生）；七、文化"大雜配"。香港的配搭，在 1998 年 4 月 1 日之前，文化屬於前文康廣播局領導；之後由民政事務局領導。2000 年 1 月 1 日兩局解散後，文化由民政事務局管理。[7]

第三章"香港文化藝術政策的釐定"將公共文化藝術的形態劃分

為七類：一、民俗藝術；二、文物遺產；三、精緻藝術；四、學院藝術；五、無產階級文藝；六、大眾文化；七、前衛藝術。對這七種形態的文化藝術，現代政府通常運用四種策略來干預：一、保護策略：民俗藝術、學院藝術（資助、立法保護）；二、促進策略：學院藝術、無產階級文藝（資助、強迫參加）；三、抑制策略：大眾文化（查禁、徵稅、分級管制觀眾、發牌管制）；四、調節策略：精緻藝術、大眾文化、前衛藝術（選擇性資助、稅務優惠、製造輿論壓力、道德譴責）。

《釐定、推行、開拓》在討論市民的文化需要、政府的角色與限制、文化政策與意識形態、文化政策與其他公共政策、政策的推動（決策、執行、監察、問責性）之後，總結了以下幾點：一、過去不成文的文化政策無法凝聚社會共識，故此香港需要制定一套成文的文化政策；二、香港文化政策的定向包括：描述式的文化政策、一體多元的文化格局、間接管理的原則、公平競爭、開放空間等；三、文化交流政策；四、文化政策與其他政策必須配合，如要有廣泛的文化藝術教育、其他政策要有文化視野，制定"文化影響評估法例"，讓規模較大的公共建築、公屋設計、旅遊景點等必須通過文化評估。換句話來說，就是要以描述式的文化政策、以中華文化一元來帶動多元化的古今中外文化的發展來作為指導原則，用通過"文化藝術局"這個法定組織撥款給中介組織的方式來發展香港的文化藝術。

第四章"香港文化藝術行政架構的體制改革"對現行文化行政架構、資助與管理、決策層與行政層的成員構成、制度銜接程序與人員過渡安排等問題進行詳細的分析與探討，8 在總結部份裏，提出了下面的七點建議：一、改革現存的文化行政架構，必須先釐清目前民政事務局、藝術發展局和兩個市政局（2000 年後由民政事務局接替兩局的職責）之間的關係。二、臨時託管、下放權責：兩個市政局解散後，民政事務局不宜永久接收兩局遺留下的文化服務，否則勢將演變為"超級文化部"，承擔超出比例的政治風險。民政事務局應以"臨時託管"的名義，將所有公共文化行政的單位集中，再按照設計好的架構和日程，將職權下放予各代理組織，與民間締結伙伴關係，達致

一體多元的管理格局。三、設立全港性的文化行政策法定組織：建議建立全港性的法定組織"文化藝術局"（Culture and Arts Authority），簡稱"文藝局"，以實現"文化為體，藝術為用"的政策概念。四、間接資助、自主經營：民政事務局會同"文藝局"制訂年度財政計劃，由民政事務局向立法會提交年度經費申請，立法會審批後，直接撥款予"文藝局"。"文藝局"與中介組織也需訂立"間接資助"合約。文藝局、各中介組織和文化單位設立理事會或董事局來管理內務，並享有不同程度的自主經營權。[9]五、藝術發展局名稱不變，但"純化"為專門撥款予藝術界別和資深藝團的大型中介組織，維持一半官委、一半民選的傳統，並改善民選委員的機制，加強民主監督，擴大市民參與。六、成立"文物局"、統籌文物的保護和展覽：擴大現存的"古物古蹟辦事處"為"文物局"，其理事會下設文物教育組、建築修繕組、華人廟宇組、考古及歷史調查組、民俗博物館。七、開發本港的文化行政專業：建議在本港大學和學院開設正規的文化行政學系，發展適合本地情況的文化行政實務與理論。

第五章"公共藝術的贊助來源"討論了藝術資助的數值與國際比較、政府資助與私人資助、中央資助與地方資助、私人捐助的數值與比例、促進文化捐獻的社會認同等幾個方面：

一、香港藝術資助的數值與國際比較：《釐定、推行、開拓》例舉了十個國家的個人均公共文化開支較高的 1993~94 至 1997~98 年度開支數值，來比較這十個國家的人均享用的藝術開支（按 1998 年 11 月 10 日 1 英鎊兌 12.78 港元牌價）：澳洲 209.6、加拿大 382.1、芬蘭 756.1、法國 355.3、德國 723.4、荷蘭 387.2、瑞典 479.3、英國 250.3、美國 48.6、香港 132.1，香港排名第九。總藝術開支佔總公共開支的比率依次是：澳洲 0.82%、加拿大 0.93%、芬蘭 2.10%、法國 1.31%、德國 1.79%、荷蘭 1.47%、瑞典 1.02%、英國 0.65%、美國 0.13%、香港 0.51%。上述數字是根據不同的概念，因此有不同的結果和排名，不需要過於介意。如美國的政府補貼很低，但民間基金會、商業贊助和私人捐助卻十分高；相反，香港政

府的補貼是公共文化藝術開支的主要財源，佔 95%。但與其他八個國家比較，香港政府的補貼顯然不足，而且近一半的政府資助用在政府官員的薪酬上。

二、政府資助與私人資助：削減文化經費的政治代價很大，因此英語國家一般將文化經費保持低度的平穩增長水平。精緻藝術的成本越來越昂貴，無法收支平衡，因此政府的資助策略必須改變，否則總有一天政府庫房無法承擔。國外的做法是盡量鼓勵私人贊助，政府的資助只是 "啟動成本"，用來維持基本運作，以便吸引更多的私人贊助，這是伙伴融資的概念，美國在這方面十分成功。要達至美式的融資文化，要以 "法佈施"（借用佛教用詞）來代替 "財佈施" —— 前施法、後施財，政府在資助文化藝術之餘，要協助藝團尋找自力更生的法門。

三、私人捐助的數值、比例、意義與推動形式：美國公益性的民間組織的經費，部份來自政府的注資。此外，社會風氣也很重要，僅僅減稅並不能刺激民間對公益基金會的捐獻，社會必需對持續的財富增長、社會安定和公義有信心。香港其實具備了上述條件，可惜的是社會人士為促進藝術發展而捐獻的風氣並不蓬勃，藝術對社會的綜合功能和貢獻，仍然得不到社會的認同。《釐定、推行、開拓》列舉了香港賽馬會慈善信託基金、滙豐銀行慈善基金、香港文化藝術基金會、梁潔華基金會、香港電訊教育基金等，但除了香港賽馬會慈善信託基金外，其他的基金都有特別條款的限制，如只用作教育、中學戲劇表演、只贊助中國藝團來港演出等。政府和將來的 "文藝局" 應展開向基金會宣傳、遊說，加強藝術教育和文化藝術的捐助。

四、如何促進文化捐助的社會認同：要促進文化藝術捐助的社會認同，除了減稅和優惠私人地產發展商自建文化場館如博物館、藝術館、藝術中心外，最重要的是要使文化藝術活動多元化、社區化，令文化藝術深入民心，要像球賽那樣平民化。

第五章的總結說香港花費公帑於公共文化低於公共開支的 1%，只是一個政治象徵，大幅度增加不會得到市民的擁戴，一旦減少就會前功盡廢，得不償失。因此香港的文化經費應保持在平穩的低度增長

水平，盡量不要超過公共開支的 1%，以免改變政府自由主義的哲學。

三、安東尼 • 艾富禮《藝術政策、執行與資源》（1998 年 12 月）

上文提及香港藝術發展局於 1998 年 7 月同時委任香港政策研究所和英國藝術行政專家安東尼 • 艾富禮分別就香港文化藝術政策的釐定、推行與資源開拓，進行調查研究。兩者的研究報告於 1998 年 12 月呈交給香港藝術發展局，香港政策研究所的報告已在上面介紹，現在介紹艾富禮的英文報告《藝術政策、執行與資源》（*Arts Policy, Its Implementation and Sustainable Arts Funding*）。[10]

這份英文報告有五章、五個附件，卷首有 "序" 和 "研究報告摘要及主要建議"，共 140 頁。五章分別論述被委任的經過、香港需要文化政策嗎？、文化的內容、文化挑戰、香港文化的行政架構。五附件分別是一、調查研究的目的與範圍；二、有關瑞典、芬蘭、荷蘭、愛爾蘭、加泰羅尼亞的文化行政架構、系統和政策；三、受訪者名單（共 63 人）；四、參考資料（共 53 種）；五、香港政府在文化藝術方面所做的工作（1962~96），附戰後發展過程中的 "轉折點"（1946~47）。現將報告的主要內容介紹如下。

一、"序"：在 "序" 裏，艾富禮介紹了撰寫這份報告的背景、合約的目的和範圍、研究方法等。除了這份研究項目外，還要為藝發局從事另一項研究 "資助撥款與評估"（"Allocation of Funds and How to Evaluate Success"）；藝發局在委任艾富禮之後，向他建議與國際演藝評論家協會（香港分會〔IATC（HK）〕）合作，而 IATC（HK）推薦澳洲作家法蘭克 • 布萊恩（Frank Bren）為艾富禮提供附件五 "1946 年 5 月 1 日以來香港政府在文化藝術上所做的工作"。此外，艾富禮還與國際藝術局訂定合約，由洛德 • 菲沙（Rod Fisher）負責調查、撰寫歐洲五個國家和城鎮的文化藝術政策與行政架構（附件二）。

二、香港需要文化政策嗎？：艾富禮先分析香港文化的特點，說

50 歲以下的香港人是在"香港文化"時期裏成長起來的,"香港文化"既是中國的,也是全球化的。其次,香港青年一代既不願全盤歐化也不會受中國傳統文化的局限,他們在尋找既有西方精萃又有東方神髓的文化,也就是一種東西融合的、具有"亞洲價值"的文化藝術。艾富禮還引用陳永華和何志平在訪談裏所説的話:文化政策有影響言論自由的危險,人們可能不同意建立文化政策,藝術家不喜歡統一資助。

艾富禮從四個角度來審視"文化"這個名詞:(i)依照聯合國教科文組織於 1982 年在墨西哥市的國際文化政策會議上所宣佈的定義:"文化"指某一社羣的共同信念、價值、風俗、語言、行為、禮儀、器物等,不僅包含了藝術,還包括了生活方式、人權、價值系統、傳統、習慣等。(ii)"文化"能令人類自省,令人成為理性生物、具有獨立思考的能力和道德規範。艾富禮稱這種"文化"定義為"A- 文化"。(iii)另一種"文化"定義與某些藝術是同義詞,如音樂(聲樂與器樂)、舞蹈、戲劇、民間藝術、工業設計、服裝設計、電影、電視、電台、寫作、建築及相關工作、繪畫、雕刻、表演藝術等。這種"文化"定義為"B- 文化"。(iv)艾富禮引用英國詩人、評論家馬泰・阿諾(Matthew Arnold)有關精緻文化的話:"讓我們熟悉人們公認世界裏最優秀的事物,這就是人類精神的歷史。"這可以歸納為"C- 文化"。

艾富禮認為 B- 和 C- 文化是用來討論 A- 文化的。董建華在《施政報告》裏説香港要成為亞洲的國際大都會顯示了 A- 文化與 B- 文化與經濟發展和競爭的密切關係。

艾富禮覺得"香港政府應該宣佈一套明確的文化政策,但這套政策不應是詳細的執行指示,而是一套基本原則和關鍵性的政策宗旨。上述四種文化定義是一個很恰當的起點,輔以言論自由的保障。因此建議香港政府接納此文化政策。"

艾富禮繼續討論附件二的五個歐洲文化政策資助的模式,總結説這五個模式有若干共同點:(i)他們越來越重視文化政策,而他們的文化政策都是一些基本原則;(ii)資助多元化,資源撥調權下放到地方政府;(iii)政府採取"不干涉主義";(iv)資助方式有四種:政府

直接資助、政府資助的藝術局、眾多中介組織、中央基金（與藝術局的形式相似）。香港政府可以參考上述資助方式。

三、文化的內容：這一部份簡略回顧了過去一個多世紀香港的文化藝術的歷程，從一個所謂"文化沙漠"、經 1962 年大會堂的啟用到 1973 年市政局財政獨立，這之後的文化藝術經歷了快速的發展，香港的藝術和創意產業逐漸能夠反映香港文化精神和身份。（參閱附件五）艾富禮特別關心資助方式和架構，不希望避免為了行政或甚至政治便利而犧牲效率和市民的利益。

四、文化挑戰：艾富禮用了 15 段來敍述市政局和區域市政局的文化藝術設施和工作，警告說兩局解散後的善後工作需要特別小心處理，並指出兩局也犯過錯誤需要予以糾正，今後香港將面對各種挑戰和機會，文化藝術界需要認真對付。此外，18 個區議會將來對社區文化藝術服務有着十分重要的影響。艾富禮還提到演藝公司（段 22）、藝術中心網絡（段 8）、在職人員訓練（段 5）、私人贊助（段 14）、其他資助（段 9）、文物遺產（段 13）、香港文化設施（段 17）、電影／電台／資訊（段 17）、文化交流（段 5）、教育（段 11）等十個項目，種類多而雜，難以在此一一敍述，也無此需要，現只挑選重要而又與主流音樂活動有關的略予以介紹。

1. 香港演藝公司：有人批評說香港並不需要花費巨額經費來資助演藝團體，台灣和新加坡便沒有資助大型的藝團。艾富禮認為改變這種安排是巨大的變動，影響太大。在不干擾藝術表達自由的原則下，可以考慮讓這些藝團履行他們的社會參與，如發展藝術教育。其次，香港既然有四個話劇團、三個舞蹈、一隊交響樂團，[11] 為甚麼沒有當代視覺藝術展覽設施、沒有藝術製作中心、沒有傳統中國演出藝團？第三，臨時市政局對藝團的資助較藝發局對藝團的資助更慷慨，待前者解散後，對藝團的資助應該劃一。艾富禮批評說：在他撰寫這份研究報告的過程中，香港政府對藝團的巨額投資並未能產生國際水平的演出。在最後兩段裏，艾富禮建議：（i）根據香港的需要，重新釐定對藝團資助的理由；（ii）為這些藝團在香港的藝術中心裏尋找永久的

駐團團址，為了達到這項目的，評估這些藝術中心的設施是否可以應付駐團的需求。

2. 私人資助：令人感到不解的是作為世界最著名的自由市場的香港，在文化藝術經濟裏私人捐助佔有如此小的比例。其中香港賽馬會是最重要的，1993 年成立的賽馬會慈善基金已擁有 30 億港元，然後每年均有撥款，1998 年賽馬會在年度收入 46 億 6,600 萬港元裏撥出 11 億 1,000 萬港元給慈善基金。賽馬會慈善基金的撥款跟從香港政府的政策，在公共財政不足時頗為有用。賽馬會的捐助以基本建設計劃為主，但對文化藝術的基本建設計劃則甚少，其中最大的一項是捐助 3 億 1,100 萬港元來興建香港演藝學院，其他的捐助如香港藝術節，1998 年達 800 萬港元。根據附件二裏對美國的私人捐款調查，美國於 1994 年的慈善捐款達 1,293 億美元，其中捐給藝術的佔 7.5%，有八成來自個人、7% 來自遺產、8% 來自基金會、5% 來自股份有限公司。美國的私人捐款附帶有“基督教新教倫理”的條件。

艾富禮對私人資助有四點建議：一、香港政府和藝發局應在商界和藝術界宣揚資助文化藝術的必要性；二、這種宣揚工作需要對藝術團體進行有效的籌款訓練；三、為了鼓勵捐助，訂出一套金錢獎勵辦法；四、考慮成立“藝術公益金”（Arts Community Chest）的可行性，由政府撥出一筆可觀款項作為基金。

艾富禮還建議受資助的藝團在申請書裏開列籌款對象。

3. 香港的文化設施：艾富禮所說的 Roger Tam and Partners 的香港文化設施需要的評估即是西九文化區，這一構思在首任特首董建華的第二份《施政報告》裏首次出現。Roger Tam and Partners 所說的“文化區”（Cultural Quarter）就是現在正在建設的西九文化區。艾富禮還建議將現在已棄而不用的辦公樓、貨倉、已被劃歸文物的樓宇改裝為非主流藝術界的場所。

4. 文化交流：在附件二裏提及瑞典外交部成立了一個瑞典學院（Sweden Institute）負責文化、教育、專業事務交流。香港也可以成立一個文化交流事務處（Hong Kong Cultural Promotion Agency），與政

府和法定組織共同促進國際文化藝術交流和香港藝術家在海外的發展。

5. 教育：艾富禮對香港的藝術教育有透徹的觀察和分析，提出了值得重視的論點：一、香港的藝術教育最明顯的特點在於理論與實踐的脫節；二、藝發局的教育委員會對中小學和大學的藝術教育所提出的"一生一藝"以及四個宗旨十分有力地推動了藝術教育：（i）正規教育系院裏必需要有藝術教育；（ii）正規教育系統認識並接納專業藝術教育的高水準藝術技巧；（iii）平衡教育：成人與社區教育必須具備圖書館、畫廊、演藝中心、設備等設施；（iv）私人教育：鼓勵包括私人教師在內的藝術教育的資源支持。

上述工作對實際情況似乎作用不大，學校裏的藝術教育並沒有顯著的改進。藝術教育活動仍然編排在課餘時間，而不是在課室裏。智力的培養仍然局限於學術科目，學生對老師的權威仍然過度順從，家長與校長仍然重視考試成績，認為只有這樣才能在高度競爭的市場裏保證事業前途。艾富禮説這是十分短視的看法，因為人力資源要靠創造力、獨立思考和創新思維的發展，這些需要藝術教育 —— 藝術實踐促進生活技巧和集體精神，對其他科目的學習也十分有用。可惜，在香港藝術仍然被邊緣化。為此，艾富禮建議：香港需要一套完整的藝術教育政策和執行綱領，這一套政策和綱領會得到所有有關人士的支持，藝術界、教師和政策制定者也會因此而受益。政府要帶頭，並清楚列出先後緩急，然後由教育署與所有的有關社團和藝術界、博物館和文物保育、圖書館共同努力貫徹實行。

五、新的文化架構：首先，若要令香港成為國際大都會，政府就需要領頭釐定一套文化政策，使香港在文化多元化的基礎上成為一座文化大都會。這一套文化政策不應過於詳細，也不應有干預性，只需要一個寬鬆的框架、能提供可行性的而不是支配性的條文。文化政策應該保障言論自由，在盡可能範圍內，發展策略和執行責任應該下放。第二，香港的文化發展受到系統性協調的影響而失敗。新的行政架構應該能有效率地合作，藝術應是電影、博物館、文物保育、創意工業、圖書館等自然形成的統一體，因此文化影響我們多方面的生

活，也涉及到眾多政府部門的工作。

依照上述考慮，目前政府負責文化藝術服務的部門應該集合成為一個部門。艾富禮在撰寫這份報告時聽聞，説民政事務局會成立一個文化和藝術單位，這樣在行政上就方便、有效些。事實上，以文化藝術服務和支出，完全可以成立一個專責政策局或部門。在艾富禮建議的文化藝術行政架構的最高一層是一個由政務司長或高級官員任主席，由政府部門首長或高級官員為成員的常設委員會（Standing Committee）。[12] 這個常設委員會的任務是向行政長官提交文化政策，並確定特定時期（如五年）內的主要工作目標。為了確保公開、透明，常設委員會的工作要呈交立法會審核批准。

常設委員會由文化局或文化部門提供秘書服務，包括詳細五年發展策略、聯繫文化藝術界。另一個可考慮的方案是由一個獨立法定組織的文化局（Culture Council）來代替上述常設委員會，文化局的成員以 12 人為上限，全部委任，不設選舉委員。比較兩者，常設委員會當然比法定文化局強而有力得多。

艾富禮認為若要文化政策行之有效，香港需要第二層次、負責不同專業領域的機構，包括電影、文物、旅遊等。事實上在撰寫這份報告的 1998 年，香港的文化藝術服務有着太多的不肯定因素，因此艾富禮在討論兩局解散後的去向，只能猜測。艾富禮建議成立一個包括所有視覺藝術與表演藝術的機構，這個機構的主要任務有二：一、提交視覺藝術與表演藝術的營運計劃策略；二、提交不同藝術形式的政策，為文化局和政府部門提供相關的營運計劃和策略。

總結艾富禮的文化藝術行政架構的建議，主要有三點：一、成立一個常設委員會，政務司長為主席、政府部門首長為成員；二、成立一個法定文化局，成員不超過 12 人，全部委任；三、成立藝術、博物館與文物保育、電影與圖書館三個行政機構（Executive Agencies），職員由新成立的文化部擔任，經費來自法定組織"文化局"。[13]

四、陳雲《香港有文化 —— 香港的文化政策》(2008)

陳雲的《香港有文化 —— 香港的文化政策》(下稱《香港有文化》)是一本巨著,全書 636 頁,封面註明"上卷",共十章,卷首有"序言:文化用於政治",卷末有"附錄:香港文化政策紀事(1950~2007)",十章的標題依次是:緒論:文化政策、公共領域與香港大政;文化政策釋義與香港回歸前後的境況;香港文化政策的歷史流變(1950~1997);回歸後的文化政策議論;外地文化政策與行政制度比較;文化政策的世界新趨勢及其變質;香港文化藝術行政制度史略;香港文化藝術行政架構的改革;制訂文化政策與香港文化願景;藝術資助與公民社會。下面簡略介紹這本書的內容。

在"序言"裏,陳雲提及撰寫《香港有文化》一書的背景。陳雲說"筆者有幸涉政十年,撰寫本書,亦在於補前人空白,資後人參考。""涉政十年"是指他於 1990 年代末加入香港政策研究所、2002 年轉任民政事務局,直至 2007 年,專門從事文化政策研究工作,上述《香港文化藝術政策研究報告》和《香港文化藝術政策的釐定、推行與資源開拓》便是陳雲參與研究和撰寫的成果。他還感謝創立香港政策研究所的葉國華、曾出任香港藝術發展局主席和民政事務局局長何志平的提攜以及陸人龍的審稿、批改、定論,並肯定"此書之研究基礎乃在香港政策研究所奠定"。陳雲說《香港有文化》是他計劃論述香港文化政策之內篇,稍候著之下卷為外篇,已出版之《我思故我在》及《五星級香港》則為雜篇。

第一章"緒論:文化政策、公共領域與香港大政"論述了古今公共文化與公共領域,認為"大陸地區除光緒朝之變法有仿效英國之議外,餘皆取法於國家統制型之德國、日本及蘇聯,以致現代化之進程殊不順利。香港改革,可以集中英政術之成就而回饋故國也。"他接著勾畫出香港政府的文化政策:"概括而言,港府可以干預文化生活,只限於使用公帑、公共場地進行或受到法例管制的文化活動,即是公共文化的範圍;在公共文化之外,政府能做的,一般只是在關鍵

時刻，做道德與品味的表率，間接提升市民的文化修養。"陳雲稱之為"自由的文化政策"，即人們所説的"描述式的政策"（Descriptive Policy），相對於"成文政策"的"規限式的政策"（Prescriptive Policy）。陳雲稱讚"自由的文化政策"，説："良性互動，細密調整，兩得其所，各取所需，正是英式經驗主義的政風，亦與舊中國的吏治傳統相若。數十殖民官可以統治幾百萬華人，並非無因。"在香港回歸談判開始之前，港英政府對文化採取放任自由政策，回歸談判開始之後，港督麥理浩加強建設香港，包括文化藝術設施的建設，以便在1997年將香港體面地交回中國，啟動了整個1980年代的文化場館的建築狂潮。此外，政府成立區域市政局和區議會，積極推動"香港是我家"的本地公民概念。

第二章"文化政策釋義與香港回歸前後的境況"引用中外名哲學家重視藝術的論點來強調美育的重要性，對文化政策的"體用"和"表裏"有着較上述文件裏的"文化釋義"更詳盡的論述（參閱上文香港政策研究所兩份研究報告有關文化的定義），並引用民政事務局局長何志平對"描述或文化政策"和"規限式的政策"之間的不同。14 與在香港政策研究所的兩份報告相比，陳雲在《香港有文化》第二章裏有關文化和文化政策的觀點有着更詳細、更富於個人意見的闡述。在這一章的結束段落，陳雲提到特首董建華1997年10月發表的《施政報告》以及當時政府有關文化藝術的諮詢文件，説："凡此種種，説明了香港社會正在回應民族國家和現代科層政治的要求，開始理性地檢討總體文化政策和文化行政架構。"

第三章"香港文化政策的歷史流變（1950~1997）"開始從香港中環的建築物來説明港英政府如何將典雅的維多利亞城變成具有現代市民精神的現代主義建築羣 —— 拋掉舊王朝風格的中央郵局、香港會、美利樓、滙豐銀行，代之以天星碼頭、大會堂、中區政府合署、中環街市，令維多利亞王朝換為平民社會，在20年的時間裏，香港中環的面貌截然改觀。1950年香港與中間大陸設立關禁，兩地文化交流自此阻隔，導致香港人及香港文化的獨特風格。那個時期的香港，既

有從大陸來港定居的文人學士如國學大師錢穆，又有演藝界的藝術家如諧角梁醒波。到了 1970 年代，香港的普及文化既有形式又有內容，從新儒家到粵語流行曲、粵劇，"可謂得風氣之先，一時領導華人世界"。陳雲說香港是否文化沙漠"尚可細論"，"然而香港政府乃沙漠，欠缺文化知識與美學判斷，只知機械器用，則毋庸置疑。"然後舉了兩個例子來說明，一是 1994 年 10 月 9 日英文報章《東快訊》(Eastern Express) 報導影視處誤把意大利文藝復興時期的雕刻大師米高安哲奴 (Michelangelo di Lodovico Buonarroti Simoni, 1475~1564) 名作"大衛像"送檢，淫褻物品審裁處評為二級不雅色情物品，後被高等法院推翻評級；另一例是 2007 年 7 月 18 日香港書展揭幕前一日，參展書《愛情神話》封面有法國畫家熱拉爾 (François Gérard, 1770~1837) 的《賽姬領受丘比特初吻》(Psyche receiving the first kiss of Cupid)，影視處巡查攤位時指封面畫為不雅之色情作品，勸諭書商撤書，次日收回成命，但已被輿論視為笑話。

第三章將香港港英時代的公共文化發展分為四期：一、大會堂時期；二、1970 年代市政局文化民主化時期；三、1980 年代文化民主時期；四、1990 年代文化政策討論與啟動藝術政策公眾諮詢時期。這四個時期在本篇第一、二章以及本章的有關香港政策研究所的兩份研究報告已有所敍述。在 1990 年代的文化政策討論文件裏，陳雲特別推崇英國藝術行政專家布凌信的報告 Dance and the Arts in Hong Kong - A Consultancy Report (1990)（《香港的舞蹈與藝術 —— 顧問報告》），陳雲認為布凌信雖然受聘為香港的舞蹈和藝術政策提供意見，卻是以文化政策的整體視野寫成，而且大膽前瞻，涉及全球化及回歸中國兩種趨勢之下的香港文化定位，因此"放諸今日，仍是歷來最為膽誠與精到的官方藝術政策諮詢報告，並節錄其中之一段話來說明："要保住香港長遠的未來，作為世界上一個擁有自己傳統的個體，現時香港文化的本質就要加以界定，加以發展和向外宣揚。香港就是香港的文化。沒有清晰的文化身份，香港就不再稱得上獨一無二，而香港也就無甚前途可言。因此其形象至為重要。香港不是下沉之舟，

但必須要有強力的、持續的文化存在，來顯示香港的清晰形象。"（布凌信報告頁 41）可惜的是，布凌信報告的建議除了支援職業藝團得以實行之外，其餘建議都不了了之。陳雲嘆謂："言者諄諄，聽者藐藐。"

對 1997 年回歸前夕的文化政策討論和公眾諮詢，陳雲的評語是"零碎的和反應式的"、"政府的決策層也沒有認真搜集和全盤考慮民間的意見"。

第四章"回歸後的文化政策議論"在介紹回歸前後國際文化環境之餘，主要討論官方文化政策的言論、區域組織與兩個市政局的解散以及文化委員會，其中以討論文化委員會的篇幅最長，共 39 頁。在介紹了國際文化環境之後，陳雲建議香港要"制定成文的文化政策，民主與否尚在其次，最重要的是構思足以對外宣告的政策思維和社會發展圖景，討論補貼標準，融資、人口構成、地域分配、機構授權等問題，以及最重要的：公開向人民承擔政治責任。"在回歸後官方言論方面，陳雲引用文康廣播局局長周德熙於 1997 年 10 月 7 日和 1998 年 1 月 14 日兩次發言，所說的政府文化政策的目標和一個專責部門來說明官方的文化政策：政策目標是"營造一個有助於多元化發展、表達自由、藝術創作，並且在體壇上爭取卓越成績的環境"；政府需要一個專責部門來制定總體文化藝術政策，當時的文康廣播局既無資源又無權力來做這項工作。接管文康事務的民政事務局局長藍鴻震於 1998 年 4 月 26 日說："政府無意制訂宏觀文化政策，因為文化是民間自由發展成形的。"15

陳雲對文化委員會的評論有下面六點：一、先天不足，政策局（民政事務局）、執行署（康樂及文化事務署）與諮詢委員會（文化委員會）的關係不明，與藝發局（法定組織）更是功能重疊；二、無獨立秘書處，要靠民政事務局提供，缺乏獨立運作機制；三、文委會成員由特首委任，令人擔心施行文化思想控制；四、文委會的諮詢報告（2001）："表"（政策宣言）和"裏"（政策內容）不符、名不副實、行文用語不通、邏輯混亂；五、文委會第二份諮詢報告（2002）：昧於現實，閉門造車；六、文委會《政策建議報告》（2003）：未能談論文

化大政，建議荒謬落伍。（有關文化委員會及其三份文件，參閱《香港有文化》第三章"文化委員會"一節）

第五章"外地文化政策與行政制度比較"用了86頁來參考外地經驗，是《香港有文化》一書裏篇幅最長的一章。陳雲在引言裏說各國現代文化政策的技術元素如制度、行政和財務安排大致相同，國際交流頻繁，各地經驗相互借鑒影響，大有趨同之勢，因此將幾個有代表性的國家分為兩類，以便於比較研究。外地成文的文化政策可按照該政府有否文化宣教傳統——如政府的文化經費佔總公共開支的比率是否超越百分之一而分為兩類：一、有文化宣教傳統的國家、地區或城市（案例：中國、中國台灣；德國或德國地方政府、法國）；二、無文化宣教傳統的國家，而因為社會文化"危機"而頒佈文化政策的（案例：澳洲、新加坡）。

陳雲特別提出了英美兩國不成文的文化政策，認為這是一種"陰柔深邃的政治功夫，端賴長久的士紳世族傳統與跨政黨的社會共識"。香港也以不成文的文化政策來管理公共文化，但是香港未有全面具備英美兩國的文化傳統、經濟結構、公民社會及政治制度，無法達致"行不言之教"的目的。香港秉承英美自由主義的政治和法治傳統，政府管理公共生活以寬容為準，甚少強硬壓制。因此香港應該雜取所長，循序漸進，遇困難則稍退，更為可取。陳雲顧慮到香港回歸後的社會經濟危機及其衍生的文化定位需要，香港面臨重新弘揚中華故國文化與地方傳統、保存國際特色，一國兩制的影響終將會從政治延伸到社會和文化範疇，文化定位的問題最終將影響到制訂文化政策的價值判斷。港英政府過去的不成文的文化政策，意識形態論述不足，一旦上層政治的道德判斷喪失，中層官僚只好以效率取代價值判斷，以致衍生機械因循的弊端。為了鼓勵市民積極參與決策過程的透明化，將價值判斷公開，制定成文的文化政策是比較可取的方法。

若將《香港有文化》第五章與也是由陳雲執筆的《香港文化藝術政策的釐定、推行與資源開拓》第二章"外地文化藝術政策與行政制度"的內容相比較，兩者主要的資料內容相似，但前者有着更多的議

論和價值判斷，很明顯顧問報告要保持高度理性、客觀，就算有論點也是代表香港政策研究所的"集體"觀點，而《香港有文化》則是陳雲個人著作，可以在一定程度上暢所欲言。

陳雲認為新加坡和澳洲都經過殖民統治和政體轉變。20世紀90年代之後，兩國都面對國族文化認同危機，需要制訂宏觀文化政策。兩國都秉承英國政制傳統，經歷政治轉型和面對全球化競爭而制訂的文化政策，而且立國歷史短淺，文化底蘊不深，公共文化亟需政府扶持，與香港的情況接近，比起美國及歐洲國家，這兩國對香港有直接參考作用。陳雲的結語説國外自由憲政國家的文化行政大有趨同之勢，可歸納出五個共通點：一、民主授權、獨立運作；二、間接管理、撥款經營；三、公民社會、伙伴關係；四、多元開放、交流創意；五、文化民主、公共教育。

第六章"文化政策的世界新趨勢及其變質"簡略地介紹了世界各國在文化政策上的趨勢：一、為了維護公民的文化權利、維持文化生態的平衡、促進藝術創意和社會經濟發展，歐陸政府以公帑資助文化藝術；二、政府推出衡工量值的公共文化管理制度，改變了受資助者的行為和藝團生態；三、政府資助公共文化以達到經濟目標：創造就業、吸引遊客、振興創意工業等；四、運用審計手段監察公共文化藝術的營運和管理，令公共文化藝術逐漸套式化、商品化、注重成本效益、藝團削減編制和製作規模，外判兼職成風；五、以贊助為主的美國公共文化，慣用捐款豁免稅收的方法令大財團及基金會主導公共文化，其他國家紛紛仿效之，使藝團市場化，形成適者生存的趨勢。

第七章"香港文化藝術行政制度史略"用了相當篇幅來回顧香港的文化藝術行政歷史，將1995~2008年間劃分為三個階段：理性分工期（1995~97）、權宜過渡期（1998~2003）、專制過渡期（2004~08）。陳雲並沒有解釋為甚麼從1995年開始討論而不是從1962年大會堂啟用後開始，或從1973年市政局開始行政和財政獨立開始。第七章討論了1989年成立的文康廣播局、1995年成立的香港藝術發展局、1985年成立的香港演藝學院、1883年成立的市政

局和 1986 年成立的區域市政局與兩局隸屬的執行部門市政總署與區域市政總署、區議會、民政事務局、古物古蹟辦事處、文化委員會、發展局以及商務及經濟發展局等部門和法定組織的簡史。上述的幾個重要部門和組織已在本篇第一、二章以及本章介紹過。由於陳雲曾在藝發局和民政事務局工作過，因此對這些法定組織的運作特別熟悉，敍述得相當詳盡，尤其是藝發局裏功能組別的委員選舉和架構改組，並對這個局的性質觀察入微，説藝發局的 "命運不過是補充公共文化的闕漏，即是資助新進藝團及藝術家，作試驗性的、前衛的、小眾的零散本地創作，並且執行若干藝術政策研究。"

第七章的結語令有意積極發展香港文化藝術的市民十分失望："總體而言，官方文化機構只是消極地回應市民的文化需求，只是延續文化民主化的既定政策，向市民灌輸西方高雅藝術的 '優越性' 及資本主義社會的保守意識形態官辦文化，不介入社會潮流，無法發揮文化活動探究世界和人生，促進市民思想敏銳和提高才智的積極意義，更遑論在經濟衰退及基層困惑的年頭安撫民情，振奮人心。至於透過文化民主積極建立市民意識與地方自豪感的意義，尚待開展。"

第八章至第十章陳雲談論的是將來之事：第八章 "香港文化藝術行政架構的改革"、第九章 "制訂文化政策與香港文化願景" 是《香港有文化》一書的總結，第十章 "藝術資助與公民社會" 是全書的補遺。在第八章的導言裏，陳雲説香港政府在 2000 年解散兩個市政局，並沒有解決香港文化行政制度的根本問題 —— 主要體現在文化權利（政策保障與統籌）、文化民主（地方議會、藝術議會等）與專業判斷（執行者、藝術局等）三方面的缺陷。"在公共文化政策之中，文化權利是根本，文化民主是枝葉，文化品味是花果。"

一、文化權利：政策統籌與文化局：政策局是文化體制改革的基礎，民政事務局政務龐雜，由幾個主要職能組成：人權部、文化事務部、康樂及體育事務部、民政事務總署、康樂及文化事務署及信託基金秘書處。董建華推出的官員問責制的主要官員大致可分為專業才華與綜合能耐兩種，如司級的財政與律政，局級的醫療、教育、商務、

環保等，都是倚重專業知識和經驗的。另一類是綜合政務的局級部門，如民政事務局和前環境運輸及工務局，一般由政務官為首長。陳雲心目中的文化局是專業型的政策局：將資訊廣播職能、文化保育工作、文化藝術事務從各局、署裏抽調出來，並將康樂及文化事務署的編制改組，一併納入文化局。至於文化政策意識在其他政策範疇如教育、規劃、房屋、環境等的協調，可在政策形成階段，於政府的執政內閣（政務司會同各相關局長）之內達成共識，分工執行。[16] 陳雲呼籲重組文化局，正視政府的公共文化責任，以文化來煥發創新精神，提高市民素養，實踐公民賦權。

二、文化民主：社區文化與多元文化：政府在政策上保證了文化權利之後，便可以用增加層次，在文化局的公營文化場館、資助架構及執行體系之外，增加其他文化場館、資助來源及中介執行組織，令香港的不同藝術門類、流派、人物及社區等，得以自由參與，煥發生機，締造特色，形成香港的文化風格。陳雲強調並引用前英格蘭財務部長東尼·費爾特（Tony Fields）的話："資助是一門藝術"。藝術家取得酬勞的方式會深遠地影響他們創作方式。中央的資助組織是直接還是透過下一層的中介組織間接付款，影響文藝生態至為巨大，前者是文化民主化的方法，後者是文化民主的途徑。

三、專業判斷與品味培養：陳雲認為政府運用公帑資助文化事業，所依據的規定和指引都必須有文化理想、價值觀和美學判斷的支持。此外，還須視文化行政與藝術管理為專業，容許文化職系的官員有專業化的發展，並考慮"官吏分家"的首長責任制、更新組織文化及建立香港本土文化行政專業。陳雲還舉例批評政府的公務員內部調遷制度，說除財金和律政官員之外，不重視從外面招聘首長級領導。公務員只是事務性的執行人員，屬於"刀筆出身的'吏'的一類，不屬於科第出身的'官'。"主張官吏分家。

第九章"制訂文化政策與香港文化願景"，作為《香港有文化》一書的總結，似乎相當之長，內容也超出了"總結"的範疇。這一章論述了四個方面：一、政府角色、國族意識與自由多元；二、社會公義

與外延範圍；三、研究準備與文化規劃；四、文化交流與文化願景。

在"政府角色、國族意識與自由多元"一節裏，陳雲的立論相當精透地論述了香港的實際情況：首先他指出香港港英時期，只有局部、零散的行政規章，缺乏宏觀的成文的文化政策，所執行的四點原則（藝術表達自由、多元化、版權保護、支援文化藝術發展環境）都是零散執行，並無貫徹，而且只在文化部門適用，例如超出文化部門的廣播發牌制度及淫褻物品審查，就無文化表達自由。至於多元化，只滯留在機械分配性質的官僚平均主義，政府也借助這種平均主義的資助模式來打擊華人思潮。香港回歸前後，社會上出現文化政策和文化行政改革的訴求，一是回應香港成為中國的一員的要求，二是回應全球化的威脅和知識經濟時代的來臨，三是改革現時文化行政管理的落後和失敗，要與先進管理經驗接軌。陳雲的觀察是："制訂真正的文化政策是一項艱巨的政治任務，對於無宏圖與魄力的政府，能避則避，可免則免。"

"社會公義與外延範圍"論述了"文化宣教行為與公共空間的補償"、"公共文化與社會運動"、"文化政策與外延範圍"、"文化政策與總體政治"、"文化政策與經濟政策"、"文化政策與教育政策"、"文化政策與語文政策"、"文化政策與新聞資訊政策"、"文化政策與青年政策"、"文化政策與城市規劃及公共空間管理"、"文化政策與旅遊政策"等，幾乎涵蓋了社會的各個方面。陳雲說這些政策的制訂過程需要民意支持、平衡遊說團與大眾利益、批出撥款等程序。先進國家的文化藝術政策，可用兩點來總結：一、文化推廣；二、創作資助。前者屬於社會資源的公平分配，後者基於機會均等的自由主義精神。在制訂社會政策時，需要考慮三個基本問題：一、理想中的社會圖景；二、有組織的資源配調；三、促進效率和公平的分配模式。

"文化工作者的專家調查"介紹了香港藝術發展局 2005 年的《藝術工作者需求評估》內容。調查的對象包括公共文化組織、政府文化部門、藝術中心、畫廊、基金會等，調查之後的評估涉及多方面的數據：人口學、可動用時間、可動用入息、中產階級文化生活、社區的文化生活、文化數據和指數。成效評估包括經濟影響、社會影響、綜

合影響。這些數據和評估有利於長遠的文化制度建設。

　　"文化交流與文化願景"討論港英時代"否定自己"的殖民文化、回歸之後的中、港文化交流以及前瞻性的香港文化交流政策。陳雲説香港是中國近代史的奇蹟，也是一個文化奇蹟，"在中國經濟現代化過程中，香港都身負使命，若能發揮中西夾界的角色，香港將有助於中國的全面現代化，締造中國的現代性"。陳雲説香港文化的願景離不開中國文化的願景，可論者有三：一、官方要主動吸納殖民地遺留下來的現代文化；二、重新發揚香港的嶺南文化，如人間正氣、俠義精神、粵語粵劇、客家風俗、村圍習慣、地方宗教等；三、追溯香港鄉土宗族的根源，如遷移路線、宣揚香港華人祖先來自中原（大部份來自河南與江西）的史實。

　　第十章"藝術資助與公民社會"是《香港有文化》一書的補遺，篇幅不短，對藝術資助的理據、香港藝術資助的數值與國際比較、藝術資助的改革、民間捐獻與公民社會等四個方面進行了闡述。

　　一、陳雲認為政府動用公帑資助藝術活動出於三種理據：(i) 維護公民的文化權利、補償失去的公共空間；(ii) 維持文化生態的平衡；(iii) 促進藝術創意的融匯。三者之中，以維護公民的文化權利為首。在政府資助藝術理性化的過程中，難免會衍生僵化和異化的弊端，而這些弊端只能輔之以民間捐獻和公民社會來治理，以多元化將弊端"稀釋變細，使醜惡事物的生命週期縮短"。

　　二、香港藝術資助的數值與國際比較：有關外國資助及其與香港藝術資助的比較，在上述《香港文化藝術政策的釐定、推行與資源開拓》第二章、艾富禮《藝術政策、執行與資源》附件二以及陳雲在《明報》刊登的〈香港文化經費世界排名第九〉（陳雲：1999 年 1 月 3 日，《明報》"世紀版"）均有詳細的數據：陳雲所涉及的國家和城市數據包括中國、中國台灣、法國、德國、新加坡、澳洲；艾富禮報告附件所涉及的國家和城市有瑞典、芬蘭、荷蘭、愛爾蘭和西班牙的加泰羅尼亞；《明報》文章所涉及的國家和城市包括澳洲、加拿大、芬蘭、法國、德國、荷蘭、瑞典、英國、美國以及香港等，涵蓋了歐、美、亞

三大洲。這些比較研究對香港的文化藝術政策和行政架構極富參考價值，令香港有關當局和機構避免陷入閉門造車的歧途。陳雲說國際比較的模式大致依循四個標準：(i)人均藝術開支的數值；(ii)藝術開支佔國民生產總值的百分比；(iii)佔公共開支的百分比；(iv)藝術團體收入來源（公共、私人贊助及營業收入）的比較結果，香港的人均公共藝術開支每年 288 港元（1996~97），排名第二，僅次於德國的 311 港元，這是依照美國國家藝術局的計算方法。但若照英格蘭藝術局的"直接支出"的計算方法，香港的人均享用藝術經費，只有132.1 港元，排名第九，只佔政府總開支的 0.51%，與芬蘭、法國、德國、荷蘭、瑞典的 1% 相比，只有一半。由此可見，香港政府對文化藝術的資助並不高。

三、藝術資助的改革：陳雲回顧了藝術發展局的資助檢討（1997、1998）、市政局的贊助政策、區域市政局的資助政策、康樂及文化事務署的資助改革（2001）、表演藝術委員會的報告建議（2006）等。

四、民間捐獻與公民社會：陳雲回顧了香港歷年來的民間捐獻，提及了香港賽馬會、滙豐銀行、恒生銀行、太古集團、何鴻毅基金、香港文化藝術基金會等社團、銀行、基金會；以及李嘉誠、霍英東、邵逸夫等個人贊助。陳雲還批評在 2007 年西九文化區諮詢期間，"頗多香港文化人不顧社會公義，只顧文藝界甚至自己藝團的利益，盲目支持政府的文化區計劃。"所謂"文化區計劃"是指用商場的地租去供養西九文化管理局，只會令西九成為財政自主的獨立王國，擺脫立法會的年度撥款監察。陳雲認為推動香港文化最需要的是"秉持社會公義，調節高地價政策，抑制地產壟斷，令民生百業得享迴旋空間，休養生息。"他認為西九文化區是摧毀香港文化活力的高地價政策所滋長的"惡之花"。

《香港有文化》附錄"香港文化政策紀事（1950~2007）"開列了從1950 到 2007 年間香港政府的文化政策之要事，凡 74 頁，頗具參考價值。可惜的是《香港有文化》缺少了"索引"和"參考資料"兩份附錄，不合學術著作的規範。

第二節　香港文化藝術的困境

　　"文化政策篇"的第一、二章介紹了香港政府為市民提供文化藝術服務的部門和法定組織，前者包括文康廣播局及其屬下的文化康體事務課的康樂體育事務部與文化事務部、民政事務局及其屬下的康樂及文化事務署；後者包括市政局和區域市政局及其屬下的市政總署和區域市政總署，以及香港藝術發展局。這些部門和機構在文化藝術服務所積疊的一套經驗如行政架構、管理和資助模式，尤其是 1973 年市政局行政和財政獨立以來，一直沿用至今，前後有 40 餘年，甚至在兩局於 2000 年解散之後，民政事務局只作了一些必要的修修補補，大體上仍然是陳雲所說的那種"零碎的和反應式"的模式。因此，在本章第一節所介紹的 1990 年代的三份文化藝術政策研究報告便清楚地反映了這個時期文化藝術政策和行政管理的優點和缺點。優點在於政府的不干預、支持藝術自由和多元化的態度，缺點在於缺乏長遠、全盤文化藝術政策和行政架構。

一、顧問報告只是理想主義的空談

　　香港的公共文化政策討論始於 1990 年代，這段過程集中表現在 1962 年的香港大會堂到 1997 年香港回歸中國的前後，其中之推動力與香港回歸中國的談判不無關係。在這 30 多年裏，香港政府以回應市民的訴求而將康樂與文娛活動納入市政服務，市政局是相當自然的選擇。為了增加與中國政府談判香港回歸的籌碼，1980 年代的文化藝術硬件的建設，包括表演場館的興建、表演團體的建立以及相應的管理架構和資助等發展，令市民感到當時的康樂與文娛施政已不能滿足他們對政府的那套文娛康樂式的思維、零碎反應式的政策，因而導致香港藝術發展局的成立和委約一系列的文化藝術顧問報告的出爐。1990 年代有關文化藝術的顧問報告和公眾討論在一定程度上回顧、總結了過去 30 多年的工作，並提出了各種建議供政府參考。

香港政策研究所於 1998 年向香港藝術發展局所提交的兩份報告是立足於香港，參考外國的經驗，為香港未來的文化藝術發展制訂藍圖提供建議，其基本原則是在香港現有的基礎上，吸納外國有用的經驗來改進不足之處，使香港的文化藝術能沿着既保存了中國和香港的傳統精華又吸取外國營養的道路上發展，令香港成為亞洲的文化藝術大都會，成為北京、上海、香港鼎足而立的中國三大文化藝術城市之一，各具特色。英國專家艾富禮的顧問報告則是從英國的歷史經驗來檢視香港的發展，本書作者特別贊同艾富禮的有關成立一個常設委員會，由政務司長或高級官員出任主席，由政府部門首長或高級官員為成員的建議。這種安排能保證有關文化藝術決策的制訂和實施。艾富禮顧問報告的附件二"歐洲五個國家及美國的文化藝術政策"和附件五"1946 年 5 月 1 日以來香港政府的藝術和文化施政"提供了十分有價值的參考資料，説明了艾富禮對國際和香港的文化藝術情況具有紮實的認識。

　　香港政策研究所的兩份報告和艾富禮的顧問報告已提供足夠的建議給政府考慮。此外，還有好幾份值得政府重視的文件，如香港藝術發展局《五年策略計劃書》、布凌信的舞蹈和藝術政策報告、艾富禮《撥款制度與成效》等。這些報告書和文件大部份是 1990 年代由香港政府有關部門委約的，但有多少建議被接納了政府並沒有宣佈。令人感到不解的是 2000 年政府又委任文化委員會，似乎是只顧不停地委任專家提交報告，但從不認真處理報告所作的建議。文化委員會於 2003 年提交的《政策建議報告》裏面所建議的"文化基金會"到現在已 11 年了，舊的架構仍然照舊，仍然沒有改革。問題不僅僅在制訂政策，而是在於政府的真正意向和決心，現在看來香港政策研究所和艾富禮的顧問報告以及文化委員會的五年和十年圖景只是空談的理想主義的文件。

二、《香港有文化》值得參考

　　陳雲《香港有文化 —— 香港的文化政策》一書無疑是一部非常重

要的著作，不僅資料豐富、觀察立論切中要害，並以實際例子來説明問題之所在，值得政府負責文化藝術部門的人參考。陳氏不僅是獲得比較文學碩士學位和民俗學博士學位的學者，而且在香港政策研究所、香港藝術發展局以及香港特區政府民政事務局擔任研究員長達十年，協助這三個機構有關文化藝術政策研究工作，在擔任這三個機構的主席（香港政策研究所督導小組、香港藝術發展局）和局長（民政事務局）何志平的領導下，從事文化藝術政策研究，因此陳氏不僅具有研究、寫作能力，還經歷了十年“從政”實際工作。由此可見，《香港有文化》既是一部值得參考的學術著作，也是一份實際文化藝術政策研究文件。陳氏負責研究和撰寫香港政策研究所的兩份文化藝術研究報告，內容代表研究所的立場和觀點，而陳雲的個人意見則盡情地傾瀉入《香港有文化》裏。既然是個人論著，書裏可能有些偏頗之見，這是學者“一家之言”的特權，為政者大可姑妄聽之，可以有選擇性地予以取捨，事實上陳雲有不少值得重視和考慮的見解和建議。

樂評人周凡夫曾發表長文評論《香港有文化》，尤其對陳雲建議的“成文的文化政策”、“專業型的文化局”以及將文化設施公營藝團私有化之前必須先要理順公共文化行政架構等讚賞不已。周凡夫還説：“全書篇幅雖巨，前瞻性篇幅亦不少，中肯而富啟發性的建言還有不少。”（周凡夫 2009）

陳雲在《香港有文化》裏對香港文化藝術政策的制訂、行政架構的重組和資助的來源和發放機制與艾富禮的有關建議頗有相似之處，兩者都是在香港現有的基礎上，參考外國經驗，並考慮到未來的發展而提出來的建議。香港政府似乎應該把上述有關香港文化藝術政策、行政架構、資助的研究文件和陳雲的《香港有文化》拿來進行仔細分析研究、總結，然後根據以往的經驗釐訂出一整套香港全盤、長遠的政策、行政架構和資助機制，並公佈有關諮詢文件，進行全港性的公共諮詢和討論。諮詢文件應該將西九文化區管理局包括在內，以確定這個管理局在整個香港文化藝術生態裏的位置和作用，因為西九文化區是香港文化藝術政策和行政架構裏重要的有機組成部份。

三、研究簡報、報紙與網頁文章

　　除了本章第一節所報導的三份文化藝術政策顧問報告以及布凌信和艾富禮的舞蹈與資助撥款報告外，似乎不見有其他有關全盤文化藝術的學術研究或政策研究文件，前者包括香港的大學文化學系，後者包括民間文化機構。香港藝術發展局研究部經常發表一些簡短的"研究簡訊"，本書作者參閱了下面九份簡報：

1. 《香港文化藝術政策的釐定、推行與資源開拓》(總報告)（1999 年 12 月）

2. 《界定藝術家身份的方法：國際比較與綜合分析》(2000 年 7月)

3. 《香港文化藝術政策回顧 1950~1997》(2000 年 7 月)

4. 《香港人均藝術經費的國際比較 —— 世界排名第九》(2000 年 7 月)

5. 《五十年文化紀事：香港文化行政與文化政策 1950~2000》（2001 年 11 月）

6. 《香港公共文化場館概覽》(2001 年 8 月)

7. 《香港藝術發展局對〈香港 2030 — 規劃遠景與策略〉諮詢文件的回應》(2007 年 8 月)

8. 《香港藝術發展局對"西九龍文娛藝術區發展計劃"未來路向的意見》(2006 年 1 月)

9. 《"西九文化區"建議報告書 藝發局從藝文界收集之意見》（2007 年 11 月）[17]

　　香港的報紙一般只刊登較短篇幅的文章，因此很難閱讀到長篇討論文化藝術政策的文章。鄭新文的長文〈推動文化藝術的全面及持續發展 —— 探索香港文化藝術軟件的不足〉，屬於少有的篇幅較長的報紙文章。鄭新文是針對西九文化區管理局和政府有關人士和部門對西九文化區所提出的"人文西九、人民西九"和"香港的文化藝術軟件"的回應。鄭新文認為"建立一個可持續發展的藝術生態環境，除了藝

術家本身發展所需要的各種條件和要素外，還涉及藝術家和社會、政府等各種互動關係。"首先，鄭新文將政府有關文件裏提到的一些主要策略和新措施列表歸類，指出不足之處，然後提出建議。建議主要包括：（i）培養"仲介推廣者"如藝團、場地、經紀、行政管理人員、製作人、董事局成員和義工等；（ii）提升市民的文化消費能力；（iii）擴大市場，促進從業員的專業水準；（iv）鼓勵私人和企業支援文化發展；（v）通過評論與研究支援發展；（vi）香港應具備國際文化視野和定位；（vii）盡快優化主要藝術團體的資助制度；（viii）改變市民對藝術的觀念；（ix）把握西九文化區提供的機會。[18]（鄭新文 2009）

要做到鄭新文上述建議，就得等政府接納本章第一節所提及的文化藝術政策研究報告和陳雲《香港有文化》一書裏的有關建議，以及改進香港學校和市民的藝術教育，否則怎能做到鄭新文所期望的全面及持續發展香港的文化藝術軟件？

香港藝術發展局還為讀者提供網頁參考資料，參閱本篇附錄 2：香港藝術發展局網頁研究與報告。

結　語

香港的文化藝術設施經過 1970 和 1980 年代的快速發展、1990 年代文化藝術政策的廣泛討論、千禧年代由文化委員會和西九文化區所引起的爭論之後，現在正處於停滯不前的困境。香港藝術發展局委任香港政策研究所和英國專家艾富禮所提交有關文化藝術政策的研究報告以及特首委任的文化委員會的政策建議報告，先後於 1999 年初、2003 年春提交，至今已過了十餘年，除了兩個市政局在文化藝術服務工作上的角色由民政事務局取代之外，其他一切照舊，市民只好感嘆，言者諄諄，聽者藐藐。至於西九文化區，從董建華 1998 年的《施政報告》，到 2006 年 2 月政府宣佈放棄原有發展計劃，前後八年；再從 2008 年 2 月西九文化區管理局成立、7 月 5 日立法會財務委員會通過撥款 216 億港元興建西九文化區到西九文化區第一座場

館"戲曲中心"預計於 2016 年完工啟用,前後又是八年。除了時間上的蹉跎,整個西九文化區與現有的文化藝術設施並沒有有機的聯繫,也不是香港整體文化藝術計劃裏的有機組成部份。這便是香港目前文化藝術生態的困境。

附錄1：政府資助的演藝團體

　　政府除了提供演出場地和演出節目外，還資助演藝團體，其中較有規模的有 9 個，包括香港管弦樂團、香港中樂團、香港小交響樂團、香港話劇團、中英劇團、進念・二十面體實驗劇團、香港舞蹈團、香港芭蕾舞團、城市當代舞蹈團。市政局於 2000 年解散後，撥款工作由香港藝術發展局統籌，現在由民政事務局統一撥款。由於上述 3 隊管弦樂團和 3 隊舞蹈團的經常演出已成為香港音樂生活裏重要的活動，因此在這個附錄裏介紹這 3 隊管弦樂團和 3 個舞蹈團的發展概況。

一、香港管弦協會

歷史背景

　　提及香港管弦樂團（簡稱"港樂"），人們一般都從 1974 年這隊樂團的職業化開始。事實上，1863 年 7 月 10 日，以香港愛樂合唱協會（Hong Kong Philharmonic Choral Society）的名義為舊大會堂籌款而組織的音樂會，就是香港管弦協會（Hong Kong Philharmonic Society Limited）的前身。[1] 根據歷史文獻，愛樂合唱協會於 1895 年 11 月 1 日在舊大會堂的皇家劇場進行第一場音樂會，指揮為拍賣官佐治・欖勿（George Lammert）。這次音樂會之後，愛樂合唱協會沉靜了好一段時間，到 1903 年再次活躍。（《升》1994: 20~21）20 世紀初，香港愛樂合唱協會曾上演過 Gilbert 和 Sullivan 的輕歌劇，頗為活躍了一陣子。曾長期參與"港樂"前身"中英管弦樂團"（Sino-British Orchestra）工作的香港大學教務長梅樂彬（Bernard Mellor），在一篇文章裏這樣敍述："雖然現時的香港管弦協會並無公認與戰事而結束活動的前管弦協會一脈相承，但大家的名稱相似，與大會堂互相聯繫，以及香港大學成員

如第五屆醫學院院長梅軒利（後為香港總督，中譯姓名改為"梅含理"，Francis Henry May）、德士福（A.S. Tuxford）、愛利鴞（中譯姓名改為"儀禮"，Charlos Eliot）、史密夫（Middleton Smith）以至新管弦協會始創人白爾德（Solomon Bard）等積極參與活動，都可以反映彼此一點相連關係。"（《慶祝：香港管弦樂團十周年紀念特刊》1984: 13）[2]

很明顯，香港管弦樂團在 1974 年職業化以前，曾長期存在於香港樂壇，並經常演出，如 1948 年本書作者曾聽過中英管弦樂團在九龍男拔萃書院禮堂舉行的音樂會，當晚的主要曲目是貝多芬的第五交響曲《命運》，由白爾德指揮；又如本書作者於 1953 年在香港銅鑼灣皇仁書院禮堂聽過的音樂會，當時仍然被稱為"中英管弦樂團"，由剛從上海來到香港定居並接任樂團指揮的富亞（Arrigo Foa）指揮，主要曲目是貝多芬的第三鋼琴協奏曲，獨奏者為著名鋼琴家路易斯・堅拿（Louis Kentner）。"中英管弦樂團"於 1957 年才改名為"香港管弦樂團"（Hong Kong Philharmonic Orchestra）。（《升》1994: 22）根據上述背景，香港管弦協會從 1863 年 7 月 10 日為舊大會堂籌款而組織的音樂會開始，到 1974 年職業化時應該已有 112 年的歷史。

1953 年，香港樂評人賴恩神父（Father Thomas F. Ryan, SJ）在英文《南華早報》上發表文章，說"當海底和山嶺設有隧道時，香港便會有一隊職業化管弦樂團"。（《升》1994: 22）這個預言於 1974 年實現了：香港—九龍第一條過海隧道於 1972 年通車，1974 年香港的第一隊職業化管弦樂團成立。但有關樂團早期的歷史，除了《慶祝：香港管弦樂團十周年特刊》裏的七篇回憶文章和《升：香港樂團二十周年特刊》裏的文章和訪問外，看來只能在 1863~1973 年間的報刊和雜誌裏找到一些零零碎碎的報導和評論。本書作者曾多次向香港管弦協會查詢有關 1974 年以前的資料，結果甚為失望，因為這個愛樂管弦協會是民間組織，既無固定辦事處，也沒有齊全的記錄，再加上兩次世界大戰，僅有的文獻資料也大部份失送，本書作者只能就已收集到早期資料以及周凡夫於 2004 年撰寫的《愛樂音樂同行：香港管弦樂團三十周年》的後期資料向讀者介紹。

職業化之後的香港管弦樂團的行政領導人員，似乎不重視 1974 年之前從 19 世紀中的愛樂合唱協會到 20 世紀的中英管弦樂團這一段悠久的歷史。其實從 19 世紀末的愛樂協會到 20 世紀中的管弦樂團，是整個香港管弦樂團的有機組成部份，也是香港管弦樂團的寶貴歷史。

前市政局主席張有興，在慶祝職業化樂團十周年時，寫了這麼一段話：＂樂團初成立時（1974）只得 27 名樂手，微薄的 180 萬元經費中（1974~75 年度），三分之一來自市政局的資助。現時樂團已躍身稱為亞洲一流樂隊，一份受重視的日本報章，形容它為‘東南亞引以為榮的樂隊’，如此美譽實在得來不易。目前（1984）樂團全職業樂手共 83 人，經費增至 2,250 萬元，市政局仍然是其經濟主力，也是緊密的拍檔與積極推廣機構。在 1983/84 年度樂團的 110 場音樂會中，71 場是與市政局攜手舉辦的。＂（《慶祝：香港管弦樂團十周年紀念特刊》1984: 頁 ii）從 27 名團員增加到 83 名，[3] 經費從 180 萬港元增加到 2,250 萬港元，[4] 一年舉行 110 場音樂會，其發展的確是值得祝賀的。

香港管弦樂團自 1974 年職業化以來，共經歷 8 位音樂總監 / 總指揮，如下：

一、林克昌（1974 年 1 月至 1976 年 3 月）

二、蒙瑪（Hans Günther Mommer）（1977 年 9 月至 1978 年 11 月）

三、董麟（1979 年 1 月至 1981 年 12 月）

四、施明漢（Kenneth Schermerhorn）（1984 年 9 月至 1989 年 8 月）

五、艾德敦（David Atherton）（1989 年 9 月至 2000 年 8 月）

六、黃大德（2000 年 9 月至 2003 年 11 月）

七、迪華特（Edo de Waart）（2004 年 9 月至 2012 年 8 月）

八、梵志登（Jaap van Zweden）（2012 年 8 月開始）

財務

從附錄之附表 1（參閱附錄之附表）我們可以見到樂團從 1974 年

職業化的 77 名團員增加到 1984~85 年度的 83 名、1990~91 年度的 90 名、1992~93 年度的 92 名以至 1993~94 年度的 93 名。1997 年的亞洲金融風暴直接影響到香港特區政府的財政，全港從政府機構到民間團體都需要節流來應付這種不景氣。作為政府重點撥款對象的香港管弦樂團，要進行"瘦身"運動是顯而易見的。2001~02 年度，樂團不僅從 93 人減至 89 人，原來團員享受的各種津貼獎勵都被取消，引起了可以想像得到的摩擦和爭論，不僅影響了樂團的士氣，更影響到行政管理與團員、音樂總監、團員之間的合作。

　　樂團的經費，從 1973~74 年度的 56 萬港元到 1993~94 年度的 6,400 萬港元，到了 1996~97 年度更增加到 8,000 萬港元，29 年裏的增加幅度是相當驚人的。另一方面，樂團在過去 10 年裏在"開源"上也頗有進展，在票房和商界捐助方面逐年增長，令政府撥款在總支出的比率上逐漸下降，到 2012~13 年度，政府撥款佔總收入的 61%。下表是從 1974 年到 2013 年的總收入概況：

年度	收入（港元）
1973~74	560,000
1974~75	1,800,000
1983~84	22,500,000
1993~94	64,000,000
1996~97	80,000,000
2006~07	111,158,167
2010~11	112,895,552
2011~12	108,773,136
2012~13	118,772,428

　　香港回歸之後的 10 年（1997~2007），樂團的變化較多。1997 年的亞洲金融風暴和 2003 年初的沙士，令香港的社會和經濟遭受到

極其沉重的打擊，各個行業都需要節流，香港特區政府也在這個艱難時期進行了一系列的裁員減薪的"瘦身"措施，包括對香港管弦樂團這一類藝團的撥款。樂團的經費包括市政局（2000年之後市政局解散，由特區政府民政事務局直接撥款）、音樂會入場券收入、商業贊助、樂團錄音唱片銷售收入、樂團婦女會籌款所得、廣告收入等，其中特區政府的撥款仍然佔樂團總收入頗大的比例，而這種比例則隨着上述亞洲金融風暴和"沙士"的襲擊，從2001年開始逐年遞減，對樂團的運作和士氣產生了相當沉重的打擊。本書作者於1996年4月至2002年10月擔任香港管弦協會常務委員會委員，對這段不愉快的經驗印象深刻，記憶猶新。從下面數字，讀者可以想像到這種"瘦身"過程是如何之激烈、痛苦：

一、 1998~99年度的收入：9,500萬港元。

二、 1999~2000年度的收入：8,902.4萬港元
支出：9,240.5萬港元，赤字300餘萬港元，協會合唱團解散、樂團團員的福利大幅度削減。

三、 2000~01年度特區政府對樂團的撥款從1999~2000年度的6,436.8萬港元削減至2000~01年度的5,963.9萬港元（減幅7.35%），樂團的開支從1999~2000年度的9,240.5萬港元減至2000~01年度的8,485.7萬港元（減幅8.17%）。

四、 2001~02年度，樂團團員總人數從93減至89。

五、 2006~07年度，樂團團員總人數為90。總收入90,939,747港元（2006）、107,031,831港元（2007）、107,953,144港元（2008），但政府撥款仍然保持每年56,538,000港元。

六、 2010~11年度，樂團團員總人數保持90，總收入為106,626,088港元（2010）、112,895,552港元（2011）。

七、 2011~12年度的總收入為108,773,136港元（2012），其中政府年度撥款為60,575,830港元，音樂會收入18,119,671港元，捐款與贊助28,695,308港元，其他收入1,382,327港元。

八、 2012~13 年度的總數入為 118,772,428 港元，政府撥款為 68,283,413 港元，音樂會收入為 21,036,432 港元，捐款與贊助 28,236,494 港元。

2003 年初的"沙士"，影響了整個香港社會的經濟和生活，樂團被迫取消 10 場演出，政府的撥款逐年遞減，由 1997 年的 80%（樂團的總收入 80,000,000 港元，其中市政局撥款佔 64,000,000 港元），到 2006 年度，政府撥款減至 56,538,000 港元，而總收入則增加至 90,939,747 港元，政府撥款只佔總收入的 62%。 2007 年度，政府撥款繼續減少，佔總收入的 52%。另一方面，樂團在音樂活動上的收入從 2006 年的 19,283,244 港元（佔總收入 90,939,747 港元的 21%）增加到 2007 年的 25,882,537 港元（佔總收入 111,158,167 港元的 23%）。 2010~11 年度政府為樂團撥款 58,800,000 港元，佔樂團總收入的 53%。 2011~12 年度政府撥款增加到 60,575,830 港元，佔總收入的 56%。 2012~13 年度政府撥款，在 2011~12 年度的基礎上增加了 10%。從上述數據，我們可以見到特區政府從 21 世紀初開始，逐漸減少對樂團的撥款，從超過 80% 減至 51%~56%，而樂團在經過 2001~02 年度政府撥款大幅度下降之後，也慢慢適應這種方式，在籌款、票房、廣告、贊助、錄音等方面增加收入。從《香港管弦協會年報 2006~07》，我們見到協會的組織架構上也為了適應新的形勢而加強了贊助基金委員會、籌款委員會、發展委員會等方面的工作。

曲目與團員

香港管弦樂團的曲目與一般歐洲管弦樂團的相似，在一定程度上受樂團團員的水平和人數所限。 1948~1957 年間的中英管弦樂團，是處於第二次世界大戰之後物質十分缺乏的恢復時期，從事恢復工作的熱心人士和團員都是有自己專業的業餘音樂愛好者，因此這隊樂團是名副其實的業餘樂團。 1957 年改名為"香港管弦樂團"之後

到 1974 年成為全職業化管弦樂團，其水平仍然屬於業餘樂團，雖然隨着香港的經濟和享受音樂的條件逐漸改進，演奏水平也有所提升，如意大利小提琴家富亞於 1953 年出任樂團指揮，樂團團員不斷有新人補充，令管弦樂團有了一定的基礎，成為香港歐洲音樂愛好者心目中較有份量和地位的音樂團體。由於這隊樂團的領導階層多為外籍人士，因此能得到當時香港政府主要官員的認同、支持，如一開始香港總督便被邀請為協會的贊助人，監察委員會和管理層次的成員都是香港有權有勢的財團代表。這也說明了香港管弦樂團之能成為香港第一個全職業化藝團的歷史和社會背景。

　　樂團在 1975~76 年度第二個樂季已擁有 77 名團員，年度經費 2,184,000 港元，共演出 74 場次，以香港 1975 年底的 4,379,000 人口來講，樂團的規模差強人意。到了 1990~91 年度，樂團演出了 138 場次（不包括在紅磡體育館舉行的 3 場音樂會擔任伴奏），觀眾總數達 143,357 人次（入座率 69%）。無論在樂團的規模、演出場次、觀眾總數等方面均有顯著的進展。香港是無法，也不應與歐洲城市相比，因為歐美的主流音樂文化是眾所周知的歐洲古典、浪漫、現代音樂，而香港之能夠擁有這麼一隊歐洲管弦樂團是出於其殖民地的原因。香港居民 95% 以上都是以漢族血統為主的中國人，對音樂文化的嗜好相當多樣化，包括粵劇粵曲、福建南音、潮劇、客家山歌、民樂、京劇、崑劇、越劇等地方戲曲、民歌小調、中樂演奏等中原、嶺南音樂。當然也有少數香港中國居民喜愛歐洲古典歌劇與管弦樂作品，但只佔香港居民中的極少數。就以香港每年一度的藝術節為例，2007 年的觀眾只有 10 萬人次左右：香港管弦樂團的聽眾，據 2006~07 年度統計，全年 140 場次（不包括在紅磡體育館舉行的 4 場流行曲音樂會擔任伴奏）演出聽眾總數超過 213,765 人次，入座率 82%），佔 700 萬香港人口的百分之三。據 2012~13 年年報，全年場次超過 150 場，其中包括 37 套共 74 場常規音樂會。2014 年 5 月 5 日，"港樂"在網上刊登招聘管樂手的廣告，說從 2014~15 樂季開始，"港樂"將從 90 名團員增加到 96 名，增加的團員以管樂為主。

音樂總監

　　讓我們看看香港管弦樂團從 1974 到 2013 年的音樂總監，來回顧一下樂團在音樂演奏方面的發展。第一任音樂總監**林克昌**是位開拓者。其實林克昌早在 1968 年 6 月 29 日便應邀指揮香港管弦樂團，於 1969 年 10 月 30 日被正式聘任為常駐指揮，1974 年 1 月出任職業化樂團音樂總監兼總指揮，到 1976 年 5 月離任時已擔任樂團指揮 6 年 9 個月，但作為職業化了的樂團總監則只有 2 年 2 個月。在林氏擔任音樂總監的 6 年多裏，樂團 "表現脫胎換骨"（周凡夫 2004: 10）、"（林氏）將香港管弦樂團從一業餘樂團轉變為當時每個月有 6 場定期公開演出的職業樂團"。（周凡夫 2004: 39）第二任**蒙瑪**只擔任了一年多樂團音樂總監，樂評人武夫曼對蒙瑪的評語是："蒙瑪身材魁梧，屬高頭大馬型。他分析力高強，絲毫不亂，明朗、果斷，指揮力度與樂羣音量混為一體，看上去很舒服。"（武夫曼 1975）第三任總監**董麟**，周凡夫在評論 1978 年 12 月 8 日舉行的音樂會，對董麟的指揮手法有着不錯的評論：一、在德彪西的《春》的交響詩中，奏出層次分明的音彩色塊，有着細緻的起伏對比；二、在海頓的小號協奏曲中，董麟顯露了他沉實穩重的一面；三、下半場的《新世界交響曲》，董麟的演繹極為完整統一，節奏整齊，氣氛好，但過份工整，欠缺了一份衝動。（周凡夫 2004: 131 、 132）

林克昌　　　　　　　　蒙瑪　　　　　　　　董麟

第四任總監**施明漢**的任期五年，樂團經歷了相對的穩定發展，除了在香港大會堂、大專會堂和荃灣大會堂舉行定期音樂會外，還陸續在紅磡體育館與伊利沙伯體育館舉行大眾化音樂會，並採取積極措施來發表中國及香港作曲家的作品、聘請華人音樂家參加獨奏演出。施明漢是一位富有表演光彩的指揮者，頗能掌握觀眾的情緒，因此入座率能保持在八成以上。第五任總監**艾德敦**的任期長達 11 年，在樂團的紀律、訓練上貢獻良多。此外，他還向聽眾介紹 20 世紀現代派作曲家作品如華里斯（Edgard Varèse）、勳伯格（Arnold Schönberg）、梅西安（Olivier Messiaen）、貝爾格（Alban Berg）、韋伯恩（Anton Webern）等。艾德敦自稱為俄羅斯民族樂派的演繹者，可惜的是他指揮的包羅定（Alexander Borodin）《伊果王子序曲》（*Prince Igor Overture*）、葛拉蘇諾夫（Alexander Glazunov）《中音薩克管協奏曲》（*Concerto for Alto Saxophone and String Orchestra*）、柴可夫斯基（Peter Tchaikovsky）《1812 序曲》（*1812 Overture*）等都缺乏俄羅斯民族樂派的味道。（劉靖之 1997）第六任總監**黃大德**在任期內，因撥款大幅度削減而不得不裁減樂團的團員數目，"試音"事件引起團員和輿論的批評，影響了整個樂團的運作（周凡夫 2004: 743~746）。黃大德於 1962 年出生，在接任香港管弦樂團音樂總監兼總指揮時只有 37 歲，要擔當這隊樂團的總管，尤其是人事辭聘事務，似乎有點過於年

施明漢

艾德敦

黃大德

輕，缺乏必要的行政和人生經驗。若能讓黃大德有機會觀察體驗兩三年，先做副手，熟悉業務和環境，年歲稍長之後再接任音樂總監這個職位，效果可能完全不同。這當然屬"事後諸葛"，事實上要一名 37 歲的藝術家來管理如此複雜的樂團人事，是極其困難的。至於音樂素養和指揮藝術，黃大德還十分年輕，應有發展的空間。從這個角度來看，當時決定聘請只有 37 歲的黃大德是否欠缺深思熟慮？5 此外，特區政府民政事務局在處理香港管弦協會常務委員會 2002 年 10 月的改組及有關停止黃大德合約的決定，似乎缺乏章法。6

　　香港管弦樂團從來沒有像**迪華特**這麼有國際地位的指揮家來出任總指揮。迪華特在 1970 年代已在歐美聞名，1973 年和 1979 年他兩度來港，參加香港藝術節的演出。本書作者於 1996 年在薩茲堡音樂節觀賞過他指揮莫扎特的歌劇《費加羅的婚禮》（*The Marriage of Figaro*），並在酒會上與他交談過。迪華特對指揮德奧作曲家的作品頗有心得，尤其是馬勒（Gustav Mahler）和 20 世紀的現代樂派作品。自從迪華特 2004

迪華特

年秋季上任以來，本書作者便經常去欣賞他指揮的音樂會，尤其是德奧樂曲，包括貝多芬、布拉姆斯（Johannes Brahms）、馬勒、理查·施特勞斯（Richard Strauss）、勳伯格、貝爾格等，並發表樂評讚賞這些演出，包括香港管弦樂團於 2004 年 11 月 29 日在上海音樂廳演出郭文景的《遠遊》和馬勒的第一交響曲《巨人》（*Titan*）（劉靖之 2004）、2007 年香港藝術節演出馬勒的《流浪者之歌》和《第七交響樂》（*Symphony No.7*）（劉靖之 2007: 43）等。事實上，迪華特在過去三年裏，已成功地將香港管弦樂團從第三世界"帶入了歐洲交響音樂的第一世界"（劉靖之 2006）。7 在 2007 年初的一次聚會上，本書作者與迪華特談起樂團的建設和巡迴演出，他覺得再過三年，香港管弦樂團有條件到外邊進行巡迴演出。他還說，他理想的團員數目應該超

過 120 人。（劉靖之 2007: 43）迪華特於 2012 年 8 月離任，前後八年，在這八年裏，香港管弦樂團有着顯著的進步。

梵志登

荷蘭籍的**梵志登**於 2012 年 8 月開始成為香港管弦樂團第八任音樂總監、總指揮，接任同胞迪華特經營了八年、水準明顯大有提高的管弦樂團。梵志登正當盛年，曾任美國達拉斯（Dallas）交響樂團音樂總監、荷蘭電台愛樂樂團和室樂團藝術總監、總指揮（任期至 2011 年樂季）。梵志登 19 歲時，獲荷蘭皇家音樂廳樂團委任為樂團史裏最年輕的團長，1995 年開始樂團指揮事業，曾任荷蘭交響樂團（1996~2000）和海牙市立管弦樂團（2000~05）的總指揮。梵志登曾與歐、美各大樂團與音樂節合作，包括芝加哥、克利夫蘭、慕尼黑、奧斯陸等樂團和 BBC 逍遙音樂節、鄧肯活音樂節等音樂節。2011 年 11 月梵志登榮獲 "Musical America" 頒發的 "2012 年度指揮家大獎"。作為第八任香港管弦樂團音樂總監、總指揮，也正是龐大的西九文化區即將開始興建的時候，香港的交響音樂愛好者將拭目以待，看看梵志登能不能夠在迪華特的基礎上更上一層樓。

"港樂"的形象

香港管弦樂團在香港市民的心目中一向是屬於洋人的樂團。這種印象有其歷史因素：第二次世界大戰之後，一批被日本侵略軍投入集中營的英國和葡籍音樂愛好者白爾德、伯嘉（Anthony Braga）等以及戰後從英國來港的英國人梅樂彬等重新組織香港管弦樂團的前身"中英管弦樂團"。香港政府在 1940 年代末、1950 年代初固然因為經濟能力有限而無法予以資助，但在盡可能範圍內均予以協助，如練習場地、幫助找商業贊助等。1962 年香港大會堂建成後，"港樂"開始有

着更多的經常性音樂會；待香港的經濟於 1970 年代起飛之後，"港樂"於 1974 年成為全職業化的管弦樂團，每年所得撥款為香港藝團之冠。歷任港督均出任該樂團的贊助人。1956 年林聲翕的香港華南管弦樂團的遭遇便差得遠了（劉靖之 2000: 21~31）。

"港樂"的這種歷史背景令這隊樂團長期未能融入香港中國人社會，再加上歷任音樂總監每年只有在有演出的十幾個星期裏才來香港小住，音樂會開完了便離開，完全不參加香港社會活動，因此與香港市民脫了節，直到迪華特於 2004 年上任之後才有所改變。從上述樂團的收入，我們看到在特區政府逐年減少撥款的政策下，樂團仍然能在票房和贊助商方面經過努力之後取得成果，是相當可喜的現象。"港樂"目前得到的贊助來自英資洋行、華資集團和個人捐款，其中太古洋行三年為一期的捐款達 3,600 萬港元（現為第二個三年）；何鴻毅家族基金的"香港管弦樂團駐團學院培訓"計劃也是三年，每年錄取 10 名來自北京中央音樂學院、上海音樂學院和香港演藝學院應屆優秀弦樂畢業生，為他們提供 10 個月高素質的交響樂駐團培訓，包括往返香港機票和住宿、每月 12,000 港元生活費、健康和樂器保險等。據該團行政總裁簡寧天（Timothy Calnin）告訴本書作者，2006~07 年的第一屆培訓計劃十分成功，其中 5 名已成功考入樂團的小提琴組，其他也甚有進步，只是樂團沒有那麼多空缺。8

本書作者從 1948 年便開始聽 "港樂"的前身中英管弦樂團的演出，到 2013 年已有 65 年，深深感到香港的歐洲管弦音樂愛好者能夠有迪華特來坐陣香港管弦樂團，實在有耳福，因為在香港能享受到具有歐洲管弦樂演奏水準的樂團。毫無疑問，成立於 19 世紀的香港愛樂協會，也就是說已有一個多世紀歷史的管弦協會及其樂團，實在是香港具有集體回憶的名牌之一。

（註：頁 125、126、127、128 的圖片由香港管弦樂團提供）

二、香港中樂團

歷史背景

在 1977 年職業化之前的香港中樂團與香港管弦樂團一樣，是隊業餘樂團，始於 1972 年由琵琶演奏家呂培原組織 15 位中樂演奏人士，為香港大會堂成立 10 周年舉行演奏會，前後共演奏了 6 場。呂培原移民美國之後，王振東接任團長兼指揮，樂手增至 30 人，1973 年底定名為 "香港中樂團"。從此之後，在市政局的資助下，樂團在兩年內演出了 13 場。1976 年王振東移民美國，由吳家輝出任團長、陳能濟出任指揮，樂手增至 46 人，初具規模。1977 年職業化，首任音樂總監為吳大江（1946~2001，任期從 1977 年 6 月至 1985 年 5 月，前後 8 年），當時樂團共有樂手 50 名、兼職樂手 20 名，經費 140 萬港元。（《香港中樂團十周年紀念特刊》1987: 6）

在《香港中樂團銀禧紀念特刊》的前言 "香港中樂團" 裏，編輯委員會向讀者交代了樂團在過去 25 年的背景、編制、活動，現節錄如下：

> 香港中樂團於 1977 年由前市政局正式成立，其後由康樂及文化事務署資助及管理，2001 年 4 月正式由香港中樂團有限公司負責運作，是香港目前唯一之職業中樂團。樂團於 2002 年 9 月踏入第 26 樂季，有歷任音樂總監吳大江、關迺忠、石信之及現任音樂總監閻惠昌帶領下，樂團肩負着推廣中樂的任務。香港中樂團植根於歷史悠久的中國文化，演出的形式及內容包括傳統民族音樂及近代大型作品，樂團更廣泛地委約各種風格及類型的新作品，務求以嶄新的技巧與風格，豐富中樂曲目。
>
> 香港中樂團分四個器樂組別——拉弦、彈撥、吹管及敲擊，其中包括傳統及新改革的多種樂器。過去 25 年來，樂團編制由最初 50 位增至 85 位樂師，包括一位團長兼助理指揮，一位副團

長兼首席、三位聲部長兼首席、12 位首席樂師、10 位助理首席樂師及 58 位樂師。

樂團自 1998 年起建立一系列的專題音樂會：如"年度精選之夜"、"心樂集"、"情人節音樂會"及以地方音樂與樂器為題的音樂會等。除定期音樂會外，樂團又經常舉辦免費外展及學校音樂會，以擴闊觀眾的層面。樂團更於 1998 年與教育署及音樂事務處合作攝製一系列中樂教育電視節目和光碟，及後於 1999 年又與教育署再度攜手，聯同香港教育學院製作中樂電腦光碟《中國音樂寶庫：胡琴篇》，以多媒體形式推廣中樂。

樂團於 1997 年 2 月特別舉辦了中樂發展國際研討會，以"中國民族管弦樂發展的方向與展望"為主題，邀請了多位海外、中國內地及本地的專家和學者出席，提出了許多具啟發性的意見。於 2000 年 3 月舉行"21 世紀國際作曲大賽"及"大型中樂作品創作研討會"，推動及探討中樂大型合奏創作，將中樂發展推上另一個高峰。為了與喜愛中樂的朋友共享中樂藝術之美，樂團於 1998 年 3 月正式成立"中樂摯友會"。2001 年 2 月，香港中樂團及近千名樂手共同締造的"千弦齊鳴"，已獲列入健力士世界紀錄大全，創下最多人同時演奏二胡的紀錄。

上文簡略地列舉較重要的活動，讓讀者了解這隊樂團的活力。大體來講，樂團的活動有三個主要方面：一、舉行定期音樂會；二、參與社會活動；三、組織主辦研討會。此外，樂團還到外地演出，包括澳洲、新加坡、日本、南韓、中國、台灣、澳門、加拿大、美國、荷蘭、莫斯科、聖彼德堡、奧地利及德國等地。近年海外重要演出，包括 1997 年 6 月應新加坡國家藝術理事會邀請，在音樂總監閻惠昌帶領下參與當地"亞洲演藝節"的演出，頗獲好評。1997 年 11 月更獲香港特區政府委派前往加拿大，為"加拿大亞太年"演出，在溫哥華陳氏演藝中心、奧芬音樂廳和多倫多湯臣音樂廳演出三場音樂會。在閻氏帶領下，樂團曾多次遠赴歐洲。1998 年 11 月獲邀參加荷蘭"對

比藝術節"，在阿姆斯特丹及鹿特丹舉行兩場音樂會，成為全球第一隊在世界知名的阿姆斯特丹音樂廳演出的中樂團；2002 年 2 月，樂團到奧地利和德國巡迴演出，第一場在維也納"金色大廳"舉行，同年 5 月又獲香港駐美國經濟貿易辦事處邀請到華盛頓演出；2012 年，樂團外訪日本、波蘭、中國四川、澳門、台灣等地演出；2013 年的外訪演出的國家包括荷蘭、比利時、法國、德國、新加坡等城市。

藝術與管理

根據樂團過去的活動和成績，我們可以說香港中樂團從建團到 21 世紀初有着顯著的進步：在樂團的建設上從 1977 年的 50 名團員（另有 20 名兼職團員）到 2011 年的 85 名，增加了 70%（參閱附錄之附表 2）。經費從 1977 年的 1,400,000 港元到 2011 年的 58,458,359 港元，樂團的活動範圍擴展至亞洲、澳洲、歐洲和美洲；樂團的委約制度令中樂團曲目有着顯著的增加。評價一隊樂團的藝術水平和管理水平，可以從四個方面來分析之後才能夠下評語：一、樂團的音樂藝術上所達到的高度。對中樂團來講，這一點比較複雜，因為中樂團與歐洲樂團不同，後者有悠久的發展史，更有一套完整的規章制度，經過數百年的發展、完善，歐洲樂團對藝術總監、常駐指揮、團員等的要求、招聘、辭退、薪酬、福利、演出等都有嚴格的規章制度；而大型民族樂團的歷史在香港以至中國大陸和台灣只是近幾十年才有所建立和發展，歷史相對來講很短。二、歐洲樂團的聽眾和觀眾，經過數百年的音樂教育和宗教薰陶，修養和知識均比中樂團的聽眾和觀眾要深厚，人數也遠遠超過後者。三、資源上歐洲樂團也比中樂團更富裕，無論在政府資助、商界捐助或票房銷售上兩者相差甚大。四、在傳播上，如錄音市場和廣播聽眾，兩者也相距極遠。

上述四點比較是以全球範圍來評論的，其中又涉及到 19 世紀的殖民主義和 20 世紀的強勢經濟，與世界史、經濟史有着直接的關係和影響。就以香港的情況來說，香港中樂團在政府 2012~13 年度資

助的金額與其他 5 個藝團的相互比較，我們便發覺上述四點比較的實際情況（根據各樂團和舞蹈團的年報）：

演藝團體	2012~13 年度政府資助（港元）	政府資助佔總開支的百分比
香港管弦協會	68,283,413	61%
香港中樂團	58,458,359	79%
香港小交響樂團	22,846,307	52%
香港舞蹈團	34,556,997	74%
香港芭蕾舞團	36,651,078	75%
城市當代舞蹈團	15,613,400	54%

　　很明顯，香港中樂團在爭取商業和社會捐助以及票房銷售上遠遠不及另外兩隊樂團，這不是由於香港中樂團不夠努力，而是由於中國音樂文化背景、經濟發展以及中式音樂教育等因素。事實上，香港中樂團在 " 大中華 "（包括中國大陸、台灣、香港、澳門和海外華僑居住地區）範圍裏絕非泛泛之輩，而是屬於頂尖樂團之一。一隊在 " 大中華 " 如此頂尖的中樂團所得到的支持（捐助、票房）居然不及香港管弦樂團和香港小交響樂團，其中遠因和近因確實值得我們研究、分析，然後尋找解決辦法。

　　香港中樂團成立時的情況與香港管弦樂團和香港小交響樂團不一樣，前者是由當時市政局在經費、場地、行政管理上全部包辦，不像對後兩者只提供部份資助。上文提及 1970 年代中，香港經濟開始起飛，加上市政局在文化藝術建設和設施上的財政獨立。這種背景令香港中樂團在 " 大中華 " 範圍裏，頗有一枝獨秀之勢，因為中國大陸屬於 " 文革 " 後的困難時期，為數不少的中樂音樂家紛紛來港定居，為香港中樂團和 1980 年代中成立的香港演藝學院提供了急需的中樂人才。中樂團於 1982、1984 年先後到悉尼、新加坡、東京、南

韓、北京等地巡迴演出。根據《銀禧紀念特刊》，在這頭十個樂季裏（1977~87），樂團演出的場次和指揮如下：

樂季	套 / 場次	指揮
1. 1977~78	4 / 5	吳大江
2. 1978~79	14 / 27	吳大江、李超源、郭迪揚、林樂培、張永壽
3. 1979~80	13 / 31	吳大江、任軍、于粦、林樂培
4. 1980~81	15 / 34	吳大江、丘天龍、林樂培、郭迪揚、白爾德（Soloman Bard）、于粦
5. 1981~82	17 / 35	吳大江、彭修文、于粦、卓明理、葉惠康、林聲翕、白爾德
6. 1982~83	13 / 31*	吳大江、石信之、李超源、郎尼歷斯基（Shalom Rmly-Riklis）、張永壽、楊樺

* 不包括赴澳洲之布里斯班與悉尼兩市巡迴演出（1982 年 9 月 17~28 日），新加坡藝術節（1982 年 12 月 10~16 日）和東京演出（1983 年 2 月 24~25 日）

樂季	套 / 場次	指揮
7. 1983~84	19 / 36	吳大江、郎尼歷斯基、何古豪、紀大衛、郭思森、曾葉發、白爾德
8. 1984~85	18 / 34*	白爾德、吳大江、郭迪揚、王惠然、關迺忠

* 不包括赴南韓首爾、釜山、廣州、慶州等城市作巡迴演出（1984 年 9 月 11~22 日）

樂季	套 / 場次	指揮
9. 1985~86	20 / 39*	于粦、白爾德、石信之、陳能濟、曾葉發、丘天龍、林樂培、劉文金、郭迪揚、關迺忠

* 不包括香港電視廣播有限公司為 IYY 85 青少年節安排的電視特播節目《樂韻精英匯巨星》

樂季	套 / 場次	指揮
10. 1986~87	18 / 39	白爾德、關迺忠、彭修文、林聲翕、葉惠康、顧嘉煇、石信之、閻惠昌

註：吳大江於 1977 年 6 月至 1985 年 5 月擔任樂團之音樂總監，後於 1985 年 6 月由關迺忠接任音樂總監一職；李超源於 1981 年 9 月至 1983 年 8 月出任助理音樂總監；白爾德於 1982 年 11 月至 1987 年 10 月接任助理音樂總監。其他 22 位均為客席指揮。

上述 10 個樂季的場次和指揮透露了下列幾點信息：一、演出的節目套數和場數從第二樂季（1978~79）的 14 套節目、27 場演出

到第十樂季（1986~87）的 18 套節目、39 場演出，與其他樂團比較，工作量並不繁重；二、創團指揮吳大江在任八年（1977~85），繼任關迺忠、助理音樂總監兼指揮李超源（1981~83）和白爾德（1983~87），加上客席指揮 22 位，共有 26 位指揮過這隊樂團。三、樂團委約作曲和編曲統計：

樂季	1977/78	1978/79	1979/80	1980/81	1981/82	1982/83
委約作曲	5	19	13	25	23	10
委約編曲	34	104	38	69	52	30
樂季	1983/84	1984/85	1985/86	1986/87		
委約作曲	15	22	19	13	總數：164	
委約編曲	35	17	59	34	總數：472	

鑒於中樂團的歷史背景和中國音樂文化的特色，編曲的確是有其必要的，尤其像香港中樂團有 85 名團員的規模，在 1970 年代還屬鮮見之陣容，需要大量演出曲目，編曲無可避免。

管弦樂團作為一個組織，是非常複雜而豐富的音樂和人際組合，千變萬化的歐洲樂器組合已有幾百年的歷史，其中包括作品、演奏、樂器製造、記譜、演出場館、市場經營（調查、推廣、開拓、設計）等。這些組成部份是需要一定的客觀條件和主觀的努力以及充裕的時間。歐洲管弦樂團之能夠細膩地表達人類的情感和內心精神世界，是因為他們有他們的宗教（天主教和基督教）和宗教音樂，他們有重視美的教育的傳統（音樂、繪畫、雕刻、體操），他們有工業革命，他們有文藝復興和人文精神，他們更有悲天憫人、以人為本的人道主義精神。歐洲有巴洛克、古典、浪漫、印象以至現代樂派的作曲家和作品，他們有 Stradivari 提琴、Steinway 鋼琴以及能轉調和吹奏技巧困難樂段的管樂器。他們有音響一流的演奏廳和大劇院，他們有一套完整藝術教育，更有一套上文所講的音樂會的市場經營手法和系統。我們中

國有嗎？中樂團是模仿歐洲樂團的編制和組織，因此依照第一、第二小提琴，中音提琴、大提琴和低音提琴，中樂團於是就有了高胡、二胡、中胡、革胡、低音革胡。中國還有歐洲樂團沒有的弦樂：柳琴、琵琶、阮、揚琴、三弦，而揚琴可以勉強替代歐洲樂團的豎琴。管樂組有點麻煩，但音量是不成問題的。至於敲擊樂器，中樂團缺少歐洲樂團的定音鼓和一些現代敲擊樂器。樂器雖然略欠現代化，但若作曲家能理解中樂團的局限性，在作曲時小心處理，並不是問題。問題出在可供中樂團演奏的曲目實在太少。

客座指揮、委約作品

從香港中樂團建立以來所邀請的指揮名單，我們大致理解到他們對客座指揮的要求：有指揮和作曲經驗的、學過歐洲作曲技法或是中國作曲技法的作曲者，都可以請來擔任客座指揮：1977~87年間，有22位客座指揮，1987~92年間23位，1992~97年間20位，1997~2002年間29位，共計94位。其中以歐洲作曲、演奏為專業的音樂家出任中樂團的客座指揮為數頗多。試問，不懂中國樂器性能的、不熟悉中國作曲和配器的人如何指揮中樂團？

在委約作曲上，情況與客席指揮的情況相似，許多受過完整歐洲作曲技法訓練和教育的作曲家獲邀請為樂團創作樂曲，由樂團來演奏。目前，我們還沒統計過有多少委約作品是由這類作曲家創作的。據《香港中樂團二十五周年紀念特刊》的統計，從1977年樂團建立至2002年的四分之一個世紀裏，委約作曲和編曲的總數目是1,527，與過去25年裏樂團邀請的客席指揮的數目相互輝映。讓我們再來看看樂團具有代表性的"鐳射唱片與光碟"曲目，因為這些錄音和錄像可以"音影永留聲"（《香港中樂團二十五周年紀念特刊》2002: 126）。從1987年到2002年，樂團灌錄了9張唱片：一、《梁山伯與祝英台／拉薩行》（3/1987）；二、《十面埋伏／春江花月夜》（2/1989）；三、《穆桂英掛帥》（8/1989）；四、《香港中樂團專輯》（9/1989）；五、《風

采》（10/1999）；六、《喝彩》（2/2000）；七、《美樂獻知音》（5/2000）
（海外版名為《紅樓夢組曲》）；八、《秦‧兵馬俑》（3/2002）；九、《山
水響》（3/2002）。這 9 張唱片，在一定程度上反映了樂團的演奏水平
和聽眾的選擇。在 30 周年誌慶音樂會"古今中西、都會交響"上，樂
團演奏了：一、程大兆作曲《遠古迴響》（為骨笛、陶塤及敲擊、吹管、
撥弦而作）；二、陳永華作曲《八駿》。這兩首作品都是委約，前者在
上半場演奏，後者在下半場演奏，上半場還由河南博物院華夏古樂藝
術團和陝西華陰市老腔藝術團演奏 7 首改編古曲和民間音樂；下半場
則有陳永華的《八駿》和程大兆的《樂隊協奏曲》。

樂團灌錄的 9 張唱片和錄像以及 30 周年紀念音樂會的曲目都是
中樂團認為在聽眾的角度上頗受歡迎的，也適合中樂團演奏，事實上
其中有好幾首是中
樂團委約創作的，
如程大兆的《遠古
回響》和《樂隊協
奏曲》。歷任中樂
團的 4 位音樂／藝
術 總 監（2003 年
10 月改稱"藝術
總監"），創團總
監**吳大江**開始樂團
的委約作曲制度，
經過第二任**關迺忠**
（1986 年 3 月 至
1990 年 3 月）、第
三任**石信之**（1993
年 6 月至 1997 年
5 月）到第四任**閻
惠 昌**（1997 年 6

吳大江

關迺忠

石信之

閻惠昌

月至今），都一直不停在委約作曲，否則樂團的演奏曲目就會成問題。事實上這 4 位總監自己也為樂團創作、改編了為數頗多的樂曲。

（註：頁 137 的圖片由香港中樂團提供）

中樂團的音樂文化背景

大型民族樂團與歐洲樂團在延聘音樂總監和指揮上，有着完全不同的文化和背景。歐洲樂團從 19 世紀便開始有專業指揮，而對指揮的要求也有着嚴格的標準。從巴洛克樂派的後期開始，也就是說從 J.S. 巴赫和韓德爾開始，樂團建設和樂器的改進經過海頓、莫扎特、貝多芬、布拉姆斯、柏遼茲（Hector Berlioz）、馬勒、布魯克納（Anton Bruckner）、理查·施特勞斯、勳伯格等作曲家的創作實踐，樂團從小到大、從簡到繁、從對位到對位化和聲然後再發展到現代管弦樂的樂團織體以及 20 世紀以來的以音程、節奏為主的配器，都是有系統、有組織、有紮實基礎的交響，有着一整套完備的理論、實踐和效果，作曲技法、配器和器樂組合，是經過五百多年的歷史的實踐。中樂團呢？我們有古代的鐘鼓樂團，也有精緻悅耳的江南絲竹，但中樂團缺乏一套完備的理論來支持，缺乏工業革命來改革樂器，因此在作曲和樂團建設上就相對地顯得薄弱和貧乏。也正由於這些原因，中樂團的歷任總監和指揮不得不委約作曲，也不得不委約那些不太熟悉中國音樂和中國器樂、受過歐洲作曲技法教育和訓練的音樂家。這當然是不得已的辦法，因為別無出路。

香港中樂團當然認識到這一點，因此從 1997 年開始，樂團一連主辦了 4 次研討會，集中研討一、"中國民族管弦樂發展的方向與展望"研討會（1997 年 2 月 13 至 16 日）；二、"大型中樂作品創作"研討會（2000 年 3 月 10 至 13 日）與 "21 世紀作曲大賽"同時舉行。大賽得獎作品分別是台灣鍾耀光的《永恆之城》（冠軍）、上海于洋的《泣顏回》（亞軍）、馬來西亞的周熙杰《樂隊組曲目》（季軍）。研討會集中討論

"民族"（本書作者按：即"中國"）管弦樂創作的音響觀念、樂隊排位和音場、管弦樂創作的旋律與和聲、中樂創作的藝術技巧、民族管弦樂隊的轉型、解構等有關問題。中樂團於 2001 年 2 月編纂出版了這次研討會論文集《大型中樂作品創作研討會論文集》。三、第三次取名為"探討中國音樂在現代的生存環境及其發展"座談會（2003 年 3 月 21 至 24 日），同時還舉行"世紀中樂名曲選"。座談會討論的主要內容包括樂器改革和示範，中樂文化與當代環境之間的互動關係等，座談會論文集於 2004 年 2 月出版。"世紀中樂名曲選"獲獎者分兩大類：獨奏與樂隊作品選出 10 首、合奏作品選出 10 首，獲獎名單頗為有趣：兩者均以傳統樂曲為主，而且以大陸作曲家、編曲者為主，前者包括《二泉映月》、《梁山伯與祝英台》、《春江花月夜》、《龍騰虎躍》等；後者包括《十面埋伏》、《春江花月夜》、《月兒高》、《花好月圓》等（這20 首獲獎名單參閱附錄之附表 3）。（《探討中國音樂在現代的生存環境及其發展座談會論文集》2004: 247）四、中樂團在慶祝成立 30 周年的活動中，舉行了第四次研討會"傳承與流變"（2007 年 10 月 14 至15 日），回顧建團 30 年的歷史，探討樂團多元性表達的潛力、中樂團與中國傳統文化之間的關係以及與現代都市文化之流變等。

　　香港中樂團在政府的資助上，經歷與香港管弦樂團大不相同，後者從 1990 年代中的 80,000,000 港元年度撥款，到 2012~13 年的68,283,413 港元，以前所享有的福利幾乎全部取消；而香港中樂團在同一時期則反而得到較多的政府撥款，從 1990 年代中的 1,000 多萬港元增加到 2012~13 年的 58,458,359 港元，團員人數也有所增加。撥款的此消彼長也反映了政治和社會的變化，也許在回歸前香港管弦樂團受到其他藝團所無法享受到的優待，香港回歸後把不太平衡的待遇平衡起來。這只是本書作者的推測。

公司化

　　香港中樂團在 2001 年開始公司化後，一直都是以非常積極的態

度來力爭上游，充滿了朝氣活力，以各種方式投入香港社會、提升藝術水平，朝着"世界級樂團"目標挺進。但客觀事實卻並非如此樂觀。如上文所述，香港中樂團要靠受歐洲作曲技法訓練的作曲家和指揮家來創作、指揮，效果非歐非中，最多只能達到悦耳、順耳的作品，有的作曲家根本不懂中樂器的性能。問題在於沒有基礎的大合奏，跳過小組合奏的過程，追求歐洲式的"交響化"，是最不可取的發展方向。香港中樂團也明瞭必須培養一批青年中樂作曲家，讓他們熟悉中樂小組以至大合奏的藝術與技法，為他們提供實驗、試奏排練機會。1998年的"心樂集"系列便演奏了 19 位樂團培養的中樂作曲家的 38 首作品。再出名的法國大廚師也無法煮中餐，更不用説是粵菜、京菜、川菜了。跟隨歐洲樂團的交響化，中樂團學得再好也無法比前者好，還不如找出一條自己的道路來。9 柏林愛樂和維也納愛樂管弦樂團已公認為"世界級"樂團，那是由於歐洲交響樂作品已普及各大洲，那也是由於歐洲式的音樂學院的音樂教育模式在歐洲、美洲、亞洲、澳洲遍地開花，那更是由於歐洲音樂的錄音錄像隨着高科技的發展伸展至全球的每個角落。換句話説，歐洲的交響樂通過歐洲樂團的演奏已達到世界水準、普及全世界範圍。香港中樂團有機會達到"世界級"水準嗎？本書作者認為，那要等到中國式的音樂教育、中國樂器的演奏者、中國音樂的錄音錄像能像歐洲音樂現在做到的那樣，普及全球時才有機會。香港中樂團若能做到"大中華"裏之佼佼者，已經不錯了。

香港中樂團從 2001 年公司化開始，便着力參與社會，推廣中樂，積極從事外展活動，成為香港文化藝術生活的重要藝團，也是香港的名牌。在另一方面，這隊樂團還成立了"研究及發展部"，由阮士春主持樂器改革，提高演奏技巧和音響效果，取得了一些成果。過於遷就觀眾的胃口或過於投入社會活動，會影響樂團的音樂藝術水平：過於媚俗，會降低樂團的地位和格調，像 1,000 人參加的"香港胡琴節"（2001 年 2 月 11 日）這種"健力士世界紀錄"的活動只可偶而為之。香港中樂團所追求的應該是"品質"、音樂藝術上的品質，而不是數量上的紀錄。

三、香港小交響樂團

歷史背景

　　香港小交響樂團（簡稱"香港小交"）由 7 位熱愛管弦音樂的社會人士於 1990 年建立，他們的姓名曾一度作為"創團者"被列入該團的音樂會場刊和年報裏，包括：蔡國田、馮啟文、吳晉、關立學、梁寶根、黃衛明、余漢翁。這是十分值得讚揚的做法，飲水思源是中國優良傳統，香港管弦協會應該向香港小交響樂團學習。事實上，創團者熱心有餘，經驗不足，導致法律上的糾紛。1999 年 4 月樂團改組，成立監察委員會，聘請義務核數師和義務法律顧問，並於 2001 年出版 2000~01 年度年報，令樂團在過去十餘年裏逐漸發展壯大，成為香港第三隊具有規模的樂團。

　　香港小交成立到現在只有四分之一世紀的歷史，而頭 9 年的有關資料已難以找到，[10] 本節的論述唯有根據香港小交 2000 年之後每年出版的年報和刊物以及該樂團所提供的資料。1990 年代初、中期是香港經濟形勢大好的年代，但香港已擁有兩隊全職業化的香港管弦樂團和香港中樂團，再加上眾多的民間業餘中、西樂團以及經常訪港演出的外來樂團，香港的管弦樂市場逐漸成長。我們可以從香港管弦樂團和香港中樂團歷年來的演出場數和觀眾聽眾人數了解到香港在這方面的容量。再說，香港以中國居民為主，而中國居民對音樂藝術的嗜好與興趣相當多樣化，包括歐洲古典音樂與歌劇，中國地方戲曲和民間音樂如彈詞、南音、江南絲竹等，因此不像歐洲各國以歐洲古典音樂與歌劇作為他們的主流音樂藝術。在香港，製作上演歐洲歌劇最多演出五場，否則票房就會有問題。香港小交在 1990~99 年間一如其他香港的業餘管弦樂團，因沒有經常性的收入，而無法經常演出，也就難以提高演奏水平。

　　1999 年是香港小交關鍵的一年。經改組之後，樂團建立了強而有力的監察委員會和行政架構，更重要的是獲得香港藝術發展局的"三

年資助"撥款，令樂團可以制定較為長期的發展計劃。在監察委員會的主席施永青和羅榮生的領導下，在行政總裁楊惠和總經理李浩儀的經營下，香港小交從 1999 年以來，逐漸走出一條路，打開了局面。

收入

讓我們先看看香港小交的財政情況（每年 3 月 31 日截止）：

年份	政府撥款（港元）	總收入（港元）	撥款佔總收入比率
2000	11,090,000	17,428,900	64%
2001	11,339,000	18,364,942	61%
2002	12,106,000	19,090,529	63%
2003	11,863,880	20,706,622	57%
2004	11,650,000	19,046,871	61%
2005	11,314,000	22,338,772	51%
2006	10,750,000	20,631,174	52%
2007	10,750,000	27,380,434	39%
2008	13,507,000	26,051,869	52%
2009	18,747,000	33,215,403	56%
2010	17,547,000	35,856,581	49%
2011	17,547,000	36,633,421	48%
2012	20,771,258	36,620,778	56%
2013	22,846,307	39,520,216	57%

香港自 1997 年 7 月回歸中國之後，經歷了兩次嚴重的衝擊：一次是 1997 年 10 月的股市狂瀉；另一次是 2003 年的"沙士"。這兩

次衝擊直接影響到政府對藝術團體的撥款。另一方面，香港特區政府鼓勵藝術團體自力更生，減少對政府撥款的依賴，要藝術團體各自開源節流，因此對香港小交的撥款，從最高的 12,106,000 港元（2002）減到 10,750,000 港元（2007），削減率達 11.2%，若把通脹算進去，差額就更大了。幸好近兩三年政府的撥款有所增加。

從上表，我們知道香港小交獲得的撥款，從 2000 年佔總收入的 64% 減到 2013 年的 57%，這是一個相當令人鼓舞的成就。那麼香港小交是靠甚麼增加收入？以 2013 年 3 月 31 日截止的收支表來看，有下列收入：

項目	港元
政府年度撥款和其他附加撥款	22,729,397 116,910
演出收入	8,628,727 2,469,334
捐款、贊助、資助	4,761,464
其他收入	814,384
總計	39,520,216

香港小交在"自力更生"這方面做出了驕人的成績，成為其他香港藝術團體的典範。雖然如此，香港小交還未能做到百分之百職業化，團員們仍需要兼職。

香港小交的活動，除了舉行正規的古典音樂會外，還大力參與為芭蕾舞、音樂劇、獨唱等演出伴奏工作以及積極為學生和年輕人主辦"教育音樂會"，下面介紹香港小交的活動。

曲目與演出

香港小交的團員人數左右了這隊樂團的曲目，由於是"小交"，

因此在規模上就會較大樂團的人數少。以香港管弦樂團的 90 名團員來講，以國際大樂團的標準只能算是中型樂團，勉強可以演奏後期浪漫樂派的作品，演奏馬勒便要臨時招兵湊夠 110 人左右。香港小交從 1999 年以來，一直保持在 49 至 54 人之間，多在 51 至 53 人之間（參閱附錄之附表 4）。50 餘人的樂團最適合演奏巴洛克、古典和早期浪漫樂派的樂曲。香港小交的演出大致可以分四類：一、古典音樂會；二、教育及外展音樂會；三、其他合作演出；四、海外巡迴演出。

古典音樂會是香港小交的重點演出活動，一如所有的管弦樂團，曲目包括歐洲古典巴洛克以至 20 世紀的樂曲如巴赫、莫扎特、海頓、貝多芬等以至蕭斯塔科維奇（Dmitri Shostakovich）、普羅科菲耶夫（Sergey Prokofiev）等作曲家的作品；香港小交委約、首演作品如羅永暉《千章掃》（1998）、董麗誠《哭、忘、書》（2000）、陳慶恩《尸媚三變》、瞿小松《靈石》（2001~02）、陳偉光《明日贊歌》與《當綠林在笑》、羅家恩《融恩》與《溪水旁》（2002~03）；羅炳良《康靖前奏曲》、霍諾威《海頓小步舞曲》、林迅《山映》、麥偉鑄《風懷》（2003~04）；伍卓賢《白》、游元慶《鼓號序曲》、葉劍豪《小一》、楊嘉輝《(暗香) 枕藉－不涉－暗香枕藉－出日，則在撒手之後》、陳詩諾《夢回秘域 — 序曲》（香港小交在慶祝成立 15 周年 1990~2005 所主辦的 Viva Sinfonietta 委約演出的四首作品）、詹瑞文 / 葉詠詩《古典音樂速成 — 音樂詞彙笑療法 “易”》、陳慶恩《風留韻事》、于京君《小壁虎借尾巴》、許翔威《傳奇新章：孫行者真空登月》、伍宇烈 / 邁克《惡魔的故事》（改編自史特拉文斯基（Igor Stravinsky）《士兵的故事》（The Soldier's Tale）（2005~06）；鄧慧中《水銀漩》、伍卓賢《幻彩星河》（2006~07）；陳慶恩《鳳舞九天》（2010）；楊嘉輝《電影兒時情景》、鄧樂妍《花臉》（2011）；伍宇烈《如夢逝水年華》（2012）。從 1998 到 2012 年間，香港小交共委約了 40 餘首作品，不僅豐富了中國新音樂的曲目，更鼓勵了香港當代音樂創作。

教育及外展音樂會是香港小交紮根於香港本土、為香港社會和教育服務的具體體現。從 2001 年秋，香港小交到香港各大學免費為

大學生演奏，讓大學生欣賞管弦樂音樂，包括香港大學、香港中文大學、香港科技大學、香港理工大學、香港城市大學、嶺南大學、香港教育學院等，後來被教育音樂會所取代，以節省開支。至於外展音樂會，監察理事會主席羅榮生在 2006~07 年報的報告裏有這麼一段話："香港小交響樂團一直努力將古典音樂帶到社會各階層。這個樂季樂團舉辦的音樂會中，有十套由香港電台第四台直播或轉播，另有三套在電視上播出樂團參與的演出。《古典音樂速成 — 音樂詞彙笑療法"易"》和《張信哲 × 香港小交響樂團》均出版為 DVD，前者更多星期高踞 DVD 流行榜首。2007 年 3 月下旬，樂團獲邀為無綫電視及中央電視台合作的 60 集電視劇《歲月風雲》演奏主題曲及插曲，在本港、中國各地及世界其他華語電視台播出，讓普通大眾有機會連續數日內在電視上收看一個專業樂團的演出。"其他外展音樂會包括"音樂新文化"（2000）；澳門回歸二周年音樂會（2001）；電影音樂演奏會（2002）；香港藝術節音樂會（2003 年首次）、香港安康演唱會、張達明、許志安、蘇永康的喜劇和流行音樂會（2003）；香港新視野藝術節、香港國際電影節、香港影視及娛樂博覽（2004、2005）；《棟篤交響 SHOW》、《我個名叫麥兜兜、古典音樂小計劃》（動畫人物）、《古典音樂知多少》、《我和莫扎特的約會》、《中電經典樂逍遙》、《最 Hit 電影名曲》（2006、2007）；《電影兒時情景》、《舒曼知多少》、《我的音樂日記》以及應邀赴日本"熱狂の日"音樂祭演出（2010、2011）等。

其他合作演出主要是為芭蕾舞、歌劇、獨唱和舞蹈話劇演出擔任伴奏，包括香港芭蕾舞團的《胡桃夾子》、《木蘭》、《天鵝湖》、德國斯圖加特芭蕾舞團、加拿大溫尼伯芭蕾舞團、意大利男高音帕瓦羅蒂（Luciano Pavarotti）獨唱會、陳能濟的歌劇《瑤姬傳奇》（首演）、《仙樂飄飄處處聞》（69 場）、香港歌劇院的莫扎特《費加羅》（Figaro）和《安魂曲》（Requiem）以及威爾第《茶花女》（Lady of the Camellias）、盧景文導演的《浮士德》、西班牙男高音杜明高（Plácido Domingo）獨唱會、皇家芭蕾舞團等。

海外演出包括：一、應邀參加法國聖里奇音樂節（Saint-Riquier Festival），由音樂總監葉聰帶團並任指揮，作曲家羅永暉、琵琶演奏家王靜和小提琴家李傳韻隨團出席（2001 年 7 月）；二、應邀參加慶祝澳門回歸祖國二周年音樂會，由指揮家胡詠言帶團，鋼琴家陳瑞斌、男中音歌唱家廖昌永隨團參加演出（2001 年 12 月）；三、應邀參加 "中國在法國文化年" 的法國漢斯夏季音樂節（Les Flâneries Musicales d'Été de Reims, France）（2004）；四、參加立陶宛維爾紐斯國際克里斯多夫夏季音樂節（International Christopher Summer Festival, Lithuania）；立陶宛考納斯 Pažaislis 音樂節（Pažaislis Music Festival, Lithuania）；並在波蘭華沙愛樂音樂廳（Warsaw Philharmonic Hall）演出。由音樂總監葉詠詩帶團、鋼琴家 Hélène Couvert、笛子演奏家朱紹威、笙演奏家盧思泓隨團演出。作曲家陳慶恩的《風留韻事》是這次巡迴演出的主要曲目之一（2005 年 8 月 6 至 11 日）；五、應邀參加日本樂季《熱狂の日》音樂祭 2006（La Folle Journée au Japan 2006 – Mozart and his friends），演出六場，後又應日本長野縣縣民文化會館舉行 "永遠の莫扎特（Forever Mozart）音樂會"（2006 年 5 月 3 至 7 日）；六、出訪南美如阿根廷、烏拉圭以及北京、上海演出（2010~11 年）；七、2012 年 9 至 10 日，訪問北美洲 5 個城市，包括美國紐約和加拿大多倫多、溫哥華等，演奏曲目包括委約作品陳慶恩的《一霎好風》（笙與樂隊）、普羅科菲耶夫的《古典交響樂》和《第二小提琴協奏曲》等。

從上述活動，我們產生了這麼一種印象：香港小交響為了持續發展，在管弦樂團的 "正規" 活動（主辦古典音樂會演奏）外，竭盡所能地拓展所有可能的空間，為歌劇、獨唱、合唱、舞蹈、話劇、電影和電視擔任伴奏，除了增加收入之餘，還積極地融入了香港的文化藝術生活，令香港小交名聲大作，家喻戶曉。教育音樂會雖然對增加收入毫無幫助，但對培養未來香港小交的青年觀眾是意義深遠的。事實上，香港小交的團員未能像香港管弦樂團和香港中樂團的團員那樣百分之百的職業化，只獲取略多於薪酬一半的待遇，還得兼職來維持生

計。從 1999 年到 2013 年，行政人員保持在 9 至 20 人，工作量之繁重可以想像。

綜觀香港小交的活動，由於經費的限制，無法像香港管弦樂團那樣集中精力在正規音樂會上下功夫。從附錄之附表 5 來看，我們注意到這些統計數字所透露出來的現象：一、正規古典音樂會每年的場數從 1999~2000 年度到 2010~11 年度，大致在 15 至 27 場的範圍之內；二、教育音樂會以及外展活動，從 1999~2000 和 2000~01 年度的 3 場、5 場，逐年增加到 2009~10 年度的 25 場，充份顯示了香港小交在社會音樂教育上所做的工作，香港非常需要這種普及音樂教育；三、這些音樂會的觀眾入座率從 1999~2000 年度 70.9% 增加到 2009~10 年度 91.1%，說明了香港小交的活動越來越受到歡迎；[11] 四、在同一個時期裏，古典音樂會、教育音樂會和海外演出的總數從 1999~2000 年度的 20 場次到 2009~10 年度的 62 場次，增加了兩倍多；五、為了增加收入，香港小交擔任為數眾多的伴奏工作，最多的一年是 2005~06 年度，總數達 134 場，包括 59 場《仙樂飄飄處處聞》音樂劇的演出。

香港小交從 2000 年以來不斷邀請各方好手來合作演出，包括本港、中國、台灣和外國的藝術家與樂團：李嘉齡、羅乃新、傅聰、Elisabeth Batiashvili、Mikhail Rudy、Robert King（2000~01）；王靜、李傳韻、陳瑞斌、廖昌永、Cincinnati Percussion Group、Stuttgart Ballet、Royal Winnipeg Ballet（2001~02）：陳萬榮、黎志華、侯以嘉、陳浩堂、陳薩、鄧慧、馬聰、Laurent Korcia、Vladimin Ashkenazy、The Empire Brass Quintet（2002~03）；Christopher Hogwood、Leslie Howard、Los Romero "The Royal Family of Guitar"、Yuri Bashmet（2003~04）；Augustin Dumay、Cristina Ortiz、Laure Favre-Kahn、Peter Donohoe、Benjamin Schmid、Shlomo Mintz、Christopher Warren-Green、王健、譚盾、進念・二十面體（2004~05）；Renaud Capuçon、Alina Ibragimova、Freddy Kempf、Tedi Papavrami、香港歌劇院、黃蒙拉、邵恩、

安寧、秦立巍、香港芭蕾舞蹈團（2005~06）；Pascal Rogé、Ami Hakuno、Alison Balsom、Finghin Collins、Pinchas Zukerman、Amanda Forsyth、Howard Shelley、Pieter Wispelwey、Natsuko Yoshimoto、James Cuddeford、Jeremy Williams、Peter Rejto、饒嵐、恭碩良、陳慕融、梁俊威（2006~07）；李嘉齡、陳慶恩、伍卓賢、鄧樂妍、楊嘉輝、莫華倫、伍宇烈（2008~12）；盧思泓（2012~13）；羅詠媞（2013~14）等。

　　上面所開列的名單，清楚地説明了香港小交在音樂藝術交流工作上也做了許多工作。在這些藝術家中，世界級的大師為數不多，很明顯這是由於資源的限制，但在收入十分有限的情況下，香港小交仍然為香港觀眾聽眾帶來了為數不少的各國音樂家，為香港樂壇拓展了國際音樂視野。香港小交不僅把各國音樂家請來，樂團自己也走出去，促進了音樂上的多邊交流。

音樂總監

　　到目前為止，香港小交有兩位音樂總監，第一位是葉聰，任期從1999 年 1 月到 2002 年 3 月；第二位是葉詠詩，2002 年 4 月接任葉聰至今。**葉聰**在擔任香港小交音樂總監時，同時是美國南灣交響樂團（The South Bend Symphony Orchestra, USA）的音樂總監。葉氏 5 歲開始學習鋼琴，1979 年在上海音樂學院攻讀指揮，1981 年獲紐約曼恩斯音樂學院（The Mannes College of Music, New York）獎學金進修音樂學位課程，師從 Sidney Harth，1983 年以學術優異獎（Academic Excellence Award）畢業。同年進入耶魯大學攻讀碩士課程，師從 Otto Werner-Mueller。他後來還在 Max Rudolf、

葉聰

Leonard Slatkin、Murry Sidlin 三位指揮門下學習過。1991 年 4 月，葉氏為美國交響樂團聯盟（American Symphony Orchestra League）和芝加哥交響樂團合辦的"指揮家深造計劃"（Conductors Mentor Programme）的三名指揮家之一，與芝加哥交響樂團的音樂總監巴倫邦（Daniel Barenboim）及首席客席指揮布萊茲（Pierre Boulez）合作演出。1991 年 11 月，代替抱恙的巴倫邦，與鋼琴家布蘭度（Alfred Brendal）合作指揮芝加哥交響樂團演出。

葉聰曾出任多隊樂團的音樂總監、首席指揮、客席指揮，包括美國西北印地安那州的交響樂團、聖路易交響樂團 Exxon-Art's（藝術贊助指揮）、佛羅里達州管弦樂團、紐約 Albany 交響樂團等。葉氏指揮的樂團遍及美國、歐洲的法國、俄羅斯、波蘭、捷克以及亞洲的中國、日本等。葉氏不僅在指揮樂團上十分活躍，在培養年輕一代指揮工作上也貢獻良多：從 1992 年開始出任捷克交響樂指揮工作坊藝術總監、經常擔任芝加哥"指揮家聯盟"工作坊和瑞士蘇黎世舉行的國際現代音樂指揮大師班的主講。

第二位音樂總監**葉詠詩**在廣州出生，在香港長大，以香港皇家賽馬會音樂基金獎學金到倫敦皇家音樂學院（The Royal College of Music London）就讀，後在美國印地安那大學（Indiana University at Bloomington）考獲小提琴及指揮碩士學位，並於 1986、1992 年夏季獲得 Koussevitzky 獎學金及小澤征爾獎學金參加美國 Tanglewood 音樂中心所主辦的研討會和講座。她的導師包括 Norman Del Mar、

葉詠詩

Leonard Bernstein、小澤征爾、Gustav Meier、David Atherton 等。

葉詠詩曾獲得法國第 35 屆 Concours International des Jeunes Chefs d'Orchestre de Besançon（貝桑松國際青年指揮大賽）冠軍和"金豎琴"獎（Lyre d'Orphée）、第八屆東京國際指揮比賽獎。她曾出

任廣州交響樂團首席指揮和音樂總監（1997~2003）以及首席客席指揮（2003~04）、香港管弦樂團駐團指揮（1986~2000）。與她合作過的樂團遍及亞洲、澳洲、新西蘭、歐洲，包括北京中央樂團、韓國首爾愛樂樂團、日本大阪管弦樂團、澳洲布里斯本、新西蘭奧克蘭愛樂樂團等樂團、法國吐魯士（Toulouse）國家交響樂團、波蘭華沙愛樂管弦樂團、西班牙特納里夫島（Tenerife）交響樂團、捷克科西萊省（Košice）國家樂團等。葉詠詩擔任香港小交音樂總監之後，曾帶團到法國、波蘭、日本等國家演出。

（註：頁 148、149 的圖片由香港小交響樂團提供）

評論

本書作者粗略地統計了一下自己所寫的有關香港小交演奏會的評論，1999 年至 2003 年共寫了八篇（參閱本篇的 " 參考資料 "）。本書作者聽香港小交的音樂會的數目遠較所寫的樂評為多，原因之一是 2004 年之後香港報刊的文化音樂版面越來越少（劉靖之 2005：113~128），而且字數限制十分嚴格，令本書作者難以為繼。[12] 葉聰的指揮較理性，擅長現代音樂作品；葉詠詩較感性，對歐洲古典音樂掌握得較好。後者在 2002 年 4 月出任香港小交音樂總監之後，全情投入，令這隊樂團成為家喻戶曉的名牌。一隊樂團若不積極投入所在城市、為該城市服務、融入社會，就不會受到市民的支持，這方面例子很多。舉世聞名的匈牙利指揮大師蘇堤（Gerog Solti）在每當上任新職位時，便全家搬到樂團所在城市定居，因此他的回憶錄頭六章，均是以城市為標題：布達佩斯、蘇黎世、慕尼黑、法蘭克福、倫敦、芝加哥，最後兩章是 "The World"（" 世界 "），"Music, First and Last"（" 自始至終都是音樂 "）（Solti 1997）。從這一點來看，香港小交的成功，指揮的投入是相當重要的因素。

葉詠詩在 2006~07 年年報的 " 音樂總監 " 裏十分形象化地形容她

心目中香港小交的任務：為香港市民提供"音樂欣賞（重頭戲碼）"，為樂團"增值（教育音樂會）"，令觀眾"減壓（輕鬆、富娛樂性的音樂會）"。這三項任務全面而反映了樂團的"使命"。香港小交在這三方面做得越好，香港便會有越多的年輕人喜愛古典音樂，香港小交在香港市民心目中的地位也越高。本書作者相信無論在資源上和對音樂會的需求上，香港均需要而且在資源上也可以承受第三隊職業樂團。本書作者相信香港小交享有廣闊的發展空間，因為香港的嚴肅音樂市場仍然有待開拓，香港的學校和社會音樂教育仍然有待改進。

四、香港芭蕾舞團

歷史背景

香港目前有三隊舞蹈團活躍在舞台上，均受到香港特區政府的資助，這三隊舞蹈團是香港芭蕾舞團、城市當代舞蹈團、香港舞蹈團，都是在香港成為亞洲四小龍的期間建立的。

香港芭蕾舞團（簡稱"港芭"）的前身為"香港芭蕾舞學院舞蹈團"，由瑪莉・嘉莉芙絲（Mary Griffiths）、祈鍾士（Kay-Cecil Jones）、劉佩華三人於 1979 年成立，開始時僅有專業舞蹈員 5 名，三年後增加至 20 名。1984 年，香港皇家賽馬會捐出跑馬地藍塘道會舍給舞團作固定辦事處，舞團正式易名的為"香港芭蕾舞團"，2000 年團員人數達 42 名，2007 年的舞蹈員增至 43 名，行政及技術人員共 26 名，與專業舞蹈人員數目相比，比例相當高，超過一半。芭蕾舞訓練和演出需要管理，製作（如燈光、服裝）、推廣等的協助、支持。根據舞團的 2006~07 年年報，舞團還聘有 1 名"駐團演藝心理專家"。舞團 2005~06、2006~07 與 2012~13 年年報，刊登政府的撥款和支出如下表。

瑪莉・嘉莉芙絲

	2005~06（港元）	2006~07（港元）	2012~13（港元）
政府撥款	6,085,979	7,110,471	36,651,078
香港藝術發展局撥款	13,511,000	13,436,000	—
總計	19,596,979	20,546,471	36,651,078
全年支出	19,913,208	18,524,265	48,714,127
撥款佔支出的比例	98%	110%	75%

讓我們來看看舞團的觀眾情況，就以 2006~07 年度的演出為例，下面 8 齣舞劇製作和 41 場演出的觀眾統計：

舞劇	場數	人次
1.《框內框外：古典新編》	3 場	1,004
2.《睡美人》	3 場	2,567
3.《仙履奇緣》	5 場	7,665
4.《巴蘭欽‧舞者凡音》	4 場	2,965
5.《蘇絲黃》	5 場	3,924
6.《胡桃夾子》	14 場	21,303
7.《舞本色》	3 場	672
8.《羅密歐與朱麗葉》	4 場	4,870
總計	41 場	44,970

除了正式演出之外，舞團還積極開展"教育及外展"活動，於 1986 年成立"青年教育組"，後改名"教育及外展部"，積極為青年學生演出、推廣芭蕾舞的普及教育和社會活動。2005~06 年度舉辦了 606 場，觀眾達 23,632 人次；2006~07 年度舉辦了 565 場，觀眾

16,771 人次。

　　香港芭蕾舞團除了製作上演經典芭蕾舞劇，還經常與本港和外來樂團合作演出，包括由香港管弦樂團伴奏的《羅密歐與朱麗葉》，香港歌劇社製作的《阿伊達》和《胡桃夾子》舞劇，以及經常與香港小交合作，並於小交音樂會《芭蕾音樂知多少》中示範演出。還邀得藝術總監米瀚文（John Meehan）作嘉賓主持，與廣州交響樂團合作演出《幻影迷情 ― 荷夫曼的故事》，與泛亞交響樂團合作演出《蝴蝶夫人》舞劇（1984）等。在過去 32 年（1979~2011）裏，舞團製作演出了為數頗多的大型長篇芭蕾舞劇，如《薔薇幻影》（*Le Spectre de la Rose*）、《伊國之侯》（*Prince Igor*）、《天方夜譚》（*Schéhérazade*）（1985）；《唐・吉柯德》（*Don Quixote*）、《仙凡之戀》（*La Sylphide*）（1987）；《華麗的快板》（*Allegro Brilliante*）、《幻想圓舞曲》（*Valse Fantaisie*）（1988）；《天鵝湖》（*Swan Lake*）、《魅幻領域》（*Unknown Territory*）（1993）；《論冰者》（*Les Patineurs*）（1994）；《安娜・卡列妮娜》（*Anna Karenina*）、《雪國王后》（*The Snow Queen*）、《女大不中留》（*La Fille Mal Gardeé*）（1995）；《小飛俠》（*Peter Pan*）（1996）；《末代皇帝》（*The Last Emperor*）、《國王與夜鶯》（*The Emperor and the Nightingale*）（1997）；《茶花女》（*Lady of the Camellias*）（1998）；《羅密歐與朱麗葉》（*Romeo and Juliet*）（1999）；《白蛇》（2001）；《木蘭》、《魔偶情緣 / 夢偶情緣》（*Coppélia*）（2002 / 2008）；《杜蘭朵》（*Turandot*）（2003）；《不死傳說》（*Legend of Great Archer*）、《仙履奇緣》（*Cinderella*）（2004）；《風雲群英會》（*Spartacus*）（2005）；《蘇絲黃》（2006）；《風流寡婦》（2007）等。現代短篇芭蕾製作則包括《巴蘭欽・舞越凡音》（2006）；《芭蕾引力》（2007）；《柴可夫斯基經典》（2008）；《舞若色》（2008）；《光、影、步》、《夢偶情緣》（2010）；《糊塗爆竹賀新年》（2011）；《紅樓夢－紅樓夢》、《胡桃夾子》（2013~14）等。

藝術總監

在過去 35 年裏，香港芭蕾舞團共經歷了 7 位藝術總監：
瑪莉・嘉莉芙絲（Mary Griffiths）（1979~82）、**戴安莉・李
察絲**（Dianne Richards）（1982~83）、**戴倫斯・艾化烈治**
（Terence Etheridge）（1983~86）、**嘉利・田理達**（Garry Trinder）
（1986~91）、**布斯・史提芬**（Bruce Steivel）（1991~95）、**史提芬・
謝杰斐**（Stephen Jefferies）（1996~2006）、**約翰・米瀚文**（John
Meehan）（2006~09）以及現任藝術總監**歐美蓮**（Madeleine Onne）。
從上述藝術總監名單來看，香港芭蕾舞團與香港管弦樂團相似，需要

戴安莉・李察絲

戴倫斯・艾化烈治

嘉利・田理達

布斯・史提芬

史提芬・謝杰斐

約翰・米瀚文

借助外來的專業人員來主持帶領舞蹈和樂團
的演出和發展。換句話來説，香港到目前為
止還未能培養出自己的芭蕾舞和管弦樂團的
領軍藝術家。香港中樂團的創團音樂總監吳
大江可以説是在香港成長的音樂家，但後來
的音樂總監都是從中國大陸來的。香港的音
樂教育，尤其專業音樂教育還需要繼續努力。

歐美蓮

　　正是由於歷任藝術總監都是外來的，因
此這隊舞團與外國的聯繫較其他舞團多。在
過去 34 年裏，香港芭蕾舞團經常到海外演
出，包括溫哥華（1992）、美國西岸 8 個城市（1993）、美國東岸（由
當時香港特區政府政務司司長陳方安生帶隊）（1998）、歐洲 8 個城
市 39 天巡迴演出（2000）、北美 24 個城市巡迴演出（2001）、參加
"新加坡華藝節" 演出（2004）、西班牙馬德里及 "桑坦德國藝術節"
（2005）、韓國首爾 "第一屆亞太芭蕾舞節"（2006）、參與 Beseto
Opera Group 在韓國首爾製作演出《阿伊達》（2007）等。

（註：頁 151、154、155 的圖片由香港芭蕾舞團提供）

合作：編導、製作

　　香港芭蕾舞團與國內的交流十分頻密，包括中國東北三省及北京
等七個城市演出（1999）、中國珠江三角洲兩個城市演出（2002）、
22 天 "重振香港經濟活力 —— 北美巡迴演出"（香港貿易發展局組織，
2004）、上海 "香港文化周" 北京保利劇院（2004），及於第 11 屆上
海國際藝術節演出（2008）。

　　此外，舞團還利用與外國舞蹈團和舞蹈家的緊密關係，邀請他們
來港合作、製作、編導經典舞劇，包括威廉・摩根（William Morgan）
製作，奧古斯特・潘拿維（August Bournonville）的舞劇《拿玻里》

（*Napoli*）第三幕、安東・杜連爵士（Sir Anton Dolin）製作他所編排的《四變奏》（*Variations of Four*）、積奇・加達（Jack Carter）製作的《巫童》（*Witch Boy*）、喬納森・索普（Jonathan Thorpe）製作的《蝴蝶夫人》、尼古拉斯・巴里奧索夫（Nicholas Beriozoff）製作的《唐・吉柯德》、安德烈・普哥夫斯基（Andre Prokovsky）製作的《天鵝湖》與《安娜・卡列妮娜》、碧濤・米拿–亞士高（Petal Miller- Ashmole）製作的《雪國王后》（*The Snow Queen*）、海因斯・施波利（Heinz Spoerli）製作的《女大不中留》（*La Fille Mal Gardeé*）、蘇樂美（Domy Reiter-Soffer）編舞《茶花女》與《美女與野獸》（*Beauty and the Beast*）以及《白蛇》、加拿大約根芭蕾舞團（Ballet Jörgen Canada）製作《魔偶情緣》（*Coppélia*）、大衛・艾倫（David Allan）編舞的《仙履奇緣》（*Cinderella*）、謝杰斐（Stephen Jefferies）創作的《蘇絲黃》並獲得《蘇絲黃》電影主演關南施出席觀賞等。[13]

另外，舞團的首席舞蹈員近來被頻繁邀往外地主要舞蹈節演出，足見港芭的名聲日增，被國際芭蕾舞壇認同為一股不容忽視的力量。2005 及 2006 年梁菲先後獲邀到美國科羅拉多州維爾國際舞蹈節（Vail International Dance Festival）及巴黎香榭麗舍劇院的 21 世紀芭蕾舞星匯演（Gala des Étoiles du XXIe Siècle）中演出，而金瑤則應邀出席於美國著名紐約市立中心舉行的 "2008 美國國際青少年舞蹈大賽頒獎禮"（Stars of Today Meet the Stars of Tomorrow 2008）和智利舉行的 "芭蕾巨星匯演：雙人舞舞蹈節"（Gala de Estrellas: Festival de Pas de Deux）任特別嘉賓。2008 年 5 月，最著名的中國芭蕾舞星譚元元加入香港芭蕾舞團成為客席首席舞蹈員，而香港芭蕾舞團正式成為香港文化中心的合作伙伴，成為大劇院駐場藝團之一。

從上述資料，我們理解到 "港芭" 的製作、編舞、演出在很大程度上要靠外來的專家支持。

"港芭" 於 1986 年成立 "青年教育組"，後改名 "教育及外展部"，積極為年輕學生演出、推廣芭蕾舞的普及教育和社會活動。

芭蕾舞與歐洲管弦樂團一樣，是從歐洲輸入的外來藝術品種，需

要一定的經濟基礎和藝術品味。香港芭蕾舞團在過去 35 年裏所作的努力，令香港品嚐到芭蕾舞藝術，豐富了香港的文化藝術生活。香港芭蕾舞團在官方網頁（www.hkballet.com）上精簡地介紹了該團的宗旨及工作：「宗旨：於本地及海外演出卓越芭蕾舞作品，彰顯香港獨特活力。」

劇目

香港芭蕾舞團現為亞洲最具領導地位的專業古典芭蕾舞團之一。根據舞團 2010~11 年年報，舞團有 37 名舞蹈員，每年演出逾 40 場長篇及短篇舞作，吸引 45,000 觀眾。自 1979 年成立至今，舞團以優秀舞蹈員、豐富劇目及高水平製作建立其獨特鮮明形象。自 1997 年以來，舞團共獲邀逾 17 次到海外演出，其中包括香港特區政府資助到北美洲、新加坡及國內多個城市的巡演，成功履行香港文化大使的任務。

作為香港唯一的專業芭蕾舞團，舞團劇目多元，包括 19 世紀長篇經典舞劇，如《天鵝湖》、《睡美人》、《胡桃夾子》及《吉賽爾》；20 世紀名作如巴蘭欽的《主題與變奏》、《柴可夫斯基雙人舞》、盧狄‧凡登士的《羅密歐與朱麗葉》、羅奈‧海德的《風流寡婦》；當代作品有威廉‧科西的《舞極》、克里斯特的《三樂章交響曲》、克里茲托夫‧帕斯的《光與影之間》以及納曹‧杜亞陶的《卡薩迪》等多部著名作品。此外，舞團也委約多部全新製作，藉以擴闊劇目及鼓勵來自歐美、亞太區的出色編舞家，包括戴維‧艾倫的《仙履奇緣》、顏以寧的《末代皇帝》、伍宇烈的《夜夜西門慶》、娜泰莉‧維亞的《杜蘭朵》、白家樂的《弦樂披頭四》、陳基琼的《遷影》及史提芬‧貝恩斯的《孤獨守望》等。

舞團教育及外展部則積極舉辦不同類型的教育演出、芭蕾舞課程、工作坊、大師班、演後藝人談及講座等活動，每年觀眾人數達 20,000 人次，目的為積極推廣芭蕾舞及舞蹈教育，並培育舞團下一代觀眾。

五、城市當代舞蹈團

發展歷程

　　城市當代舞蹈團（簡稱 CCDC）的創團者、藝術總監兼行政總裁曹誠淵（從 2007 年之後由陳綺文出任行政總監，曹誠淵繼續擔任藝術總監）在《城市當代舞蹈團剪貼簿 1979~2000》的〈二十周年回顧〉一文裏，扼要地交代了創團之後 20 年裏的發展歷程：“城市當代舞蹈團成立於 1979 年，到今日已經發展為香港現代文化的重要一環。回想建團之初，在當時被稱為‘文化沙漠’的商業城市中，一班不知天高地厚的舞蹈家們辛苦澆奠一個職業現代舞團，旁觀者都為之捏一把汗，想像這個格格不入於整體社會的異種會在甚麼時候夭折。誰知城市當代舞蹈團卻在最初的慘淡經營中，一步一個腳印地走過二十年歲月，而且茁長得大方得體，成績驕人。二十周年誌慶，正是時候回顧舞團曾經走過的軌跡。舞團的發展可分為四個階段，1979 至 1985 年是探索期、1985 至 1989 年是奠基期、1989 至 1997 年是成長期、1997 年之後便是回歸期了。”

　　香港很少有藝團的創團人在建團 34 年之後仍然擔任主腦人物，從這一點來講，曹誠淵確相當特殊 —— 既是有創意的藝術家，又是一位堅韌的組織管理者，因此上述“回顧”較任何人更有資格介紹 CCDC 的歷史。

　　假如曹誠淵的〈二十周年回顧〉是自我反省，那麼台灣舞蹈團林懷民的〈賀城市當代舞蹈團二十五歲〉一文則是旁觀者的評論（《二十五周年特刊》2004）：“剛開始只是幾個舞蹈發燒友的組合。隨着歲月的衝擊，沉澱出中國舞蹈史必須大字標誌的兩位編舞家：黎海寧與曹誠淵。海寧是‘編舞家心目中的編舞家’，細膩有機的手法呈現出華人舞作中最芬芳的音樂性與戲劇性。誠淵則以格局取勝，大氣魄、大主題，沸沸騰騰，使人目不轉睛。同時，城市當代的存在，也使彭錦耀、梅卓燕、伍宇烈、潘少輝，甚至更年輕的編舞家，在不斷歷練中成熟。

沒有一個華人舞團催生出這麼多秀異的創作大才！"林懷民還說，德國有 70 多個由政府資助的歌劇院舞團，其中只有兩個受到國際"欽敬"，而小小的香港卻能夠擁有城市當代舞蹈團，實在是個"奇蹟"。

城市當代舞蹈團於 1979 年在九龍黃大仙一幢舊樓宇裏成立，堅持了 34 年，成為一個國際團隊、一個中國現代舞發展的重要"母體"。（林懷民 2004）舞蹈團的規模較香港芭蕾舞團小得多，根據舞蹈團 2010~11 年年報，創辦人藝術總監 / 行政總監陳綺文、曹誠淵、副藝術總監陳德昌、駐團編舞黎海寧、客席編舞梅卓燕、駐團藝術家刑亮、舞蹈員 16 人、琴師 1 人、行政人員 10 人、技術人員 9 人；CCDC 舞蹈中心行政人員 16 人；中國發展部門 2 人，總數 37 人，另有雜物員 3 人，說明了舞蹈團所需要的技術支援相當繁重。

舞蹈團對中國大陸的現代舞發展十分重視。此外，舞蹈團還擁有為數眾多的客席藝術家。在 2010~11 年年報裏，"客席藝術家"和"舞蹈中心導師及客席藝術家"104 名，可見舞蹈團在培訓上有着廣泛、有力的後盾。

使命

城市當代舞蹈團的使命有四：

一、作為香港旗艦現代舞蹈團：立足香港，胸懷神州，致力為中國當代舞蹈注入創新思維。

二、作為推廣及發展舞蹈教育的中介機構：舉辦全面的教育及外展項目，着眼於香港及中國舞蹈的長遠發展。

三、作為香港的文化大使：透過海外演出，在國際上肯定香港獨特的文化定位。

四、作為中國當代舞蹈發展的核心動力：為華人編舞家提供行政、技術及藝術層面上的支援，並在國內積極推動中國舞蹈發展計劃。

這四項使命的關鍵詞涵蓋了中國大陸、香港、國際、教育及外展、當代舞蹈。

使命之一：最有效的辦法是學習台灣的林懷民的"雲門舞集"，在中國舞蹈現代化上走出一條路來。

使命之二：舉辦全面的教育外展項目。舞蹈中心定下了五個目標：（i）致力培訓年輕舞者，為學員奠下專業訓練根基；（ii）凝聚舞蹈愛好者、藝術家及觀眾與各類型的舞蹈活動；（iii）、進入學校，舉辦全面及具創意的舞蹈課程；（iv）、為舞蹈藝術家提供創作平台，以場地、行政及技術專業支援舞蹈創作及演出；（v）、開拓觀眾網絡，讓更多觀眾分享舞蹈藝術。

使命之三：作為香港的文化大使 —— 海外演出。自 1980 年以來，舞蹈團開展了頻密的國際文化交流活動，先後在海外演出 60 餘場次。在美洲、歐洲、澳洲和亞洲 30 多個主要城市進行了 64 場巡迴演出：紐約（《金瓶梅》，1994）、漢城（現稱"首爾"）（《中國風·中國火》，1995）、上海（《三毛》，1996）、柏林（《東方紅》、《狂草》、《白夜》、《水銀瀉》、《九龍城狂人某日記之末路狂奔》，1996）、台北（《中國風·中國火》，1997）、以色列卡米爾（Karmiel）（《革命京劇 — 九七封印》、《獨步》、《中國風·中國火》，1997）、德國斯圖加特（《九八不搭》、《獨步》、《中國風·中國火》，1997）、德國慕尼黑（《革命京劇 — 九七封印》、《九八不搭》、《獨步》、《中國風·中國火》，1997）、廣州（《無定向風》、《女人心事 — 粉紅色人生》、《獨步》、《男生》，1998）、北京（《創世紀》，1998；《動感之旅》，1999；《男生》、《獨步》、《密室》、《花花世界》，1999）、以色列卡米爾（《中國風·中國火》，1999）、廣州（《三千寵愛》，1999）、澳門（《男生》、《獨步》、《中國風·中國火》，1999）、德國 10 個城市（《男生》、《獨步》、《中國風·中國火》，

1999）、倫敦（《九歌》，2000）、美國休斯頓（休斯頓 Salad 舞蹈節，2004）、廣州（廣州現代舞團開幕式《畸人説夢》和《男人炒飯》，2004）、澳門（《畸人説夢》，2005）、台北（《K 的喜劇》原名《畸人説夢》，2006）、廣州（《母相‧闌珊處》，2008）、北京（《尼金斯基》（Nijinsky），2007）、北京《舞！舞！舞……》，2010）、青海（《銀雨》、《別有洞天》，2012）、韓國（《畸人説夢》，2012）、深圳（《銀雨》，2012）、歐洲 14 個城市（《銀雨》，2013）等。

從上面開列的城市、舞劇劇目和出訪日期，我們了解到這隊舞蹈團的原創力、精力和幹勁 —— 劇目豐富、出訪頻繁、幹勁沖天。

使命之四：作為中國當代舞蹈發展的核心動力。香港城市當代舞蹈團、廣東現代舞蹈團、北京雷動天下現代舞蹈團在 2006~07 年度連成一氣，在人才上靈活調動，取長補短，共同在三個目標上努力發展：

一、在藝術上鼓勵原創、追求卓越；
二、在觀眾拓展上，開展長遠的現代舞蹈教育與培訓；
三、建立國際性舞蹈交流平台，為中國和香港建立嶄新的現代文
　　化形象。

在短短一年裏，三個舞團已顯示了他們的幹勁：北京雷動天下現代舞蹈團推出了《先鋒系列》和《春雷系列》，不僅為中國青年編舞者提供自由創作和實踐機會，還提供了各地舞團交流平台，包括廣西、北京市以及香港城市當代舞蹈團（在北京演出《尼金斯基》）。廣東現代舞蹈團推出《舞動繽紛》，全年上演 40 多場原創劇目，並開辦全日制證書班、寒假及暑期班。在香港城市當代舞蹈團的協調下，北京雷動天下現代舞蹈團與廣東現代舞蹈團同時被邀請到美國休斯頓演出，此外，由三團策劃和組織的"廣東現代舞周"活動，2006 年吸引了來自13 個省市的 200 多名青年舞蹈者參加。（2006~07 年報：28）

從 2007~08 年度開始，撥款由特區政府民政事務局集中統一

處理，撥款水平照舊。根據舞團年度報告，2012~13 年度的撥款是 15,613,400 港元，佔年度總支出 28,739,679 港元的 54%。

從上面的收入與支出數字來看，舞蹈團在運用資源上頗具現代企業管理的技巧和手法，不僅能開源，而且還有盈餘。

藝術總監

曹誠淵於 1979 年創辦香港城市當代舞蹈團，1989 年之後便一直擔任藝術總監，並於 2004~07 年間兼任行政總裁。曹氏於 1973 年中學畢業之後，赴美國華盛頓州太平洋路德大學修讀舞蹈和工商管理課程，1977 年回港，1979 年考獲香港大學首屆工商管理碩士學位。1986 年，舞蹈團開始獲香港演藝發展局資助，由此奠定了現代舞在香港政府資助的地位。曹氏於 1998 年

曹誠淵

獲頒 "路易·卡地亞卓越成就獎──舞蹈家"、1999 年獲香港特區政府頒發 "銅紫荊星章"、2000 年獲香港演藝學院頒授榮譽院士銜，現任教育統籌局課程發展議會藝術教育委員會委員、康樂及文化事務署舞蹈及跨媒體藝術小組成員、香港舞蹈聯盟名譽退休主席、香港藝術發展局藝術範疇代表（舞蹈）等。曹氏曾任廣東實驗現代舞團藝術總指導（1992~98）與藝術總監（2004~07）、北京現代舞團藝術總監（1995~2005）、天津體育學院舞蹈家客座教授（2002）以及北京雷動天下現代舞團藝術總監（2005 至今）等。

創團成員之一的**黎海寧**於 1985~89 年間擔任舞蹈團藝術總監，現為舞蹈團駐團編舞，是一位富於原創的現代舞編舞家，曾為多個藝團編舞，如香港話劇團、香港舞蹈團、香港芭蕾舞團、台灣的 "雲門舞集" 和 "越界舞團"、墨西哥城的現代舞團、廣東實驗現代舞團、新加坡舞蹈劇場劇團等。她編過的舞劇有《狂想·大地》、《無情遊》、

《謫仙》、《冬之旅》、《粉墨登場》、《不眠夜》、《七種誘惑》、《九歌》、《春之祭》、《隱形城市》、《光景》、《革命京劇 — 九七封印》、《證言》等。《證言》是根據俄羅斯作曲家蕭斯塔科維奇的生平為主題的舞蹈劇，是"黎海寧近十年的最重要的舞作"。（2006~07 年報：5）

黎海寧

黎海寧從小在香港學習芭蕾舞，後赴倫敦當代舞蹈學院（London School of Contemporary Dance）深造，返港後在麗的電視擔任助理舞蹈主任。1977 年和 1978 年兩度在香港大會堂舉辦個人作品展發表《汨羅江畔》、《雁》、《后羿與嫦娥》等舞作。1990 年黎海寧獲香港藝術家聯盟頒授"舞蹈家年獎"、1995 年獲英女皇頒授"榮譽獎章"、2000 年香港特區政府頒獎"榮譽勳章"、2002 年獲香港舞蹈家聯盟頒發"傑出成就獎"、2003 年獲香港藝術發展局頒發"藝術成就獎"、2004 年獲香港演藝學院頒授榮譽院士銜。

（註：頁 162、163 的圖片由香港城市當代舞蹈團提供）

六、香港舞蹈團

歷史背景

香港舞蹈團於 1981 年由前市政局成立，致力於推廣中國舞蹈。建團兩年前的 1979 年，香港芭蕾舞團和城市當代舞蹈團相繼由民間組織成立，前市政局在成立香港舞蹈團時，已擁有兩隊職業管弦樂團，即香港管弦樂團和香港中樂團，但那時香港作為亞洲四小龍之一，經濟正在起飛，再說香港除了芭蕾舞和當代舞之外，似乎也需要以中國舞為主要內容的舞蹈團，因此當時成立香港舞蹈團也是有此需

要的。2000年，前市政局解散，屬下的文化藝術團體均改由香港特區政府民政事務局康樂及文化事務署和法定組織"香港藝術發展局"撥款資助，包括上述三隊樂團和三隊舞蹈團以及香港話劇團、進念•二十面體、中英劇團、劇場組合、四個話劇組。（劇場組合於2008年春宣佈不再需要特區政府撥款資助）。

香港舞蹈團於2001年4月脫離特區政府的管理，但仍然由特區政府資助，並註冊成為非牟利藝術團體，也就是開始"公司化"。在舞蹈團2002~03年年報"舞團簡介"裏，聲明"除了介紹傳統、民族舞蹈和舞劇外，更創作及編排以中國和香港題材為主的舞劇"。2003~04年年報開始刊登"使命宣言"："融會中西、舞動香港"、"香港舞蹈團以弘揚中國舞蹈文化，拓展香港藝術特色為己任，致力為本地及海外之舞蹈工作者及觀眾，提供以舞蹈表現生活和時代，實現藝術理想的平台。""使命宣言"並說："香港舞蹈團相信舞蹈源於民族傳統，但不囿於任何界域。香港融會中西的獨特文化和歷史，是本地舞蹈豐富的藝術靈感源泉。舞蹈團在表演、推廣及發展本港舞蹈創作，培育本地舞蹈人才方面，將會同樣重視中國傳統美術的繼往開來，以及香港生活情懷和時代觸覺等藝術性的表達。"

藝術總監

香港舞蹈團的首任藝術總監是**江青**，之後的接班者為**舒巧**、**應萼定**、**蔣華軒**、**胡嘉祿**等五人。中國藝術研究院舞蹈研究所研究員、《香港舞蹈史》執行編輯歐建平在為《香港舞蹈團二十周年》特刊（1981~2001）寫的〈香港舞蹈團：面對輝煌業績與嚴峻挑戰〉一文裏，對上述前四位藝術總監有着中肯的評論：

江青

首任藝術總監是電影與舞蹈的雙棲明星江青。這位傳奇人物十歲在北京受舞蹈啟蒙，赴港後奪得"金馬影后"，然後飛去紐約，從現代舞開始摸爬滾打，回歸身心合一的舞蹈王國。任職香港近三年，她開設了一年製作六台演出的巨額合同，而領銜打造的《成語舞集》、舞劇《負‧復‧縛》和《蛻變》，以及離任後回團統籌編導的舞劇《冥城 —— 莊子試妻新釋》，都在"洋為中用"領域中，作出嘗試。江青的最大貢獻應是使舞團一起步，與香港"中西合璧"的特色水乳交融，更按照現代舞"編—演同步"的方式，開創了提攜新人、鼓勵新作的新風尚，從而為舞者們日後參與創作和塑造人物，培養了積極主動的心態和獨立思考的習慣。

繼任藝術總監是來自大上海的民族舞劇編導舒巧。早在青年時代便已享譽海內外，中年時代更以 12 年內創作舞台大戲的高產業績，以及大刀闊斧地否定自己，千方百計地尋求突破的勇氣獨佔鰲頭。在港任職八年，她居然一口氣製作了 48 台節目，創造出具個人舞蹈生涯，甚至整個中國舞蹈史上的最高紀錄，其中與人聯袂編導的《胭脂扣》、《玉卿嫂》和《紅雪》堪稱上乘之作，而她將中國舞素材和現代舞技法融合貫通，向香港舞蹈界和觀眾，系統地介紹了內地民族舞蹈和舞蹈創作，形象地展示了中華民族文化的博大精深。

舒巧

繼任藝術總監應萼定也生長在上海，來港前則已移民新加坡，曾任新加坡廣播局的藝術指導和舞蹈編導，履歷中更滿載着上海市的多項創作獎，

應萼定

新加坡的文化獎，為編導舒巧的七台舞劇和晚會擔任編舞助理、與新加坡文化名流陳瑞獻精誠合作等重要資歷。在香港舞蹈團出任助理藝術總監和藝術總監的三年多，他曾為大型港產樂劇《城寨風情》編舞，並獨立編導了《誘僧》、《女祭》和《如此》這三部大型舞團，其中的《如此》在調遣肢體動作的時空力度節奏，去再造空靈禪境的想像天地方面，取得了令人矚目的成功。

繼任藝術總監蔣華軒來港前，一直是活躍在內地舞台上的著名軍旅編導家，曾因在內地實行"改革開放"國策之初，率先突破民間舞素材原有的地域特徵，成功塑造出眾多時代新形象而聞名遐邇於大江南北，成為充滿創作活力的舞壇風雲人物。就任香港舞蹈團助理藝術總監和藝術總監四年來，他不斷探索"既中國，又現代"的創造道路，先後獨立編導了《菊豆》、《西遊記》和《奔

蔣華軒

流》等十餘部大型舞劇和舞蹈，並以善用傳統舞蹈服裝和道具，延伸肢體動作的原有空間，營造氣勢磅礴的舞台氣氛而獨樹一幟。（歐建平 2001: 15、16）

製作、演出

除了歐建平文章所提及的舞劇外，上述四位藝術總監還製作、演出了下列劇目：

一、**江青**（在任 1981~84）：《畫皮》、《負·復·縛》（1983）；《香港·香港》、《蛻變》、《中國戲曲舞蹈今昔》（1984）。

二、**舒巧**（在任 1986~94）：《玉卿嫂》（與應萼定）（1985）；《舞匯金曲》、《岳飛》、《舞藝拾貝》、《女色》（1987）；《黃土地》、《達

賴六世情詩》、《秋葉飛紅 ― 小舞劇之夜》、《畫皮》、《文學舞蹈 ―
背影》、《雲嶺寫生》、《阿凡提的故事》、《日月戀》(1988);《冥城
― 莊子試妻新釋》、《舞惑》、《周璇》、《三寸金蓮及其他》、《中國
古典舞今昔》(1989);《小刀會》、《秦始皇》、《胭脂扣》、《漫舞華
彩》、《香港情懷》、《中國傳統舞今昔 ― 拾捌・拾玖、飛天樂舞流
風》(1990);《春香傳》、《古國思》、《龍鳳禮樂》、《自梳女 ― 蠶
桑記》(1991);《末吉鬼神太鼓及香港舞蹈團》、《紅雪》、《中國民間
舞新編》、《停車暫借問》(1992);《玻璃城》、《易水寒》、《大地贊
歌 ― 中國民族舞展》(1993)等。(《香港舞蹈團二十周年》特刊 2001:
20~33)

三、**應萼定**(在任 1995~98):《寶蓮燈》、《城寨風情》(1994);
《回風舞説》、《誘僧》、《女祭》、《南粵山花》、《初華篇》(1995);
《七月流火》、《校園日記》、《如此》(1996);《玉龍第三國 ― 納西
"情死"》、《倩女幽魂》、《鴨公主東遊記》、《魚美人》(1997);《菊
豆》(1998)。

四、**蔣華軒**(在任 1998~2004):《潑水節》、《西遊記 ― 孫悟
空大戰火焰山》、《舞韻牽情》(1998);《龍的足跡》(1999);《阿
詩瑪》、《黃土・黃河》、《紫禁城的公主》、《西遊記 ― 孫悟空三
打白骨精》(2000);《天涯歌女》、《長白情》、《大地、草地、火把
情》(2001);(公司化之後)《梁祝》(2001);《木偶奇遇記》、《酸
酸甜甜香港地》(與香港話劇團、中樂團聯合演出,蔣華軒負責編舞)
(2003、2004)。[14]

上述四位藝術總監所製作演出的舞劇不包括重演劇目和新版本的
舊劇目如《畫皮》、《玉卿嫂》、《黃土地》、《胭脂扣》、《城寨風情》、
《如此》、《寶蓮燈》、《梁祝》、《木偶奇遇記》等廣受歡迎的作品。

第五位藝術總監是**胡嘉祿**,只做了兩年(2004~06)。胡氏是中
國國家一級編導,"在舞壇浸淫多年,他既有中國舞根基,又曾往外
國發展,具備現代舞劇創作才華,很適合香港這個多元文化的地區"。

（香港舞蹈團年報 2004~05: 6）。在舞蹈團 2004~05 年年報的"舞季演出"裏，只刊登了《不一樣的童話》、《遷界》、《邊城》、《繽紛彩舞》（2004）；《斑斕蜀風》、《霸王‧別姬》（2005），但缺導演、編舞、舞台設計、服裝設計、燈光設計等工作人員的名單。在 2005~06 年年報裏，胡嘉祿是《香城若舞》的編導、《手拉手》的編導、編劇、編舞（與詹曉南合作）；其他的製作演出都不是胡嘉祿的作品：《經典回望》（編

胡嘉祿

舞：梁國城）、《童話之王 ── 永遠的孩子》（導演／編舞：梁國城）、《民間傳奇》（概念／導演：伍宇烈）、《別留夢》（創作：陳曙曦、王榮祿）、《年青的天空》（編舞：陳俊等八人）、《也文也舞》（編舞：陳俊等八人）。後面的五齣舞蹈統稱為"八樓平台"，曾獲"香港舞蹈年獎 2006"。[15] 由此可見，胡嘉祿擔任藝術總監的兩年裏，產量並不豐富。

梁國城（在任 2009~13）是第六位藝術總監。梁國城於 1981 年加入香港舞蹈團，2005 年升為助理藝術總監，2008 年獲香港藝術發展局"年度最佳藝術家獎"（舞蹈）以及 2009 年的民政事務局"局長嘉許計劃"的嘉許獎。他的《清明上河圖》於 2007 年演出廣受歡迎。梁氏的作品包括根據金庸武俠小説的《笑傲江湖》、《神鵰俠侶》、《周璇》、《自梳女》、《胭脂扣》、《瀟灑的東坡》等。梁氏的作品體現了中國文化內涵，當代時尚的美感細膩

梁國城

楊雲濤

的感情世界。梁氏於 2013 年退休，由助理藝術總監**楊雲濤**於同年 11 月 1 日正式上任為第七位藝術總監。楊雲濤的代表作品有《蘭亭‧祭姪》、《天上人間》、《金曲舞韻顧嘉輝》等。

香港舞蹈團自 1981 年成立以來，已排演超過 100 齣廣受歡迎的作品，近期演出包括《夢傳統》、《木蘭》、《天上人間》、《畫皮》、《三國風流》、《遷界》、《音樂‧絲路》、《蘭亭‧祭姪》、《藍花花》、《風水行》等。

除了正規舞劇製作演出外，舞蹈團還積極推廣外展及教育工作，包括優質舞蹈推廣計劃、舞蹈教育推廣 —— 學校巡迴講座、舉辦課程、講座、展覽等、駐校藝術計劃、學校巡迴演出、會員舞蹈觀賞節目等，涵蓋極廣 —— 種類和方式以及涉及的學校等均甚為可觀。

舞蹈團還經常到海外演出，促進文化交流，包括澳洲英聯邦藝術節、英國的"香港之夜"、南韓漢城（現稱"首爾"）國際民俗舞蹈節（即亞洲運動會）之開幕演出、日本鹿兒島文化交流以及應邀前往國內各大城市進行多次巡迴演出。舞蹈團製作的《清明上河圖》於 2013 年 1 月赴加拿大及美國巡迴演出，讓美加的觀眾有機會欣賞這齣舞劇。

香港舞蹈團於 2006 年成立兒童舞蹈團，首屆團員 100 人，年齡由 7 至 16 歲，致力提高並推廣兒童及青少年對中國舞蹈藝術的愛好和欣賞能力，發掘本地新一代舞蹈人才，培養高素質及創意，以中國舞及香港特色為主的兒童舞蹈團透過舞蹈表演藝術的培訓，發揮兒童的藝術才華。

在《香港舞蹈團二十周年》特刊裏，開列出來的舞蹈員有 25 名、行政人員 10 名、外展及教育人員 3 名、技術人員 7 名。2001 年舞蹈團公司化之後，藝術於行政 / 技術人員的數目變化不大，藝術總監和助理總監各 1 人、首席舞蹈員 3 至 4 人、舞蹈員 24 至 28 人、鋼琴伴奏 1 人、行政人員 12 人、外展人員 3 人、技術人員 7 至 10 人。

（註：頁 164、165、166、168 的圖片由香港舞蹈團提供）

根據香港舞蹈團 2012~13 年年報，收入的來源和支出如下：

政府資助	77.4%
外展教育及兒童團	10.5%
捐助	65.0%
票房	3.7%
其他	1.5%
康樂及文化事務署	0.3%

其實康樂及文化事務署也是政府部門，應納入"政府資助"。以金額來講，年度總收入為 44,637,427 港元，其中政府資助 34,556,997 港元，康樂及文化事務署資助 153,115 港元。總支出為 45,891,141 港元，年度赤字為 1,253,714 港元。

附表：樂團編制與演出入座率

附表 1：香港管弦樂團團員編制：1962/63~ 2010/11

	1962/63	1974/75	1984/85	1990/91	1992/93	1993/94	1996/97	2001/02	2010/11
第一小提琴	8	12	15	17	17	18	17	16	16
第二小提琴	10	11	12	14	16	16	16	14	14
中音提琴	5	7	9	12	12	12	13	12	12
大提琴	6	9	9	10	10	10	10	10	10
低音提琴	3	6	7	8	8	8	8	8	8
鋼琴	1	1	0	0	0	0	0	0	0
長笛	4	3	3	3	3	3	3	3	2
短笛	0	1	0	0	0	0	0	0	1
雙簧管	3	2	3	3	3	3	3	3	2
英國管	0	1	0	0	0	0	0	0	1
單簧管	2	3	3	3	3	3	3	3	3
低音管	2	2	3	3	3	3	3	3	3
圓號	4	6	5	5	5	5	5	5	6
喇叭	2	4	3	3	3	3	3	3	3
伸縮喇叭	3	5	2	2	2	2	2	2	2
低音伸縮喇叭	0	0	1	1	1	1	1	1	1
倍低音管	1	1	1	1	1	1	1	1	1
定音鼓	1	1	1	1	1	1	1	1	1
敲擊	1	2	4	3	3	3	3	3	3
豎琴	0	0	1	1	1	1	1	1	1
總計	56	77	82	90	92	93	93	89	90

說明：
(i) 1962/63、1974/75 年度的鋼琴演奏者位置於 1985/86 年度以後取消。
(ii) 1974/75 年度所配備的短笛和英國管吹奏者位置也於 1985/86 年度取消。
(iii) 樂團從 1993/94 年度總數 93 人一直保持到 2000/01 年度，前後 6 年，除了小提琴與中音提琴互有增減，但總人數不變。
(iv) 2001/02 年度的總人收從 93 減至 89，不僅如此，整個樂團的經費，從團員的各種津貼到薪金都因特區政府財政短缺而進行了調整，嚴重地影響了士氣和樂團的音樂總監與行政管理之間的合作。2006/07 年度至 2010/2011 年度，樂團的團員保持 90 名的編制。

附表 2：香港中樂團團員編制：1997~ 2011

1997		2011	
高胡	8	高胡	8
二胡	14	二胡	14
中胡	8	中胡	8
革胡	8	革胡	8
低革	6	低革	5
柳琴	2	柳琴	2
中阮	4	中阮	4
大阮	2	大阮	2
揚琴	2	揚琴	2
三弦	2	三弦	1
琵琶	4	琵琶	4
笛子	6	笛子	6
笙	4	笙	5
管	2	管	3
嗩吶（高）	2	嗩吶（高）	2
嗩吶（中）	1	嗩吶（中）	2
嗩吶（次中）	1	嗩吶（次中）	1
嗩吶（低）	1	嗩吶（低）	1

敲擊	6	敲擊	6
古箏	1		
箏 / �	1	箏	1
團員總計	85	團員總計	85
		藝術總監兼首席指揮	1
音樂總監	1	副指揮	1
首席指揮	1	樂器研究 / 改革主任	1
駐團作曲 / 副指揮	1	團長 / 助理指揮	1
		副團長 / 聲部長	1
		聲部長	2
合計	88	合計	92

（此表由香港中樂團於 2011 年 7 月提供）
説明：
從 2003 年 10 月開始，香港中樂團的"音樂總監"改為"藝術總監"，這是因為樂團增加了：(i)
兒童中樂團；(ii) 樂器改革；(iii) 科研與教育等工作，除了演奏外，藝術總監還要負責這三方
面新增加的工作。

附表 3：香港中樂團"世紀中樂名曲選"

3.1 十首最高得票"獨奏與樂隊"作品

作品	作曲	編曲
1. 高胡協奏曲《梁山伯與祝英台》*	何古豪、陳鋼曲	何古豪編曲
2. 二胡與樂隊《二泉映月》*	華彥鈞曲	—
3. 敲擊協奏曲《龍騰虎躍》*	李民雄曲	—
4. 琵琶、簫與樂隊《春江花月夜》*	古曲	秦鵬章、羅思鎔編曲
5. 二胡協奏曲《長城隨想》	劉文金曲	—
6. 管子與樂隊《江河水》	民間樂曲	彭修文編曲
7. 琵琶協奏曲《花木蘭》	顧冠仁曲	—

8. 二胡與樂隊《二泉映月》	華彥鈞曲	王祖皆編曲
9. 二胡及革胡變奏曲《天仙配幻想曲》	吳華曲	一
10. 京胡、板鼓與樂隊《夜深沉》	京劇曲牌	吳華編曲

* 獲選世紀中樂名曲

3.2 十首最高得票 "合奏" 作品

作品	作曲	編曲
1. 交響詩《十面埋伏》*	古曲	劉文金、趙詠山編曲
2.《春江花月夜》*	古曲	彭修文編曲
3.《花好月圓》*	黃貽均曲	彭修文編曲
4.《瑤族舞曲》*	茅沅、劉鐵山曲	彭修文編曲
5.《茉莉花》*	劉文金曲	一
6. 幻想曲《秦・兵馬俑》*	彭修文曲	一
7.《月兒高》	古曲	彭修文編曲
8.《東海漁歌》	馬聖龍、顧冠仁曲	一
9.《拉薩行》	關迺忠曲	一
10.《西北第一組曲》	譚盾曲	一

* 獲選世紀中樂名曲

附表 4：香港小交響樂團團員編制 2000/01~2012/13

編制	樂器	1999 /2000	2000/ 01	2001/ 02	2002/ 03	2003/ 04	2004/ 05	2005/ 06	2012/ 13
18	第一小提琴	8	8	10	10	17	18	16	16
	第二小提琴	6	6	8	8				
6	中音提琴	6	6	4	5	6	6	6	5

6	大提琴	6	4	4	5	6	4	5	5
3	低音大提琴	3	3	2	1	2	2	3	2
2	長笛	3	3	3	3	2	2	2	2
2	雙簧管	2	2	3	2	2	3	2	2
2	單簧管	2	2	2	2	2	2	1	2
2	巴松管	2	2	1	2	2	2	2	2
4	圓號	4	4	3	5	4	4	4	4
3	小號	3	2	3	3	3	3	3	3
3	長號	2	2	1	2	2	2	2	1
	低音長號	1	1	1	1	1	1	1	1
1	大號	1	1	1	1	1	1	1	1
1	定音鼓	1	1	0	1	1	1	1	1
2	敲擊樂	2	2	2	2	2	1	1	2
0	豎琴	1	1	1	1	1	1	1	1
0	鍵琴	0	0	0	0	0	0	0	1
56	總計	53	50	49	54	54	53	51	51

説明：
（i）除音樂總監外，2012/13 年度設有 " 副指揮 " 一名。
（ii）樂團的編制共有團員 56 個位置，但經常無法聘請到足夠的團員。
（iii）本圖表之數字錄自《香港小交響樂團有限公司年報》2000/01 至 2012/2013。

附表 5：香港小交響樂團演出與入座 1999~2011

5.1 古典音樂會、教育音樂會、海外演出場數及入座率

	1999/ 2000	2000/ 01	2001/ 02	2002/ 03	2003/ 04	2004/ 05	2005 /06	2009/ 10	2010/ 11
古典音樂會									
音樂會場數	16	26	15	16	15	21	17	27	19

入座率	72.9%	66.5%	68.5%	79.7%	85.3%	74.0%	81.9%	92.5%	91.3%
教育音樂會									
音樂會場數	3	5	14	17	18	14	17	25	12
入座率	50.7%	99.8%	90.2%	93.2%	86.7%	95.6%	93.9%	94.7%	96.0%
海外演出									
音樂會場數	1	1	2	0	0	2	4	10	13
入座率	100.0%	16.3%	91.0%	0	0	100.0%	50.0%	91.2%	85.3%
總計									
音樂會場數	20	32	31	33	33	37	38	62	44
入座率	70.9%	70.1%	77.7%	84.9%	86.0%	83.6%	83.9%	91.1%	89.8%

5.2 古典音樂會、教育音樂會、海外演出以及伴奏套數、場數和觀眾人數

	1999/ 2000	2000/ 01	2001/ 02	2002/ 03	2003/ 04	2004 /05	2005/ 06	2009/ 10	2010/ 11
節目套數	45	41	34	35	33	36	34	54	56
音樂會場數	88	88	59	53	52	71	134	118	142
觀眾人數	108,416	42,082	51,144	51,939	92,306	69,403	123,715	102,499	103,499

（此表由香港小交響樂團提供）
説明：
（i）從 2009/10 年度開始，統計數字不再包括外展和學生音樂會、師範工作場 / 大師班講座等活動。
（ii）從 2009/10 年度開始，香港小交響樂團增加了香港大會堂免費午間音樂會，包括"樂聚小時"、學生音樂會等節目。

附錄 2：香港藝術發展局網頁研究與報告

研究與報告：http://www.hkadc.org.hk/tc/content/web.do?page=resources01

下列出版刊物可於網上瀏覽及下載

項目	日期
"香港藝術界年度調查報告摘要 2010/11"	02.07.2013
香港劇場工作者現況調查 2010/11	01.02.2013
"香港藝術界年度調查 2009/10"	31.05.2012
贊助文化藝術的現況調查	30.05.2012
香港文化事誌（2010）	10.02.2012
"香港藝術界年度調查 2008/09"	15.06.2011
香港文化事誌（2009）	24.02.2011
334 藝術學習概況調查	15.02.2011
使用工廠大廈進行藝術活動的現況及需求調查	27.01.2011
香港藝術界年度調查報告 2007/08	02.02.2010
香港文化事誌（2008）	17.11.2009
香港文化事誌（2007）	01.08.2008
"西九文化區"建議報告書 藝發局從藝文界收集之意見	12.12.2007
香港文化事誌（2006）	01.07.2007
本港藝團與內地交流資料結集和研究	30.12.2006
跨媒介藝術在香港的發展研究報告	01.06.2006
香港文化事誌（2005）	01.02.2006
香港藝術發展局對"表演藝術委員會諮詢文件"的意見書	19.01.2006
香港藝術發展局對"西九龍文娛藝術區發展計劃"未來路向的意見	19.01.2006

項目	日期
香港藝文指標研究報告	02.10.2005
觀眾拓展工作坊（工作坊內容節錄）	18.07.2005
觀眾拓展工作坊 — 第一節工作坊節錄	18.07.2005
觀眾拓展工作坊 — 第二節工作坊節錄	18.07.2005
觀眾拓展工作坊 — 第三節工作坊節錄	18.07.2005
觀眾拓展工作坊 — 第四節工作坊節錄	18.07.2005
香港藝術發展局對"西九龍文娛藝術區"計劃的意見	27.06.2005
香港藝術發展局對"西九龍文娛藝術區"計劃的意見（附件一）	27.06.2005
香港文化事誌（2004）	15.01.2005
香港文化事誌（2003）	15.02.2004
公共藝術研究	15.02.2004
URBTIX 電腦售票系統增值的可行性研究	24.01.2003
香港文化事誌（2002）	30.11.2002
設立香港視覺藝術學院的可行性研究	01.08.2002
香港藝術發展局就文化藝術條款的建議	22.07.2002
香港藝術發展局對本地免費電視台牌照續期的意見書	12.07.2002
藝發局資助範圍內的藝術工作者需求調查	20.05.2002
香港文化事誌（2001）	31.12.2001
香港藝術發展局對《香港 2030 — 規劃遠景與策略》諮詢文件的回應	26.08.2001
香港公共文化場館概覽	15.08.2001
五十年文化紀事：香港文化行政與文化政策（1950~2000）	15.01.2001

項目	日期
"公眾對藝術態度」調查（Arts Poll 2000）	06.12.2000
香港人均藝術經費的國家比較 — 世界排名第九	15.07.2000
香港文化藝術政策回顧（1950~1997）	15.07.2000
創意工業導論：英國的例子與香港的推行策略	15.05.2000
《香港文化藝術政策的釐定、推行與資源開拓》（總報告）	15.12.1999
界別藝術家身份的方法：國際比較與綜合分析	15.07.1999
策略發展委員會 "傳播媒介與藝術推廣" 公眾論壇匯報	12.06.1999

其他刊物：

http://www.hkadc.org.hk/tc/content/web.do?id=ff80818123dbba560123dc31147b0044

項目	日期
2011 香港藝術發展獎紀念特刊	09.05.2012
2010 香港藝術發展獎紀念特刊	09.05.2011
2009 香港藝術發展獎紀念特刊	29.04.2010
2008 香港藝術發展獎紀念特刊	21.04.2009
兒童藝術教育交流會講辭結集－附配套活動簡報	01.02.2007
第六屆香港文學節研討會論稿彙編	01.11.2006
藝術發展十年	02.10.2006
香港：文化與創意	02.01.2006
愉快學習："薈藝教育"計劃	03.01.2005

創意社羣（中文版）	01.11.2004
"透過藝術提高教育的素質：香港學校有效藝術課程模式的探討" 研究報告摘要	02.12.2002
舞蹈教育會議 2001 講辭結集	02.09.2002
"藝術教育 理想聚焦" 藝術教育研討會結集	03.06.2002
三年計劃書 2001~04	03.06.2002

II

音樂教育篇

第一章 香港早期學校音樂與
音樂活動（1842~1945）

引 言

中國人的音樂觀深受儒家學說的影響，同時也有道家觀點參與其中。事實上，儒、道兩家的音樂觀有着共同的理論基礎 —— 都是根據先秦時代的音樂美學思想發展起來的。儒家主要繼承孔子以前關於音樂與社會的關係，樂與禮的關係的思想，因此強調以禮制樂，強調禮樂治國，重視音樂的政治作用、教化作用，追求社會羣體的統一、上下等級的統一，發展為系統的禮樂思想。道家主要繼承孔子以前關於音樂與自然的關係、音樂與"氣"、"風"關係的思想，故重真、重自然，既追求音樂與自然的和諧一致，人與宇宙的和諧一致，又強調"法天貴真"，反對束縛人性、束縛音樂，要求音樂抒發人的"天"、"真"自然的性情，發展為自然樂論。[1] 然而在中國這個儒家學說為主導的社會、文化架構裏，音樂一直是沒有社會地位的。

19 世紀中葉的香港教育，仍然是中國大陸教育制度的一個組成部份，以參加科舉試為目的，所以音樂在書室和學塾的教育體系裏並不存在。在廣東省內，新安縣的科舉試成績及學風還是比不上"番禺、南海、香山、東莞等地"。[2] 但這並沒有改變香港那個時代的教育性質。

從 19 世紀初開始，西方傳教士便積極到東方傳播天主教和基督教，在香港成為英國殖民地後，教士便迫不及待地把所辦的學校搬到香港來，如 1842 年馬禮遜紀念學校從澳門遷至香港、1843 年英華書院從馬六甲遷到香港來。根據 1845 年的《香港藍皮書》年報的統計，那年在政府的登記裏共有學校 13 所，其中以英語教學的有兩所，既用英語又用"華語"（原文 Chinese，應是粵語）的兩所，全部用華

語的 9 所；辦學校的機構包括"馬禮遜教育協會"、"倫敦教育協會"、"英格蘭教會"、"羅馬教堂"以及一些華人組織。³ 這些學校的學生從最少的 5 人到最多的 40 人，13 所學校的學生總數是 245 人，而那時香港的居民只有 23,748 人，其中外國人 534 人，餘下的都統稱為"有色人"（coloured population）。⁴

第一節　19 世紀下半葉的學校音樂與音樂活動（1842~1900）

學校音樂

《香港藍皮書 1845》年報裏沒有提及學校裏所教授的科目。在 1860 年的報告裏，學校督察（Inspector of Schools）和漢學家理雅各（James Legge）只強調英語課對學生的重要，沒有提及其他科目。但到了 1870 年，在政府學校督察的年報裏提及了學校裏的音樂課："三年初級班現在開始有基礎音樂課，但由於授課時間太短而無法有所報告。目前只能每週一小時的音樂課，如此既少又短的課程對音樂本身以及學生是否有益，誠然是個未知數。"⁵ 但應指出的是上述報告書所述有關音樂課的細節，只是指政府中央書院（Government Central College）而言。⁶

這種缺乏音樂課的報告書一直繼續下去，在 1879 年的香港《政務報告書》裏，學校督察艾德爾博士（E. J. Eitel）詳細地報告了那一年裏的就學學生數目、學校書目、課程等，但仍沒有音樂課的記錄。⁷ 現在我們只能肯定在 1870 年香港政府在政府（即"官立"）中央書院以試驗性的開始有音樂課，而在此之後有沒有繼續下去？答案似乎是沒有。因為在此之後的《香港藍皮書》和《政務報告書》裏均沒有提及音樂課的設置。

至於在 1870 年的音樂課裏，教師傳授了些甚麼音樂知識？唱了些甚麼歌曲？到目前為止，仍無法找得到這種資料。在學校督察報告

裏，只說是"基礎音樂"（The elements of music），根據英國學校裏初年級的音樂課，大致包括唱歌、欣賞、分析、練耳、視唱等。這些課程對英國孩子可能是恰當的，但對中國孩子就不是那麼適合了。再說，若中國孩子在音樂課裏唱的盡是些英國歌曲，[8]1870 年之後取消音樂課就絕不是意外之事。

政府年報裏關於音樂課的敍述乏善可陳，在一些歷史悠久的中學刊物記載裏有關音樂課的報導也不見得多。如現在位於銅鑼灣的皇仁書院（即上文提及的中央書院），在 1871 年的考試科目的記載中，既無繪畫也無音樂，[9] 很可能由於音樂課只是試驗性質的科目，既然不需要考試，因此也就沒有包括在報告裏。

在政府的年報裏缺乏音樂課程的記錄，在學生刊物裏卻報導了當時學生的音樂活動：皇仁書院的學生於 1899 年與庇理羅士書院的學生組織了一次相當成功的音樂會。從音樂會的曲目來看，這些年輕音樂家的音樂技巧和修養是家長着意栽培的，而不是由學校課程教出來的。曲目不僅有鋼琴、獨唱、二重唱，還有長笛與單簧管合奏。[10]

音樂活動

19 世紀下半葉的學校音樂教育如上所述，那麼學校以外的情況又是怎樣的？根據 1845 年 5 月 28 日報紙的記載，駐香港的"皇家愛爾蘭"軍團的軍樂隊曾經舉行公眾音樂會，票價分 5 元和 3 元，前者有座位編號，後者則不對號入座。[11] 事實上，《中國與香港友誼公報》早在當年的 2 月 22 日刊登了一段告示，呼籲香港市民開會討論組織音樂會事宜。這份公報既然是英文的，對象不言而喻是以外國人為主，這段告示如下："在我們的廣告欄裏有一段告示，呼籲市民開會討論有關本港組織安排音樂會事宜。我們擔心的是無論這種想法是如何地值得讚許，無論有這種意願的人們如何熱心，在殖民地目前的這種情況下，這種願望是無法如願以償的。我們也不太確定，在如此有限數目的歐洲居民的情況下，有沒有足夠音樂人才來實現這一計劃。就算

有人才的話，我們的社會像一盤散沙而難以建立一個聯合機構。我們也擔心，和諧優美的音樂不得不局限在沙龍的小小天地裏。雖然我們對公眾音樂的組織懷着失望的心情，但我們深切地期望這種擔心和懷疑是毫無根據的。"[12] 毫無疑問，負責起稿這段告示的人一定是音樂愛好者。1845 年是英國人佔領香港後第四年，從英國來香港的英國人懷念家鄉的音樂會，想在香港組織類似的音樂會，是可以理解的。

英國人從英國帶來了他們的音樂文化，這種英國音樂文化是以基督教為主的，貫穿着學校音樂教育和社會生活。學校裏的早禱和唱聖詩等活動在教會開辦的學校是學生生活裏不可缺少的，星期日的教堂是居港外國人必然要到的重要地方。受過西方教育的華人也有一部份去"守禮拜"。宗教音樂在潛移默化的過程中，在基督教徒中起了不可忽視的影響。在 19 世紀下半葉的香港，社會活動和文化活動相對較少，那麼學校裏的音樂會、唱聖詩以及宗教音樂對那個時代的居港英國人和西方化了的部份華人，當然是重要的精神生活了。[13]

早在 1843 年，便有人在香港成立了"牧歌"協會（Madrigal Society），首任會長是索爾頓（Major General Lord Salton）。"牧歌"這種歐洲中世紀的音樂體裁，相信只有從英國來的人才熟悉、才有辦法為協會合唱團提供樂譜和訓練，因為"牧歌"需要一定合唱技巧和知識。據説在 1843 年之前香港便有"牧歌"協會，但有關記錄已失迭，能夠找到的記錄是從 1843 年開始的。[14]

香港的"合唱協會"（Choral Society）在天主教堂管風琴手桑斯特（C.F.A. Sangster）提議之下成立於 1861 年。這個協會在 19 世紀的下半葉相當活躍：1863 年 7 月 10 日為大會堂籌款而組織了音樂會，這是協會的第一次公開活動，籌得款項 691 港元。1873 年 7 月，合唱協會開始以"愛樂協會"名義組織音樂會，如 1876 年 4 月 18 日舉行的盛大合唱節，在那個時代的香港是一次相當轟動的活動。合唱協會用"愛樂協會"這個名稱顯然不是正式的。這個協會一直活躍到 1894 年，那年的 7 月 9 日協會召開了最後一次會議。1903 年 8 月 15 日，有關人士聚集在一起，討論恢復這個協會，但這之後用的名

稱卻是"愛樂協會"（Philharmonic Society）。愛樂協會的活動更為積極，曾上演吉伯特和蘇利文（Gilbert & Sullivan）的輕歌劇，但那已是20 世紀初的事了。[15]

英國人和歐洲各國人都十分注重"市政廳"（Town Hall），在歐洲各城市的市政廳一般是市政府所在地，包括一個大廳作為重要集會的場所，英國的城鎮也是如此。根據記載，1862 年香港政府便有計劃興建"市政廳"，在這座建築物裏有劇場、圖書館以及會議室，作為香港市民演出、閱讀、開會之用。1864 年，香港政府為這一計劃提供免費土地，一座"市政廳"式的大會堂於 1869 年 11 月 2 日建成啟用，並請得愛丁堡公爵阿爾拔王子（Prince Albert）主持開幕典禮。這座大會堂立即成為香港的文化活動中心，不僅音樂會、話劇在此演出，展覽會和各種研討會也在這座建築物裏進行。

19 世紀下半葉的香港，中、英兩種不同國籍的居民各自過着自己的生活。當年旅居香港的英國人對音樂生活的興趣，一如現在的香港人喜歡把香港的生活模式帶到加拿大、澳洲、美國以及香港移民所到之處，英國人一到香港就盡量把英國音樂文化帶到香港來。香港的中國人大部份則過他們自己的音樂文化生活，一如學者冼玉儀說的那樣："香港的早期歷史是一個分隔的歷史 —— 政府與中國人社會之間的分隔。"[16] 事實上中國人與英國人之間的"分隔"極為明顯，這種分隔不僅基於種族、統治與被統治的關係以及語言，更由於文化與價值觀上的差異。

一位英國人寫了一篇題目為〈香港的生活 1856~1859〉的文章，報導他在香港的所見所聞，有不少事物中國人極感興趣，但他卻覺得無聊，如放風箏。對中國音樂，這位英國人的評語如下："他們為他們想像中的所謂音樂而感動，從那些極其簡單、沉悶、莫名其妙的原始材料所產生的噪音得到快樂。"[17] 由此可見，英國人對中國人的音樂文化全然無知。

香港人用粵語，因此粵劇、粵曲相當流行，廣受市民的歡迎，如"八大音"、"神功戲"，而居住在新界的村民也能享受到這些音樂戲

劇。香港九龍和新界有些地區每年慶祝神誕都必定有演戲的活動，而這種戲便叫"神功戲"。有些廟的香火鼎盛，因此有經濟能力請戲班來演戲；有些廟的經濟能力較差，因此只能演出傀儡戲；經濟再次一點的只有請"八大音"來唱戲。演神功戲和傀儡戲或"八大音"都是用竹棚蓋搭的場地，"八大音"之所以較經濟是因為所需要的面積不大、不用戲服和道具、不要前幕。換句話說，上演神功戲和傀儡戲既要演、唱又要做，因此一切舞台上的設備都需要，包括台前的幕；清唱粵曲的"八大音"只要唱，最多加上伴奏，演和做均不需要。

　　上演"八大音"的廟宇不一定限於經濟因素，廟宇所在的地方也是原因，若地方太小或交通太繁忙的地區也不適宜搭棚做神功戲。如荷李活道的文武廟、灣仔的洪聖廟、卑利街的大伯公廟、西營盤的福德祠等都只能唱"八大音"。"八大音"都是全套戲曲，因此影響較大，市民平時也可以哼上幾句，形成一種唱粵曲的風氣，有不少業餘愛好者組織民間音樂團體，以唱粵曲為樂，自拉自唱，蔚然成風。除了推動民間音樂活動外，"八大音"也推動了妓女演唱粵曲。魯金說："妓女對推動粵曲演唱是有很大貢獻的，這是研究粵曲演唱史的人一向忽略的"。[18]

　　妓女如何學習演唱粵曲呢？根據一份 1890 年有關香港妓女的報告，我們才知道當時女童在三至十歲的年紀便被窮困的家人賣給別人，將來或做妓女或做傭工，售價受相貌和年齡而定。最低不低過 100 元，最高 400 元，有的十至十五歲，年歲越長，相貌越好就越值錢。[19] 有關妓女的唱歌訓練的內容翻譯如下：

　　　　妓女的訓練從上唱歌課開始。受聘的教師來到給未來的妓女上課，每首歌學費十元，這筆錢要令學者百分之百熟悉這首歌曲，不管要學多久。這十元包括伴奏和歌唱。伴奏樂器一般用中國鼓。一般智力的中國女孩子需要一個月的時間來學會一首歌曲，每天上兩小時的課。短的歌曲大約有三四十行，長的則有五十行。能唱三首歌曲的便可以成為歌女。當這種學習完成後，這名女孩子便給送到妓院去工作。[20]

妓女的工作首先便是唱歌，每唱兩首歌便有打賞一元，有名的妓女每天唱歌可以賺五、六十元，但她只能獲得這個數目的四分之一，其中一部份要給妓院的老闆，另一部份要給這名妓女的買主。由此可見，買賣妓女這一行頗有賺頭，也由此可見，能唱歌對妓女是多麼重要的一項謀生技能。

能唱歌的妓女都是化妝得花枝招展、衣着時髦，她們經常參加客戶的宴會，或是為客人撥扇，或是交談，財力雄厚的客戶可以請三四名妓女來參加助興。每一位客人都有自己鍾愛的歌女，但為了擺闊氣，他可能請五、六名歌女陪酒。一般宴會在下午五、六時開始，晚上八時結束。在這兩三個小時裏只是吃喝談笑、唱歌，吸鴉片要在八時之後才開始，這種晚宴有的妓女可以賺三、四元，陪客人過夜另有打賞。[21] 魯金說妓女對推動粵曲演唱指的便是這種演唱活動，因為這些客人來自各個階層，學會了回去傳播，像現在的卡拉 OK 一樣，影響頗大。

除了神功戲之外，香港市民和新界村民有各種不同的習俗和節日慶祝活動，如盂蘭節等。[22] 這些節日的活動都會用到音樂戲曲表演、儀式。此外，新界有為數不少的客家人，在大埔一帶的客家山歌相當流行。

第二節　20 世紀上半葉的學校音樂與音樂活動 （1900~1945）

學校音樂

到了 20 世紀初，香港的學校音樂課仍然不受重視，這點可以從政府年報裏看到。據《香港年報 1900~1909》，當年香港有官校 13 所、輔助學校 91 所，共有學生 7,481 名。[23] 在學校數目上比 1845 年的 13 所增長了 8 倍，學生數目則增長了 30 倍半。[24] 但這種發展是不平衡的，因為在這七千多名學生裏，其中有 1,440 名在皇仁書院就讀，

剩下的 6,041 名則分佈在其他 103 所學校裏，平均每所只有 58.6 人，而事實上規模最小的學校只有學生 12 名。如此不平均的分配令教師的配派、設備的添置相當困難，試問只有十幾人的學校如何分班、分科？如何有能力聘請音樂教員、如何購買鋼琴和設立音樂教室？

教學語言也間接影響了音樂教材和教學。在 1900 年的 104 所學校裏，有 5 所中、英並用；21 所只用英語；其他 78 所則全用中國語言（本書作者按：應指粵語）。用英語上課的學校，在音樂課的教材和教學上較方便，他們可以用英國學校音樂課的教材 —— 從歌曲到音樂欣賞、音樂史到音樂知識都可以採用英國的那一套。在英國，中小學音樂教育有一套相當完備的教材，而香港，直至 20 世紀 50、60 年代的香港政府、輔助和津貼學校的音樂課，仍然用英國的學校音樂教材。

在用粵語上課的學校裏，音樂課就困難多了，主要是教材和教學語言問題。在中國大陸，1905 年廢除科舉制度，事實上在這之前，全國各地尤其是大城市，新式學堂紛紛設立，學制和課程都依照歐、美或日本那一套制度。如小學六年、初中三年、高中三年、大學四年。科目包括數學、物理、地理、國文、英文、樂歌、圖畫、體育等。中國的學校或私塾根本沒有"樂歌"課，一旦有了新式學堂，學生上音樂課時只好唱旋律是外國的、歌詞是中文的"學堂樂歌"，但"學堂樂歌"都用"國語"（又稱"官話"，現稱"普通話"）。由此可見，1900年香港的 78 所學校，由於語言、設備、教師、教材的各種困難而不設樂歌課，實在是無可奈何之事。

在 1910 年的年報裏，教育署署長提交了詳細的學校、學生數字、課程、考試等情況和問題的報告。[25] 在敍述到課程的段落裏，科目如英文作文、英語會話、默寫、算數、數學等以及課外活動的項目如辯論學會的活動、游泳、足球等，均有提及，唯獨缺音樂和繪畫兩科，報告裏也沒有歌詠活動或音樂會等一類的活動。署長的報告相當詳盡，裏面還有各學校校長的報告。在各地區學校的報告裏，各科的教學和考試均有詳細的記載。[26] 因此，缺音樂課程和活動的報告是由於官校與輔助學校根本沒有音樂課，或是有的學校有、有的學校沒有的

緣故。由此可見，音樂在香港教育制度裏是可有可無的。

在教育署署長的年報裏，從 1901 年到 1940 年均沒有提及音樂科或唱歌科，也沒有提及音樂課室的設備或歌詠活動、音樂會等。但在 1939 年的報告中，圖表六"公眾考試成績"的"考試欄"最後一格裏，填的是"聖三一音樂學院"（Trinity College of Music）；在"應考者數目、及格人數、及格率"欄下填曰："133 名學生報考術科考試，全部及格；27 名學生報考樂理，25 名及格"。[27] 由此可見，早在 20 世紀 30 年代香港已有一百多人報考英國音樂學院的校外考試，若不是由於第二次世界大戰，香港的歐洲音樂教育和演藝活動會另有一番景象。

香港的教育在英國統治了半個多世紀之後，經歷了深刻的變化：政府通過接納並實行《1902 年教育委員會報告書》，加緊對中文教育的關注。1913 年頒佈教育條例，規定凡學生人數超過九人的學校均需註冊，1921 年此條例推廣至新界；1933 年，英國視學官伯恩尼（E. Burney）應邀前來香港視察研究本港教育並提出報告。[28] 在報告書裏，伯恩尼認為應加強母語教學，課程應包括音樂、美術、體育。1939 年教育署署長草擬了一份發展中文小學的計劃書，計劃在五年內興建 50 所模範中文小學，作為一般私立小學的"模範"，可惜太平洋戰爭令這項計劃無法在當年實行。

在太平洋戰爭爆發之前，香港仍然分為英語與粵語教學兩種學校。這兩大類學校有三種資助：一、全部由政府提供資源的官立；二、由私人辦理，但有政府的輔助；三、全部由私人出資辦理。那時，全港有 20 所官校、19 所輔助學校、176 所津貼學校、982 所私立學校，就讀學生超過 12 萬人。[29] 在這一年裏，政府還開辦了一所"教師訓練學院"，為市區學校的英語、粵語教師提供訓練課程，為期兩年，第一年有學員 48 名。[30] 但當年這所教師訓練學院的課程裏缺音樂科，再一次說明教育界決策層對音樂教育的態度，雖然報告書裏指明"若能調配教師，應有手工與音樂兩科。"[31]

官方資料如上所述，有關音樂課的資料十分貧乏，而學校的校刊有關這方面的資料也不多。在法國天主教學校 1910 年的《學校概況》

裏，有兩處與音樂學習有關：一、在"學費"標題下有這麼一句："鋼琴課和繪畫課自由選修，要另收學費。"32 二、在"成績報告表"裏有"音樂"（Music）一項。33 在拔萃男書院 1929 年的上課時間表裏，每星期四上午九時至九時四十分第一至四班要上"唱歌"課（Singing），九時四十分到十時四十分第五至第八班要上"唱歌"課。34 上述都是教會辦的學校，而教會一向較注重音樂教育，尤其宗教音樂教育，因此有音樂課是意料中的事。

私立和民辦學校的情況則要看該校的規模和校方重視的程度。同濟中學的《四周年紀念特刊》裏便有兩處提及音樂和唱歌課：一、課程：初級中學和小學均有音樂課，幼稚園則有唱歌課；二、在課程表裏，初級中學每週一課；小學則每週兩課，一、二年級還另有兩節唱遊課。35 港僑中學的課程也是如此：高級中學沒有音樂課；初級中學每週一節音樂課；小學一、二年級每週兩節音樂課，三至六年級則每週一節。36 其他有音樂課的學校還有子褒學校、37 梅方女子中學 38 等私立中小學，在校刊裏找不到有音樂課的則有民生書院、39 鑪智學校、40 長城中學 41 等。

戰前學校音樂教育辦得最出色的要算是在利園山頂創辦的嶺英中學。這所學校校長洪高煌是美國史丹褔大學畢業生，喜歡唱歌，因此十分重視音樂課。1938 年，嶺英中學從幼稚園到高中均有音樂課，由林聲翕和凌金園等主理。這所中學除了合唱團，還有銀樂隊，編印有《嶺英歌集》，收入民歌、宗教歌曲、藝術歌曲等。但嶺英中學是特殊的例子。42

綜上所述，教會辦的小學與初級中學一般都有音樂課和唱歌課，官校、私立和民辦學校就要看情況而定，如教師、設備、教材以及校舍等都會影響到能否開設音樂課，若校舍太小，音樂或唱歌課就會影響其他科目的教學。

隨着中國大陸教育的發展和英國對香港越來越多的影響，香港有許多傳統的舊式私塾改革為新式學校，再加上一些在大陸受教育的人回到香港無法銜接香港的課程，感到需要開辦以大陸課程為依據

的學校。因此，20世紀20、30年代中文中學蓬勃發展，如仿林中學（1923）、西南中學（1928）、寶覺女子中學（1931）、知行中學（1932）、培正中學（1933）、德明中學（1934）等都是在這個時期開辦的。這些學校的學制是依循大陸"六三三"學制及教育部規定的課程標準，因此學生畢業後只能回大陸或到美國等國家升學。對這一發展，香港政府於1929年任命中文課程委員會制定標準，統一中、小學課程。

香港政府在中文中、小學的課程上加強控制，只限於"重要的學術"科目，如英語、數、理、化；至於歷史、地理等次要的科目也予以有限度的指導，如對鴉片戰爭以及中國近代和當代史的規限等；至於音樂、繪畫等更"次要"的文化科目便任由各校自理了。可以想像，既然要與大陸的教育制度銜接，這些中文中、小學的音樂課是需要與大陸的音樂課掛鈎的，如20世紀20、30、40年代在大陸流傳甚廣的沈心工（1869~1947）的學堂樂歌《男兒第一志氣高》、《黃河》等 [43] 和黎錦暉（1891~1967）的兒童歌，舞劇《神仙妹妹》、《小小畫家》等 [44] 便有可能作為音樂課的教材，前者在中國抗日戰爭時期傳唱大江南北，後者更"遠及香港和南洋各地"。[45]

20世紀上半葉，香港的學校教育隨着商業、貿易和交通的發展、人口的增加，有顯著的發展，但學校裏的音樂教育和活動與19世紀下半葉的情況並沒有顯著的變化，政府仍然不重視這一科，任由學校自己去處理，形成教會辦的學校和私立學校的音樂教育和活動遠較官校、輔助學校和津貼學校活躍。這種缺乏政府重視的情況不僅20世紀上半葉如此，20世紀50、60年代也是如此，到了70年代才略有所改善。

個別授課

20世紀上半葉，除學校的音樂課外，個別跟老師學習彈鋼琴、小提琴以至聲樂的人越來越多，其中以立陶宛人夏利柯（Harry Ore，1885~1972）最為著名，[46] 其他的音樂教師還有俄羅斯小提琴家托莫

夫（Kiril Tomoff），留學日本的鋼琴家黃金槐、聲樂家馮玉蓮等。20世紀 30 年代中至抗日戰爭末期，內地有好幾位音樂家如馬思聰、陳洪、林聲翕等來港避亂，因此也收些學生從事個別教授。

　　香港大學成立於 1911 年，正式上課則要到 1912 年秋季。港大開始時只設立兩個學院 —— 醫學院和工程學院，音樂系要到 70 年後的 1981 年才成立。香港的專業和高等音樂教育發展經歷了好幾個階段，從戰前的個別教授如夏利柯，經戰後民辦但政府不承認的音樂學院和專科學校，如中華音樂院和中國聖樂院（1960 年改名為"音樂專科學校"），直到 1965 年之後，專業和高等音樂機構增加速度之快，超過英國人統治一百多年（1841~1965）以來的任何一個時期。英國倫敦聖三一音樂學院於 1938 年在香港設立公開考試，報考技科的如鋼琴、小提琴、聲樂的居然有 133 人之眾，相信這一百多人裏有些是上述夏利柯、托莫夫、黃金槐、馮玉蓮等老師的學生。

　　個別授課與公開考試在一定程度上顯示了一個地方的音樂水平和實力。這一點在 20 世紀下半葉充份地表現出來。可惜倫敦聖三一音樂學院於 20 世紀 30 年代中在香港開始的公開考試，被太平洋戰爭中斷，戰後被英國皇家音樂學院聯合考試委員會捷足先登，從 20 世紀 40 年代末到現在，皇家音樂學院在香港的公開考試，其人數之多、規模之大，在香港音樂教育史裏很可能前無古人，至於是不是後無來者，那得看將來的發展了。

音樂活動

　　1869 年建成的舊大會堂，在 20 世紀上半葉繼續發揮了它作為市民活動中心的作用，直到 1933 年，為了讓出部份土地興建香港滙豐銀行大廈，其他部份則於 1947 年全部拆掉，[47] 這之後的 15 年裏，香港沒有專為音樂活動而興建的場館，直到 1962 年新的大會堂落成才填補了這一空白。在舊大會堂拆掉之後，新大會堂興建之前，香港大學的陸佑堂、皇仁書院禮堂以及九龍的拔萃男書院禮堂都是音樂會

的演出場所。

在舊大會堂舉行的音樂會，一般都是比較正統、嚴肅的音樂作品，另外還有些提供音樂演奏的地方，喜歡聽傳統音樂和看話劇的可以去皇家堡壘劇院（Royal Garrison Theatre）；喜歡輕鬆的、喜劇式的演出則可以去英國海員客棧（British Seamen's Inn），因為這家客棧以聘請一流的歌手而著名；至於皇家劇院（Theatre Royal），常常有到訪的大型歌劇，有設備完善的舞台，是香港人享受文化的好去處。香港自己的業餘戲劇社和合唱協會也經常演出節目。48

上述都是較為適合英國人和西化了的中國人的文化活動，至於中國人一般都喜愛自己的音樂，如粵曲和小調。20 世紀初的歌壇是以粵曲的演唱為主，民間既有音樂團體唱粵曲，也有妓女唱粵曲，發展下去便成為歌壇。歌壇是另一種形式的粵曲演唱會，和"八大音"不同，前者是純商業性的，要收入場券，後者則是由神功會的主會者聘請來唱的，不需要入場券。

最早的歌壇設於遊樂場之內，20 世紀初出現的第一家遊樂場"太白"位於現在的西環太白台。太白遊樂場內設有一座歌壇，樂隊由業餘音樂家組成，至於唱歌者都是石塘咀的妓女，唱得一口好粵曲，而且是當時的紅牌妓女。49 其後跑馬地的愉園遊樂場和北角的名園遊樂場的歌壇，也請妓女來唱粵曲，可見妓女是粵曲演唱的台柱。由於消費較大眾化、唱的粵曲都是粵劇裏最精彩、最吸引人的片段，因此歌壇一時相當流行。

遊樂場裏的歌壇甚受天氣的影響，颱風下雨無法演唱，太冷太熱也令聽眾裹足不前，於是開始在茶樓裏設立歌壇，當然茶樓裏較熱，秋涼之後才適合，春夏之交便又移到遊樂場裏去，這種情形一直維持到 1920 年，當茶樓內開始裝上電風扇之後，一年四季都可以在茶樓裏設立歌壇了。

魯金假定位於水坑口的富隆茶樓是第一家設立歌壇的茶樓。50 其他設有歌壇的茶樓有如意茶樓，這家茶樓不僅設有歌壇，還出版《謌聲豔影》，創刊號目錄包括"歌壇卮語"、"說薈"、"曲木"、"羣芳

倩影"（介紹歌者）等。[51] 先施公司在德輔道中建成之後，將天台佈置成園林景色，成為"天台遊樂場"，包括歌壇，起用優秀女歌手。先施公司的職工也有音樂部之設，唱得好的員工也可以在天台歌壇上一顯身手。到了 20 世紀 20 年代中，開始有專業歌伶出現，其中有"歸良"的妓女。那時失明藝人也加入歌壇，男的稱"瞽師"、女的稱"瞽姬"。

由此看來，歌壇在中國人社會裏形成一股風氣，一如現在的流行的卡拉 OK，因此需要大量新的粵曲歌曲。香港那時有一批文化人，喜作曲給歌伶演唱，如黃言情、羅禮銘、楊懺銘、楊懺紅、林粹甫等。

1929 年是歌壇開始繁榮的第一年，因為香港電台的中文節目於 1929 年開始廣播，而電台播放的歌曲以粵曲為主，於是粵曲從茶樓的歌壇而經過空中廣為傳播。除電台，涼茶舖也是推廣粵曲的重要媒介，因為涼茶舖每晚有節目預告，店主用粉筆在黑板上預告當晚播放的唱片，每晚節目不同，藉此招攬顧客，粵曲也因此而深入民間。日本佔領時期，由於除了歌壇其他的文化活動都停止，因此人們只能去聽歌。

粵曲演唱從 20 世紀初到太平洋戰爭爆發前，在香港流行了相當一段時間。20 世紀 20 年代末、30 年代初，除了如意和富隆茶樓外，還有平香和添男茶樓。20 世紀 30 年代中，中區有蓮香和高陞兩家歌壇，九龍的大觀也設有歌壇。百貨公司除先施公司外，還有中華百貨公司出版《清韻》雜誌。《清韻》雜誌第二期不僅刊登了 126 首譜子，還有"音樂家近影"和"音樂格式"。音樂家包括錢大叔、尹自重、呂文成等。

從 20 世紀初到太平洋戰爭開始（1941 年 12 月 25 日）這 41 年裏，香港的音樂文化生活隨着經濟、交通的發展而比 19 世紀下半葉更多姿多彩、更豐富。外國人繼續享受他們的英國和歐洲的音樂文化，中國人則繼續欣賞自己的地方音樂文化以及地方與內地混合的音樂文化，前者如歌壇唱的粵曲，後者如鑼鼓樂隊，鑼鼓班來自中原，但"八大音"則屬於不折不扣的廣東音樂文化。這種中原與傳統音樂文化貫穿着普通中國老百姓的一生，從結婚到病死，就算在小小村落

裏也無法免俗。52

　　上文曾提及香港電台於 1929 年開始有中文台，用粵語廣播，有
效地推動了粵曲的傳播，事實上香港電台早於一年前，即 1928 年 6
月 30 日上午九時便開始廣播，比英國無線電台晚了六年。開始的時
候，政府發出 124 張牌照（1928），一年後增加到 467 張牌照，以後
逐年遞增。到了 1941 年 12 月香港淪陷，電台一度停播，1942 年初
由日軍恢復廣播，稱為 "香港放送週"。戰後首次正式廣播是在 1945
年 9 月 1 日、15 日，中英節目恢復播放，1948 年 8 月正式命名為 "香
港廣播電台"。531928~41 年間，香港電台在香港音樂文化生活裏佔
有十分重要的地位，那時其他音樂活動不太多，雖然到了 20 世紀 30
年代末，大陸抗日戰爭影響了香港的詠歌活動，也掀起了香港人的抗
日熱情，合唱團如雨後春筍，紛紛成立，包括 1939 年間的春秋合唱
團 54、長虹合唱團 55、鐵流合唱團 56、虹虹合唱團等。那時皇仁書
院沒有音樂課，書院經青年會聘請電影音樂工作者、合唱指揮草田任
書院歌詠團指揮。

　　據說當時的合唱團演唱時都是齊唱，而不是四部合唱。1939 年，
武漢合唱團在當時著名的音樂家夏之秋的帶領下來港演唱，曲目裏有
許多混聲四部大合唱，對香港的合唱團是一個相當大的衝擊，從此之
後香港人也唱四部混聲合唱了。57

　　香港自 1841 年開始被英國人佔領之後，音樂文化一直存在着
中、英並存的現象，前者在民間蓬勃發展，後者則逐漸霸佔城市中心
的文化生活，包括 1869 年興建的大會堂及以後的皇家劇院等演出場
所和圖書館、博物館等。而中國音樂文化卻緊密地與香港市民的生活
聯繫在一起，貫穿着人生裏的各個階段、各個層次，如歌壇、葬禮、
婚禮、祭祀、慶典等，生動地説明了音樂的社會功能。58

音樂創作

　　在上述背景下，香港在 20 世紀上半葉裏是難以培養出歐洲式的

音樂創作人才的，即所謂"作曲家"：直到 20 世紀 30 年代為止，中國音樂文化裏沒有"作曲家"這個概念；而歐洲的作曲家則需要培養訓練，在中國聖樂院（1950）、香港中文大學音樂系（1965）成立之前，香港從來沒有出產過"作曲家"。雖然如此，香港仍然有兩三位外來的作曲家：一是上文提過的夏利柯，一是意大利聲樂家戈爾迪（Elisio Gualdi）、一是林聲翕。這三位音樂家雖然是"外來"的，但他們在香港居留的時間之長、對香港熱愛的程度之高，足夠資格成為香港的音樂家。

夏利柯不僅是位傑出的鋼琴家、鋼琴教師，他還是位作曲家，在鋼琴作品裏運用了豐富的廣東民謠，比許多中國作曲家的作品還要"民族化"，如《南方民歌五首》（*Five South Chinese Folk Songs*）、[59]《從北到南穿過東亞》（*From North to South through East Asia*）[60] 等。他是立陶宛人，熱愛故鄉，因此也寫了一些懷念故鄉之情的曲子。由此可見，當香港的中國音樂創作仍然一潭死水一樣的時候，從遙遠立陶宛來的音樂家從 20 世紀 20 年代已開始不停創作富有廣東民歌小調味道的鋼琴樂曲。另一位從意大利來港定居的戈爾迪是聲樂家，他也寫了一些歌曲，如《唐詩七闋》（*Seven Chinese Lyrics*）等。[61]

音樂教育家、作曲家林聲翕在 20 世紀 30 年代末曾在香港居住，並於 1938 年在香港出版他的獨唱歌曲集《野火集》，[62] 那時林氏年僅 24 歲，可以寫出像《滿江紅》這首熱血奔騰的作品，但像《白雲故鄉》這麼抒情的歌曲，出自二十剛出頭的青年小伙子之手，實屬難得。除了這兩首至今仍然廣為傳唱的歌曲外，《野火集》裏還收入《野火》、《雨》、《春曉》、《漁父》、《浮圖關夜雨》、《夏雨》等，共八首獨唱歌曲。

林氏寫作藝術歌曲喜與詞人韋瀚章合作，如《白雲故鄉》的歌詞便是韋氏之作，抗日戰爭結束之後，兩人之間的合作更為緊密。《白雲故鄉》是一首相當典型的 19 世紀初德國式藝術歌曲。從曲式、伴奏、語言、風格與味道都是歐洲的，在一定程度上也說明了 20 世紀 30 年代中西關係上的一種特殊現象。

第二章　香港中、小學音樂教育 （1945~2013）

引　言

　　第二次世界大戰結束之後，[1] 香港的教育在 1945~49 年間面對重重困難，如戰爭破壞和人口增長所帶來的經濟上的壓力、教育制度上的建立、教師的訓練、課本的編印以及設備的添置等。加上英國政府殖民地部門對香港政策的重新調整，在教育上一改過去放任不干預政策而積極發展教育。從 1945 年日本投降後到 1997 年香港回歸，香港政府不斷地制定教育發展計劃，發表教育政策白皮書，對香港教育進行全面性檢討，逐年增加教育經費，到了 1990 年代初，在九年免費教育的基礎上，大力發展高等教育。香港 1997 年回歸之後，特區政府在特首董建華的大力推動下，大幅度增加教育撥款、進行教育改革。雖然許多環節還有不少重要問題未能解決，如教學語言，但與亞洲其他各國及地區相比，香港的教育在過去半個世紀裏仍然取得了一些成績。

　　在整體教育的發展上，尤其是 21 世紀初開始的教育改革的大氣候裏，學校音樂教育的發展情況如何？在 1970 年之前，工作是做了一些，效果並不顯著，因為主事人的思維和政策過於英國化，從課本、教學法、教師訓練、課外活動如音樂考試、比賽、欣賞都莫不依據英國學校音樂課程。香港政府教育署首席督學（音樂）湛黎淑貞博士認為這是 "與教材有關，而非音樂課程的錯"，她還認為香港的情況與 20 世紀的日本和中國大陸很相似。以香港的財力和人力，要編寫一套適合香港學生的音樂課程，應該不成問題。本書作者並不反對學習歐洲音樂，而是想強調一個基本原則：任何人都不應該忘本，中國人應該先學會自己的語文、先學會欣賞自己的音樂。從英國來的行政和教學

人員固然是照搬英國的那一套，香港的教師則跑到英國去取經，把在英國學得來的教學原理和方法帶回香港學校照樣模仿，完全忽視自己的文化和音樂背景。因為這樣的模仿不僅違反音樂教育的原則，同時也極端不合實際。1950、1960 年代，香港有多少家庭有鋼琴、小提琴？有多少家長能夠欣賞歐洲音樂、重視歐洲音樂的學習？香港有多少音樂會、歌劇演出？在香港大會堂於 1962 年興建之前，音樂活動談不上活躍發達。就算是香港有了大會堂，歐洲式的音樂活動增加了，這並不等於香港的全部音樂文化。音樂教育和課程的設計應該根據所處的音樂文化背景來進行，要與家庭和社會環境緊密配合起來。

已退休的香港政府教育署 2 首席督學（音樂）湛黎淑貞（CHAM LAI Suk-ching）在她的哲學博士論文《論香港學校音樂教育的發展 1945~1997》（*A Critical Study of the Development of School Music Education in Hong Kong 1945~1997*）的第一章裏，說香港的音樂教育在 1945~97 年間深受當時的政治、社會、經濟和文化等方面的影響。她的論點包括：一、在政治上，香港於 1952 年嚴厲控制中國大陸人進入香港之後，在文化和教育上竭力分割香港與中國大陸之間的聯繫，令香港與中國大陸長期分隔，以致使香港與大陸產生了距離感，令香港居民對中國大陸所發生的一切處於旁觀者的地位；二、在社會方面，香港則深受中國大陸的影響，包括中華人民共和國成立初期的移民大量湧入香港、大躍進時期的糧食食油等的缺乏、"文化大革命"十年的動亂等，對香港的學額、房屋和醫療等均造成極大的壓力；三、由於中國大陸的政治運動大體上沒有波及香港，香港的經濟在 1970 和 1980 年代經歷了快速發展，成為亞洲四小龍之一；四、在文化上，湛黎淑貞引用香港大學校長王賡武在 1997 年 6 月 26 日舉行的"太平洋地區論壇"上的演講：香港能夠從一個原始漁村發展成為世界貿易中心之一的最重要的文化因素有兩點，一是東西文化交匯（Striving to merge East and West），一是面對一個生疏的中國（Looking back to an unfamiliar China）。所謂"東西文化交匯"，是指香港人一方面繼承了部份中國傳統文化，另一方面又放棄或轉化了部份中

國傳統文化，結果香港人的文化既不完全是西方的，也不完全是東方的，變成了不太平衡的東西文化組合。在教育觀上，湛黎淑貞引用了香港大學教育學院教授程介明的論點。程介明認為下面三點影響了香港的教育發展：一、統一與服從；二、勤奮是成功之要素；三、競爭是進步的動力。湛黎淑貞認為還有兩個重要因素，一是好的教育會有好的社會地位和收入，一是"西方最好"。王賡武的所謂"面對一個生疏的中國"是指經過長時期的隔離，香港人對中國大陸的一切都感到生疏。（CHAM 2001: 34~60）

上述引用湛黎淑貞的博士論文裏有關影響 1945~97 年間香港教育，包括學校音樂教育的評論。從香港割讓給英國到 20 世紀 70 年代，香港的殖民政府實行一套殖民主義政策：那就是以統治者的愚民政策為指導方針，強調學習英語，其他學科均不重要，文化科如音樂、美術等更是可有可無。就算有這些文化科目，也是脫離香港人的文化背景，音樂課程照搬英國學校音樂的理念、教材和教學法。許多學者的研究清楚地證明了這一點，（Leung & Yu Wu 2003: 37~53; YEH 1998: 215~224; Yu Wu RYW 1998: 255~266）這種情況到香港回歸之後仍然如此。在香港藝術發展局委約的一份報告裏，説"香港學校音樂教育偏重於西方音樂"。（Everitt 1998: 58）除了課程設計偏重於西方音樂外，音樂教師的中國音樂知識不足也是原因之一。（Leung & Yu Wu 2003: 41）

香港的學校音樂教育一向受制於兩大障礙，令香港的學校教育一直無法正規化，更談不上發展了。與中國大陸的歷史背景一樣，在 20 世紀之前，音樂從來不是正規教育裏的一個組成部份。當"學堂樂歌"於 20 世紀初在中國大陸興起之後，香港的許多中小學校仍然沒有音樂課，只有教會學校為了宗教信仰而設有音樂課，學習詠唱聖詩，政府辦的"官校"有的照搬英國中小學音樂教材和教學法，有的則不設音樂課。這是中國教育史裏的一項嚴重的缺失。另一障礙來自殖民教育政策，對英國殖民主義者來說，香港的教育的最終目的是訓練一批能協助英國統治者來管治香港的"吏"級人員，因此英語是中

小學課程裏最重要的科目，至於美育，要培養的話就要培養香港學生欣賞英國和歐洲音樂之美，中國音樂之美就根本不在課程設計考慮之內。1970、1980 年代，學校音樂課程縱使包括了中國音樂的學習，學校和教師也難以切實執行。這種殖民教育政策，行之有效，從 19 世紀中到 21 世紀初，我們會發現下面幾個有趣的現象。

第一節　香港音樂文化的五種現象

第一種現象：中西音樂文化在香港並沒有匯合。佔香港人口 95% 以上的香港居民與英國和外國居民以及接受英國和歐美教育的香港居民，各自過着自己的音樂生活。在一定程度上中西音樂文化並沒有匯合。前者既不會英語也沒有受過外國教育，是地道的香港中國人，喜愛自己的音樂如粵劇、民歌小調、南音、潮州音樂、京劇以及其他中國地方戲曲。從 1950 年代開始，隨着中國大陸音樂家來香港定居，把中國 "五四時期" 和抗日戰爭的歌曲帶到香港，令香港的音樂生活滲入了一股現代中國的清新氣息，豐富了香港偏重於嶺南音樂文化的傾向。20 世紀 70 年代末之後的發展令香港的音樂生活在一定程度上逐漸趨於多元化。

第二種現象：香港人缺乏音樂修養。從 1841 年香港割讓給英國到 1997 年 7 月 1 日香港的主權歸還給中國這一個多世紀裏，香港的音樂生活處於西方是西方、中國是中國的 "井水不犯河水" 的狀態。去聽交響樂、歐洲歌劇、獨唱獨奏會的歐洲音樂愛好者不大會去聽粵劇、民樂團、民族樂器演出；而喜愛中樂戲曲的聽眾也不大會去欣賞歐洲音樂演奏。這種現象說明了香港的學校音樂教育，在過去一個多世紀裏完全沒有為這個人們常常說的 "中西交匯" 的城市居民提供具有中西音樂知識和修養的鑒賞者。

第三種現象：香港政府對音樂文化的態度冷漠，並以康樂、文娛的態度來施政。本書作者是 1948 年從天津來香港定居的，前後 60 餘年，在這 60 餘年裏經常聽音樂會，以歐洲音樂為主、中國傳統和

現代音樂為次。在英治時代，根據個人的經歷，歷任港督柏立基、戴麟趾、麥理浩、尤德、衛奕信、彭定康等不但出任各樂團、香港藝術節等贊助人，而且還積極支持藝術團體並出席各種演出。不像特區首長半場離席或只參加開幕儀式，不出席演出。這不僅表現出領導人的修養和作風，更顯現出他們對音樂文化的冷漠。

第四種現象：音樂會聽眾常常拍錯掌。越是多名流和高官出席的音樂會，拍錯掌的情況越多，因為這些音樂會需要財團和富翁贊助，而財團和富翁邀請來捧場的一些朋友都是門外漢，因此拍錯掌就不足為怪了。有些演奏前後有酒會和晚宴，他們把這種活動看作是出席時裝表演、賽車等一類社交場合。

第五種現象："西九文化區"在籌建的早期變成了地產項目，後來經過社會各界的批評建議和壓力，才形成目前差強人意的方案。從20世紀70年代，香港英國政府培養了一些官員來處理香港的經濟事務，回歸後初期，這些官員在工業、交通、地產等方面的決策上雖然出現了一些問題，但大體上還是繼承了英國官員的衣缽。但在處理西九龍計劃上，特首曾蔭權把這項龐大的文化藝術計劃當做地產項目。（劉靖之 2004: 2~4、 2005: 26、 27，以及本書"文化政策篇"有關西九文化區的一節）

第二節 音樂科課程綱要與指引

從第二次世界大戰勝利後至 21 世紀初，香港政府教育部門公佈了一些有關中、小學音樂課程大綱和藝術教育學習領域的指引文件，其中有八份文件值得向讀者介紹。

一、小學音樂課程綱要 1968 課程大綱、 1976 修訂、 1987 新訂

上述五種現象清楚地顯示了香港的音樂教育，在中國文化不重視

音樂教育和英國殖民教育的兩大障礙下，一直未能得到健康的發展。第二次世界大戰勝利之後，百廢待舉，蘇格蘭人傅利莎（D. J. Fraser, 1916~69）於 1947 年抵港，在政府學校任教。1952 年調職教育司署主持音樂組，加強對中小學音樂的教學與全港學校音樂比賽的組織與參與。3 作為全香港中小學音樂科的最高級教育官員，他於 1949 年創辦香港學校音樂節並擔任主席，而這項每年一度的全港規模的音樂比賽，不僅對學校的音樂教師和學生影響深遠，還影響了學校的正常學習和家長的正常生活。4 傅氏在 1947~67 年任期的 20 年裏，是全港學校音樂科目的最高負責人，只專注校際音樂比賽，忽略學校音樂教育。他還協助推動英國皇家音樂學院聯合委員會在香港的考試，以報考人數和報考費的收入來計算，香港是皇家音樂學院在各地考試中心的第一位。因此，傅利莎在香港校際音樂比賽發展史裏是一位重要人物，5 但在學校音樂教育工作上卻乏善可陳。

事實上，香港政府教育署於 1952 年便規定要有劃一的學校課程大綱（*Hong Kong Education Department Annual Report 1951~1952：paragraph 180*）。但傅利莎只顧專心發展香港的校際音樂比賽和英國皇家音樂學院聯合委員會的考試，小學音樂課程大綱到 16 年之後的 1968 年才編畢公佈，1976 年發佈修訂版。1976 年修訂本的《小學課程綱要 —— 音樂科》的 "引言" 很短，只有四行："本課程綱要是課程發展委員會屬下小學音樂科委員會編訂。課程發展委員會與屬下各科目委員會由本港教育界代表人士組成，成員包括政府及非政府學校校長與教師、大學及教育學院講師、輔導視學處督學及教育署有關部門人員。本課程提供本港各小學採用。"

《綱要》共有 12 節，中英對照，中文部份 111 頁，英文部份 114 頁：一、目的；二、課室中的樂器；三、節奏與律動；四、音準訓練；五、音樂欣賞；六、節奏樂器的彈奏；七、牧童笛吹奏；八、小學各級歌曲；九、音樂節選曲；十、視唱；十一、小學音樂教學概念指南；十二、附錄：（一）歌曲目錄；（二）書目；（三）唱片。在 "目的" 裏，對 "音樂教育的目的"，《綱要》是這樣認為的："音樂教育的目的，

是使兒童通過演奏和欣賞，浸淫在樂句和作品中，耳濡目染，發展兒童對音樂的感受和批判能力，從而獲得快樂、享受和滿足。"很精簡扼要，樸實對題，對音樂美的感受和享受，是充實美妙人生的重要組成部份。

在上述 12 節的《綱要》內容裏，第二、三、四、六、七、十等六節是音樂基本訓練，主要的是對樂器的認識、對節奏和音高的熟悉和掌握；第五、八、九節則涉及歌詞和音樂作品的教學內容。在第五節"音樂欣賞"裏，《綱要》指出了欣賞教學的要點：一、選材須動人、須有藝術價值；二、選聽的作品不應太冗長，因為兒童的集中力只能維持很短暫的時間；三、欣賞的作品應能與律動和樂器練習聯繫起來；四、在黑板上把作品的主題列出，令兒童有機會練習讀譜，並說明兒童記憶、辨認作品的主題。這些指示，都十分實際而有用，但從小學一年級，欣賞的作品都是些歐洲作曲家的作品，包括巴赫、博凱里尼（Luigi Boccherini）、蕭邦、格里格（Edvard Grieg）、柴可夫斯基、德沃夏克（Antonín Dvořák）、J. 施特勞斯、德彪西等；二、三、四、五、六年級的欣賞課程所選擇的作品也都是歐洲作曲家的作品，一首中國作品都沒有。6 這種欣賞課程，是不是特別照顧香港政府教育司署的英國音樂教師？7

第八節"小學各級歌曲"開列出從小學一年級到六年級要學習的歌曲，均是從以下六本歌集裏挑選出來的：一、香港政府編的《小學生歌集》第 1 至 3 集；二、鄭蘊檀與周澤聲合編《小學音樂教材》；三、朗文版《玩玩唱唱》（綠色分冊）（*Music Together [Green Bush]*）；四、趙梅伯編《名歌選》（上集）；五、葉惠康編《香港兒童合唱團之歌》（兩集）；六、倫敦大學出版社 *A Song to Sing*。大體上來講，越低年級越多英譯中歌詞的外國歌，到了小學五年級才從趙梅伯編《名歌選》上集選出一些中國民歌和黃自為初級中學音樂課創作的一些歌，包括《王小二拜年》、《馬車夫之歌》、《紅彩妹妹》、《花非花》等。這是可以理解的，因為中國直到 20 世紀初才開始有學校音樂教育，兒歌都是媽媽哄小寶寶睡覺時才唱的，是一代一代口頭傳授下來的，從來

不是學校裏老師教的。在這種情況之下，只好求助於外國兒歌。

第九節 "音樂節選曲" 為小學二年級到六年級開列了 93 首歌曲：小學二年級 45 首，三、四年級 24 首，五、六年級 24 首。在這 93 首歌曲裏，只有五首是中國歌曲，佔 93 首的 0.05%：《哥哥來》(三、四年級)；《水仙花》、《鳳陽花鼓》、《王小二拜年》、《掀起你的蓋頭來》(後四首是為五、六年級學生備用的)。在中國學生的校際音樂節的選曲清單裏，中國歌曲只佔 0.5%，中文歌詞都譯成了英文，這不也是一個十分奇怪的現象嗎？ 1976 年之前，香港回歸尚未提到議事程序上，離 1980 年代初中英談判還有近十年的時間。 1976 年頒佈的《小學課程綱要 —— 音樂科》是在 1968 年的《綱要》基礎上修訂而成，因此仍然停留在 1960 年代末、 1970 年代初的思維模式上。事實上 1970 年代中，香港政府教育署音樂組的英國官員只佔總數的 2%，換句話來說，主持 1970 年課程綱要的官員以中國人為主。那麼為甚麼在編纂課程綱要時仍然 "重英輕中" 呢？本書作者認為，這是因為：一、一切以英國音樂教育原則和教材為馬首是瞻；二、主持《綱要》編纂工作的中國音樂官員從思維、訓練和知識都深受英國音樂文化和音樂教育影響，形成了沒有英國人的英國學校音樂教育的現象。 1980 年代前後，教育署音樂組兩度邀請匈牙利作曲家、音樂教育家柯達伊 (Zoltán Kodály, 1882~1967) 的學生韋捷達 (Cecilia Vajda) 來港傳授柯達伊教學法，教育署音樂組在小學音樂教學中推廣這種有利於讀譜的教學法，經過六年的反覆實驗、檢討，於 1987 年公佈《小學課程綱要 —— 音樂科》，作為全港小學音樂科的教學大綱，在 "序言"、"時間分配"、"目的" 與 "指引" 標題下，《綱要》給予簡潔明瞭的提示：音樂科目在小學課程裏是不可缺少的；每週應有兩節課，並輔以適當的課外音樂活動；培養兒童學習音樂的興趣、欣賞音樂的能力和表達能力；能否達到上述目的，教師的施教方法是主要關鍵。《綱要》為小學六年的每一年級都訂下了具體的綱要。

《小學課程綱要 —— 音樂科》規定的主要內容簡述如下：

小學一年級：簡易齊唱歌曲、讀譜、節奏訓練、音樂聆聽、樂器彈奏、律動、創作活動。

　　小學二年級：與一年級的綱要相同，增加簡易二部輪唱曲、視唱。

　　小學三年級：與二年級的綱要相同，增加簡易三部輪唱曲。

　　小學四年級：與三年級的綱要相同，增加簡易四部輪唱和簡易二部合唱。

　　小學五年級：與四年級的綱要相同，增加卡農曲、默讀熟悉的歌曲。

　　小學六年級：與五年級的綱要相同。

　　上述各年級的綱要雖然相同，但在歌曲、節奏、音程、樂器彈奏、律動、創作活動等方面的難度和長度均逐年增加。

　　《小學課程綱要——音樂科》最後一節是有關音樂課外活動，説"音樂課外活動對兒童在音樂方面的發展有重大的影響，因此應視為課程的一部份"。活動包括學期結束前的音樂會、校內和校外音樂表演、班際或校際音樂比賽、音樂節等。學生的選擇包括合唱隊、敲擊樂隊、牧童笛、美樂笛、樂器班、學校樂隊、音樂遊戲／土風舞／音樂與律動等。

　　1976 年與 1987 年的兩個版本課程綱要，大體上是基於一個模式和內容，只是後者較前者精簡，刪去了曲例，如音樂欣賞裏的作曲家和作品、"牧童笛吹奏"一節裏的樂曲與分析、小學各年級歌曲的曲目、音樂節選曲等，篇幅從 1976 年的 111 頁減到 1987 年的 28 頁，英文部份從 1976 年的 115 頁減到 1987 年的 27 頁。事實上 1976 年版的《綱要》裏的許多資料可以收入教師手冊，方便他們備課。

　　根據這份《綱要》，教育署音樂組 1993 年編纂出版了《小學音樂教師手冊》，作為教學參閱之用。這本《手冊》共有十二章，附錄三個，前有"引言"點題，精煉扼要。這本《手冊》雖然姍姍遲來，但總是好事，它不僅能協助保持小學音樂教育的素質，還可以令教師備課、授課有所依據，同時更為中學音樂教育打好基礎。

二、中學音樂科課程綱要（中一至中三適用）1983

　　1983 年香港課程發展委員會公佈《中學課程綱要 —— 音樂科》（中一至中三適用，18 頁）。"引言"交代了這份大綱的背景，現全文引錄如下：

　　本課程綱要是根據初中學生的程度，編排一個循序漸進的音樂教學進度大綱，供各音樂教師參考。這大綱共分三個階段。

　　第一階段着重於鞏固學生基本音樂知識及技能，作為繼後兩年學習的基礎。鑒於中一學生的背景及音樂程度各異，教師應因應學生程度去編排適當的課程，而無須硬性遵循第一階段所列的教學範圍施教。

　　本綱要的目的在提供一個均衡及有系統的課程，其中包括創作、唱奏和音樂聆聽等活動，藉以建立良好音樂基礎，使學生日後能有信心及基本技能去參與音樂活動。

　　有關教學時間分配方面，本署提議每週應有兩節 35 分鐘或 40 分鐘的音樂課。鑒於部份學校的音樂課節數編排，仍未臻理想，現將音樂課必須包括的基本活動詳列於後。此外，每級更增編其他音樂活動，供教師參考，希望各學校在時間許可情況下盡量採用，使學生對音樂的感受及體驗能更加豐富。

　　本綱要所提供的音樂欣賞課程，不論中樂或西樂欣賞，在編排上大致相同。即第一年課程着重器樂及人聲各聲部的介紹，第二及第三年課程則簡略地介紹各種音樂的風格、曲式及其發展。

　　教師的教學計劃應包括中樂及西樂介紹，以幫助學生了解及欣賞本國及外國的傳統音樂特色。根據目前中學一年級至三年級每星期兩節音樂課推算，全年約有音樂課 50 節，如每節撥出 10 分鐘作音樂欣賞，則全年將有 50 個 10 分鐘單元，可平均分配，用來介紹中國及西洋音樂。（教育署音樂輔導視學處可提供有關中國音樂欣賞課程參考資料。）

《綱要》有三個部份：一、甲部：音樂基本活動；二、乙部：補充活動；三、丙部：課外活動。現將這三個部份簡略介紹如後。

甲部：音樂基本活動

這個部份有三個階段。第一階段包括歌唱、讀譜、聆聽。通過學唱中國和其他國家的民歌來認識、學習優美音質、音準、發聲方法、節奏型和伴奏，為學生提供獨唱、合唱、樂器演奏、讀譜、視唱等活動機會，令學生在歌唱中學習二拍、三拍、調號、音階結構。聆聽是指音樂欣賞，主要內容包括："西洋音樂"，8 如歐洲管弦樂隊的樂器和人聲的分類、合奏與合唱、重唱與重奏等；"中國音樂"，如中國常見的樂器及其分類和各地民歌。第二階段的內容大致與第一階段相似，只是選材範圍擴大、程度較複雜，從淺到深，從單拍子到複拍子，從民歌到歌劇、交響曲，從藝術歌曲到大合唱等。第三階段，到了中學三年級時，學生能夠參與混聲三部合唱、掌握切分節奏、欣賞歐洲巴羅克和古典樂派的音樂作品以及中國地方戲曲、説唱，並備有中國樂律知識。

乙部：補充活動

《大綱》説明"補充活動"的目的，是"通過音樂創作及表演，讓學生吸收更廣泛的音樂知識；利用聽覺、視覺、觸覺以及其他官能的活動，使學生對學習音樂更有興趣，對音樂的了解也更透徹。""補充活動"包括：一、樂器演奏；二、音樂創作活動；三、音樂與律動。"樂器演奏"集中簡易的旋律樂器（如牧童笛、有音高的敲擊樂器）、節奏樂器練習節拍與節奏組合、有和弦效果的樂器（如鐘音條、自動豎琴、結他等）、低音樂器進行伴奏等。"音樂創作活動"包括聲音的探討、創作活動的設計（配合故事、詩詞、朗誦、律動、話劇來創作音樂）、記譜法（傳統和現代記譜法）。"音樂與律動"是指控制身體動作如舞蹈來配合音樂。

丙部：課外活動

《綱要》開列了十種課外活動作為教師參考：一、合唱隊；二、合唱小組；三、牧童短笛小組；四、樂器小組（口琴、結他、美樂笛等）；五、樂器班（中、外樂器）；六、樂器合奏；七、學校管弦樂隊 / 管樂隊；八、音樂會 / 小歌劇；九、班際 / 校際音樂比賽；十、音樂社 / 興趣小組。

三、普通音樂科課程綱要（中四至中五適用）1987

1987 年，香港課程發展委員會公佈"1987 普通音樂科"課程綱要（中四至中五適用），共 15 頁。在"引言"裏，中學課程設計總主任説：

> 本課程綱要為香港課程發展委員會所提供的中學課程之一。香港課程發展委員會及其屬下各科目課程委員會之成員，均為本港教育界具代表性之人士，其中包括官立或非官立學校校長及教師、大學及教育學院講師、教育署輔導視學處督學及教育署其他部門之職員。

> 課程發展委員會建議之中四及中五音樂課程分兩種，其一為普通音樂課程，該課程與任何音樂專科考試無關，內容包括一般的音樂項目，目的在發展學生音樂方面的讀、寫能力，並鼓勵學生欣賞優秀的音樂。教學時間以每週（或每循環周）一至二節為宜。另一課程則專為投考中學音樂會考的學生而設，內容較傳統及具學術性，而每週（或循環周）需有五至六教節，才能完成課程內容。

> 本課程為普通音樂課程，適用於中四及中五級。修讀的學生宜具有本科初中課程所列舉之各項基本知識。

"引言"第二段，説明中四及中五音樂課程分兩種，一種是屬於

普通音樂課程，另一種是較專業的課程，為有意投考大學預科音樂科而設計的課程，不屬於"普通音樂教育"課程。

《綱要》開宗明義地解釋"課程宗旨"和"教學目的"：提高學生對音樂的鑒賞能力和審美能力，讓學生能通過創作活動來表達自己，增進學生歌唱及演奏技巧，增強學生在音樂方面的讀、寫能力。

《綱要》共有 6 個部份，如下：

- 歌唱：民歌、傳統曲調、創作歌曲、靈歌、勞動歌以及近現代歌曲。
- 樂器演奏：獨奏、重奏、合奏。
- 音樂聆聽：樂團編制與演變，分中、西樂團；劇樂；世界音樂、歐洲音樂風格；歐美音樂家、曲式、中國的戲曲、說唱曲藝、吹打樂、獨奏。
- 視覺及讀譜訓練。
- 音樂創作活動：節奏、旋律、和聲、實驗創作。
- 音樂專題研究：（1）直接與音樂有關的項目：爵士音樂、搜集著名樂曲旋律、電影音樂、音樂中的幽默、現代記譜法、各國民族音樂；（2）間接與音樂有關的項目：錄音技術、繪畫與音樂、科學與音樂、音樂與音樂科技、世界著名音樂廳、香港的音樂活動、電子訊號合成器、古今中國音樂風格、中國戲劇發展、中國宮廷音樂發展、琵琶發展、中國古代樂譜解讀、戲曲伴奏方法。

湛黎淑貞在她的博士論文裏說，香港中小學音樂的課程設計只有半個世紀的歷史。早期的音樂課以歌唱為主，1987 年以前的課程指引完全缺乏教育內容和教學目的，1990 年代香港政府才重視課程設計的重要性，直到 1993 年教育及人力政策科才訂立教育與音樂課程發展政策。這之後，我們才有一連串的課程文件、指引。（CHAM 2001: 200）

四、高級程度音樂課程綱要（英中六、七適用）1992、1993

　　香港政府教育署課程發展議會於 1992 年公佈 Syllabuses for Secondary Schools Music (Advanced Level)（《中學高級程度音樂科課程綱要》），為英文中學六、七年級音樂科課程訂出了宗旨、目標、教學原則、時間分配、課程綱要等。在"引言"裏，《綱要》說明這是為英文中學六、七年級設計的兩年課程綱要，為協助學生準備參加"香港高級程度考試"。"引言"還說《綱要》包括了理論與實踐的學習，是"香港中學會考"音樂科的延伸，包括中、西音樂的發展以及代表作品，通過表演、創作、改編、論文寫作等方式進行學習。學生需要修讀四個單元，其中練耳與普通音樂技巧是必修單元，其他三個單元則可以從西方音樂技術、音樂風格、文化和歷史發展以及中國音樂等單元中選擇。

　　為了讓學生有較多的科目選擇，香港政府教育署課程發展議會於 1993 年公佈 Syllabuses for Secondary Schools Music (Advanced Supplementary Level)（《中學高級補充課程音樂科課程綱要》），學生可以修讀兩個單元，當做高級程度考試的半個科目，學生可以另外修讀其他半個科目，以符合高級程度考試有關科目數目的規定。

五、教育制度改革建議與藝術教育：《"學會學習——學習領域藝術教育"諮詢文件》2000

　　香港特別行政區自 1997 年 7 月 1 日成立以來，十分注重教育，在特首董建華的支持下，教育統籌委員會連續發佈了多份報告書，如《優質學校教育》（1997 年 9 月，第 7 號報告書）、《終身學習、全人發展——香港教育制度改革建議》，2000 年 9 月）等；課程發展議會也就藝術教育公佈《"學會學習——學習領域藝術教育"諮詢文件》（2000 年 11 月）、《藝術教育學習領域課程指引》（小一至中

三）（2002）、《藝術教育學習領域音樂科課程指引》（小一至中三）（2003）、《藝術教育學習領域音樂科課程及評估指引》（中四至中六）（2007）等。

在《終身學習、全人發展 —— 香港教育制度改革建議》報告書裏，教育統籌委員會為香港未來教育發展勾畫出壯麗的藍圖。委員會主席梁錦松在“前言”裏以“幫助每個人通過終身學習達致全人發展”來為教育改革定下基調、為實踐 21 世紀的教育指出目標。改革的總體目標是：“讓每個人在德、智、體、羣、美各方面都有全面而具個性的發展，能夠一生不斷自學、思考、探索、創新和應變，具充份的自信和合羣的精神，願意為社會的繁榮、進步、自由和民主不斷努力，為國家和世界的前途作出貢獻。”教育改革的“願景”是：一、建立終身學習的社會體系；二、普遍提升全體學生的素質；三、建立多元化學校體系；四、塑造開展型的學習環境；五、確認德育在教育體系中的重要使命；六、建設一個具國際性、具民族傳統及相容多元文化的教育體系。改革的對象包括幼稚教育、九年基礎教育（小學六年和初中三年）、高中和預科、高等教育、持續教育。

如此大規模、大範圍的教育改革，音樂科目作為美育的重要組成部份，肯定會受到影響。在上述教育制度改革的報告出爐後兩個月，課程發展議會於 2000 年 11 月發佈了《學會學習 —— 學習領域藝術教育諮詢文件》。在“背景”裏，報告書説明了重視藝術教育的原因及其社會背景：“富創意的人可以改變世界。在 21 世紀，我們必須發掘及培養個人的創造力。發展創意有許多方法，藝術教育是其中最有效的。透過藝術教育，年輕一代可以在成長過程中建立開放、靈活、創新、審美以及有相關的價值觀等特質。這些都是建立創造元素，必須在學校、工作間以及生活環境中受到重視。”報告書指出，藝術教育未能獲得社會應有的重視，多數人認為藝術在生活中可有可無，學習藝術知識是為了消遣娛樂而已；一般學校也將藝術教育當做次要學科。現有的藝術課程未能配合 21 世紀的需要，如藝術形式有限、以技巧為主、忽視創意與藝術鑒賞力、政府未能有效運用社區資源發展

藝術教育等。在建議的藝術課程中，音樂與視覺藝術是正規課程的兩個基本科目，體育科課程中已經包含了一些舞蹈內容。

在"課程發展的基本思路"部份裏，報告書充份理解到藝術教育的中心內容、重要性以及可能遭遇到的困難：

- 現今世界的教育，不應只視為局限於傳授知識，而應視為幫助學生學會學習的重要一步；
- 我們深信每個學生都有能力學習，亦應該提供機會讓他／她們學習；
- 教與學的範式已經從以教師為中心，轉移到以學生為中心；
- 教師的角色更像輔導者和促進者，鼓勵學生學會學習，積極參與、主動提出問題和找尋答案，讓學生努力建構知識，並在現實環境中應用各種能力；
- 教師培養終身學習及學會學習的態度，為學生在藝術學習中樹立典範；
- 藝術教師不一定是個出色的藝術家或表演者，但至少是藝術的愛好者和實踐者，足以激發學生的熱誠，以及重視藝術的學習。

 毫無疑問，藝術教育對培養個人的共通能力、價值觀和態度起了重要作用，為學生提供更全面而均衡的課程，而課程的改革旨在提供全面和均衡的學習經歷，包括愉快的藝術學習經驗，讓學生借此建立終身學習的態度、基本技能和知識。

 藝術教育作為達至個人身心全面發展的關鍵，在兒童成長過程中應該受到高度的重視，因此，我們必須確立藝術教育的使命與抱負，以提升藝術教育的重要性。

 事實上，優質藝術教育的發展必定會遇到障礙。現在，我們的教育文化以考試為本，以致過份重視學術科目、

專科藝術教師的數目不足、藝術教學過程中又過份強調技巧訓練，這些因素都阻礙了藝術教育的發展。不過，社會大眾共同努力，相信最終必定能克服這些障礙。

《諮詢文件》的第四部份是"課程的發展階段"，通過三個發展階段，説明藝術教育在未來 10 年裏所要達到的目標：一、短期發展（2000~05）：為學生提供至少 9 年音樂及美術科的基礎教育。小學的藝術學習時間約為總課時的 10%~15%，初中約為 7.5%~10%；學校應於高中調配時間予藝術課程作為基本的學習經歷；在課程中引入戲劇及其他藝術品種；教育署應為藝術教育擬定全方位學習策略，如與博物館、畫廊、藝團合作，令學生有機會擴闊藝術視野；建立學校與藝術教師之間的網絡，以支援教與學，如發展網上藝術教育等。二、中期發展（2005~10）：為高中學生提供不少於 5% 的藝術學習時間和為學生準備一至兩科考試或非考試的藝術科目；在教與學上建立藝術課程與整個學校課程的聯繫。三、長期發展（2010 以後）：各學校將有更大的自主權來全面發展藝術課程，並為教與學提供更多發展空間，引進新的藝術形式，讓學生有更多的選擇機會。藝術教育的內容包括：（1）小學：美勞、音樂及舞蹈（包括在體育科內）為獨立科目。（2）初中：美術與設計、音樂及舞蹈（包括在體育科內）為獨立科目。（3）高中：美術與設計、音樂及舞蹈（包括在體育科內）為獨立科目。

《諮詢文件》的第五部份是"課程架構"，是這份諮詢文件最重要的內容，分八個項目：一、課程宗旨；二、學習目標；三、課程架構；四、課程設計模式；五、教學、學習與評估；六、校本課程發展；七、全方位學習；八、與其他學習領域的聯繫。藝術教育的宗旨是幫助學生：一、"發展創造力，培養美感；想像、欣賞、創意、文化認知及有效溝通等能力"；二、"培養正確的態度、價值觀、共通能力及知識"；三、"通過藝術活動獲得愉悦、享受和滿足"；四、"培養對藝術的終身興趣"。

《諮詢文件》説：學生在學校所獲得的美感經驗對全面發展非常重

要。藝術教育有其獨特之處，要求學生運用感官去溝通和表達意念。他／她們會運用光線、顏色、聲音、觸覺及動作等發展和建構藝術意念。學習藝術時，學生學會掌握到各種要訣，以達至四個主要學習目標。這四個學習目標互相關聯緊扣，相輔相成，而且同樣重要，應該同步發展：

- 培養創意及想像力：通過參與藝術創作和／或表演活動，學生應能夠運用創意及想像力把意念建構成概念；
- 發展藝術創作的技能與過程：學生應對藝術的材料、元素及資源有所認識，並且能加以運用；
- 培養評賞藝術的能力：學生應能對藝術的問題，甚至對內在與外在世界的問題，有所回應和評鑒；
- 認識藝術的情境：學生能夠了解藝術的文化層面及其對人類生活及社會的貢獻。

在"課程架構"的組成部份裏，文件以圖示來顯示藝術教育的概念架構（圖1）。

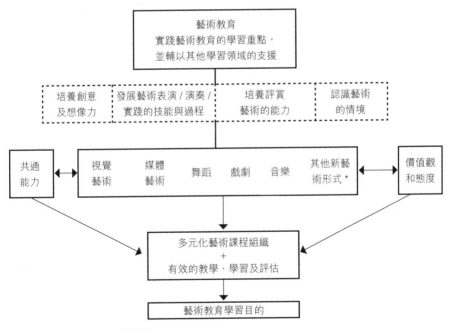

* 多媒體、電影、錄影、攝影等。

圖1：藝術教育概念架構

建議的藝術課程，其核心是四個學習目標，即培養創意及想像力、發展藝術創作的技能與過程、培養評賞藝術的能力及認識藝術的情境，能夠達至這些主要學習目標的方法與途徑有很多。也可以其他藝術形式去達至上述的主要目標。舉例說，如果資源許可，學習媒體藝術、戲劇或舞蹈都可以作為藝術學習的選擇。

通過上述課程，學生能夠掌握運用一些"共通能力"，如創造力、批判性思考能力、協作能力、溝通能力、運用資訊科技能力、運算能力、解決問題能力、自我管理能力、研習能力等。藝術教育還能幫助學生建立個人的社會價值觀和相關的生活態度，包括：一、認識自己的文化價值觀和態度，認識本國的歷史和源流；二、認識人們怎樣表達個人的信念、思想、價值觀、態度以及對世界的感受；三、反省及評價自己的生活、社區、社會及文化中與藝術相關的地方；四、認識及評價藝術與社會的政治、經濟環境之間的關係，以及政治、經濟情況對藝術活動的影響；五、認識藝術怎樣傳達和反映社會及文化價值觀。

課程設計的模式，《諮詢文件》提出了七種方式：一、藝術增進計劃；二、跨科學習模式；三、跨藝術學習模式；四、駐校藝術家計劃；五、以社區為焦點的模式；六、生日藝術活動；七、興趣小組計劃。

《諮詢文件》指出："要提升藝術教育在學校中的地位與重要性，很大程度上有賴學校管理階層的支持，以及校長、科主任和其他科目老師的合作。為發展校本課程，學校應制定清晰而明確的藝術教育政策。"並訂出下列原則，作為學校管理層和教師的參考：

- 學生完成中學階段後，應有能力及興趣參與藝術活動，並會終身都愛好藝術、支持藝術；
- 透過正規、非正規及非正式的學習來豐富學生的藝術經驗，以確保能達至全方位學習的目的。這些藝術活動必須多元化，而且組織完整，以達至學習目標；
- 推動藝術教育是每一間學校的政策中不可或缺的一環。學校應訂立校本藝術教育政策，為學生提供合適的藝術課程；
- 根據學生不同的性格傾向、興趣、背景去設計和剪裁合適的

藝術課程；設計藝術的學習經驗時，學校應考慮本身的優點，
以及環境的限制；

- 應該鼓勵有天份的學生，在校內及校外參與一些培訓計劃，
不斷發展自己的潛能，例如賽馬會體藝中學（視覺藝術）和香
港演藝學院的初級課程（音樂及舞蹈）等；
- 藝術科科主任和教師推行校本藝術課程時，要擔任課程發展
者及促進者的角色。

《諮詢文件》還注意到需要得到藝術團體的支援，包括圖書館、
博物館、文化藝術設施等。教育統籌委員會的《創造空間、追求卓越
—— 諮詢文件摘要》提議說："學校亦可盡量利用各類型的公共／社
區設施（例如：圖書館、博物館、文化藝術設施以及各類型的學習資
源中心等），提高教學的成效。"（2000 年 5 月，頁 10）《諮詢文件》
認為"藝術方面的學習是無分時間、地點或學科的。正如教育統籌委
員會建議（《終身學習、全人發展 —— 香港教育制度改革建議》，頁
33）：'學習應超越學科課程和考試的局限，通過課堂內外各種不同
形式的學習活動，為學生提供全面的學習經歷。'不同形式的學習並
不會互相排斥，亦不會互相取代。有些藝術活動需要在課堂上進行，
有些則需要在課外進行，例如銀樂隊及管弦樂團；亦有一些活動需要
學生走出校園，例如參觀展覽和參加音樂會等。有時，家長與學生一
起參與活動，可以刺激學生的學習動機，增加家長對藝術教育的認
識。不同的學習形式可以豐富學生的藝術學習經歷，因此不應剝奪學
生參與各類型藝術活動的機會"。

《諮詢文件》在"與其他學習領域的聯繫"一段裏，非常全面地闡
述了藝術教育與其他學科之間的相互關係，節錄如下：

- 藝術讓學生發展智力；
- 藝術發展學生不同的共通能力；
- 藝術給予學生在終身自我完善的追求中感覺愉快和獲得

滿足；

- 藝術為學生提供探究、表達、交流意見和感受的機會；
- 藝術讓學生直接加強質疑現存的價值觀，並透過學習發展不同的思考方式；
- 藝術讓學生認識本地及世界各地文化的多元性；
- 藝術加深學生對自我及國民身份的認識。

　　透過學習藝術，學生會對藝術中的歷史、科技、文化及社會環境有更全面的認識。把藝術與其他學習領域結合起來，有助學生對其他學科有更透徹的了解和更深刻的體會。以下例子，展示學生的藝術學習如何與其他學習領域有所聯繫：

- 中國語文教育：在藝術活動中，以文字和會話來表達及溝通；以中國語文作品為創意的來源；
- 英國語文教育：在藝術活動中，以文字和會話來表達及溝通；以英國語文作品為創意的來源；
- 數學教育：運用數學的概念去認識藝術的空間、時間和邏輯的關係，並採用數學解決問題的方法；
- 科學教育：在藝術的創作過程中，運用科學的知識去了解聲音、光線和其他物料的性質；
- 科技教育：運用資訊科技能力和知識去探索和發覺意念，並應用在藝術的創作上；
- 體育：發展運用身體語言和動作等不同技能，以進行藝術方面的表達和溝通；
- 個人、社會及人文教育：探索藝術如何能夠對文化和傳統作出貢獻，在社會、文化和政治等情境中如何塑造藝術文化。

　　在“總結”裏，《諮詢文件》提出四點看法：一、通過藝術教育及

藝術教育與其他領域的聯繫，達到終身學習的目的；二、學校應能善用社區資源以令學生獲得全面發展的機會；三、教師不一定是出色的藝術家，但應是藝術的愛好者、實踐者、終身學習者；四、學校、家長、各社區團體之間的緊密合作，是有效推行藝術教育的關鍵因素。

《諮詢文件》的正文內容簡略介紹如上，七個附錄分別是：一、藝術教育課在各學習階段的發展；二、達至四個學習目標的學習重點（音樂、視覺藝術及戲劇）；三、達至四個學習目標的學習重點範例；四、藝術教育中發展共通能力的教學示例；五、藝術教育中價值觀和態度的學習重點示例；六、其他課程設計的模式；七、評估的方法。（頁 17~72）

本書作者不厭其煩地介紹這份《諮詢文件》，是因為這份諮詢文件詳細論述了有關香港藝術教育的理念和構思，而這些理念和構思則體現在 2002 年公佈的《藝術教育學習領域課程指引（小一至中三）》和 2003 年公佈的《藝術教育學習領域音樂科課程指引（小一至中三）》報告書裏。（見下列文件 "六" 和文件 "七"）

六、《藝術教育學習領域課程指引（小一至中三）》2002

2002 年，課程發展議會在《學會學習 —— 學習領域藝術教育諮詢文件》的基礎上編訂出版《藝術教育學習領域課程指引（小一至中三）》。在《指引》的 "引言" 裏，一、交代了 2000~02 年間課程發展議會所公佈的文件，包括《終身學習、全人發展》（2000）、《學會學習 —— 課程發展路向》（2001）、《基礎教育課程指引 —— 各盡所能、發揮所長》（2002）等；二、介紹了課程發展議會的組織性質："課程發展議會是一個諮詢組織，就幼稚園至中六階段的學校課程發展事宜，向香港特別行政區政府提供意見。議會成員包括校長、教師、家長、僱主、大專院校學者、相關界別及團體的專業人士、香港考試局代表及教育署人員"；三、解釋有關 "學習領域課程指引的編訂" 是建立在 "2000 年 11 月發表的《學會學習》各學習領域諮詢文件" 的基

礎上的;四、説明"在編訂這些課程指引時,課程發展議會轄下有關學習領域的委員會,充份考慮學校、教師與學生的關注點、需要和利益,以及諮詢期間社會認識所表達的期望";五、闡述編訂課程指引的目的"在顯示課程架構,説明各學習領域的課程宗旨、學習目標及學習重點,就課程規劃、學與教策略、評估及資源等提出建議,並且提供有效的學習、教學及評估示例"。

這份 2002 年頒佈的《藝術教育學習領域課程指引(小一至中三)》共有六章,對藝術教育具有綱領性的指導意義,現摘要介紹如下。

第一章　概論

- 藝術教育學習是學校課程的重要部份,建立在"主要知識領域中基礎而關聯的概念"上,是所有學生都應該學習、掌握的,讓學生發展、運用共通能力(如創造力、溝通能力、批判性思考能力、協作能力、本科特定的技能)、培養正面的價值觀和積極的態度、建構新的知識、加深對事物的了解。藝術教育學習領域可包括音樂、視覺藝術、戲劇、舞蹈、媒體藝術以及其他新的藝術形式。

- 建議在小學和初中的正規課程中分別提供 10%~15% 和 8%~10% 作為藝術的課堂時間。

- 發展策略:短期 2001~02 年至 2005~06 年、中期 2006~07 年至 2010~11 年、長期 2011 年以後。

第二章　課程架構

在"課程架構"這一章,報告書刊登了"香港學校課程"圖表,列出下面"全方位學習"的課程內容和目的:

一、五種基要的學習經歷:德育及公民教育、智慧發展、社會服務、體藝發展、與工作有關的經驗。

二、學習領域:中國語文教育、英國語文教育、數學教育、個人

社會及人文教育、科學教育、科技教育、藝術教育、體育。

三、目的：

1. 共通能力：溝通能力、批評性思考能力、創造力、協作能力、
運用資訊科技能力、運算能力、解決問題能力、自我管理能
力、研習能力。

2. 價值觀和態度、堅毅、尊重他人、責任感、公民身份認同、
承擔精神。

在"藝術教育概念架構"圖表則演繹為下面的"藝術課程宗旨"圖
（圖2）：

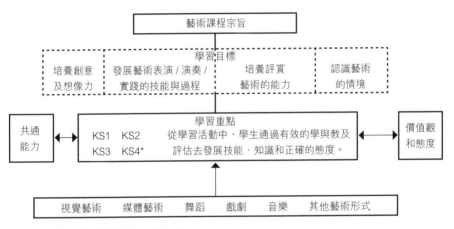

* KS1 —— 第一學習階段（小一至小三）
 KS2 —— 第二學習階段（小四至小六）
 KS3 —— 第三學習階段（中一至中三）
 KS4 —— 第四學習階段（中四及中四以上）

圖 2：藝術課程宗旨

　　《指引》就"學習目標"的四項提供了三個學習階段的具體步驟和
內容。《指引》還對"共通能力"以及"價值觀和態度"作出詳細解說。

第三章　課程規劃

- 均衡及多元化的藝術課程
- 學習領域之間及跨學習領域的聯繫

下面的圖表清楚地說明了藝術學習如何與其他學習領域相互聯繫（圖3）：

圖3：藝術教育與其他各領域的聯繫

第四章　學與教

　　藝術教育的專題研習過程可以分為預備、執行及總結三個階段。
以創作音樂劇為例，學生在這三個階段中要做的工作是（圖 4）：

預備階段
- 決定主題或故事的發展主線 *
- 擬定項目的工作進度、所要採取的行動及程序
- 分成小組，並由他們共同協議個別學生所擔任的角色和
 任務，例如編劇、資料搜集員、作曲者、舞台設計者、
 舞蹈編排者、後台經理等。
- 草擬設計圖和徵求教師的意見。
* 故事題材可包括德育及公民教育和跨學習領域的課題，
 並可能需要尋求其他科目老師的協助。

執行階段
- 獨立執行自己的任務而又能經常與其他人保持聯絡
 及交換意見，不斷改進。
- 一起進行綵排。

總結階段
- 向教師提供有關作業以進行評估 *。
- 以表演形式呈交其專題研習。

* 評估可以包括對學習過程及成果的自我及同儕評估，當中也考慮
 到所培養的共通能力如協作能力及溝通能力的評估。

圖 4：藝術教育專題研習的三個階段

- 綜合學習、專題研習、全方位學習、運用資訊科技進行互動
 學習、閱讀學習等
- 德育與公民教育
- 照顧學習差異

第五章　學習評估

根據雪麗・克拉克（Shirley Clarke）的報告，《指引》推薦下面的評估理念架構（圖5）：

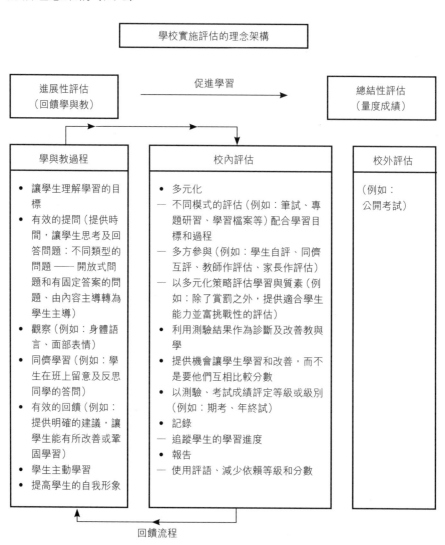

圖 5：學習評估的理念架構

在評估時，要注意其目的、原則、範疇、方式、模式，然後撰寫報告。

第六章　學與教的資源

- 課本、人力資源、財政指引、社區及其他資源。
- 學校資源管理
- 示例：聖保祿學校的錄影藝術課程；五旬節林漢光中學戲劇
 課程；浸信會永隆中學"全方位學習"活動；沐恩中學初中課
 程簡介、校園電視台、"同一天空下" —— 音樂、美勞、體育、
 常識等科目、在大澳的鹽田建造紅樹林；保良局朱正賢小學
 上午校，推行校本藝術課程的策略示例。

參考文獻

《藝術教育課程指引》列出參考文獻 41 種，全部是英文撰寫的，
其中英國出版的 16 種、香港出版的 10 種、美國出版的 10 種、澳洲
出版的 3 種、加拿大和新西蘭出版的各 1 種。由此可見，這份《指引》
所參閱的文獻以英國和香港的經驗為主，美國的為次。《指引》還參
考了 74 個網址，包括中國的 4 個。

七、《藝術教育學習領域 —— 音樂科課程指引（小一至中三）》2003

緊跟着《藝術教育學習領域課程指引（小一至中三）》（簡稱《藝
術教育指引》[小一至中三]）於 2002 年公佈之後，《藝術教育學習領
域 —— 音樂科課程指引（小一至中三）》（簡稱《音樂課程指引》[小
一至中三]）於 2003 年出籠，正式開始了香港藝術教育裏音樂領域教與
學。《音樂課程指引（小一至中三）》與《藝術教育指引（小一至中三）》
的章節題目均有六章，各章的標題相同，只是內容相異，現將《音樂
課程指引》（小一至中三）簡述如後。

第一章　概論

第一節"音樂科課程的基本思路"引用教育統籌委員會的《終身

學習、全人發展》裏教育能幫助發展人類潛能、建構知識、個人素質，孔子強調音樂學習的重要性以及霍華德‧加德納教授（Howard Gardner）的"多元智慧論"來論證音樂教育之必要性。第二節"音樂科課程回顧和發展方向"回顧香港課程發展議會於 1983 年和 1987 年分別出版初中和小學音樂科課程綱要、2002 年出版《藝術教育指引》的編訂過程。這次公佈的《音樂課程指引》的主要特點包括：一、着重發展學生的歌唱、讀譜和音樂聆聽能力；二、以音樂活動為骨幹的小學課程，到了初中，除了歌唱、讀譜、聆聽仍為主要活動外，音樂創作、律動及樂器演奏這三種活動作為補充活動；三、第一至第三學習階段音樂科課程的設計，以提供連貫的發展為原則。上述三點，第一、二點是這份《課程指引》的變化要點。

第二章　課程架構

"宗旨"有五點：一、發展創造力、評賞力和溝通能力；二、培養美感、對文化的認識；三、訓練音樂技能、建構音樂知識；四、享受音樂活動；五、培養對音樂的終身興趣（圖 6）。

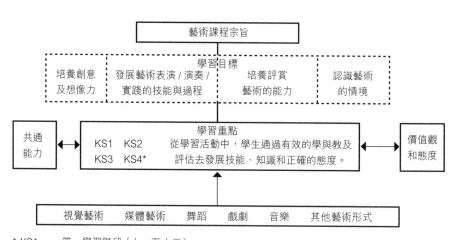

* KS1 —— 第一學習階段（小一至小三）
　KS2 —— 第二學習階段（小四至小六）
　KS3 —— 第三學習階段（中一至中三）
　KS4 —— 第四學習階段（中四及中四以上）

圖 6：藝術課程的宗旨

學習目標：培養創意及想像力、發展音樂技能、培養評賞音樂的能力、認識音樂的情景。通過綜合音樂活動以達到下列四個學習目標（圖7）：

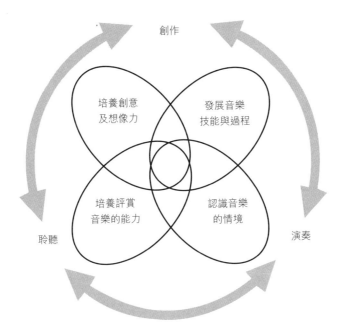

創作

培養創意
及想像力

發展音樂
技能與過程

培養評賞
音樂的能力

認識音樂
的情境

聆聽

演奏

圖 7：藝術課程的學習目標

第三章　課程規劃

　　在這一章裏，《音樂課程指引》聲明這是為各學校音樂科課程提供原則上的"指引"，包括音樂科課程的發展方向、架構、活動示例、教學計劃以及評估策略等方面的建議、參考。在時間分配上，前文提及藝術課時應佔總課時的 10%~15%（小學）和 8%~10%（初中）。若學校以每週 40 節課作為正規課時，小學與初中的藝術課時分別為每週 4 至 6 節課及 3 至 4 節課。音樂科作為藝術教育學習領域的重要組成科目，小學每週應有 2 課節，初中則應有 1 至 2 課節。《音樂課程指引》鼓勵各學校更靈活、更具創意地編排音樂課時，並提供下列各種措施供參考：

- 以整個學習階段的三年來計算課時，只要能符合藝術教育學習領域的總課時建議，學校可靈活地在不同年級採用不同的課時分配，如中一至中三的音樂課時分配為：中一 3 節課、中二 2 節課、中三 1 節課；

- 延長音樂課節時間至 45~55 分鐘、安排雙連課節或三連課節，確保有足夠的時間，讓學生進行創作、演出或專題研習活動；

- 編排長短不同的音樂課節，如 45 分鐘的課節為短課，65 分鐘的為長課，以便教師按需要採用不同的音樂教學模式，促進學生的學習；

- 利用全日或一週的時間，為學生提供多元化的音樂學習經歷、聯課活動及跨學科領域形式的學習；

- 安排特別時段，讓全校或整級學生參與藝術活動，如每逢星期五下午進行音樂會、音樂創作表演或歌唱比賽的音樂活動。

學校應盡量開放音樂室、資訊科技室、圖書室、禮堂及校內的其他設施，供學生進行音樂活動，並鼓勵他們善用課外時間，如午膳時間、上課前或下課後，多接觸和學習音樂。此外，學校也可靈活運用星期六及假期，為學生提供多元化的音樂學習活動，擴闊他們的音樂經歷。

上述建議有效地將音樂教育擴展至課時、課室以外的時間與地點，令學生感覺到音樂教育不僅是正規教育的一個重要組成部份，更是生活中的一個重要組成部份。在香港學校音樂教育史裏，這是一個決定性的重要突破。

在"音樂概念及學習活動示例"一節裏，《音樂課程指引》為音樂科課程提供了綱領性的"指引"，將課程內容如音高、節奏、力度、

速度、音色、織體、和聲、調性、曲式等概念通過三個學習階段（培養創意、想像力；發展音樂技能；培養評賞音樂能力）結合跨學科學習（中國語文、英國語文、科技、數學、科學、體育、個人社會及人文等學科教育），有步驟、分階段地敍述，供音樂科教師參考。

《音樂課程指引》特別注重"全方位學習"，認為音樂課可以在課堂內及課堂外進行，令學生在實際情境中接觸、學習音樂，如參加樂器班、管弦樂團、合唱團、觀賞音樂會、歌劇、戲曲等演出，到醫院、老人中心、青少年中心演出。教師還可以引入"駐校藝術家／音樂家"，讓學生有機會與藝術家、音樂家交流。

第四章　學與教

一如標題所示，這一章集中討論教師的身份和工作：教師要配合學校的藝術教育政策，並向學校管理層、同事及家長解釋音樂科課程的理念，令他們了解並予以支持。《音樂課程指引》強調音樂教師不僅是音樂家，更是教育者、組織者和音樂活動統籌者，是多才多藝的人。在"綜合音樂活動"一節裏，《音樂課程指引》敍述了學生創作、演奏、歌唱、聆聽等教學法和綜合音樂與繪畫、雕刻等視覺藝術的綜合學習。在"四個關鍵項目"一節裏，《音樂課程指引》提供了"專題研習"、"運用資訊科技進行互動學習"、"德育及公民教育"、"從閱讀中學習"這四個方面的內容。

第五章　學習評估

《音樂課程指引》訂出了五個評估程序：目的、原則（均衡、多元化、照顧學習差異、學習過程與成果）、範疇（創作、演奏、聆聽）、多元模式（課堂表現、實例、聆聽、音樂會、專題研習、自我及同僚評估、音樂活動、創作集）、報告（等級、分數、評語）。

第六章　學與教資源

分三節：課本、優質的學與教資源、學與教資源的管理。課本內

容一般包括歌唱、樂器演奏與聆聽的曲目、音樂理論知識以及一些相關的音樂活動。教師在選擇課本時要注意課本的內容是否符合音樂教育的理念以及是否能配合其他多元化的資源如教育電視、互聯網、參考書、雜誌、報章以及有關刊物。教師要善用人力、財政和社區資源，並小心保管自己管理的資源，如學校裏的設備和場地。

示例：《音樂課程指引》刊登了八個"教學計劃示例"、四個"教學示例"和九個"評估示例"，為教師提供了豐富的參考資料。

附錄有三：互聯網資源、閱讀書目、資源音樂科學與教學的課程資源。另有"參考文獻"。

八、《藝術教育學習領域 —— 音樂課程及評估指引（中四至中六）》2007

2000 年 9 月 11 日先後公佈的《終身學習、全人發展 —— 香港教育制度改革建議》和《學會學習 —— 學習領域藝術教育》是香港教育史和香港音樂教育史裏具有歷史性的兩份文件。有了這兩份綱領式的文件，我們才有機會、有需要制定《藝術教育學習領域課程指引（小一至中三）》（2002）、《藝術教育學習領域 —— 音樂科課程指引（小一至中三）》（2003）和《藝術教育學習領域 —— 音樂科課程及評估指引（中四至中六）》（2007）。這三份《指引》也是香港教育史裏具有突破性的歷史文獻，是對自 20 世紀以來學校音樂教育的"突破"，是重新回歸"德、智、體、羣、美"五大教育領域裏的"美育"的一次回歸，一如歐洲 14 至 16 世紀的"文藝復興"回歸到古希臘時代的人文精神，具有深遠的歷史意義。

2007 年公佈的《藝術教育學習領域 —— 音樂科課程及評估指引（中四至中六）》（簡稱《音樂課程指引》[中四至中六]）是在小一至中三的《音樂課程指引》公佈之後四年出爐的，想是在內容上經過一番"微調"工夫。在章節的安排上，與小一至中三的《音樂課程指引》相同，分六章，現簡略介紹如後。在"引言"裏，這份為中四至中六的

《音樂課程指引》交代了其履行的背景、理念、宗旨："教育統籌局（教育局）於 2005 年發表 334 報告書"（《高中及高等教育科學型——投資香港未來的行動方案》），公佈三年高中學制將於 2009 年 9 月在中四實施，並提出一個富彈性、連貫及多元化的高中課程配合，以便照顧學生的不同興趣、需要和能力。作為高中課程文件系列之一，本課程及評估指引建基於高中教育目標，以及 2000 年以來有關課程和評估改革的其他官方文件，包括《基礎教育課程指引（2002）》和《高中課程指引（2007）》。關於課程及評估的"理念"和"宗旨"，這份文件"闡明本課程的理念和宗旨，並在各章節論述課程架構、課程規劃、學與教評估，以及學與教資源的運用。課程、教學與評估必須互相配合，這是高中課程的一項重要概念。學習與施教策略是課程不可分割的部份，能促進學會學習及全人發展；評估亦不僅是判斷學生表現的工具，而且能發揮改善學習的效用。讀者宜通觀全域，閱覽整本課程及評估指引，以便了解上述三個重要元素之間相互影響的關係"。

第一章　概論

論述了"背景"、"課程理念"、"課程宗旨"以及"與初中課程及中學畢業後出路的銜接"等四節內容。前三節內容與中三的音樂課大同小異，第四節較有新意，主要有下述四點：一、高中音樂科課程是延續初中音樂科的學習，讓學生在聆聽、演奏、創作三個方面作進一步的研習；二、到了高中三年級，學生要決定是否將以音樂作為選修科，教師應與校方商討在高中開設音樂選修課的可行性；三、學生的選修科目將決定畢業後的發展路向，因此學校可為學生和家長舉辦簡介會，幫助學生作出正確的選擇；四、高中音樂課的選修，與其他學科有着緊密的聯繫，如研習音樂可以配合修讀視覺藝術（如視覺藝術科、設計、應用科技科等）、語文課（將有助學生在藝術行政、劇本創作、藝術評論等方面的發展）、生物課或健康管理等課（有助於在音樂治療方面的發展）、物理課（與音響工程和音響設計有關）。

第二章 課程架構

分四節：設計原則，學習目標、課程結構及學習重點、廣泛的學習成果。

一、設計原則注重廣度和深度，強調理論與實踐並重、多元化以及可行性。

二、學習目標：在學習過程中，學生運用創造力、演奏技巧、聆聽能力將音樂的特質和其中蘊含的感情表達出來，以達到四個學習目標：培養創意及想像力、發展音樂技能與過程、培養評賞音樂的能力、認識音樂的情境。

三、課程結構及學習重點：課程分必修與選修兩個部份。學生必須修讀必修部份的三個單元：聆聽、演奏 I、創作 I，修讀選修部份三個單元裏的一個單元：專題研習、演奏 II、創作 II。這一節附有圖表，開列出詳細"學習重點"、"修讀要求"、"研習指引"三方面的內容。

四、廣泛的學習成果：在學習過程中，學生可以發展聆聽、演奏、創作能力，並培養共通能力、價值觀和態度，以達到嚴謹的音樂分析、演奏、創作能力，能以音樂有效地溝通人與人之間的關係，了解並尊重不同的音樂文化。

第三章 課程規劃

這一章分六節來討論主導原則、課時分配、進程、建議學習項目、課程規劃策略、課程統籌等。在"主導原則"裏，要求教師在三年高中音樂課程裏能夠"銜接初中音樂科課程"、"靈活地採用建議的學習重點及 / 或設計合適的學習重點，以達至四個學習目標"。在"課時分配"一節裏，建議對"聆聽"、"演奏"、"創作"這三項分配如下："聆聽"50%~60%（135~162 小時）；"演奏"15%~20%（40~68 小時）；"創作"25%~35%（68~75 小時）。"進程"一節圍繞"聆聽"、"演奏 I"、"創作 I"來發展學生的創造力、評賞能力和音樂技能，然後進一步選修"專題研習"或"演奏 II"、"創作 II"，以提升學生在上

述三個方面的能力。"建議學習項目"與初中內容相仿,只是在選曲、樂曲結構和風格上更多樣化、更複雜。"課程規劃策略"一節,建議教師將課程和學習與評估結合起來,從教師主導到學生自學等。最後一節"課程統籌"強調教師要全方位注意教學、規劃與檢視課程、發展資源以及與其他藝術教育課程、校長、家長之間的了解與合作。

第四章　學與教

這一章闡述知識與學習、主導原則、取向與策略、互動、建立學習社羣,照顧學生的多樣性。

第五章則分五節,分析評估的角色、進展性和總結性、校內與公開評估等。最後一章是有關學與教資源的目的和功能、主導原則、資源的種類、資源的管理。《音樂課程指引》有三個附錄:教學計劃示例(一)與(二)、互聯網資源、閱讀書目,為教師提供非常有用的參考資料。最後還附有"詞彙釋義"和《音樂課程指引》的"參考文獻"。

這份《音樂課程指引》強調音樂對"全人發展"的重要教育意義,強調音樂教育能使學生應付全球政治、經濟、科技和文化的急劇變化,發展創造力、批判性思考能力及溝通能力,還能豐富人們的精神生活和審美感受。

第三節　音樂師資

在討論中小學音樂教育時,就必須涉及課程綱要和師資訓練。上文介紹了香港在第二次世界大戰之後半個多世紀的學校音樂課程綱要的發展,在這一節裏,有必要討論一下音樂師資的培養和訓練。"培養"與"訓練"是兩種在時間、觀念、方法和目的上不同的為音樂教育提供合資格教師的手段。前者較注重培養教師的知識和修養,需要較長的時間、較優秀的導師、較完善的設施、較不那麼急功近利的態度;後者為了要在限定的時間內趕任務,要在資源不太充足的情況下,完

成指標以應付所需。由此看來，"培養"是較正確的做法，但客觀條件不太理想時，"訓練"仍是無可奈何的選擇。第二次世界大戰之後的二、三十年，香港的音樂師資教育是處於條件不太理想的情況。

一、對師資培訓的不利因素

香港對學校音樂師資教育不利的因素有三：一、從歷史和文化角度來審視，音樂課程在中國正規教育裏毫無地位，直到 1905 年科舉考試廢除，學校開始有樂歌課，音樂課程才在學校課程裏佔有一席位置，但在一個長時期裏，音樂課程仍然是一門可有可無的閒科目；二、由於在中國悠長的教育發展史裏，音樂課程在學校課程裏並不存在，因此到了 20 世紀初學校開始設立樂歌課，既無教材、設備如樂器，又無音樂專職教師，這種情況繼續到 20 世紀 50 年代；三、香港殖民政府在 1948 至 1958 年間，從英國聘請來香港任教的音樂課程教師佔全部政府學校音樂教師的 89%（1948）—55%（1958），這之後逐年減少外聘教師。（參閱本章註 7）

上述三個因素裏，第一、二個因素是因與果的關係，因為中國政府、社會一向不重視美育裏的音樂，以致形成缺乏自己的一套音樂教育理論與實踐，也缺乏學校音樂教師。但第三個因素卻是外來殖民者所帶來的不利因素，反映在過去超過半個世紀裏，香港莘莘學子要彆彆扭扭地唱從英文翻譯過來的歌詞，唱英國學生唱的歌曲，欣賞歐洲音樂，從小學便沒有機會接觸自己的音樂文化、唱自己的歌曲。假如上述第一和第二種對學校音樂師資不利因素是"雪"，那麼殖民地的音樂師資便是"霜"。

二、教師訓練學院、師範專科學校、教育學院

香港學校音樂教師的主要來源是 1939 年成立的羅富國師範專科學校（後改稱"教育學院"）以及後來相繼成立的鄉村教師訓練學院

（1946，1953年與葛量洪教師訓練學院合併）、葛量洪教師訓練學院（1951）、柏立基教師訓練學院（1960）、工業教師訓練學院（1974）。這些教師學院於1968年改名為"教育學院"，除了工業教師訓練學院外，其他學院均提供選修音樂課程。

羅富國師範專科學校設二年全日制證書課程，培養小學和初中教師，課程包括音樂選科，開始了香港學校音樂教師職前培訓。1941年日軍佔據香港，羅富國師範專科學校被迫停課，直到1946年3月日本投降後才復課。1950年代香港人口急速增長，需要大量小學教師，僅僅羅富國師範專科學校難以應付當時日益增加的小學，因此香港政府除了擴展羅富國師範專科學校增設一年制課程外，於1951年開辦葛量洪師範專科學校，1960年增設柏立基師範專科學校。這三所師範專科學校的一年制小學教師課程從1951年開辦到1968年停止，每年培訓小學教師數百人。資深音樂教育工作者、前香港教育學院體藝系首席講師余胡月華對這時期的音樂教師訓練有着如下的描述：

> 由於小學教師每人任教不止一科，並且大多數教師要兼教一些術科，包括音樂、美術、勞作、體育等科目，因此學院選修音樂科的人數很多，而音樂科師訓課程也相應地調適到迎合這個需要。對學院修讀音樂教學的要求亦十分寬鬆。學院幾乎人人皆可受訓當音樂教師，只要喜歡唱歌便成了。由於一年制師訓課程時間緊迫，課程偏重音樂教學法，尤其強調唱歌教學法，較少空間去發展教師自身的音樂修養。現今，當年一年制畢業選修音樂的教師們應早已完成教學使命、享受退休生活了。

1965年政府確定二年全日制文憑成為師訓常規課程，音樂選科畢業生可任教小學至初中音樂課。早期1950至1960年代香港中小學及教師培訓課程的音樂教育深受英國音樂教育系統的影響。各教育學院的音樂導師均來自英國或由英國皇家音樂學院學成歸來。各學院通常由一人導師負責設計及任教全部音樂課程，並且院校之間的溝通並不統一，因此訓練的內容也未必一式一

樣。本人是 1960 年代末的音樂科選修學生,就記憶所及,當時音樂培訓課程的內容、教法和教材,均沿襲英國音樂課的概念和手法,以唱歌教學為主,輔以少量樂理和音樂欣賞。又設四次教學實習,第一年小學實習兩次,第二年中學實習兩次。為了應付音樂課實習,大部份上課的時間都投在音樂教學理論和試教中。課外的音樂活動以學生會的合唱團為主,我們全體音樂選科學員當然是合唱團的中堅份子。

1968 年,三所師範專科學校改稱教育學院,同年柏立基教育學院增設第三年音樂專科全日制特別訓練課程,供二年制音樂科畢業並任教中學音樂科的教師,以一年帶薪休假的方式,返回學院進修,進一步提升中學音樂教師培訓的水平。每年精心培訓小量中學音樂教師,約 5 至 10 位不等。該課程改稱音樂高級師資訓練課程,一直至香港教育學院於 1994 年成立以後仍然續辦。自 1968 年起,該課程共開辦 30 多年,直至 2003 年,教師教育全面學位化後,才完成其歷史任務。(余胡月華 2008)

余胡月華作為那個歷史時期音樂教師教育的參與者,為我們提供了生動而又可靠的資料。當時急就章式的為小學音樂教師設立的一年制課程,令本書作者聯想起 1960 年代的徙置區,受制於當時的經濟能力和災民的迫切需要居所,一切從簡,每層徙置區樓宇只有一個洗手間。那個時期的小學音樂教師培訓,也只能以最經濟、最迅速的方式進行。

即使如此,教師訓練學院成立的速度遠遠趕不上香港人口增加的速度,從 1945 年的 160 萬增至 1952 年的 220 萬。這當然不是自然的人口增長,而是由於大陸的內戰,人們不斷湧入香港這個小島,令香港政府於 1950 年開始實施人口登記,限制從大陸來香港定居的百姓。人口的暴增給香港的住房、交通、醫療、教育等帶來難以想像的壓力,政府當局只能盡力而為。這當然也影響到音樂師資的素質。教育當局於是採取了一系列的應對措施,包括准許非英聯邦大學、學院

畢業的教師註冊為“暫准”教師，在私立學校和政府津貼學校任教，並主辦“在職教師訓練班”，讓“暫准”教師進修，修畢後成為合資格教師；或准許擁有英國皇家音樂學院聯會主辦的第八級考試證書註冊為“暫准”教師，擔任中、小學的音樂教師。此外，教育當局還積極鼓勵學校普通科目的教師，在教師訓練學院和在職教師訓練班選修音樂科，以補救音樂教師之不足。為了應付初級中學音樂教師的需要，教師訓練學院設立了第三年特別課程，供學生選修（Marsh & Simpson Report 1963: 58）。從英國或英聯邦國家聘請教師，由於費用昂貴，因此在 1961 年之後已停止（*Education Policy Hong Kong 1965*: para 12, Civil Service List 1960~1965）。

三、音樂教師嚴重缺乏

除了上述措施外，香港政府還派遣音樂教師和視學官員去英國進修，但為數不多。根據湛黎淑貞的觀察，這些為數不多的教師和官員，從英國進修回香港之後，對香港學校音樂教育作出了顯著的貢獻：“通過考核、視察、課程設計、參與教師培訓，這些教師和官員為 1950 年代和 1960 年代建立的教師訓練學院以應付香港對教師的迫切需求而作出貢獻。”（CHAM 2001: 81）湛黎淑貞在讚賞了這些為數不多的音樂教師和官員之後，繼續強調音樂教師不足之患，批評教育署未能有效地執行增加音樂教師的政策，包括學校器樂教師的培訓和教師訓練學院第三年音樂課程的專科班。這是由於 1963 年香港中文大學成立，大學的學位增加了，投考教師訓練學院的學生就自然減少，湛黎淑貞說這是由於政府當局根本缺乏可行的策略（CHAM 2001: 83）。這是 1960 年代的情況，1970 年代和 1970 年代之後的發展更為複雜。

在 1974 年發表的有關未來十年中學教育的發展的白皮書裏，有關當局強調重視中學教師的培訓，香港教育署於 1975 年落實這一文件的建議，並在 1975~76 年年報裏報告謂：“在三所教育學院裏，最重要的發展是擴展已有的第三年課程，涵蓋更多的中學課程。”

（*Secondary Education over the Next Decade 1974*: para 26）在中學音樂教師培訓方面，教育署的努力並沒有得到成果，如上文余胡月華的敍述，每年每所學院只有 5 至 10 名中學音樂教員畢業，遠遠無法滿足社會所需。是甚麼原因造成這種現象？據香港政府的説法，是因為選讀教育學院的學生大多是修畢中六或中七的學生，因未能考取大學而進入教育學院，半途退學的大有人在。由此可見，從事教育的人在當時並不是年輕一代的首選。（*A Perspective in Education in Hong Kong 1982*: para III. 8.10.）香港的高等教育，從 1911 年成立的香港大學到 1963 年成立香港中文大學，前後相隔半個世紀。但到 1990 年代，大學從兩所增加到七所：香港科技大學（1991）、香港浸會大學（1994）、香港理工大學（1994）、香港城市大學（1994）、嶺南大學（1998）。後來更有公開大學以及私立的樹仁大學。此外，還有兩所頒發學位的學府：香港教育學院（1994）和香港演藝學院（1985）。從師範專科學校到香港教育學院的成立，在一定程度上反映了香港教師教育的發展歷程，這其中還涉及香港大學與香港中文大學的教育學院。但音樂教師的培養，除了上述的教育學院外，三所大學（香港中文大學、香港大學、浸會大學）的音樂系和教育系也是功臣。

四、教育學院培養的音樂教師與大學音樂系畢業生

教育學院培養出來的音樂教師與大學音樂系畢業後從事學校音樂教學的有着完全不同的背景和取向：前者以音樂教學為安身立命之事業，後者則先學音樂後學教育，各有所長，也各有不足之處。一般來講，兩者在若干年的努力之後，都能成為傑出的學校音樂教師。事實上，學校音樂教育從早期以唱歌為音樂課的主要內容，發展到多樣化的音樂活動，包括音樂欣賞、音樂歷史、音樂創作、合唱排練與指揮、器樂樂隊排練與指揮以至歌劇與音樂劇製作與演出。要成為優秀的學校音樂教師確實既要勤奮努力又要多才多藝。

音樂教師的學歷在過去半個世紀裏也經歷了顯著的變化。在第二

次世界大戰之後，羅富國師範專科學校畢業生是 1945 年至 1960 年代末香港培訓出來的最高學歷的音樂教師，葛量洪和柏立基師範學院的一年制畢業的音樂教師次之。香港中文大學於 1965 年成立音樂系之後，音樂系畢業生從事學校音樂教學工作的學歷較羅富國教育學院（1968 年三所師範專科學校改名為"教育學院"）為高，屬"學位教師"，而教育學院的畢業生只是"文憑教師"。1981 年香港大學成立音樂系，浸會大學於 1994 年升格為大學，香港的"學位教師"越來越多。1998 年，香港教育學院開辦四年全日制小學榮譽教育學士課程，設音樂主修科；2005 年，中、小學榮譽教育學士課程合併；2006 年，香港教育學院增設教育碩士音樂主修課程。余胡月華在香港教育學院服務多年，對該學院的音樂教師教育身歷其境：

> 　　1980 年代三所教育學院不論學員及導師人數均倍增，每所教育學院的音樂科導師有三至六人不等，除了三位自 70 年代已任教的資深導師外，1980 年代至 1990 年代先後加入三所院校有 13 位音樂科導師。他們都是資深的中小學音樂教師，富本地或外國音樂教育經驗和心得，極具優良音樂修養，持英、美或香港音樂本科學士或以上資格，或具英國皇家音樂學院演奏級文憑（GRSM、LRSM）、英國聖三一音樂學院院士文憑（FTCL）等。音樂科導師的隊伍不單擴大了，他們的國際視野也漸漸提高了不少。1994 年香港教育學院成立，音樂科講師隊伍的變化很大。當時前教育學院大部份音樂科的導師辭任或退休，只有五位轉職至香港教育學院，加上新從本地及外國聘任的九位講師，及 2000 年以來聘任的國際級教授、副教授等，新人事、新搭配，自有一番新景象。從前，大部份音樂科導師都曾在香港的三所教育學院修讀教師證書或文憑課程，是"紅褲子"出身，他們對音樂師資培訓的規劃和理念，可謂一脈相承，如出一轍。新任的講師、教授、副教授，來自不同的地方，亦並非出身自以往的教育學院，他們個人在學習和教學上，有着不同的背景和經歷，因而個人具

有獨特的體會和見解。一下子，新知舊兩共冶一爐，為師資培訓課程的籌劃注入新思維、新動力。十幾年來，教學團隊經過幾回擴展，從起初只有一位同事持有博士學歷，到現今大部份同事均持有博士學歷，並聘任國際知名音樂教育學者為顧問、教授、副教授。音樂科教學團隊有着國際組合，不但教學經驗豐富，而且勤於音樂教育研究，活躍在國際音樂教育的舞台上，對推動在本港以及國際的音樂教育，作出貢獻。（余胡月華 2008）

從頒發文憑的教育學院到 1994 年成立頒發學位的香港教育學院的整合過程，在當時成為香港社會深切關注的事件，在新舊交替的關鍵問題上，香港教育學院的誕生引起了陣陣痛楚。

五、音樂教師教育發展的三個階段

余胡月華在她的 "The Training of Music Teacher in Hong Kong"（〈香港的音樂教師培訓〉）一文裏，將第二次世界大戰後的音樂師資培訓歸納為三個時期：

早期：1946 年至 1950 年代

1940 年代末，香港的學校由於極度缺乏音樂教師而無法設立音樂科，除了為數極少的教會辦的學校，重視學習宗教歌曲外，一般政府和私辦學校都沒有音樂科。1950 年代初期，音樂科成為學校課程的組成部份，而當時的音樂科以唱歌為主要內容。音樂科的教材也是嚴重的缺乏，於是選唱外國歌曲，並將外文歌詞譯成中文，這種做法在 20 世紀初 "學堂樂歌" 已開始了，但粵語讀音與普通話讀音（當時稱為 "國語"）截然不同，造成了一些至今尚未能解決的問題。9 由於這些原因，學校音樂科教材多取材自英國和英聯邦各國。

為了解決音樂教師的缺乏問題，香港政府採取了一系列措施，包括上文所提及的恢復於 1939 年停辦的羅富國師範專科學校（1946）、

創辦葛量洪師範專科學校（1951）和柏立基師範專科學校（1960），在羅富國師範專科學校開辦特別第三年包括音樂的選修科、舉辦在職教師訓練班等。與此同時，有關人士還積極編輯音樂教材，包括為小學音樂編纂的教材的鄭蘊檀、為中學編纂音樂教材的趙梅伯等。

第二階段：1960 年代至 1970 年代

香港小學教師需要擔任兩至三個不同科目、不同班級的教學工作，而擔任音樂科的教師需要具有一定的任教音樂科的能力。1960 年代中，香港有關當局對師範專科學校進行了一次深入的調查和檢討，決定於 1968 年將"師範專科學校"改名為"教育學院"，停辦於 1950 年代初開始的小學教師一年制的課程。1968 年，柏立基教育學院為在職合格的中學教師設立"特別第三年音樂課程"，以解決音樂專科培訓工作。除了灌輸現代音樂教育理念，課程集中為學員的音樂技巧和音樂知識打下紮實的基礎。這些畢業生目前在香港的音樂教育領域裏發揮領導作用。另一方面，小學音樂教師仍然缺乏，解決的辦法是在各所教育學院舉辦在職教師訓練班，令受培訓的教師成為合格音樂教師。教育署還經常組織短期音樂教師培訓課程、設計音樂課程綱要、編纂出版教材和課程綱要等。有關教材和課程綱要請參閱上文第二節"音樂科課程綱要與指引"。

1970 年代末，有關中國音樂的課程內容才開始受到注意，這與世界各地重視世界音樂、音樂文化多元化的趨勢有關，也更由於 1997 年香港回歸被提上議程。直到 1980 年代中，中國音樂才正式成為學校音樂課程的組成部份。

第三階段：1980 年代至 1990 年代

1980 年代教師培訓經歷過幾次重要改革：從 1980 年開始，三年全日制文憑教師課程代替原有的兩年全日制文憑教師課程；1982 年，為中七畢業生設立兩年全日制英語文憑教師課程。上述兩種課程的畢業生可任教小學一年級至初中三年級。這兩種課程的科目包括中、英語文技巧，1 科至 2 科選修科目以及為期 7 個星期的教學實習。主修

科目每週上課 35 小時,約佔整個課程的 14%。副修音樂科只佔 35 小時的一半。從 1984 年開始,學分制代替了每週上課時數,而上課的比例從 14% 增至 23%(三年制課程)和 28%(兩年制課程)。音樂科目用一半的時間來進行課程研究,1994 年新成立的香港教育學院對師資教育課程進行了改革。

　　1980 年代的其他發展還包括:(1)三所教育學院均設立了在職教師進修班;(2)特別第三年課程改名為"教師教育高級課程"(ACTE);(3)音樂與音樂教育佔總課程內容的 65%;到了 1990 年代,音樂與科技課程成為音樂教師培訓課程的組成部份;(4)文憑教師經過海外進修取得教育學士學位(B. Ed)成為專業教師;(5)1980 年代,柯達伊(Zoltán Kodály)和奧爾夫(Carl Orff)教學法以及通過即興作曲方式的音樂創意教學法和 1990 年代科技應用在音樂教育上,令香港的師資教育加入全球的先進行列;(6)選修音樂教學的學員都需要進修第二種樂器,參加管弦樂團、銅管樂隊,有的學員甚至能擔任銅管樂隊指揮;(7)中、英兩國於 1984 年簽署有關香港於 1997 年 7 月 1 日回歸的聯合聲明之後,人們越來越重視母語教學,用中文編寫的教材替代了英文教材。

六、結語:1994 之前和之後的師資培訓

　　音樂教師嚴重缺乏這個問題在 1997 年之後已基本解決。從 1998 年開始,由香港教育學院承辦一年制再培訓小學音樂教師,每年 200 名,連續 7 年,共培訓 1,259 名。到了 2005 年,一般小學最少有 3 至 4 名受過專業培訓的音樂教師,有的學校多達 8 至 9 名。湛黎淑貞說:"我現在擔心的是教學的素質問題。教育改革把監察音樂教育的部門也革掉了!只剩下素質保證視學,音樂科知識視察屬非重點工作,更談不上有系統地持續培訓。小學校長的主要任務是以保住 Band 1[10] 中學為目標,至於音樂,最好能在校際音樂比賽中得獎而已。教學素質,無人理會!"[11]

在過去 70 年裏，音樂教育經歷了深刻的變化，從以唱歌為主到音樂欣賞和器樂演奏，然後更發展至帶有創意性的即興與作曲教學內容，近年更通過電腦與多媒體設備讓學員參與欣賞和創作。教師需要與時俱進，以豐富的音樂知識和技能來從事音樂教育。2008 年，香港教育學院的體藝學系更名為"文化與創意藝術學系"，以彰顯在藝術教育中文化與創意的重要性。

在這種背景下，音樂教師需要弄清楚他們的雙重身份：專業與一般科目、音樂家與教師。因此音樂教師的培養需要平衡音樂知識與技巧和其他科目之間的比例，專業培訓和在職進修以便令音樂教師學習新的知識和科技，能與時俱進。進入 21 世紀之後，香港教育學院為各個課程不同的資歷培養師資：副學士、學士以及研究學位。香港的教育工作應注重並肯定音樂在教育中的重要和必要性、重視並肯定音樂教師的雙重身份，既是音樂家又是教師。[12]（Yu Wu 1998: 225~235）

香港過去 70 年的師資培訓如上所述，情況雖然有所改善，但有些深層次問題仍然有待解決。在香港政府從事多年音樂教育行政、課程設計、師資培訓的湛黎淑貞，提出了如下的批評：一、香港政府從來不重視音樂教育，從來沒有制定過清楚的政策來解決這個問題；二、香港政府教育署從來沒有安排教師從事文化科目教學，也因此從未制定長期策略，讓教育學院來培訓足夠音樂教師；三、讓一般小學教師兼任音樂科是根深蒂固的原則，而音樂科則被看作為一門次要科目；四、一般校長認為音樂教學較任教其他科目輕鬆，因此任教學科科目的教師可兼任幾堂音樂課以減輕負擔；五、在課程安排上，各科目之間缺乏配合：每科有固定的課程時間，授課內容受制於統一課程綱要的規定，確保教師只教與該科目有關的內容，這種僵化的安排成為課程之間的配合的障礙，也無法令各科目之間相輔相成，因為有些科目是跨學科的。（CHAM 2001: 76~108）

假如說到了 1997 年香港回歸時，香港基本解決了為香港小學提供足夠的合格教師的問題，但擔任教小學的合格專業音樂教師始終缺乏。這是因為香港政府一向不重視音樂教育，因此也從不為小學音

樂教師的培訓制定相關的政策來解決這個存在了很久的問題（CHAM 2001: 89）。根據香港教育署於 1997 年有關教師調查報告，小學缺乏音樂教師的情況非常嚴重，有 55% 的教師沒有受過音樂教學培訓。中學的情況也不是那麼樂觀，有 17% 的教師沒有受過音樂教育培訓。（Education Department 1998: 48、49、86、92）

香港的合格學校音樂教師，在 1994 年 9 月之前，都是經過教育學院的兩年或三年制培訓的畢業生以及在職教師訓練班的一年（全日制）或三年（兼時）畢業生。1994 年之後，香港教育學院設置文憑教師（榮譽）（兩年和三年制，2000 年 9 月）（在職培訓，3 年）。2007~08 年度，全港有 2,863 名小學音樂教師、580 名中學音樂教師，分別佔全港 585 所小學總教師人數 21,443 的 13.35%，全港 503 所中學總教師人數 27,910 的 2.07%。香港政府定下了長期目標：將來所有的教師都是經過專業訓練的學位教師。從 2004~05 年開始，所有小學和中學教師都逐漸提升為學位教師。

為了提升教師的素質和專業水平，香港特區行政長官在 1998 年的《施政報告》裏宣佈政府會在未來的 7 年裏為在職音樂教師提供專業培訓，每年 200 名。教育局委託香港教育學院在 1999~2000 到 2005~06 年度開辦音樂教師培訓班。在這 7 年裏，共開辦了 1,400 個訓練點，有 1,259 名教師完成了這項培訓，並獲頒香港教育學院的小學音樂教師證書。13

第四節　觀摩學校音樂課

本書作者在 1950 年代末至 1960 年代中曾接受教育學院的在職培訓、任教小學和中學音樂課，也為中學組織訓練合唱團與銅管樂隊。但這些經驗畢竟是半個世紀之前的事了，不僅印象模糊，而且無論教學方法和教材編選早已過時。那時根本沒有課程綱要，除了一些較有規模的教會辦的學校自己編印歌集之外，其他如香港培正中學、拔萃男書院等，也都沒有音樂課本。音樂教師負責編選歌曲和欣賞教

材，有的學校根本沒有音樂欣賞設備。其實那時的音樂課被認為是閒科，一般校長將參加香港校際音樂比賽為音樂教育的最終目標，能獲獎則更佳。因此，為了了解現在學校音樂課的情況，本書作者觀摩了五所中小學校音樂科上課的情況。

本書作者於 2008 年 3 至 5 月間觀摩的學校包括：一、位於九龍的官立小學；二、九龍教會小學；三、香港教會中學小學部；四、九龍教會女書院小學部；五、香港國際學校。這五所學校既有政府辦理的官校和政府資助的教會學校，也有私立學校，還有一所國際學校，都頗具代表性，下面簡略地報告各所學校音樂課的情況。

一、九龍官立小學（2008 年 3 月 6 日）

這所小學是典型的官辦全日制學校，全校共 30 個班，有學生1,002 名。創建於 1962 年，1998 年擴建，設備相當完善、現代化。音樂教室設在 8 樓的頂層，避免影響其他課室的上課活動，是校方經過精心計劃的安排。音樂課室比一般的教室大，光線充足，空氣流通。在四周的牆壁上，裝上了半透明玻璃，窗內玻璃上畫了歐洲作曲家的畫像，包括巴赫、貝多芬、韋伯、孟德爾松（Felix Mendelssohn）、莫扎特、舒伯特、海頓、瓦格納（Richard Wagner）等。天花板上色彩繽紛，各種顏色的線條猶如優美的旋律。這一節是小學二年級音樂課，課本採用陳遠嫻主編、牛津大學出版社（中國）有限公司出版的《Do Re Mi》（"全新英利新小學音樂系列" 2007 版）。這節 40分鐘的音樂課教授學生唱《青蛙叫》（二年級下，頁 24），從手拍節奏、腳踏節奏到旋律，從單旋律到簡單的二部輪唱，教師依照 "教師用書" 裏的 "單元教學計劃"，有步驟、有條理地在 40 分鐘裏教會學生歌唱這首《青蛙叫》。在整個學習過程中，學生自發地回應教師的問題和提示，學生的領悟能力強，學習效率高，教師與學生之間頗能互動，是一堂令人感到滿意的音樂學習課程。

音樂老師在上課之前，提供了一份教案作為參考，列出：一、學

生已有知識；二、教學目的；三、教具；四、學習程序。在 40 分鐘裏要做到上述四項任務，的確需要精密的計劃和組織工作。在"教學目的"裏，老師訂了三個目標：辨別二部輪唱、發展齊唱技巧、發展輪唱技巧。在"教具"裏，老師開列了"節奏卡"、"音名表"、"律動卡"、CD、鋼琴、歌書。在實際教學中，音樂教師的經驗、涵養、風格是保證音樂課素質的重要因素，否則就很容易流於枯燥、呆板，予人以"走過場"的感覺。

從與這所官立小學校長的交談中，得知這所小學在校長的推動下，安排了"一生一體藝"活動計劃，令教師和學生能通過參加體育與音樂活動來發揮個人潛質、潛移默化地培養學生的氣質。所謂"一生一體藝"是要每名學生都在下午最後兩節課和放學後參加一項體育和一項音樂活動，學生要負擔學費，活動包括藝術體操、跳繩、舞蹈、跆拳道、羽毛球、乒乓球、游泳等體育項目和弦樂隊、銅管樂隊、木管樂隊、各種器樂班、敲擊樂班、管弦樂團以及電腦、美術等學習班。這些項目還分精英班、高級班、訓練班、興趣班等，以供不同程度學生的需要。2007~08 年度，這所小學安排了 14 個場所，從星期一到星期六，給教師和學生進行"一生一體藝"活動。

這所小學現有受過音樂培訓的音樂教師 5 位，她們的音樂學歷分別是：一、香港教育學院主修音樂、英國皇家音樂學院聯會八級鋼琴和樂理證書、香港公開大學教育學士；二、香港教育學院兼讀音樂教學課程、英國皇家音樂學院聯會八級鋼琴證書；三、香港教育學院兼讀音樂教學課程、英國皇家音樂學院聯會七級鋼琴證書；四、香港中文大學音樂文學士、香港浸會大學音樂碩士；五、香港中文大學音樂文學士、香港浸會大學音樂碩士、香港公開大學教育碩士。在這 5 位音樂教師裏，1 位負責音樂欣賞及"一生一體藝"活動，其他 4 位負責合唱團的訓練和指揮。

二、九龍教會小學（2008 年 3 月 11 日）

這是一所教會辦的政府津貼小學，本書作者所觀摩的是小學四

年級的音樂課，採用的課本與上述官立學校一樣，是牛津大學出版社的《Do Re Mi》（四年級下）。在 35 分鐘（13:30~14:05）課時裏，音樂教師從節奏、音高和旋律三個方面來教《世界真細小》（頁 14、15）。《世界真細小》原為謝爾曼（Richard Sherman）為迪士尼樂團創作的 It's a Small World，中文歌詞作者是香港著名填詞家黃霑，編曲者為作曲家陳健華。"聆聽"部份讓學生欣賞維因貝蓋爾（Weinberger）的《波爾卡舞曲》（Polka）的選段、佛漢‧威廉姆斯（Vaughan Williams）的《綠袖子幻想曲》（Fantasia on Greensleeves）選段、羅傑斯（Richard Rogers）的《仙樂飄飄處處聞》（The Sound of Music，又譯為《音樂之聲》）的選段。通過《Do Re Mi》一書，從中認識哪一首有"模進"，哪一首裏沒有模進（頁 16、17）。學生的反應都相當迅速、準確。

　　這所學校的音樂教室，在地點選擇、環境、設備上都不甚講究。負責上課的音樂教師受過良好的聲樂和鋼琴伴奏訓練，這些訓練對她的教學十分有利，也收到效果。這位教師認為現在的每週兩堂音樂課似乎不夠，最理想每週有三堂，以補足香港眾多的學校假期。她還説現在的音樂課既注重歌唱，又注重欣賞、理論、創作、演奏，所謂"唱、聽、演、創"具備，對學生的教育有着良好的影響與效果。副校長告訴本書作者，説這所小學現有音樂教師 8 位，其中有 4 位受過一年制夜間在職音樂教師培訓課程；一位主修過香港音樂學院教師證書音樂課程，然後再修讀大學音樂學位；一位是香港教育學院學士課程（音樂）畢業生；一位是教育學院在職教師證書課程（音樂）畢業生；一位是公開大學教育課程（副修音樂）畢業生。

　　根據本書作者的觀察，這所學校的管理階層不太重視音樂教育。在 8 位音樂教師裏，只有兩位是大學主修音樂的，其他 6 位都是副修或在職教師進修班的學歷。很顯然在聘請音樂教師時，管理層仍然遵照小學教師兼教兩三科目的原則，而忽視專科教師（subject teacher）對小學教學的重要性。在為音樂教育提供適當的環境和設備上，這所學校的管理層也不捨得投資。

三、香港教會中學小學部（2008 年 4 月 2 日）

這是一所歷史悠久的教會中學，原在廣州創校，後在香港開辦分校，位於環境清靜的地區。音樂課室設備包括普通鋼琴一架，畫有五線譜的白板、黑板、鍵盤圖、中型鼓數個。該位音樂教師是香港中文大學音樂系畢業生，每週任教 8 班 16 節音樂課以及 8 節英語課，共 24 節，每節課以 40 分鐘計算，一週的教學量是 40 × 24 = 960 分鐘（16 小時）。當然還有課外活動如合唱團訓練等。這所中學小學部現在有音樂教師 4 位，除了該位教師外，另外 3 位之中 1 位是香港大學音樂系畢業生、1 位是香港教育學院體藝系畢業生、1 位是非學位教師。依照現有的音樂師資來看，這所小學大致上是實行專科教師教學，擔任音樂課的教師大致上是受過音樂教育專科培訓的。

本書作者於 2008 年 4 月 2 日觀摩的音樂課有兩個單元：重溫音樂劇和管弦樂團的組織，均是通過錄影播放來向學生講解。據上音樂課的老師說，這所學校的樂團樂器不齊全，但合唱團則是經常排練的，並積極組織課外活動，包括每年一度的音樂會、香港校際音樂比賽等。

四、九龍教會女書院小學部（2008 年 5 月 20 日）

這所女書院是香港教會辦理的著名學校，接待本書作者的是資深音樂教師，擁有香港中文大學文學士、碩士學位，兼任香港學校音樂及朗誦協會音樂委員會副主席。這所學校的音樂課與一般香港學校的音樂課有兩點不同：一、教學用英語；二、不用香港政府教育局推薦的課本，自選教材。

由於女書院即將進行擴建工程，因此學校裏的設備顯得相當殘舊，音樂教室也不例外。音樂老師教的是二年級音樂課，學唱歌曲 *How Lovely is the Evening*（《黃昏如此美好》），也是先讓學生熟悉複拍子的節奏，然後以固定名唱法旋律，並解釋主音與下屬音三和弦及

其轉位的結構。可能因為大部份學生都會彈一種樂器，因此對音樂的敏感度較其他學校的學生強烈，不僅節奏和音高均十分準確，更能唱出旋律的韻味，聽來有一種美感。這便是音樂教育要達到的目標之一。本書作者想，是學生素質高呢還是教師會教呢？所謂"會教"是指教師能把學生內在對音樂的感應發揮出來。在這一班 36 名二年級小學生的音樂課裏，本書作者感到教師與學生之間的互動以及學生對音樂自發的共鳴。

女書院小學部有兩位音樂教師，除這位音樂教師外，還有一位也擁有文學士、碩士學位。小學部共有學生 600 名左右，分 18 班，平均每班 33 人，她們兩人各教 9 班，每班每週 2 節課，每人每週教 18 節音樂課，還要兼任其他教學工作。

五、香港國際學校（2008 年 4 月 24 日、5 月 21 日）

這所國際學校是 1969 年為香港的外國居港人士的子女成立的，是幼稚園、小學到中學、大學預科"一條龍"型的學校，被認為是香港最優秀的國際學校之一。本書作者曾觀察過幼稚園上課的情形，實際情況也的確與本港其他幼稚園截然不同：四、五歲的兒童在上課時可以躺在桌子下跟着老師唱歌，而不是一本正經地排排坐，面對老師來上課。換句話説，這所國際學校照顧到兒童無法長時間坐着、也無法長時間集中精神的特點。這種隨地而臥，同時跟老師學唱歌的教學方式，在香港一般幼稚園裏是無法見到的。本書作者觀摩了這所學校的（1）德語組 8 級班（等於香港中學的中三）；（2）英語組 7 級班（等於香港的中一）；（3）德語組小學一年級；（4）英語組小學五年級。

1. 德語組 8 級班（中三）

這班共有學生 14 名，男女各 7 名，都在 14 歲左右，因此課室的次序較難以掌握，有時甚至有點混亂，音樂教師看來頗有耐性。音樂課室擺放了數量不少的敲擊樂器、銅管樂器、鋼琴、五線譜黑板

等。看來學校方面頗重視音樂教育，購買了各種樂器，三分之一的空間做了置放樂器的架子。

音樂課分兩個部份：學唱德文歌《莉莉瑪蓮》(*Lili Marleen*)，單張歌曲由教師派發給學生，看來是取材自德文歌曲集。學生既無課本，教師也無"教師手冊"，教材由教師自己挑選。教師先用鋼琴彈奏這首歌，讓學生跟着哼唱，然後讓學生用手掌拍這首歌的節奏，並用鼓來帶領。開始的時候學生不大跟得上，漸漸能準確地拍出這首歌的節奏。教師通過拍手和擊鼓來訓練學生的節奏感。節奏訓練了 20 分鐘，再唱《莉莉瑪蓮》就順暢了。本書作者覺得，用鼓來訓練節奏似乎更為有效，多花些時間在節奏上是值得的。音樂課的第二部份用在敲擊樂上，由於只有 14 名學生，每一名學生都有機會表演他們敲擊樂器的技巧，因此興致和集中力都高。

音樂教師是從德國請來的，他說這班裏有幾名學生十分聰明、機靈，但與英語組的學生相比，後者的好手較多，因為讀英語組的人數較多，可以挑選較優秀的學生。他還說這所國際學校的音樂設備較德國一般學校的要好，但目前有一種傾向，學校撥出越來越多的經費購買電腦設備。

2. 英語組 7 級班 (中一)

這班共有學生 26 名，男生 11 名，女生 15 名，多是 12 歲左右的兒童。音樂教師選用英國海尼曼教育出版社 (Heinemann Educational Pubilshers) 的 *New Music Matters* (Chris Hiscock 和 Marian Metcalfe 著，1998 年版) 裏的第 11~14 頁。這 4 頁的內容包括：一、歌曲 *On the Way*；二、爪哇的音樂；三、大小調；四、和弦；五、聲部；六、雷格泰姆 (Ragtime) (散拍樂)。在教歌曲、爪哇音樂和雷格泰姆時，教師融入有關大小調、和弦的多聲部、各種節奏包括切分法和雷格泰姆節奏型 (此處加入切分節奏音符) 等音樂知識，並通過欣賞德沃夏克、雅納切克 (Leoš Janáček)、蒙特威爾第 (Claudio Monteverdi) 等人的作品講解音樂的元素，如音高、音值、強弱、時

速、織體等。此外，教師還教學生各種不同的聲音，包括男聲、女聲、混聲、童聲等；聲部的種類如齊唱、合唱、無伴奏合唱、回聲與模仿；演出場所如教堂、音樂廳、演奏廳、歌劇院等。

這是內容十分豐富的音樂課，各個單元相互關聯，進行得暢順自然，了無痕跡，寄歌唱於欣賞、寄音樂知識於欣賞，這當然需要挑選好的教材、需要好的教師。

這所國際學校副校長告訴本書作者，中學部現有三位音樂教師，都有很優秀的學歷。

3. 德語組小學一年級

這班有學生 18 名，都是 5 歲的孩子。音樂教室放有 23 架大小不同的木琴，有的放在木架上，有的則散佈教室四周。開始時，小學部英語組主任用德語講解這堂課的內容，並介紹本書作者給全班孩子。教師在白板上寫上 "C-Dur Tonleiter"（主音 Do-C）和 "C D E F G A B C"，然後將學生分為兩組，右手邊是高音，左手邊是低音。教師帶領學生從左至右唱出 C D E F G A B C，再從右向左唱一次，作為練聲。第二步教唱兒歌 *Old MacDonald*，照着白板上的音高和拼音來唱：B B A A G。重複唱時，教師用結他伴奏唱這首歌，而學生則唱：Yee Ya Yee Ya O，並敲擊木琴來配合，教師邊唱邊來回穿插學生之間，糾正他們的錯誤。為了令孩子更有興趣，教師在白板上素描了一些家禽和家畜的頭部，包括雞、鴨、鵝、豬、牛等，還畫了小丑的臉，並寫上 "hahaha"（哈！哈！哈！）。在下課之前教師用結他伴奏唱 *Old MacDonald*，讓他們以 "Yee Ya Yee Ya O" 來伴唱。

整堂課好像是讓孩子們度過 40 分鐘輕鬆、好玩的時光，沒有那種嚴肅、形式化傾向的教與學方式。

4. 英語組小學五年級

這班有學生 25 名，一半是亞洲人，2 名黑皮膚，其餘是白種人。音樂教師用木琴奏出節奏型，讓學生在木琴上重複這一節奏型，嘴上

以 Ta te te ta ta te te、da da da da da 來伴唱，並由一名學生敲擊低音木琴來陪伴。三次之後，學生毫無困難地掌握了這一節奏型。第二單元是即興三部，形成 I、IV、V 和弦：一名女生負責高音木琴，一名男生負責低音木琴，先由低音木琴獨奏，跟著高音木琴獨奏，最後低音再度加入，形成 I、IV、V 和弦。最後一個單元，教師和 4 名學生，安排如下：

教師：和弦　　　（鋼琴）
學生 1：旋律
學生 2：旋律
學生 3：旋律　　（高音木琴）　　形成 I、IV、V 和弦
學生 4：旋律　　（低音木琴）

開始時有點混亂，但練習幾次之後，學生漸漸聽到其他人的節奏並予以配合，在下課之前已能基本奏出這三個和弦的效果。

第五節　學生與音樂之間的互動

上面簡略地敍述了在過去半個多世紀裏，香港的音樂教育發展概況，集中論述了音樂科課程綱要和音樂教師培訓這兩個重要組成部份。在課程綱要方面，小學音樂科課程綱要在第二次世界大戰結束後 23 年的 1968 年才出爐，中學音樂科課程綱要在第二次世界大戰後 38 年的 1983 年才初步完成。音樂教師的培訓，到 21 世紀初才勉強為香港的中小學提供足夠的、受過專業培訓的音樂教師。其中的原因，在上文"香港音樂文化的五種現象"一節與"對師資培訓的不利因素"一節已有分析評論，此處不再贅述。

至於中小學音樂教育的實際情況，上文"觀摩學校音樂課"一節報導了本書作者在五所中小學與學生一起上音樂課的觀察與體驗。與 1950 年代和 1960 年代相比，現在的音樂課在課程設計、教材編寫、教具配備、樂器種類以至教師素質等，都有顯著的改善，但在音樂教學的實際理念、方法和宗旨上，兩個時代的分別並不顯著。香港富裕

了，因此音樂課的內容豐富了，要掌握的知識和技巧也更多樣化了，課本所提供的內容更完備了，但教師與學生之間的互動仍然不那麼自然，不那麼自發。換句話說，教師為了教音樂而上課，學生為了上課而學習，忽略了教師與學生都應該享受音樂課為他們所帶來的喜悅和對音樂的美的感受。本書作者總是覺得音樂課不應該像數學、歷史、語文課那樣，學生排排坐，面對老師，一本正經地學習音樂，而是應該像體育課、舞蹈課那樣參與、嘗試、感應他們所唱的、聽的、彈的。音樂課室應該遠離一般課室，有足夠的空間來參與、享受音樂。香港的學校音樂教育離開這一境界還相當遠。我們的學校音樂教育，未能融入我們的生活。

在國際學校觀摩了 4 堂音樂課之後，本書作者有這麼一種想法：這所學校音樂課的秩序與香港一般學校相比可能不是太好，班級越高的越是如此，但一旦學生掌握一首作品之後，便開始感覺到這首作品（歌曲或器樂樂曲）為他們所帶來的樂趣，於是與音樂有了互動，這才是音樂課的真正目的。

這不是資源和能力問題，而是需要心態和理念的糾正。[14]

結　語：70 年的經驗教訓、近年來的發展

70 年的經驗教訓

香港的中小學音樂教育，在過去近 70 年裏的發展，有如蝸行牛步。從戰後的 1946 年到 1968 年第一份課程大綱出爐的 23 年裏，香港的中小學音樂教育，既無課程大綱，又無具體指引，情況與 19 世紀、20 世紀上半葉分別不大。1968 年小學音樂科課程綱要、1983 年修訂版和 1987 年的新訂小學課程綱要以及中學課程綱要則照搬英國學校音樂教育那套課程、教材和教學法，令香港的學童難以消受。直到 21 世紀初，香港才開始想到藝術教育對全人教育的重要性，陸續制定了一系列的藝術教育學習領域指引。但音樂教師卻無法改變他

們根深蒂固的音樂教育思維，無法讓學生感受到音樂所帶來的喜悅和美感。2000 年公佈的《教育制度改革與藝術教育》與 2002 年公佈的《藝術教育學習領域課程指引》是十分值得推薦的兩份文件，也是音樂教育努力的方向。音樂教育政策制定者和所有的音樂教師，應該努力改變、糾正舊觀念舊思想，突破殘舊的條條框框，將音樂課改進為既能傳授音樂知識，又能引導學童感受音樂之美。要做到這一點，教師素質是關鍵。

近年來的發展

自從 2002 年《藝術教育學習領域課程指引（小一至中三）》、2003 年《藝術教育學習領域 —— 音樂科課程指引（小一至中三）》、2007 年《藝術教育學習領域 —— 音樂科課程及評估指引（中四至中六）》這三份文件公佈之後，至今已有 11 年（小一至中三）、7 年（中四至中六），中、小學的音樂科的教與學改革得如何？本書作者於 2014 年 3 月 12 日再次約見了教育局總課程發展主任（藝術教育）戴傑文和高級課程發展主任（音樂）譚宏標兩位先生，向他們了解情況。戴、譚兩位先生首先澄清，說音樂科課程和評估指引公佈之後，小學音樂教科書於 2003~05 年間陸續出版、中學音樂教科書則要等到 2009~12 年間，才陸續出版，因此藝術教育學習領域裏的音樂科的教與學只有 8、9 年（小一至中三）和 3、4 年，效果尚未很清楚地顯示出來，但新的景象已令人相當鼓舞。戴、譚兩位先生還說上述文件公佈之後，獲得業界的廣泛認同、支持，因此在執行這些課程指引的過程中，教育局的同事、各校教師等有關人士均能協力合作，進展十分暢順。教育部有關部門計劃在 2014、2015 這兩年檢討過去工作的不足之處，以便進行修訂和改進來提升、更新有關工作。

戴傑文和譚宏標兩位先生強調說，自從推行這套藝術教育學習領域 —— 音樂科課程指引和評估指引之後，時間雖然不長，但學生的創意確實是很好地得到啟發。他們認為要在未來兩年的檢討過程中，尋

找更好的配套，令學生有更多的選擇項目，更好的發揮他們的原創能力，讓他們將來有更多的出路。他們還帶來了三本刊物來說明學生的創意才華：一、教育局出版的《得獎作品集 2013 —— 香港國際學生視覺藝術比賽暨展覽 —— 攝影、"人間有情"和香港小學生視覺藝術創作展》。參加的國家和地區有 41 個，參展作品 2,800 幅，其中 12 幅獲香港大獎、39 幅獲優異獎、202 幅獲嘉許獎；二、教育局課程發展處印發的小冊子《藝術源於生活 —— 藝術教育促進全人發展》，向高中學生提供有關視覺藝術科、音樂科、與藝術相關的"應用學習"課程的資料；三、教育局課程發展處應用學習組印發的《應用學習課程概覽 2014~2016》，為中五和中六學生提供應用學習課程作為選修科目，包括創意學習（設計、媒體、表演）；媒體及傳意（電影、電視與廣播以及媒體製作與公共關係）；商業、管理及法律（商業、顧客服務管理、法律）。

上述的幾份刊物較多報導視覺藝術活動，缺乏音樂活動的刊物，但這並不意味教育局放鬆了學校音樂教育的改革。根據戴、譚兩位先生所提供的資料，教育局和各學校在過去幾年裏根據 2003、2007 年公佈的音樂科課程指引及評估指引，進行了"全方位學習策略，讓學生在真實的情境中學習音樂。小學及初中的音樂科課程着重學生透過參與創作、演奏（歌唱及樂器演奏）及聆聽的綜合活動，從而達致四個'學習目標'，即'培養創意及想像力'、'發展音樂技能與過程'、'培養評賞音樂的能力'及'認識音樂的情境'。提供一個開放和靈活的教學框架，在不同學習階段，分別列舉精簡和漸進的學習重點，並為每個重點建議適切的音樂活動例子，供學校設計適切的校本音樂課程。"15 教師採用多元化的音樂學習模式如專題研習、運用資訊科技進行互動學習、德育與公民教育、從閱讀中學習。許多學校組織合唱團、樂器班、管弦樂團、中樂團、管樂隊、創作小組、音樂比賽、音樂會等，讓學生有機會發展音樂潛能。

資料透露，教育局認為"小一至中三音樂科課程已成功在學校的課程落實，從調查所得大部份受訪教師認為學校的音樂科已達到'課

程宗旨'以及'學習目標',並依據課程指引發展校本課程。"高中音樂科課程也是"透過學生積極地參與聆聽、演奏及創作的活動,讓他們不單應用音樂知識和技能,更要發揮創意、想像力以及發展審美及批判性思考的能力。"除了西方古典音樂外,學生還要學習不同的樂種和音樂風格,如中國樂器、粵劇和流行音樂,從而加強他們對本土及其他文化的認識和尊重。

教育局及香港考試及評核局於 2013 年進行高中課程及評估檢視,短期建議高中音樂科課程及評估架構不變,但落實精簡課程和考評的要求,如減少字數及考核時間。教育局一直鼓勵學生修讀高中音樂科,2013-14 學年有近百所學校開辦高中音樂科,包括自行開辦、聯合開辦或參加藝術及科技教育中心高中音樂科課,修讀高中音樂科的學生明顯增加。

教育局還為教師和學生組織主辦各種活動,包括:

一、教師專業發展課程,以加強教師對音樂科課程的認識、提升他們在課程規劃、掌握知識和技巧的能力。近年舉辦的課程包括課程設計和領導、聲樂與器樂創作、多媒體創作、中國樂器、流行音樂、音樂聆聽與教學策略、藝術的綜合學習等。除課程外,教育局也為教師舉辦各種工作坊和講座,如粵劇劇本、角色、音樂設計、演唱板式認識等;合唱訓練工作坊,合唱音樂創作與改編技巧等。

二、大師班:教育局多次舉辦大師班以提升教師和學生對音樂的演繹、合奏技巧、音樂欣賞的能力,包括鋼琴、室樂演奏大師班。2014 年 7 月舉辦"第一屆香港國際敲擊樂節",包括敲擊音樂改編工作坊、敲擊樂合奏、聲樂及鋼琴演奏大師班等活動。

三、學生活動:教育局舉辦多種活動,鼓勵學生從事音樂創作,包括 (i) 創藝展,學生透過多媒體形式進行音樂創作,著名青年作曲家伍卓賢便曾獲取"創藝展"的"個別傑出音樂作品獎",近年"創藝展"更設立"香港作曲家聯會導師計劃"獎金,授予一名最傑出的作曲學生為期一年的獎學金,跟隨一位資深作曲家學習;(ii) 聲藝展,

綜合人聲、節奏、語言及身體聲響的嶄新合唱藝術模式。上述兩項音樂創作活動有別於一般音樂創作，如"創藝展"要求學生必須結合最少一種其他藝術形式進行音樂創作，而"聲藝展"則集中語言及身體聲響的合唱創作。兩項活動的傑出學校演出已錄影並上載於政府青少年網：www.youth.gov.hk/tc/youth=studio/index.htm。

　　現在高中課程為學生提供持續接觸藝術、發展創意、展示藝術成就的多元機會，如每名高中學生必須參與"藝術發展"學習經歷，他們可選修音樂科及視覺藝術科、修讀與藝術相關的"應用學習"課程及以"藝術"為主題進行通識教育科"獨立專題研究"。學生選修音樂科可以靈活地與科技、科學與語文等科目配合，為升學和專業發展提供更廣闊的空間。

　　據戴傑文、譚宏標兩位先生的反映，曾經參與"創藝展"的學生後來升學、進入社會工作均表示，參與"創藝展"的經驗令他們終生受益，令他們感到藝術教育學習使他們享有充實的人生。[16]

　　經過一個半世紀的蝸行牛步，在短短十餘年的新世紀裏，香港的學校音樂有着令人鼓舞的發展，應驗了藝術教育在全人教育裏的重要性。

第三章　香港高等與專業音樂教育

引　言

　　隨着教育事業的發展，教與學的分工更精細了，在普通中小學教育之外，又有幼稚園、學前、特殊等不同年齡、不同種類的教育。上一章討論了香港的中小學音樂教育，這一章要談談中學程度以上的高等與專業音樂教育，包括獨立音樂學院、大學音樂系和音樂學院以及教育學院音樂系所提供的音樂教育。一般來説，獨立音樂學院專門培訓演奏演唱家、作曲家、音樂教師以及各個音樂領域裏的專業人員如舞台演出技術員、錄音員、藝術行政管理員等與音樂演出、管理有關的人才；教育學院音樂系專門培訓音樂教師；大學音樂系和音樂學院集中培養音樂學、音樂史和音樂理論人才。當然，這些大學、教育學院和音樂學院的分工不是那麼清晰，但大致上是如此定位的。

　　香港的情況與中國大陸和台灣不太相同，如香港沒有師範大學，只有教育學院。香港在英治時代並不重視正規音樂教育，從下面的敍述我們知道直到 1960 年代中葉香港中文大學才建立了音樂系。事實上，香港直到 1974 年開始出現職業管弦樂團（香港管弦樂團），1977 年成立香港中樂團，一座城市沒有樂團又怎能建立音樂系和音樂學院呢！

　　香港最早的私辦音樂學院是中華音樂院，成立於中國內戰最激烈的 1947 年，第二所私辦音樂院是 1950 年成立的中國聖樂院，然後是私立專上學院德明書院、嶺南書院、清華書院等院校的音樂系。這些私立音樂院和音樂系大多數由於經費短缺而停辦，除了香港聖樂院（1960 年易名為"香港音樂專科學校"）維持到現在。成立於 1978 年的香港音樂學院，由於得到香港政府和香港賽馬會音樂基金的支援，

待香港演藝學院於 1985 年成立後便被納入演藝學院音樂學院。簡而言之，香港的私立音樂學府從 1960 年代到 1970 年代末、1980 年代初，在經過一番奮鬥掙扎之後，大部份因經費無以為繼而停辦。

下面簡略介紹在第二次世界大戰之後香港的高等和專業音樂教育的發展概況。

第一節　高等與專業音樂教育

一、中華音樂院（1947~50）

1947 年 4 月初，中華音樂院在中國共產黨南方局黨委領導下成立。院長由馬思聰出任，實際的工作則由從上海南下的李凌與趙渢兩位副院長負責。音樂院有三個系，四年畢業，主要是培訓音樂幹部。當時擔任教席的教師有嚴良堃、謝功成、俞薇、葉素、黃伯春、陳良、胡均、郭傑、譚林、許文辛、李淑芬、李惠蓮、黎國荃、屠月仙、陳培勳、黃錦培、葉魯、蕭英等。這些教師在中華音樂院解散後，部份留港發展，大部份則北返大陸，成為中國大陸的音樂幹部。曾擔任人民音樂出版社社長的蔡章民、廣東省文化廳藝術處長的關子光、佛山市文聯主席的曾剛、廣東省民間音樂研究室的主任馬明，以及葉純之、譚少文、溫虹、王光正、潘舉修、楊功恆、李森等都是中華音樂院的學生。由此可見，這所辦了為期不到三年的音樂院的教師和學生至今仍然遍佈大陸各地，頗有影響。其中有些人曾在發展中國大陸的音樂工作、普及香港音樂教育等方面不辭辛勞地努力奮鬥，如香港聯合音樂學院前院長王光正、香港音樂專科學校前校長葉純之等。

馬思聰、李凌、趙渢離港去北京、天津之後，中華音樂院由葉魯接手，教師包括陳建功、田鳴恩、基湘棠、程遠、李廣才等。1950 年，港英查封 38 個左派團體，葉魯返回廣州，院務由陳建功接手，不久便遭解散。[1]

二、基督教中國聖樂院（1950~60）

中華音樂院結束的那年，另一所"以培養宗教音樂基本人才，促進聖樂佈道工作"為宗旨的"基督教中國聖樂院"成立。抗戰時期在青木關國立音樂院畢業的邵光於 1950 年在教育署立案註冊"基督教中國聖樂院"為專科音樂學校。[2] 當時採用青木關國立音樂院的課程內容，但學制則從五年濃縮為三年。由於校舍是借用普通學校的，因此只能在晚間上課，課程分理論作曲、聲樂、管弦樂、鍵盤，師資多是從大陸來的，包括韋瀚章、胡然和林聲翕三位顧問兼教授，其他的還有田鳴恩、馬國霖、許健吾、范希賢、基湘棠、成之凡、周書紳、葉純之、王友健、王銓、翟立中、吳天助、陳玠、章國靈、黃堂馨、胡悠昌等。成之凡在 1950 年代初任教時，開辦現代音樂課程，介紹西方前衛的作曲技法。聖樂院雖然在早期物質條件不太好，但頗有朝氣。創辦者邵光有股奉獻精神，出錢出力，把自己僅夠糊口的收入用於聖樂院，經過抗日戰爭的洗禮，教師不僅能吃苦，還具有奉獻精神，工作了一天之後，晚上還要不辭辛苦地教學，學生則大部份是正在工作的成年人，如早年畢業的陳毓申、徐仲英、紀福柏、張金泉、劉思同、黃心田、黃道生、謝顯華、伍泗水、陳其隆、潘志清、胡德蒨、李德君、王若詩、周少石、羅隴君、孟憲琳、岑海倫、黃育義等。

三、香港音樂專科學校（1960）

中國聖樂院於 1960 年易名為"香港音樂專科學校"（下稱"音專"），一方面改三年為四年制，設立董事會，[3] 另一方面則"希望該校能逐漸達到國際水平，至少能像以前上海的國立音專那樣"。[4] 可見 1920 年代末由蕭友梅依照德國音樂學院為藍本創立的國立音專到了 1960 年代的香港仍然有影響力。[5] 音專的校舍幾經波折，於 1975 年在九龍深水埗長沙灣道 137~143 號自置校舍，並於 1987 年在深水埗大埔道 18 號增設分校。此舉有決定性的意義，因為香港的租金

經過 1980 年代和 1990 年代的狂漲，若不自置校舍，音專很難生存下去。雖然如此，音專的自置校舍位於商業樓宇裏，並不是為音樂教學、練習、演出而設計建築的。如 20 世紀 80 年代新建的香港演藝學院的校舍那樣有利於教師、學生的教與學。由於資源的限制，音專在過去 40 多年裏始終未能達到建校時所期望的水平。

音專於 1974 年增設教育系，1978 年加設聖樂系，1992 年葉純之接胡德舊校長一職之後增加了中樂系。1997 年 9 月葉純之病逝，11 月費明儀接任校長職位。2006 年 9 月，徐允清出任校長。現在音專共有七個系，設一年制、二年制、四年制證書課程及四年制文憑課程，現在有學生 50 名。音專培養出來的學生"介於中、高級專業人才之間，視個人條件而不同。從整體看，一、同學中升學的不少，包括去歐美、中國大陸或台灣深造，香港大學音樂系或中大兼讀學士課程就讀的也相當眾多；二、從事音樂教學或與音樂有關的工作；三、也有一小部份以音樂為愛好或第二職業的"。[6] 由此可見，音專的畢業生以升學為主，也有出來從事音樂工作的，但音專的畢業文憑始終不被香港政府承認。早期音專的學生裏有一部份是從東南亞國家來的，畢業之後也有回到東南亞各國工作的，但由於這方面沒有統計數字，因此無法加以分析評論。所以，從任何一個角度來看，音專只是一所小型的音樂學校。

聖樂院於 1951 年創刊《樂友》，現在仍然出版，到 2014 年已有 64 年的歷史，是香港歷史最悠久的音樂刊物。

四、德明書院、嶺南書院、清華書院音樂系

辦理音樂系和音樂學院是十分昂貴的，甚至比醫學院、建築學院、工程學院還要貴，因為音樂系的教師與學生的比例不可以太高，越高級越需要個別教授，術科如樂器和聲樂更需要個別教授；另一個昂貴的項目是練習室和樂器，現在還加上電算機（電腦），每名學生佔用一間琴房、一部電算機、電唱機等，因此民辦、私辦音

樂學院和音樂系是難以辦得完善的。德明書院的音樂系只辦了兩年（1961~63），嶺南書院（1998 年升格為"嶺南大學"）於 1970 年代末、1980 年代初也辦了音樂系，前者的音樂系學生由清華書院音樂系接收，後者的則轉到中大、浸會等校音樂系去繼續唸完課程。德明書院音樂系畢業生由台灣教育部門審定，授予學士學位。清華書院（1963）音樂系系主任初由林聲翕擔任，後由周文珊、饒餘蔭繼任；早年在清華書院音樂系任教的有黃友棣、黃奉儀、陳健華、黃育義、范希賢、基湘棠等。嶺南書院音樂系的教師如林敏柔、羅永暉等後轉到新成立的香港演藝學院任教。林敏柔曾任演藝學院音樂學院副院長（1997 年春辭職），羅永暉則任作曲系系主任，後辭職專心作曲，現為駐院作曲家。

五、香港音樂院（1966~69）

香港音樂院則是由聲樂家趙梅伯於 1966 年創辦的，採用四年制，分聲樂、鋼琴、小提琴、理論、中國器樂等課程，教師包括富亞、林鴻志、朱晴芳、王光正、林樂培、李冰、費明儀、韋秀嫻、吳大江等。趙梅伯於 1969 年移民美國時，便把這所音樂院停辦了。

六、香港聯合音樂院等

香港聯合音樂院是由王光正、楊瑞庭等熱心音樂教育的人士於 1969 年開辦的，校舍一如聖樂院、中華音樂院、香港音樂院等一樣，借用中小學校的校舍，因此只能在晚間和週末假期上課，設備並不適合音樂學習。聯合音樂院與其他同類音樂院校的主要分別在於前者致力於普及音樂教育，協助有志進修音樂知識以及參加音樂考試的人士，為他們開設特別班，因此在 1970 年代中，學生人數最多達千餘人，在香港的音樂教育史裏是空前的紀錄。

此外還有 1969 年由留學日本的李明創辦的海燕藝術學院和

1975 年由中央音樂學院聲樂系畢業的鄒允貞聯同鍾浩、張英榮、李志羣、戴麗珠和盧添等人開辦的南方藝術學院。由於這兩所藝術學院開設的科目較多，因此學生人數最多時達 300 人。可能由於形勢的變化，如音樂愛好者的興趣、競爭較激烈、租金高漲等因素，海燕藝術學院不得不改變經營手法，創辦人李明目前已不大理會學院的院務，而南方藝術學院因合夥人對經營原則出現分歧，於 1986 年 6 月停辦。鄒允貞另組合一班志同道合的音樂人士成立"黃自藝術學院"。

七、香港音樂學院（1978~85）

另外還有名叫"香港音樂學院"的學校於 1970 年代末、1980 年代初活躍了一個短時期。香港音樂學院於 1978 年 7 月註冊成為非牟利、獲免稅慈善捐款的機構，1979~80 年度得到港府特別經費 50 萬港元和香港賽馬會音樂基金撥出款項 45 萬港元，再加上私人捐助，共計 100 餘萬港元。校方租借了藝術中心第八層佔地近 1,000 平方米，有大小不同的排練室六間，音樂練習室七間及視聽室、圖書室等設備。學院開課時可招收學生 90 名。教師陣容相當強大，兼職鐘點教師 20 餘名，包括理論作曲的曾葉發、衛庭新；音樂史的陳世豪、林萃青、紀莫樹玲；歐洲樂器的林克漢、汪西三、富亞、呂其嶺、鍾廣榮；中樂器的鄭文、林風、林斯昆、劉楚華、蘇振波、徐華南等，幾乎都是香港頗有名氣的音樂家，院長由中大音樂系的紀大衛出任。1978 年用 100 萬港元作為開支費用，應該説是相當節省了，但與聖樂院、聯合音樂院、德明書院音樂系、清華書院音樂系等開辦時相比，就強多了。在香港要做成一件事，尤其是像難以贏利的文化事業，非常需要利用社會關係、得力的人士，如能得到公益金、賽馬會音樂基金等機構的資助，就有機會發展文化藝術，否則寸步難行。

香港音樂學院一直開辦到 1985 年，至香港演藝學院成立後，便被納入演藝學院裏的音樂學院。[7]

從上述音樂院和下文介紹的大學音樂系和演藝學院來看，香港高

等和專業音樂教育架構，大致可以分三個層次：一、以夜間上課為主的私立民間學校，水平較大專院校的校外課程部為低，以普及為主；二、台灣地區以及有些美國大學承認的如清華書院音樂系；三、香港政府資助的如中文大學音樂系、香港大學音樂系、浸會大學音樂系以及香港演藝學院音樂學院等。

到目前為止，香港還未有"音樂學士"頭銜頒發，中大和港大頒發文學士（選修音樂），浸會大學也是如此，頒發榮譽文學士（音樂），演藝學院則開始開設藝術學士課程。

上面談過私立和民間音樂教育機構以及書院級的演藝學院如德明書院、嶺南書院和清華書院的音樂系，下面將介紹政府承認的大學和書院的音樂系：1963 年成立的浸會書院音樂及藝術系、1965 年成立的中文大學音樂系、1981 年成立的香港大學音樂系以及 1985 年成立的演藝學院音樂學院。

八、浸會大學音樂及藝術系（1963）

在 1963 年創校時，浸會書院這個名稱與當時香港的一些中學如皇仁書院、英皇書院等性質相似，屬於中等學校級別。[8] 在香港政府認為浸會書院的學術程度達到中學以上之後，批准改"書院"為"學院"。但"學院"仍然不是大學，到 1994 年香港政府推行"玫瑰園"計劃時，浸會學院與香港理工學院、香港城市理工學院才一起升格為大學。浸會大學的"音樂及藝術系"後分為兩個獨立的"音樂系"及"藝術系"。香港嶺南書院的歷史與浸會大學相似，也是從書院到學院，然後到 1998 年才升格成為嶺南大學。

浸會書院於 1963 年便開始設立了音樂課程，[9] 是香港高等學校音樂課程開設最早的專上學院。該系現設榮譽文學士（音樂）學位課程。修讀這個課程的學生，要在學術和技巧上學得音樂和與音樂有關的專業知識和技法，以便能獨立工作、判斷、思考。此外，學生還要了解中國與歐洲音樂的傳統，深入理解中歐音樂文化之間的相互關係

及其異同。學科包括中歐音樂史、合唱與樂隊、20 世紀作曲技法、作品分析、音樂教育原理、中國音樂專題、電子音樂、錄音技術、配器等。根據該大學的網址（http://www.music.hkbu.edu.hk），榮譽文學士（音樂）課程是香港規模頗大的全日制音樂課程，畢業生在中小學或大學任教音樂。有些則從事藝術管理或電台、電視台節目製作，為數頗多的畢業生在世界各大學深造。

　　學士學位之上還有哲學碩士（音樂）和哲學博士（音樂）學位，為學生提供理論和創作領域裏的學習和研究，使他們能在現今複雜的社會裏通過音樂來表達自己。此外，該系還開辦“音樂學士後文憑”與“音樂學士後證書”課程以及藝術碩士（音樂）學位課程。

　　音樂系於 2006 年創立“浸會大學室樂團”（Collegium Musician Hong Kong），着重巴羅克音樂的演奏，曾在北京中央音樂學院的音樂節、英國哈拉克斯頓（Harlaxton）國際室樂節演出。

　　音樂系現有教授、副教授、助理教授等級別的教師 11 名。

九、中文大學音樂系（1965）

　　香港中文大學崇基學院音樂系成立於 1965 年，近半個世紀以來，一直為本港提供中歐音樂的專業音樂教育及學術研究，是香港的大學系統內最早頒授學位的音樂系。頒授的學位有文學士（B. A. 自 1969 年）、哲學碩士（M. Phil. 自 1985 年）及哲學博士（Ph. D. 自 1995 年），近年更設立音樂博士（D. Mus.）、音樂碩士（M. Mus.）及兼讀文學碩士（M. A.）等課程，是本港歷史最悠久的大學音樂系，現有學生約 240 人，數十年來，為本港培育了不少音樂人才。音樂系現有合唱團、管弦樂團、管樂團及古樂團、中國器樂合奏小組、印尼爪哇甘美蘭銅響樂團及非洲鼓樂團。在設計這些課程時，中大音樂系特別重視學生在學習音樂時應以廣博的知識、學術性以及演奏為主導。音樂系經常組織音樂會、大師班、公開講座和學生研討會，以擴大師生的視野。

音樂系目前所收藏的音樂書籍和錄音錄影帶可能是除日本之外亞洲各大學裏收藏量最豐富的學系。據統計，音樂書籍及樂譜超過四萬冊，訂閱期刊超過 100 種；歐洲音樂唱片、鐳射唱片及鐳射影碟共萬餘張。另音樂系中國音樂資料館藏有音樂書籍 5,000 餘冊及唱片萬餘張。視聽資料之收藏量為全港大學之冠，在亞洲區也名列前茅。此外，音樂系設有電子及電腦音樂室、管風琴兩台及 40 多台鋼琴，其中 17 台為三腳鋼琴、2 台古鍵琴、1 台古鋼琴等，並收藏東南亞的民族樂器及歐洲仿文藝復興時期的樂器。同時還有中國、韓國、日本、印度及中爪哇民族樂器百餘件，包括一批仿製日本正倉院所藏之唐代樂器、一套 36 枚的湖北武漢編鐘及一套編磬。更獲 "許讓成基金會" 慷慨贊助添置不少視聽及閱讀材料、"羣芳慈善基金會" 贊助中國音樂研究及教學、"裘槎基金會" 贊助音樂器材等。音樂系經常獲得捐贈樂譜，如 "日本作曲家協會" 贈送的 400 多冊日本作曲家樂譜、"加拿大北方電視有限公司" 贈送加拿大作曲家作品 300 多冊、"香港作曲家作品集" 樂譜 400 多冊。

"中國音樂資料館" 成立於 1972 年，由當時的系主任祈偉奧博士（Dale Craig）與講師張世彬創辦，以配合音樂系開設中國音樂課程。經過張世彬及系內老師的努力，再加上當時麗的呼聲廣播電視台慷慨捐贈了大量珍貴的中國音樂唱片及開卷錄音帶，資料館藏品數目在 1970 年代迅速增加。中國音樂資料館之目標，是通過各種途徑如購買及捐贈等，盡量搜集及保存各種不同的中國音樂資料，並加以編整以供音樂系師生及校內人士作中國音樂教學及研究之用。直到現在，中國音樂資料館已發展成世界上最重要的中國音樂資料庫之一。多年來，本館使用者除了系內師生外，還包括來自中國大陸和港台地區及世界不同國家的中國音樂學者。

中國音樂資料館現收藏品包括四大類：

（1）各類中國音樂書籍、期刊及影音資料。

（2）中國各地方樂種所用的樂器與近年購置的仿古樂器，如著名的曾侯乙編鐘（戰國時期，公元前 475 至前 221 年）仿製品、現存日

本正倉院的唐代（618~907 年）曲項琵琶、五弦琵琶、箜篌及阮等仿製品。

（3）香港中樂活動資料庫，收藏了由 1960 年代至今香港各類型音樂會的場刊及宣傳單張共 600 多份。

（4）特藏品：

 （i） 前麗的呼聲電台捐贈之舊唱片和錄音帶，其中不少更是 20 世紀前半期或更早的音響資料；

 （ii） 由黃奇智及楊國威捐贈之大量國語時代唱片及樂譜，當中包括周璇、葛蘭、張露、白光、潘迪華、姚莉、吳鶯音、林黛等的錄音，當中一些唱片更有歌手的親筆簽名；

 （iii） 著名粵劇前輩白雪仙捐贈之“任白藏品”，包括劇本、曲本、書籍及唱片等 7,000 餘件；

 （iv） 張世彬捐贈之手稿、書籍及樂譜；

 （v） 已故民族音樂理論家黃翔鵬生前擁有的書籍、樂譜及期刊；

 （vi） 榮鴻曾在 1970 年代進行實地考察時收錄的南音瞽師杜煥之演唱；

 （vii） 古腔粵曲演唱家李銳祖之捐贈，包括廣東音樂名家丘鶴壽生前擁有之揚琴、李氏親手精製的椰胡及一些古腔粵曲錄音；

 （viii）其他個別有特色、鮮為人知及別具趣味的資料。

中國音樂資料館於 2005 年獲香港賽馬會慈善基金慷慨捐助，得以將館藏音像資料數碼化。2007 年繼獲美國哈佛大學音樂系及東亞語文及文明系榮休教授卞趙如蘭博士捐贈其個人影音資料及書籍。

除了豐富的圖書、錄音錄影、中國音樂資料館的收藏品外，音樂系還設有擁有 269 個座位、舞台面積（17.4 米 × 8.4 米）可容納一隊管弦樂團的利希慎音樂廳，建立於 2007 年，供師生演奏之用。目前，除了香港演藝學院外，中文大學音樂系的“利希慎音樂廳”是大學音樂系唯一設置的現代演出場所。

中文大學音樂系 2011~12 年度有教授、副教授、助理教授等級別的教師 12 名。

十、香港大學音樂系（1981）

香港大學於 1911 年成立時只有兩個學院（醫學院與工程學院），音樂系要到 70 年後的 1981 年才成立。

香港大學文學院經過 2007~08 年度改組之後，原來以學系為單位的行政架構重組，以學院（School）為單位。現在的文學院（Faculty of Arts）下分 4 所學院：中文、英文、人文和現代語文與文化學院。原來的音樂系撥入人文學院（School of Humanities），人文學院設主任（Head）一名、副主任三名，統籌比較文學、藝術、歷史、語言學、音樂、哲學等六門學科。換而言之，傳統的以學系（Department）為單位的行政管理架構集中到學院主任（School Head）手上，在資源配備上較前集中，但各學科之間就要互相競爭資源的分配。此外，在學院（Faculty）的層次，院長（Dean of Faculty）也從選舉改為聘任，從兼職院長改為專任院長，也就是説院長由學校聘任，不用顧及選票的因素，院長可以擁有更多的自由來處理學院事務。

香港大學音樂系的課程，可以與文學院或社會科學學院各學系的學科配合選修。如音樂與歷史、音樂與藝術等，而文學院和社會科學學院的學科相當多，包括各種語文、經濟、心理等，既有傳統的學術科目，也有現代工商業管理的專業科目。學生還可以選修中國音樂和民族樂器，研究生可以選作曲或音樂學研究來獲取碩士或博士學位。

音樂系的課程較注重音樂分析、音樂史、應用電腦音樂、音響與樂思、商業音樂（包括音樂行政、管理、市場調查、財政、合約、版權、出版、錄音、演出等）、音樂學、作曲以及世界音樂等，較具綜合性，同時學生的研究也注意到實用。

香港大學音樂系為主修、專修及選修的本科生提供多種課程，旨在讓學生對音樂之功能、理論、音樂在人類社羣中之角色有深入的了

解。部份課程不需要學生具備任何音樂知識，並特別注重跨文化與跨學科的學習和研究。

音樂系每年招收主修音樂學生 25 名，選修學生則有近 100 名。2011~12 年度，該系有教師 6 名，其中 1 名講座教授（兼任人文學院主任）、2 名副教授、2 名助理教授。

音樂系擁有獨立音樂圖書館，與醫學院圖書館、法律學院圖書館、教育學院圖書館一樣，同屬香港大學圖書館的四所分館之一。音樂圖書館收藏有 46,000 條目錄，包括書籍、樂譜、視聽器材（如唱片、錄音帶、錄影帶）等；學報 338 種，電子資料包括 180 種電子版本學報、700 本電子書。此外，音樂圖書館還有 "林聲翕特藏"、"林樂培特藏"、"劉靖之中國新音樂特藏"、"香港音樂作品特藏"、"日本當代作曲家亞洲特藏" 等。

音樂系設有 "電子音樂錄音室"，可容納 10 位音樂家進行錄音工作。此外還設置電腦實驗室和多媒體實驗室。

在樂器方面，音樂系現有各種鋼琴和弗萊芒（Flemish）風格的雙排古鍵琴（Harpsichord, David Jacques Way / Zuckermann, Stonington 1982）、古鋼琴（Clavichord, Zuckermann 1982）、維吉那琴（Virginal, Xavier Leigh-Flanders 1988）以及一架四方鋼琴（Rädecker & Lunau, c.1880）、桌鋼琴（Table piano, Hornung & Möller, c. 1880）、室內管風琴（Chamber Organ, Knud Smenge, 1984）等。此外，還收藏了一些印尼、加納、古巴、巴西等國的樂器。

音樂系經常舉辦音樂會包括午間和晚間音樂會，供全校師生欣賞。在學生方面，音樂系定期舉行論壇、講座和研討會，聘請專家主持學術演講。

十一、香港演藝學院（1985）

香港演藝學院於 1984 年依據香港政府條例成立，致力成為亞洲一所位列前茅的高等藝術教育專業學院，1985 年開始招生上課。建築費

用由當時的"皇家香港賽馬會"捐助 3 億港元支付,經常費用由政府提供。學院提供表演藝術、舞台及製作藝術、電影電視的專業教育、訓練及研究課程。學院的教學政策反映了香港多樣文化的特點,尤其強調中西方傳統藝術風格並重以及跨學科的互惠協調。現設有舞蹈、戲劇、電影電視、音樂和舞台及製作藝術五個學院以及中國戲曲課程,提供文憑/ 基礎至碩士程度課程。香港演藝學院於 2010 年 10 月 1 日統計的學生入學人數為:碩士課程(全日制與兼讀)114 名、全日制學士課程 739 名、兼讀制大專課程 60 名,共計 913 名。其他還有初級課程學生 706 名、青年精英舞蹈班課程學生 65 名、應用課程學生 135 名。

根據學院 2007 年 10 月 31 日學生入學統計,上述舞蹈、戲劇、電影電視、音樂、舞台及製作藝術、中國戲曲等五個學院和一個中國戲曲課程的學生總數達 851 名,包括:

一、全日制碩士課程(只限舞蹈、戲劇和音樂五個學院)	29
二、兼讀制碩士課程(只限舞蹈與戲劇兩個學院)	8
三、全日制學士學位課程(除中國戲曲學院、其他五個學院均有三年全日制學生學位課程)	385
四、全日制文憑與證書課程(包括一年制專業文憑、基礎證書、專業證書;兩年制深造文憑、文憑、深造證書、證書等課程)	369
五、兼讀制大專課程(專為"中國戲曲"課程學員設立)	60

這 851 名學生裏,修讀碩士學位課程有 37 名(4%),修讀學士學位課程 385 名(45%),修讀文憑與證書課程 369 名(43%),修讀大專課程 60 名(7%)。大體上來說,修讀學士學位與修讀文憑與證書的各佔全部學生的四成半,碩士學生和選修"中國戲曲"的學生為數不多。

除了上述六個學院的 851 名學生,演藝學院還為中小學舉辦各種"初級課程",如中樂合奏,管樂隊、預備生主修課、歌詠團等,一般

都在週末上課，根據 2007 年 10 月 31 日的統計，現有"初級課程"學員 721 名。此外，還有為期 4 年的"青年精英舞蹈課程"，有學員 58 名。

讓我們將上述統計數字與十年前的統計數字來加以比較，便能夠知道香港演藝學院的發展。根據 1997 年 10 月 31 日的年報，那時只有舞蹈、戲劇、電影電視、音樂、科藝等五個學院，七個課程共有學生 697 名：學士學位課程 249 名（2007 年的數字增加了 136 名，增加了 55%）、文憑與證書課程 448 名（2007 年的數字減少了 79 名，減少了 18%）。換句話說，學位課程的學生名額增加了，文憑與證書課程的學生名額減少了。此外，1999 年增設了中國戲曲學院，從五個學院增加到六個學院，對粵劇這個地方戲曲的人才培養有着劃時代的意義。

1997~2007 年間的學生人數增長如上所示，2007~10 年間的增長也頗可觀，從 815 名增至 913 名，增加了 98 名（12%）；2012 年的人數較 1997 年增加了 216 名，13 年裏增加了 30%！

在學院出版的"學位、文憑、證書課程"小冊裏，編輯繪製了學院設置的各種學位、文憑、證書課程的圖示，清楚地顯示了學位所提供的專業課程之間的關係：

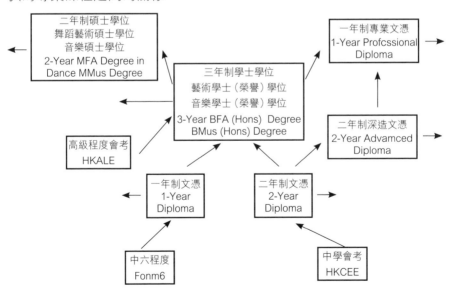

圖：演藝學院的學位、文憑、證書課程

香港英文《南華早報》（*South China Morning Post*）在 2009 年 3 月 7 日出版的 "教育增刊" 裏，刊登了記者 Elaine Yau 訪問香港演藝學院校長湯柏樂（Kevin Thompson）的報導。在訪問裏，湯柏樂校長着重地指出了下面五點：一、最近影響世界的金融海嘯促使人們注意生活品質，重新調整人們對文化藝術的態度；二、希望能在香港創立一所像倫敦和美國費城所擁有的那種綜合性的藝術大學。在中國大陸，絕大部份是單一音樂科目的音樂學院，在歐洲也是如此，最多有音樂與舞蹈學院，而沒有像香港演藝學院這種綜合性藝術學院；三、學院已成立工作小組，研究 "三改四"（改三年學位課程為四年學位課程）的有關事項，人們批評目前大學生的知識面過於狹窄，只知與自己專業有關知識，"三改四" 的工作要特別注意學生的獨立思考、通識、語言、與人溝通的能力；四、為了加強與國際著名學府聯繫，學院於 2007 年與美國紐約茱莉亞德學院（The Juilliard School）合作，舉行了為期三個星期的大師班，讓學院的學生與來自北京中央音樂學院和上海音樂學院的學生來港參加從茱莉亞德學院訪港的美國大師主持的課程，學院還為 "香港賽馬會" 捐助擴建的具有 750 個座位的圓形劇場舉行開幕典禮，邀請維也納管弦樂團來作開幕演出，並將此作為 25 周年慶祝活動之一；五、最後一點，湯柏樂校長説演藝學院的角色已經改變了："25 年前建院時，原來的設想只是培訓幾名天才。我們仍然訓練藝術專才，但現在更顧及社會的需要。我們走進社會，與社會各階層接觸。5 至 10 年之後，我們希望香港人民能把學院當作他們的學院、他們擁有的藝術學府。"（Yau: 2009）

十二、香港教育學院文化與創意藝術學系（1994）

香港教育學院是於 1994 年在改組合併三所教師培訓的教育學院的基礎上成立的，當時的音樂課程設立在 "體藝系" 裏（體育與創意藝術系），後改名為 "文化與創意藝術學系"（Department of Cultural and Creative Arts）。經過十年來的發展，這個學系的音樂教學與研究

儼然成為香港專業音樂教育裏規模最大的學系，2013~14年度有教師29名，其中有14名是教授、副教授、助理教授，7名講師，7名教學助理導師，1名兼時教授。2011~12年度，文化與創意藝術學系共有全日制和兼時學生448名，其中全日制學生357名，兼時學生91名，分佈如下：

一、音樂學士課程：306名
　　包括：音樂教育榮譽學士課程、創意藝術與文化榮譽文學士（主修音樂）
二、音樂碩士課程：21名
　　包括：文學碩士（音樂教育）課程、教育碩士（音樂）課程
三、博士課程：10名
　　包括：教育博士（音樂）課程、哲學博士（音樂）課程
四、教育文憑（音樂）課程：21名

　　無論在教師人數或是學生人數上，香港教育學院文化與創意藝術學系的專業音樂課程都可以說是香港規模最大的。為了爭取升格成為大學，這所教育學院陸續加強學術研究，聘請更多的學者專家來實現這次升格計劃。

　　香港教育學院文化與創意藝術學系的教學與研究集中在音樂教育上，這是與香港的其他大學音樂系最顯著的分別，因此這個系的教師可以全力在音樂、音樂教育、視覺藝術、文化等領域裏進行跨學科的教學與研究，包括作曲、演奏、音樂教育史、音樂系、多媒體技術、學校音樂的課程設計和教學法、教育和教育改革、音樂審美和欣賞等，令學生擁有廣泛的專業知識和修養。這個學系還配合香港文化藝術發展的需要，設立相應的課程以應需要。在EMA（AME）課程主任兼時教授、資深藝術行政專家、學者鄭新文的策劃、領導下，於2014年2月開始招收"藝術管理及文化企業行政人員文學碩士"學位（Executive Master of Arts Management and Entrepreneurship – EMA

–〔AME〕學生，為提升香港藝術行政從業員的專業水平，為正在興建的西九文化區培養管理人才。EMA（AME）是香港教育學院文化與創意藝術學系與其國際夥伴倫敦大學 Goldsmiths 聯手合作的，為現任藝術行政人員提供的兩年兼讀碩士學位課程。除了理論學習外，學員還有機會訪問亞太地區如北京、新加坡、墨爾本、首爾、台北等地的文化設施。倫敦大學 Goldsmiths 是世界最著名的人文與藝術課程的 100 所大學之一，也是英國最著名的人文與藝術課程的 20 所大學之一。

文化與創意教育學系的使命是："旨在成為本地培育藝術教育人才的主要機構，致力維持一個具創意和動力的跨學科環境，以提倡和保持高度專業水準的教學、學習及學術研究。本學系努力培育出優秀的畢業生，不但讓他們技巧與知識兼備，懂得關顧別人，並且在角色的轉型中，能夠在學術及藝術方面均有卓越的成就，成為 21 世紀具革新意念的教育家、進取的藝術工作者、富創意的思想家和文化領導者。"（《香港教育學院文理學院文化與創意藝術學系》，2012）

這個學系設有各種器樂樂團、樂隊與合唱團、合唱小組，包括香港教育學院管樂團、管弦樂團、中樂團、手鈴隊、木笛隊、爵士樂隊、合唱團、女聲合唱小組和爵士合唱小組。2011~12 年度推出"'繆思'音樂造詣提升計劃"，鼓勵學生積極參加音樂演出和創作活動，增強學習上的自發自主，以促進音樂演奏活動與其他音樂學科學習目標的協同效應。"'繆思'計劃"包括樂器班、樂團、合唱團、每週星期五的"午間音樂會系列"等活動。

香港教育學院每年資助音樂學生到海外學習交流，包括中國大陸、美國、澳洲、歐洲、亞洲等地的大學，如美國西雅圖大學（Seattle University）、歐柏林大學（Oberlin University）、畢特勒大學（Bulter University）、紐約市立大學等。這些國家也有音樂學生來香港教育學院文化與創意藝術學系修讀。此外，香港教育學院設有"駐校藝術家"，2011~12 學年的駐校藝術家包括羅永暉（作曲家）、羅乃新（鋼琴家）、吳美樂（鋼琴家）、龍向榮（敲擊樂演奏家）、梁建楓（小提

琴家）、李少霖（圓號演奏家）、阮兆輝（粵劇名伶）等。2012 年 1 月，這個學系開始了"拉闊天空"計劃，每週星期二在學院天幕廣場下表演各種類型的音樂。

第二節　香港專業音樂教育的特色

　　從上述大學音樂系和演藝學院的課程、教師和學生數目來看，香港的專業音樂教育有幾個特點：一、中文大學崇基學院和浸會大學的音樂系，在建系初期帶有強烈的宗教傾向，都是以培養教會音樂人才為主要宗旨。曾長期擔任中文大學音樂系的系主任是位作曲兼室樂鋼琴演奏家紀大衛（David Gwilt），他的繼任者也是作曲家陳永華，因此作曲專業是該系的強項。陳永華離任之後，由音樂學學者麥嘉倫（Michael E. McClellan，於 2012 年去世）繼任。該系對中國音樂的研究深受美國民族音樂學理論和研究方法的影響；浸會大學音樂系早期因有音樂預科班，在資源方面未能集中培養研究生一級的專業人才。二、香港大學音樂系創系之初也是由作曲家安娜·博伊德（Anna Boyd）出任系主任，繼任者為澳洲音樂學學者艾倫·馬雷特（Alan Marett），長期在美國學習、任教的民族音樂學者榮鴻曾，作曲家陳慶恩。上文已交代 2007~08 年度文學院改組，原來的學系經過改組合併，現以"學院"為組成文學院的基本單位：中文學院、英文學院、人文學院以及現代語文與文化學院，由學院主任主持院務。音樂系被納入人文學院，院主任蔡寬量為研究貝多芬的專家，兼任音樂系講座教授。三、香港的大學音樂系和演藝學院音樂學院所頒發的都是"文學士"學位，而不是"音樂學士"；研究學位除了中文大學的作曲專業的"音樂博士"外，也都是"哲學博士"、"哲學碩士"。在"博士"、"碩士"十分普遍的時代，"音樂學士"這種較專業的學位名稱不再存在，是進步或是退步，似乎還沒人討論過。四、香港教育學院文化與創意藝術學系與其他大學音樂系有着顯然不同的性質：前者集中在與教育有關的教學與研究，也從事與香港社會急於需要的人才的培養與

訓練，如對藝術行政人員的培養。換句話說，後者較注意理論與實際的結合，既學術又實際。

從正統的觀點來審視專業音樂教育，大學音樂系以培養音樂理論分析、音樂學、音樂史學者為其主要任務，而演藝學院則應該培養訓練演奏家、演唱家、指揮家和作曲家。能力強的、對學術研究有興趣的學生可以在大學音樂系修讀學位，同時又在演藝學院選修演奏學分，三年讀畢獲得大學學位又考取演奏文憑，如倫敦大學帝國學院與英國皇家音樂學院便有這種共選學分的制度。在香港，好像還沒有這種安排。

香港的專業音樂教育在過去 30 年裏，培養了一些素質頗高的藝術行政人員，任職於香港的各大藝術團體，令香港的藝術行政管理傲視海峽兩岸三地。這當然與香港作為國際都市、廣泛與歐美各國樂壇頻繁接觸有關。藝術行政管理與企業商業金融管理相似，需要一整套的制度、市場調查、推廣宣傳、法律合約、節目策劃、贊助籌款、財務預算和開支等，絕非簡單。

人們常常說香港是中西文化交匯之處，但事實上，有許多實例說明在香港，兩者並不是那麼融匯交流：聽戲曲的不大會去聽交響樂，看中國（粵語）話劇的也不大會去看歐洲歌劇；求神拜佛的不會去天主教或基督教堂，研究中樂的很少會去研究歐洲樂。就以上述大學音樂系和演藝學院音樂學院的教師來講，教中樂的與教西樂的，是屬於兩種不同的世界。其實香港的歷史和地理特殊，可以成為中西比較音樂學、中西音樂演奏技巧比較、中國樂器改良實驗、音樂著作中英互譯、中西音樂作品理論分析研究比較、中西音樂史學研究方法比較等的中心，發揮中國大陸和台灣地區所缺乏的優勢。

香港音樂界的優點在於熟悉歐美音樂文化：歐美的作曲技法、演奏技巧、語言文化、審美角度，缺點在於不熟悉中國歷史和文化背景、語言文學、民樂精髓、民族樂器的性能等。自從 20 世紀 70 年代末開始中國實行改革開放以來，大批中樂演奏者南下到香港定居，於是香港有了中樂團、中樂演奏家、演藝學院音樂學院中樂系，單靠

香港自己培養訓練出來的民樂人才，是無法在這麼短的時間裏做得到的。但這只是在演奏方面的發展，在音樂學和音樂史學上，香港的大學音樂系的主力是靠從美國和歐洲（以英國為主）留學回來的"民族音樂學"學者擔負重任的。這些"民族音樂學"學者大部份是英文中學畢業的，然後跑到外國跟洋教授學得一套先進的研究和論文寫作方法，博士論文採用英文寫作，畢業後返港任教，他們可以傳授研究方法和英文論文寫作方法，但中國文化、中文和中國音樂經典如《呂氏春秋・音律篇》、孔子《論語》、《墨子・非樂》等就難以理解了。不懂這些典籍，如何開辦中國音樂史課程？香港是個崇洋城市，不懂中國文化和中國音樂可以原諒，不懂歐洲樂就難以生存了。

港英時代，香港大學時興從英國和英聯邦國家請來各式各樣的專家，如英國文學、醫學、牙醫甚至中文講座教授，那麼為甚麼大學音樂系不可以聘請中國大陸或台灣地區的中國音樂學、中國音樂史學、中國音樂美學學者來長期任教？香港中文大學曾從台灣請來中文教授、從倫敦大學請來中文教授、從美國請來物理教授；香港科技大學的大部份教授都是從美國請來的自然科學學者，以合約形式任教。香港的大學音樂系為甚麼不能從中國大陸和台灣地區聘請中國音樂教授、學者來任教？這總比用英語來教中國音樂合理吧。

假如"高等和專業音樂教育"是指從音樂教育機構培養出來的畢業生，學成後可以在社會裏各個音樂行業從事實際工作，如演奏、指揮、作曲、音樂行政管理、主持廣播節目、為電影配樂、灌製音樂錄音等，那麼大學音樂系或音樂學院的畢業生算不算"專業音樂"人才？若依照律師、醫生、建築師、會計等專業標準來要求，大學音樂系或音樂學院的畢業生還不能算是合格的專業人員，因為他們沒有像律師、醫生、建築師、會計師等專業那樣，在大學畢業後經過一兩年實習、考執照，及格後成為正式、擁有執業資格的專業人員。音樂學院畢業的演唱、演奏、指揮、作曲系學生當然可以算是"專業音樂"人才，但音樂學系和大學音樂專業畢業生則只能算是"學者"，不是"專業音樂家"，也正由於這個原因，伯恩斯坦（Leonard Bernstein）、馬

友友等人既讀哈佛大學學位，又在柯蒂斯（The Curtis Institute of Music）、茱莉亞德學院進修指揮、演奏技巧。

提出這些問題的目的，是想提醒音樂教育界的決策者，在制定高等和專業音樂教育策略上分清學術、理論和技巧等不同領域、不同的標準和要求。依本書作者個人之見，學作曲、演奏、演唱的用不着去唸博士，因為他們最終的目標是要成為“大師”（Maestro）；學音樂學、音樂美學、音樂史和理論分析的則需要攻讀博士，因為最終的目標是要做“學者”、“教授”。

從傳統的角度來看，大學音樂專長於理論、分析、音樂學、音樂史等學術科目，音樂學院專長於表演、作曲等科目，這是由於大學有利於跨學科的研究，而音樂學院則有利於演奏和作曲，作品可以經常得到演出。香港各大學的音樂系，應該從事中、歐音樂文化的比較研究，演藝學院則應該為提高香港的樂團水平而培養人才。香港各大學的音樂系似乎缺乏方向感。

香港的專業音樂教育應該充當中歐音樂融匯交流的中心，這是最好的定位，也是盡量發揮香港音樂界優勢最好的出路。

香港的高等專業音樂教育應發揮香港作為中西交流之城市這一優點，避免從事非己所長的項目。

結　論

引　言

　　《香港音樂史論 —— 文化政策・音樂教育》探討香港過去一個多世紀裏的康樂、娛樂、文化和藝術在政府的施政過程中的衍變，疏理了學校音樂和高等及專業音樂教育的發展歷程，寫畢不無唏噓之感。在 156 年的英國統治下，最後 29 年才開始有小學音樂課程綱要，最後 14 年才有初級中學音樂課程綱要，而且是從英國學校音樂課程綱要抄襲過來的，絕對不適合香港兒童和少年的社會文化和教育傳統。至於高等及專業音樂教育，香港要等到 1965 年香港中文大學成立音樂系才開始。作為國際金融中心、亞洲四小龍之一的香港，在音樂藝術上落後於其他國際金融中心城市，究其原因也就十分清楚了。

　　在文化政策上，香港回歸中國之前，港英政府在釐訂、執行的公共政策裏是不存在的，將康樂文娛有關設施交給前法定組織市政局和區域市政局一併處理，說明了這個政府對這項工作的取態。回歸後首任特區行政長官董建華於 2000 年委任文化委員會，就香港未來文化藝術的發展宏觀政策及具體執行方針提出建議；文化委員會於 2003 年春提交政策建議報告，2005 年董建華辭去行政長官職位後，文化委員會的政策建議報告在繼任特首的《施政報告》裏已不見蹤影，只剩下創意產業這一個項目。這一發展再令關心香港文化藝術的市民甚為失望。

　　香港之所以能夠成為亞洲的國際金融重要城市之一、亞洲四小龍之一是由於港英政府為香港的商人、工業家、企業家、金融界人士創造了有利於工商業和金融業發展的良好環境，讓這些從業人員能發揮他們為香港創造財富的才能，成果是有目共睹的，經濟學家稱讚香港

是資本主義市場經濟的典範。在文化藝術上，香港需要同樣的政策，能讓香港的藝術家、作曲家、表演家、藝評人、創作人等發揮所長，令香港各個領域的藝術工作者創作出反映香港獨特文化藝術身份和風格的作品，這才是香港的文化政策的最終目標。香港市民不滿足於只欣賞歐、美的音樂、舞蹈、戲劇、電影、文學作品，也需要欣賞本土香港的藝術創作，享受多元化、具有國際視野的文化藝術生活。

在"結論"裏，本書作者想談談他個人在文化政策和音樂教育這兩個方面的一些感想和看法，而這些感想和看法仍然圍繞着本書所涉及的內容範圍。

第一節　董建華的"紐倫港"計劃

為了增加與中國談判有關香港回歸的政治籌碼，麥理浩時代的港英政府為香港的文化藝術設施奠下了一些基礎性的硬體建設。香港回歸後，特首董建華在他的第一份《施政報告》裏，將港英政府在過去一個半世紀的康樂、文娛施政提升到"國家的歷史民族文化"層次："香港的藝術要有一個對國家的歷史民族文化逐步增加認識、逐步培養感情的過程；香港是一個國際性城市，香港成功的一個重要原因是中西文化能夠在這個城市相處交融，由此也形成了香港社會的特色。"（1997年10月8日）他還說："我們認定香港不但是中國的主要城市，更可成為亞洲首要國際都會，享有類似美洲的紐約和歐洲的倫敦那樣的重要地位；在西九龍填海區撥地建設一個大型演藝中心，在九龍東南部建設一個綜合體育館；我曾經提出香港可以建設成為國際文化交流中心，充份體現我們作為世界都會的特色。"（1999年10月6日）這兩份《施政報告》裏有關文化藝術的內容，第一段話是針對港英政府長期以來所實行的"忘我（中國文化之）教育"所造成香港市民與自己文化的割切；第二段話是顯示出他的雄心壯志，要把香港建設成紐約與倫敦一級的國際大都會 —— 三足鼎立的"紐倫港"。

董建華的大志是可嘉的，他認為只要在西九填海區興建規模宏大

的現代化演出場館，他的"紐倫港"計劃便能實現。但他忽略了形成紐約和倫敦這兩座國際級大都會所需要的人文精神和市民的素質，也忽略了紐約和倫敦目前擁有的文化藝術設施以及相應的政策和運作機制，也就是本書所討論的文化政策與音樂教育這兩個大課題。"結論"不準備介紹紐約與倫敦如何成為世界文化藝術大都會的歷史經驗，但略舉例說明倫敦在文化藝術領域方面的實力。英國駐港總領事柏聖文（Stephen Bradley）在任滿離港時，於 2008 年 3 月 13 日應邀在香港外國記者俱樂部以《再見，香港》為題發表演講，在談及"文化"時提到董建華的"紐倫港"的雄偉計劃。[1]

　　有關香港的文化，柏聖文的演講主要有四點：一、柏聖文說其實除了紐約和倫敦，巴黎和東京也是國際級的文化大都會，但由於董建華特首提出了前兩座城市，因此柏聖文也就只談前兩座城市；二、金融市場不是成為國際大都會的唯一條件，從古代的亞歷山大到現代的大都會一向都是知識份子和文化的中心；香港能夠稱為大都會嗎？若不能，香港能夠成為其中之一嗎？這個問題具有相當的迫切性，因為北京和上海正在迅速地發展為知識份子和文化中心 —— 上海不僅商業繁榮，更是一個有趣的城市；三、與紐約和倫敦相比，在文化上香港是一座很小的城鎮，柏聖文舉例說明倫敦的文化藝術設施：4 個世界文物區、5 隊職業管弦樂團、9 所大型音樂廳、11 個職業足球隊、16 座大型展覽館、17 座博物館（均免費）、24 所大學和學院供 350,000 名學生攻讀、36 家米芝蓮餐館、39 個公共公園、每年有 62 個電影節、147 家戲院、每天平均 33 齣音樂劇和 19 齣歌劇演出，等；[2]四、柏聖文認為香港要在文化藝術工作上努力追上國際大都會，需要立即行動，否則就落後於其他城市，不僅政府要努力，民間也要加緊急追，若只顧金錢回報就會被歷史遺棄。[3]

　　作家余秋雨在 1999 年 9 月的一篇訪問中，說香港的中國文化基礎很好，在國際文化交流上的條件也不錯，若能把高尚文化與流行文化"對接"起來，讓所有文化人都願意長期留下來，就有機會成為亞洲文化之都。[4]本書作者應邀為文評論余秋雨的觀點，認為"香港沒有

可能成為亞洲文化之都"，原因有四：一、香港的中國文化不及台灣，歐美文化不及日本；二、余秋雨讚賞香港的畫展和書展沒有明星在場宣傳，其實世界各地的畫展和書展都沒有明星在場宣傳，余氏在中國大陸看到的情況，在別的地方不會見到，因此這不是成為文化大都會的條件之一；三、余氏所說的高尚文化與流行文化"對接"也不是成為文化大都會的條件之一，再說所謂"高尚文化"現在一般都稱之為"精緻文化"，流行文化也可能是精緻文化，關漢卿的雜劇、莫扎特的音樂在當時都是流行文化，也是十分精緻而高尚的文化；四、就文化之都來說，觀眾、聽眾比作家、藝術家重要，起碼同樣重要。[5]

　　董建華將港英的康樂、文娛施政提升至文化藝術的層次，其出發點是基於對"國家的歷史民族文化"的認識和感情的培養，以及將香港提升至紐約和倫敦一級國際文化大都會的雄心壯志，可惜未能同時重視"全人教育"中的"美的教育"，也就是董氏大力支持的"教育改革"所強調的"藝術教育"，全面提升香港市民的素質，這才是發展文化藝術的真正原因和動力。

　　如上所述，要達至董建華的"紐倫港"的目標，香港在文化藝術上還有頗遙遠的路程，資源固然重要，政策和教育更為重要。本書的"文化政策篇"和"音樂教育篇"疏理了香港過去在文化政策和音樂教育所走過的歷程，清楚地顯示了其中的錯誤、缺失和不足，理應吸取教訓，改正錯誤，釐訂未來發展方向和政策令香港能取長補短，逐漸邁向文化藝術高度繁榮發達的目標。在提升市民素質的基礎上，香港的文化藝術需要能在傳統的營養的孕育下，繼續發展香港獨特的文化身份和風格。

第二節　傳統是現代化的基礎

　　香港市民缺乏中國傳統文化的底蘊，與中國大陸和台灣人相比，這個缺點相當明顯。這當然是由於殖民教育所造成的結果，一個多世紀的薰陶所形成的影響，需要一個相當長時期的補課，急是急不來

的，而且需要有計劃有步驟地進行。

林懷民的電視訪問

在一次電視訪問節目裏，本書作者對台灣編舞家林懷民的談話深有同感。[6] 林懷民以王羲之的書法來說明保存傳統文化的重要性："傳統文化如王羲之的字，放在故宮博物館保存，就算後人做了些不當的行為，也無法糟蹋這些書法。假如保存得好，王羲之的書法就會得到延續。"然後他談到大陸、香港、台灣、日本和韓國的文化：

> 大陸：去看過西安的碑林，有碑無說明，參觀者無法知悉這些碑石的背景和歷史。
>
> 香港：英國人留下了很好的精英文化，可惜只在知識分子階層流傳，不能普及到民眾。
>
> 台灣：1949 年戒嚴，到 1987 年解嚴。1987 年之後台灣的民間文化得到空前的發展。台灣房子的外觀並不好看，但打開門，內裏各有各的風格和特色。民主激發了民間的創造力。
>
> 日本、韓國：日本政府有保護能劇和歌舞伎的國策，有政策、有經費，因此這兩種傳統文化保存得很好。韓國也是。

林懷民在結束時說："傳統文化是要政府支持的，要有意識地支持，否則會逐漸消失。但政府需要有見識的官員來負責這項工作，有見識的官員才能訂出有眼光、有遠見的文化政策和措施。"

林懷民的訪問雖短，但內容卻十分豐富，帶出許多重要論點，值得香港負責文化工作官員的深思：一、國內的文化保育工作有待改進；二、香港的精英文化與流行文化脫了節；三、台灣缺乏精英文化；四、日本和韓國的傳統文化保存工作較中、港、台要好；五、政府應支持傳統文化，既要有政策又要有資源支持；政府應委任有見識的官

員來負責文化政策的制定和執行。

上述各地的傳統文化保存工作，在一定程度上反映了這些地方的文化藝術創作動力：重視傳統文化保存地方的原創力是不是較那些不重視傳統文化保存地方的原創力要強些？創意產業也較發達繁榮些？這些問題值得我們分析研究。

香港的傳統文化身份

本書作者在"緒論"裏說，香港的文化在割讓給英國之前和之後都是中國文化裏的一個組成部份，英國的殖民教育無法將這種文化血緣徹底改變，改變的只是極少部份市民人生中的一個時期。文化委員會在《政策建議報告》裏的"香港文化定位"，對這一點闡述得頗為到位：香港文化是中國文化的一部份，香港人應該認同中國文化歷史上對外來文化一再展現的包容性，因此"一本多元"正是香港的獨特文化定位。

整個 19 世紀和 20 世紀上半葉，粵劇和粵曲是香港市民的主要欣賞對象，而粵劇和粵曲則是不折不扣的傳統戲曲和民間小調，周聰時代的粵語流行曲（有人稱"粵語時代曲"）以至黃霑填詞的現代粵語流行曲，其歌詞和唱腔都帶有濃厚的粵曲味道。黃霑的歌詞如此深受聽眾的喜愛，其真正的原因在於他在中國舊體詩詞上的根底和修養。歸根結底，黃霑的現代粵語流行曲的歌詞是建立在舊詩詞的基礎上。黃霑如此，中國"五四時期"以來的作家、學者、詩人、翻譯家等都莫不如此。本書作者稱他們為有根的知識份子 —— 有舊學根底的知識份子。

香港市民文化的根，除了中原文化外，還有嶺南文化的根，都是人們不應疏忽的寶貴傳統資產，也是決策者在制定政策過程中應予以重視的。音樂教育工作者在編寫課程綱要和教材時，在處理傳統與現代教材之間的關係，應注重它們的傳承和發展。在"文化政策篇"裏第三章"香港文化政策研究"所介紹的幾份顧問報告，包括香港政策

研究所、艾富禮的《藝術政策、執行與資源》以至陳雲的《香港有文化 —— 香港的文化政策》(上卷) 等對如何保存、發揚香港傳統文化均着墨不多,對制訂整個香港文化政策來講是一項疏忽。這些顧問報告只注意到未來發展所需要的政策、行政架構和資源,雖然在報告裏強調香港本土的文化藝術,但忽略了缺乏傳統文化基礎的現代文化是沒有根的文化。

第三節　香港的獨特文化身份

香港的獨特文化身份是在中國傳統文化和嶺南文化風格基礎上融合歐美現代化精神與品味而形成的,這些品質和內涵在過去半個世紀裏逐漸發展成型,體現在思維、工作、生活的各個領域、各個細節上,包括對快速變化的工商業、金融業、服務業的靈活應對,對生活上如飲食、交通、娛樂等的需求和品味等,都莫不表現出香港市民隨機應變的智慧和解決問題的高度能力,令香港在 20 世紀後半葉,成為中國最現代、最富裕、最文明的城市,因此作為亞洲四小龍之一、亞洲國際金融中心實至名歸。21 世紀開始以來,情況有了變化,香港市民的實幹精神慢慢失去了原有的銳氣,中國的經濟以驚人的速度發展,成為世界第二大經濟體,日本、韓國、新加坡等似乎將香港拋離在後面,香港若不再奮發圖強就會被邊緣化,遲早會失去 “東方之珠” 的光彩,變成中國的一座普通城市。

《世界文化名城報告》說多姿多彩的文化活動是造就世界名城的一種要素,倫敦、紐約、巴黎、東京等國際大都會充份說明了這句話的真實性。在本書 “文化政策篇” 第三章 “香港文化政策研究” 裏的顧問報告也提及香港文化身份的重要性,如英國藝術行政專家布凌信博士 (Peter Brinson) 在他的有關香港的舞蹈和藝術政策報告裏建議,除了硬件建設外,香港政府必須正視本地文化發展,平衡中西藝術比重、妥善利用現有的文化設施,從管理、培訓、推廣、教育、觀眾培養等各方面提升香港的演藝水平。布凌信的建議,將音樂教育提升到

十分重要的位置，是發展本土文化藝術不可缺少的一個重要環節。

英文《南華早報》在西九文化區管理局公佈了發展計劃之後，以〈我們必須孕育更多的藝術天才〉為題發表社論。社論說台灣和韓國的樂團團員多是本地人，但香港的樂團團員則多從海外聘請回來，如香港芭蕾舞蹈團的 41 名團員，只有 4 名是香港人；香港管弦樂團的 90 名團員裏只有 10 名是香港人。社論評論說，香港演藝學院每年花費公帑 2.36 億港元，本應能為香港的樂團提供優質團員。因此政府應該多撥些資助來支持本港的藝術家訓練。[7] 社論所透露的事實，說明了香港的專業音樂教育尚未能為本地樂團和舞蹈團提供所需要的表演藝術家。那麼在其他方面香港文化藝術達到了甚麼樣的水準呢？

有關聲樂鋼琴、作曲、音樂評論、音樂行政等專業領域的情況，讀者可參閱本書作者的《香港音樂史論 —— 粵語流行曲·嚴肅音樂·粵劇》一書裏的有關創作、聲樂、鋼琴，研究和樂評章節（劉靖之 2013: 174~289）。[8] 目前我們缺乏準確的統計數字，但就上述各領域的現有資料，香港藝術從業人員，除樂評人外，絕大部份是在歐、美受過正規音樂教育後返回香港的。從這一點看來，香港離開文化藝術之國際級大都會還有一大段距離呢。

香港的作曲家、鋼琴家有些在國際樂壇上獲獎，說明他們在各自的領域裏還是有所作為的。他們之中多數在香港讀完大學本科後，再去歐、美修讀碩士、博士學位。學得了各種當代技法、技巧，然後返回香港，繼續他們的作曲或演奏事業。嚴格地來說，香港的專業音樂教育還未能培養出備受國際樂壇重視的藝術家。至於音樂評論，與紐約和倫敦相比，香港仍然處於業餘階段；與香港的音樂演出活動相比，更不成比例。造成這種失衡的現象原因甚多，主要的有：一、由於藝術教育貧乏落後，整個香港社會，從政府官員到市民，包括中小學校長、報刊擁有者和編輯、中國工商業集團、政府決策者以至學生和家長，均未能認識到藝術教育、全人教育的重要性；二、主要的文化藝術活動、演出場館、排練與演出經費等均由政府主導，缺乏民間尤其是工商金融業財團的支持；三、由於大學與高等院校不鼓勵教授

學者撰寫音樂評論，規定報章的音樂評論不是學術著作，因此形成有學之士應該撰寫而不撰寫，一知半解的音樂愛好者沒有條件寫而不停的寫，評論的素質是可想而知的，問題是報刊編輯居然發表這些業餘者所寫的業餘樂評。當然不是所有的樂評都是業餘水準，但大部份都不夠水準。9

　　香港雖然有自己獨特的文化身份，但在組成這種獨特文化身份的各個領域需要繼續發展完善。至於如何發展完善這些領域的工作，香港社會在回歸後開展了熱烈的討論，包括文化政策的制訂、資助的來源和發放的機制、文化行政架構的重組以及教育改革裏重中之重的藝術教育，為政府決策者提供了各式各樣的建議。令人感到遺憾的是在前市政局和區域市政局於 2000 年解散後，香港的文化政策大體上依然遵循前兩個市政局的軌道上運行。當然，為了要應付文化藝術發展的需要，政府不得不作些改進，如增加撥款、興建小型演藝場館等。10但這些零零碎碎的改進，不能補償香港缺乏整體的文化政策。

　　如何才能令香港的文化身份持續發展、不斷發揚光大？當香港的文化藝術活動從政府主導轉型到民間主導，藝術教育提升、優化了市民的素質，整個社會充份認識到文化藝術對市民的重要性，直接、間接地將市民的文化藝術才華煥發出來的時候，香港的獨特文化身份便自然而然地呈現出來，待以時日發展成熟，香港也就自然而然地成為國際大都會。

　　因此，香港急於需要民間主導，與時俱進的文化政策，更需要貫穿整個人生的、無所不在的藝術教育。

第四節　　未來發展方向

　　國際級的文化大都會，在文化藝術生態上需要有均衡的發展，其基本條件是這座城市的市民要將文化藝術當作他們生活的必需品，不能無日無之。同時這座城市還能夠提供精美的藝術品，如巴黎和佛羅倫斯的繪畫和雕刻、倫敦的精緻音樂和視覺藝術以及音樂劇和話劇、

紐約的當代藝術和音樂以及爵士音樂和百老滙的音樂劇，尤其是後兩座城市，它們既有古典藝術，也有當代藝術，因為這兩座城市集聚了為數頗多的藝術家、音樂家、劇作家，他們從事當代藝術、音樂、戲劇、電影創作，人才既輩出，佳作也不斷湧現。倫敦《泰晤士報》和《紐約時報》的藝評、樂評、劇評、書評令人目不暇接，而且深度、長度均令讀者滿意。難怪喜愛文化藝術的人都往倫敦和紐約跑。這兩座城市的文化藝術絕對夠資格與這兩座城市的工商金融業平起平坐。香港呢？在金融、服務業上是亞洲的國際城市，但在文化藝術上則一如柏聖文所說的仍然是一個小城鎮。

註 釋

I. 文化政策篇

第一章　香港康樂與文化的施政：施政報告、市政局、民政事務局

1　從 1972 年開始，香港政府印刷出版香港總督《施政報告》，1972 年之前並無此措施。有幾年的《施政報告》缺少有關文化與康樂部份，如 1972、1995~96、1980、1982~86、1989~92、1994~96、2002、2012 等。本書作者在節錄《施政報告》裏有關文化藝術（康樂、文娛）段落是根據英文原文意譯（1972~93）和節錄中文版原文（1997~2013）。

2　英治時代，港督的施政報告定在每年的 10 月宣讀。香港回歸後，首任特首 1997~2001 年間的施政報告也是在每年的 10 月宣讀，但 2002~05 年的施政報告則改在次年的 1 月宣讀。曾蔭權擔任特首時期（2005~12）則恢復 10 月宣讀，但梁振英於 2012 年 7 月上任之後，將施政報告改為 2013 年 1 月宣讀。

3　據統計，1848 年英軍的死亡率達 20.43%，參閱劉潤和著：《香港市議會史 1883~1999 —— 從潔淨局到市政局及區域市政局》，香港：康樂及文化事務署，2002，頁 8。

4　Frena Bloomfield, *Centenary: The Urban Council, 1883~1983*, Hong Kong Urban Council, 1983.（中、英文版）。劉潤和譯為“潔淨局”，Bloomfield 稱“衛生局”，英文是“Sanitary Board”。

5　這 323 萬人口的分佈如下：離島 84,000，屯門 492,000，元朗 377,000，荃灣 283,000，葵涌 488,000，北區 252,000，沙田 634,000，大埔 306,000，西貢 320,000。

6　劉潤和認為，“解散兩個臨時市政局的導火線是 1997 年的‘禽流感’事件，其實伏線早就埋下了，時間遠至 1992 年。1992 年 10 月，港督彭定康在立法局的《施政報告》中，提出他的政改方案，主張行政局和立法局徹底分家，兩局議員不重疊；港督不再兼任立法局主席，主席由議員互選產生。”（劉潤和 2002: 215）

7　劉潤和認為，“在香港政治發展的路上，每一步都與市政局有關，而且常常在很微妙的時刻中，替一些錯綜複雜的政治形勢找來一條柳暗花明的出路。”（劉潤和 2002: 91）劉氏在《香港市議會史 1883~1999》一書裏，第 6、7、9、10、15 和 16 等六章頗詳細地論述了政制、選舉、組織職能和代議政治。（劉潤和 2002）

8　有關大會堂和其他香港演藝場館，參閱劉靖之著：《香港音樂史論 —— 粵語流行曲・嚴肅音樂・粵劇》，香港：商務印書館，2013，頁 374~377。

9　劉靖之：〈讀後感〉，周凡夫著：《現代香港的起跑點 —— 大會堂五十年的故事》，香港：香港大會堂，2012，頁 310~311。

10　參閱曾葉發在 2000 年於香港大學“粵劇論壇”上的發言。（劉靖之 2013: 355、356）

11　為了了解民政事務局和康樂及文化事務署的工作，本書作者於 2013 年 8 月 7 日上午訪問了民政事務局副局長許曉暉女士。第三節裏有關香港政府的文化藝術政策、工作、撥款

以及民政事務局和康樂及文化事務署的人員編制和開支等情況，是根據這次訪問以及許曉暉所提供的資料。其中有部份書面資料是英文撰寫的，如"文化政策指引"，中譯者為本書作者。

12 李夢：〈文化藝術開支增至 39.69 億〉，香港《大公報》，2014 年 2 月 27 日。

13 本書作者於 2014 年 3 月 21 日再次走訪民政事務局副局長許曉暉女士，就在撰寫本章過程中所思索的一些問題請教許女士。許女士再三強調民政事務局一直在可能的範圍內執行文化委員會所提出的一些建議，如推行全民藝術教育、營造有利於文化藝術發展的環境、提升負責文化藝術官員的專業水平、積極推動文化交流、維護創作自由等。至於"民間主導"、"行政架構"等問題，因時間的關係，未能討論。

第二章　香港文化藝術機構：藝術發展局、文化委員會、西九文化區管理局

1　香港藝術發展局在早期的刊物裏，簡稱"藝展局"，何志平於 2000 年 7 月擔任主席之後，改稱"藝發局"，現從"藝發局"之簡稱。

2　受資助藝團：中英劇團、赫墾坊劇團、香港藝術節、城市當代舞蹈團、香港芭蕾舞團、香港小交響樂團。

3　計劃資助由藝術界別委員會、策略發展委員會、戲劇及傳統藝術小組委員會、文學藝術小組委員會、音樂及舞蹈小組委員會以及視覺藝術小組委員會負責審批。

4　資助項目包括：藝發局書展、評審報告計劃、刊物訂閱、印製宣傳章程、研討會、辦公室租金等。

5　截至 1996 年 3 月，藝發局秘書處編制共有 25 個職位。

6　根據《三年計劃書》(2001~04) 的建議，藝發局的成員增加 5 名，另增加數十位增選委員和兩百餘名審批員。

7　立法會民政事務委員會："《文化委員會政策報告》：政府回應"，立法會 CB (2) 1532/03~04 (01) 號文件，2004 年 2 月。"政府回應"正文 8 頁，附件 21 頁。

8　香港特別行政區立法會西九龍文娛區發展計劃小組委員會《第十一期研究報告》，2006 年 1 月。這兩段引錄自《報告》的"附錄 21：西九龍文娛藝術區相關事件時序表"，頁 108~114。

9　《西九文化區管理局周年報告 10/11》，頁 6、7。

10　2009 年 10 月 8 日至 2010 年 1 月 7 日，舉辦第一階段公眾參與活動，了解公眾對西九文化區規劃、軟硬件發展的期望。2010 年 8 月 20 日至 11 月 20 日，舉辦第二階段公眾參與活動，向公眾介紹三個分別由 Foster + Partners、許李嚴建築師事務所及 Office for Metropolitan Architecture（OMA）設計的概念圖則方案：Foster + Partners 的 "城市中的公園" 概念，以環保設施、開放公共空間和暢通易達等方面的理念，廣受大眾喜愛。2011 年 3 月 11 日，管理局決定選取 Foster + Partners 擬備的 "城市中的公園" 為西九文化區項目的整體規劃方案。2011 年 9 月 30 日至 10 月 30 日，舉辦第三階段公眾參與活動，向公眾介紹以 Foster + Partners 的概念圖則為基礎，同時融合了另外兩個方案可取特點的發展圖則；公眾普遍支持發展圖則的整體佈局，期望早日落實。2011 年 12 月，管理局提交西九建議發展圖則予城市規劃委員會。2013 年 1 月，行政長官會同行政會議核准西九發展圖則，同年開始分階段展開工程，首階段設施將於 2015 至 2020 年間逐步落成。

11　〈超支近倍 西九造價料 500 億〉，《東方日報》，2013 年 4 月 3 日。

12　〈西九文化區〉(編輯)：http://www.zh.wikipedia.org/wiki/ 西九龍文化區 (2013 年 12 月 26 日)。

13　西九文化區管理局《2011~12 周年報告》，頁 19。

14　據香港《信報》2013 年 6 月 29 日報導，西九文化區管理局主席林鄭月娥 "承認建造成

本超出預算，政府決定將承擔近 100 億元的地底設施建設，同時提高地積比率 10% 至 20%。她表示，現階段沒有向西九額外注資的計劃。"《蘋果日報》2013 年 8 月 14 日報導："西九管理局表演藝術行政總監茹國烈指，為了控制成本，戲曲中心會削減一層地庫停車場，和一層商場店舖樓層。"

15 資助比例：在"粵劇學術研討會"上，粵劇界人士批評政府的"平均主義"撥款，香港是粵語人的城市，看粵劇的人比看歌劇的人多。（劉靖之 2013: 327、328）

第三章　香港文化政策研究

1 本書作者曾在網上和香港大學圖書館查閱有關文化政策參考資料，部份所得如下：

- Routledge Taylor & Francis Group 編輯出版的 *International Journal of Cultural Policy*（《國際文化政策學報》）刊登發表的論文數量多而涉及面廣，僅就本書作者瀏覽卷 15（2009）、卷 16（2010）、卷 17（2011）、卷 18（2012）裏的 13 篇，內容涉及法國、英國、加拿大、歐盟、北歐、德國、新加坡等國的宗教、文化、藝術、流行文化、創意工業等方面的政策和資助。其中只有一篇署名 Weihong Zhang 的論文 "China's cultural future: from soft power to comprehensive national power"。（〈中國的文化前景：從軟實力到綜合國力〉）（Vol. 16 No. 4, November 2012, pp. 383~402）

- 愛爾蘭烏爾斯特（Ulster）大學酒店、娛樂、旅遊學院的"文化管理碩士學位課程"的參考資料 "Resource Guide in contemporary issues in cultural policy"（〈當代文化政策資料指引〉）。〈指引〉內容包含：（1）註解書目 51 種；（ii）註解鑒定學報 33 種；（iii）註解網絡資料 29 種；（iv）有關英國與愛爾蘭政府政策組織 80 條。〈指引〉編輯為課程主任蕾絲莉－安・威爾遜（Lesley-Ann Wilson）。

- 香港大學音樂圖書館藏有關文化政策的 36 種，這些專著所開列的參考書目與文件極為豐富，僅 Toby Miller & George Yúdice 的 *Cultural Policy*（SAGE Publications, 2002）一書的參考書目便有一千多種（頁 192~235）。

2 陳雲根，筆名陳雲，香港專欄作家及文化與政治評論人，文章散見於《明報》、《信報》、《蘋果日報》、《明報月刊》等。1995 年於德國哥廷根大學獲文史學院哲學博士。曾在香港中文大學修讀中西比較文學及英國文學，任教於樹仁學院和珠海書院，後任職於香港政策研究所、香港藝術發展局、民政事務局等機構，現任教於嶺南大學。（節錄自《香港有文化 —— 香港的文化政策》（上卷）"作者簡介"。）

3 督導小組：何志平（主席）、李正義博士、胡恩威、馬逢國、黃英琦、曾勵強、榮念曾。

　研究小組：陳雲根博士、陸人龍博士、田林竹、李桂姮。

4 〈市局顧問批評市局乏視野〉，香港：《信報》，1996 年 1 月 26 日。

5 督導組：陸人龍博士、李明堃教授、黃紹倫教授。

　項目總監：李正義博士。

　研究員：陳雲根博士。

6 《香港文化藝術政策的釐定、推行與資源開拓》對市政局和區域市政局的文化藝術政策、架構和資助有廣泛的批評，2000 年兩局解散，因此這些批評已失去現實意義。

7 在競選香港特區行政長官時，梁振英在施政宣言裏提出成立文化局，但不獲立法會的支持，因此在 2012 年 7 月 1 日上任行政長官職位時，文化事務仍然由民政事務局負責統籌。

8 有關"現行"的文化行政架構、資助撥款政策，在本篇第一章、第二章裏已有詳細的敍述，包括 1962~2000 年間市政局和區域市政局、民政事務局、香港藝術發展局、文化委員會以及香港政策研究所的兩份研究報告。

9 文藝局成員由行政長官會同民政事務局列出差額名單，經立法會的專項委員會閉門機密審議，再由行政長官委任文藝局理事會主席和全體委員。人選包括：(i) 文化專才；(ii) 行政專才；(iii) 鑒職之士 (學者、教授)；(iv) 功能界別 (旅遊界、慈善基金會)；(v) 政界代表 (立法會、區議會)；(vii) 列席代表包括民政事務局、教育局、資訊科技局、經濟局、地政署、旅遊專員、貿易發展局等；(vii) 海外顧問：海外專家可作為客席顧問。

10 此份報告只提供 "研究報告摘要及主要建議" 的中譯，其他部份的中譯者為本書作者。艾富禮曾任英格蘭藝術局秘書長，諾丁漢‧特倫特大學 (Nottingham Trent University) 視覺及表演藝術系訪問教授。

11 1998 年，香港管弦樂團與香港中樂團均為資助樂團，後者更為臨時市政局負責全部經費的樂團。2001 年公司化後，香港中樂團才逐漸減少資助。參閱本篇附錄：政府資助的演藝團體。

12 在艾富禮的報告第 5.1.8 段裏，註有 "圖表 1" (Diagram 1)，但報告裏並沒有此圖表。

13 在這一章最後段落裏 (5.45) 艾富禮略去了 "常設委員會" 一項。

14 何志平，〈細說香港文化政策〉，香港：《信報》，2006 年 4 月 8 日。

15 〈無意制訂宏觀文化政策 藍鴻震向基層推廣藝術〉，香港：《東方日報》，1998 年 4 月 25 日。

16 陳雲的建議與英國文化藝術行政專家艾富禮的建議十分相似。艾富禮為香港藝術發展局於 1998 年 12 月所提交的顧問報告，建議香港政府負責文化藝術的部門應合成為一個部門，這個部門的最高一層架構是一個由政務司司長或高級官員任主席，由政府部門首長或高級官員為成員的常設委員會。參閱本節有關艾富禮的顧問報告。

17 本書作者於 2013 年 11 月致電香港藝術發展局查詢該局出版部，所得只有這九份 "研究簡報"。該局於 1998 年委約香港政策研究所的兩份研究報告已無存刊，本書作者是在香港大學圖書館特藏部借閱這兩份研究報告。

18 鄭新文〈推動文化藝術的全面及持續發展 —— 探討香港文化藝術軟件的不足〉一文在香港《信報》"文化版" 分三次刊登：(i)〈探討香港文藝軟件不足〉(上)，2009 年 8 月 6 日；(ii)〈西九場地管治缺經驗董事〉(中)，2009 年 8 月 7 日；(iii)〈藉西九建可持續發展藝境〉(下)，2009 年 8 月 12 日。

附錄 1：政府資助的演藝團體

1 The Hong Kong Philharmonic Orchestra 的中譯本應是 "香港愛樂管弦樂團"，至於為甚麼在 1974 年該團職業化時刪去 "愛樂" 兩個字，就不得而知了。

2 《Celebration 慶祝 —— 香港管弦樂協會十周年特刊》刊登了七篇頗有歷史價值的回顧文章，包括梅樂彬 (Benard Mellor) 的一篇，參閱本書末之 "參考資料"。

3 根據香港管弦協會副行政總裁彭莉莉於 2002 年 2 月 3 日向本書讀者提供的傳真資料，1974~75 年度樂團的總人數為 77，1984~85 年度的總人數為 82。張有興所說的 1974 年 27 名樂手是不準確的。

4 張有興的數字與彭莉莉所提供的數字頗有出入，參閱註釋 3。

5 負責聘任黃大德為音樂總監兼總指揮的是香港管弦協會常務委員會主席何志平，詳情參閱周凡夫 2004：684~686。

6 當時負責香港管弦協會常務委員會的特區政府部門是民政事務局，局長是何志平。何局長任期為 2002 年 7 月 1 日至 2007 年 6 月 30 日。有關黃大德續約與管弦協會常務委員會突然改組參閱周凡夫 2004：743~746。

7 這篇樂評批評美國三藩市交響樂團演奏布拉姆斯《第二交響樂》的水準實在太差勁，應屬

第三世界水準，引起一些唱片發燒友的憤怒評論，在互聯網上發表激烈批評。本書作者認為雙方的評論角度相異，唱片發燒友可能過度重視音響效果而忽略了音樂內涵。

8 2008 年 7 月 15 日，本書作者與簡寧天進行了一個多小時的訪問，交談中簡寧天告訴本書作者說音樂總監與樂團一定要投入並參與社會活動，否則本港市民便不會支持這隊樂團。他還說音樂學院畢業的弦樂手都是出色的獨奏者，但在樂團裏就不知所措，因為他們參加實際演出的機會太少，他還說目前香港管弦樂團有 60% 來自本港，40% 來自其他地方。

9 本書作者從 1978 年便開始評論香港中樂團及其音樂會，參閱本書末之 "參考資料" 裏劉靖之撰寫的有關香港中樂團音樂會和研討會的有關評論。

10 據香港小交響樂團總經理李浩儀告知本書作者，1990~99 年間的資料已失佚。

11 本書作者於 2008 年 7 月 24 日下午訪問了香港小交響樂團的音樂總監葉詠詩和總經理李浩儀兩位女士，據她們統計，香港小交的觀眾有 70% 是不超過 30 歲的年輕人。

12 本書作者在 2004 年之後，多寫較大型的音樂節評論，如香港藝術節、德國拜魯伊特的瓦格納樂劇節，奧地利薩茲堡藝術節，篇幅在 5,000 至 6,000 字間，刊登在上海的《音樂愛好者》、香港的《信報》等。

13 所有中譯名詞根據香港芭蕾舞團的資料。本章所有藝術家的姓名和曲名也是根據各有關藝團所提供的資料。

14 這四位藝術總監所製作的演出之劇目是根據 (i)《香港舞蹈團二十周年》(1981~2001) 特刊；(ii)《香港舞蹈團年報》2001~02、2002~03、2003~04；(iii)《香港舞蹈團年報》2004~05 所記的演出舞期；(iv)《香港舞蹈團年報》2005~06 刊登的藝術總監是胡嘉祿；(v)《香港舞蹈團年報》2006~07 則只刊登助理藝術總監梁國城，缺藝術總監。

15 香港舞蹈團對 "八樓平台" 的闡釋如下："八樓平台" 設計是為開拓一個能容創作、表演、教育、示範、跟香港的舞蹈和劇場的藝術家合作和培養觀眾的實驗劇場。"八樓平台" 利用位於上環文娛中心八樓一間舞蹈員日常使用的排練室作為表演場地，讓觀眾有機會走進一個專業舞團，拉近觀眾與舞者的及不同範疇藝術家的距離，並加強彼此的交流，開拓創作思維，使 "八樓平台" 成為一個真正 "實驗舞蹈藝術理想的平台，" 這個概念和計劃為本土的中國舞蹈界提供了創作、教育、演出和培養觀眾的機會，在已舉行的一系列節目中，多個不同界別的藝術家和香港舞蹈團的演員合作推出饒有新意的創作，為中國舞蹈在當代香港社會的發展增添了更多活力和更多可能性。(2005~06 年報：24)

II. 音樂教育篇

第一章　香港早期學校音樂與音樂活動 (1842~1945)

1 參閱蔡仲德著：《中國音樂美學史》"緒論"，北京：人民音樂出版社，1993。

2 丁新豹編：《香港教育發展 —— 百年樹人》，香港：香港市政局出版，1993，頁 6。

3 《香港藍皮書》是本書作者的中譯，原文為 The Hong Kong Blue Book，香港大學圖書館裏藏有從 1834 年到 1939 年的《香港藍皮書》。這套書從 1844 年到 1860 年大部份是手寫的，1860 年到 1939 年則是排字印刷。《香港藍皮書 1845》裏有關學校登記（"Return of the Number of Schools"），見頁 144~145。本節所引用的《香港藍皮書》指的就是這一套，不再附註。中譯者為本書作者。

4　*The Hong Kong Blue Book 1845*, pp.114~115。

5　*The Hong Kong Blue Book 1870*，pp.298。中譯者為本書作者。

6　Sweeting, Anthony, *Education in Hong Kong Pre – 1841 to 1941 – Fact and Opinion*, Hong Kong University Press, 1990, pp.209。

7　《政務報告書 1879》(*The Administrative Reports*, 1879)。

8　20 世紀 50 至 60 年代，香港中小學音樂課唱的大部份是英國學生唱的歌；小學唱英文中譯歌詞，中學唱英文歌詞。本書作者於 1957~66 年間曾任教中小學音樂課並擔任合唱團指揮，故知之甚詳。因此，在 19 世紀 70 年代，香港學校的學生上音樂課唱英文歌曲是十分可能的。

9　參閱 *Queen's College － Its History 1882~1987*, Chapter II: The Central School, pp.9~25; Chapter III: From the Central School to Victoria College, pp.26~37。直到 20 世紀 40 年代末、50 年代初才提及音樂教師 Fraser、Donald 和 Lin, Richard (pp. 150)，60 年代學生參加校際音樂比賽得獎。(pp.380)。

10　*School Notes, Yellow Dragon － a magazine conducted in the instructions of the students at Queen's College Hong Kong*, September 1899, No.111, pp.65。

11　《中國與香港友誼公報》(*The Friend of China and Hong Kong Gazette IV* (43), 28 May 1845, pp.796)。

12　同上註，22 February 1845, pp.196。中譯由本書作者翻譯。

13　Smith George, *A Narrative of an Exploratory Visit to Each of the Consular Cities of China* (re-printed from the 1847 edition by Cheng Wen Publishing Company, 1972) 裏在形容馬禮遜教育協會學校學生的學習生活時，説 "在學習唱歌對救世主的讚美時，這些學生懷着喜悦的心情來聆聽這些聖詩。" 參閱 pp.508~520。

14　Jarret, V.H.G, (ed.), *The Old Hong Kong* (打字文件，現存香港大學圖書館)，pp.784。

15　同上註。

16　Sinn, Elizabeth, *Power and Charity - The Early History of the Tung Wah Hospital Hong Kong*, 1989, 2003, pp.7.

17　Weatherhead, Alfred, *Life in Hong Kong 1856~1959* (打字文件，現存香港大學圖書館，缺日期)，pp.29~31。中譯由本書作者翻譯。

18　魯金：《粵曲歌壇話滄桑》，香港：三聯書店 (香港) 有限公司，1994 年，頁 6。有關 "八大音"，參閱同書 "歌壇的前身八大音" 一章，頁 3~6。

19　"Report on Brothels"，in "F. Fleming to Knutsford, 5 August 1890"，dispatch 171: "Great Britain, Colonial Office" (Original: Hong Kong 1841~1951, Series 129)。中譯由本書作者翻譯。

20　同註 19，pp.35。中譯由本書作者翻譯。

21　同註 19，pp.38~39。

22　香港中華文化促進中心編：《香港歷史文化參考》，香港：三聯書店 (香港) 有限公司，1993 年，頁 235~248，"盂蘭節"。

23　*Hong Kong Annual Reports – Colonial Reports 1900~1909*, pp.13~14. (現存香港大學圖書館)

24　*The Administrative Reports* 1910, pp.N1~N48.

25　同註 24。

26　*The Administrative Reports 1910*, pp.N11~N13.

27 *The Administrative Reports 1939*, pp.36, General Table VI.

28 Burney. E, *Report on Education in Hong Kong*, 1935.

29 *The Administrative Reports 1939*, pp.26~27.

30 同註 29，pp.26。

31 同註 28，pp.359。

32 The "Prospectus of the French Convent School, 1910," in *Asile de la Sainte-Enfance: French convent directed by The Sisters of Saint-Paul of Chartres at Hong Kong, Monography*, 1910, pp.42~51。

33 同註 31。

34 Rev. Featherstone. W. T., *The Diocesan Boys School and Orphanage*, Hong Kong, 1930, pp.124~125; Sweeting, Anthony, *Education in Hong Kong Pre – 1841 to 1941 – Fact & Opinion*, Hong Kong University Press, 1990, pp.410~411。

35 《同濟中學創校四周年紀念特刊》，民國 29 年（1940）3 月 1 日，頁 8~11、15。

36 《港僑中學二十四周年紀念特刊》，民國 24 年（1935）。

37 《子褒學校年報》，民國 10 年（1921）。在 "男教員姓名籍職事" 一欄裏，有 "黎少壁，順德，授算學、物理、地理、唱歌" 字句，這位黎老師可能兼教唱歌。

38 《香港梅芳女子中學建校特刊》，民國 23 年（1934）。此校有音樂室，高級中學無音樂課，初級中學每週一節音樂課。

39 《民生書院六十周年紀念特刊》，香港：香港民生書院出版，1986 年。

40 《鑰智年報》，香港：鑰智學校出版，1926 年。這份《年報》刊登有照片，如 "女生刺繡成績展覽"、"男生手工圖書成績展覽" 等，為數不少，但沒有學生歌詠隊照片。

41 《長城中學開校特刊》，民國 22 年（1933）。當中提及的課程包括藝術、體育、家政、烹飪、女紅，但沒有音樂或唱歌。

42 參閱周凡夫：〈香港音樂教育發展初探〉，劉靖之編：《中國新音樂史論集 1946~1976》，香港：香港大學亞洲研究中心，1990 年，頁 458。

43 參閱劉靖之：〈新音樂萌芽期〉，劉靖之編：《中國新音樂史論集》，香港：香港大學亞洲研究中心，1986 年，頁 32~38。

44 參閱劉靖之：〈新音樂奠基時期 1920~1936〉，劉靖之編：《中國新音樂史論集 1920~1945》，香港：香港大學亞洲研究中心，1988 年，頁 70~74。

45 同註 43，頁 72。

46 夏利柯生於俄羅斯聖彼德堡，畢業於家鄉城市的音樂學院。1915 年抵哈爾濱，1917 年到上海，1921 年南下香港，並長住香港，直到 1972 年去逝。夏利柯寫了為數不少的鋼琴樂曲，其中有些取材自廣東民歌旋律。參閱劉靖之著：《香港音樂史論：粵語流行曲・嚴肅音樂・粵劇》（香港：商務印書館（香港）有限公司，2013 年）有關章節。

47 香港博物館編：《香港歷史圖片》，香港：香港市政局，1982 年 2 月。

48 *The Old Hong Kong:* "Theatres", Hong Kong: *South China Morning Post* (1933~1935)，pp.1034~1038.（現存香港大學圖書館）。

49 魯金著：《粵曲歌壇話滄桑》，香港：三聯書店（香港）有限公司，1994，頁 7~35；劉靖之：《香港音樂史論：粵語流行曲・嚴肅音樂・粵劇》，香港：商務印書館（香港）有限公司，2013，頁 5~11。

50 同註 18，頁 8。魯金如此假定，是因為富隆茶樓為歌壇有記錄可查的第一家。

51 《調聲艷影》第一期，香港：香港如意茶樓出版，1927 年 1 月。

52 美國耶魯大學人類學教授 Cornelius Osgood 的三大冊 *The Chinese: A Study of a Hong Kong Community*,（Tucson: University of Arizona Press, 1975），花了 15 個月的時間，前後來了香港四次，實地調查，寫成這部巨著。有關葬禮和婚禮時用的樂師和樂曲以及整個程序都有詳細的記載。參閱 pp.112、113、496、672、689、756、800、894、896、919、920、922、1033、1135；有關音樂生活的參閱 pp.940~942、1168 等。在這個小地方，除了中國樂器如二胡外，還有一架鋼琴，一位樂師還去過大會堂演奏。

53 有關香港電台的發展史，參閱《香港廣播六十年 1928~1988》。但這本敍述香港電台 60 年歷史的書令讀者相當失望：戰前的資料十分貧乏，戰前的圖片也十分不足，戰前的廣播節目更少，反而近十幾二十年的資料較多。若稱這書冊是歷史，似乎有點名不副實。此書沒有註明出版日期、出版者、印刷者和編輯。

54 李德君告訴本書作者説：春秋合唱團的創辦人是陳建功。陳氏是 20 世紀 40 年代末位於彌敦道普慶戲院對面的前進書店的創辦人。（參閱註 57 有關李德君的背景）

55 長虹合唱團的創辦人為卓明理。廣州著名音樂家何安東曾應邀為此合唱團作曲。

56 鐵流合唱團的創辦人為聲樂家馬國霖。作曲家林聲翕曾為此合唱團作曲，聲樂家、報章音樂版編輯陳烈曾為此合唱團團員。

57 有關此段合唱團的敍述的資料，是由資深音樂教育家、合唱指揮、香港學校音樂節協會副主席、香港民族音樂學會常務理事李德君提供的。李氏於 1928 年在大陸出生，1937 年來港定居，就讀於彌敦道的鑰智學校。據他的記憶，1939 年武漢合唱團來港演唱時曾到鑰智學校演唱給學生聽，至今印象深刻。李氏還説，在鑰智學校讀書時，音樂課的教材是油印歌曲，都是些抗日歌曲和電影歌曲，如《全國總動員》等。

58 有關 20 世紀香港音樂活動，參閱周凡夫：〈本世紀的香港音樂演出活動〉，朱瑞冰主編：《香港音樂發展概論》，香港：三聯書店（香港）有限公司出版，1999，頁 31~127。

59 Ore, Harry, *Five South Chinese Folk Songs* 共收入鋼琴曲五首，均有標題：

1. *The Monk`s Prayer*《戒定真香》

2. *The Autumn Moon*《漢宮秋月》

3. *Raindrops Knocking at Banana Leaves*《雨打芭蕉》

4. *The Hungry Horse Rings The Bell*《餓馬搖鈴》

5. *Song of Despair*《怨》

此鋼琴曲集出版者為 King's Music Company Hong Kong，發行者、印刷者為 W. Paxton, & Co. Ltd.，出版年份為 1948 年。中譯由本書作者提供。

60 夏利柯的《從北到南穿過東亞》(*From North to South through East Asia*) 作品 23，是根據東方音樂而寫的鋼琴音樂會組曲，共收入樂曲四首：1.《日本》、2.《華南》、3.《菲律賓》、4.《印尼》，由 King's Music Company Hong Kong 出版，W. Paxton, & Co. Ltd. 印刷、發行，1949 年出版。在第一首《日本》的作曲者之下，印有 "Macao 1944"，應該是於 1944 年在澳門寫的。中譯由本書作者提供。

61 戈爾迪《唐詩七闋》(Seven Chinese Lyrics)，香港歌劇會於 1960 年出版。這七首歌曲是李白的《秋思》、《夜思》、《獨坐敬亭山》、《怨情》、《江夏別宋之悌》以及劉方平的《春怨》和韋應物的《秋夜寄邱員外》。

62 《野火集》(香港：大地圖書公司) 的初版於 1938 年 5 月出版，1956 年 5 月再版，用同一紙板印刷。

第二章　香港中、小學音樂教育（1945~2013）

1 "太平洋戰爭"、"第二次世界大戰"以及"抗日戰事"這三種不同的名稱，顯示了不同參戰國家的角度和身份：作為英國殖民統治的地方，香港在美國未正式參戰前並沒有受到日本侵華軍隊的干擾，因此從香港的英國統治者角度和身份來看，1941 年 12 月 25 日日軍攻陷香港是屬於英美的太平洋戰爭的範疇，而不屬於 1937 年 7 月 7 日"盧溝橋事變"開始的抗日戰爭。

2 英文 Education Department 應譯為"教育署"，但直到 1970 年代官方中譯仍然為"教育司署"。

3 周凡夫的〈香港音樂教育展初探〉（劉靖之編：《中國新音樂史論集 1946~1976》，香港大學亞洲研究中心，1990，頁 457~476）一文裏說傅利莎（1916~69）抗戰後來港"在灣仔書院擔任音樂教師一個短時期，不久即轉入羅富國師範學院訓練音樂師資，1949 年創辦首屆校際音樂節，1952 年加入教育司署，在不斷爭取下，教育司署成立了音樂組，並加強對中、小學的音樂教育規劃"。1971 年 3 月 10 日的香港英文《虎報》（*Hong Kong Standard*），有一段傅利莎去世的報導。

4 每逢比賽期間，合唱隊、樂隊、朗誦隊等所有參加比賽的個人和小組都要加班練習，有時要借其他科目的課來練習，有時要利用午飯、放學、假期來加班練習。有的參加鋼琴比賽的學生要家長來送去，忙碌不堪。造成這種現象的原因十分簡單：學校因得獎而出名，教師因學生得獎而會有更多的學生，學生得獎則家長比學生還要感到光榮。

5 傅利莎的史跡見《皇仁書院的歷史》，香港：皇仁書院，1987。

6 《綱要》裏的一些中文名詞頗值得商榷，可能是從英文翻譯過來的，如"理智和感覺的欣賞"（Active and Passive Listening），可以考慮譯為"理性與感性欣賞"；"無固定聆聽目標"的欣賞（Quiet Listening），可以考慮譯為"感性欣賞"。

7 根據（i）香港政府公務員名冊（*Hong Kong Government Civil Service Lists 1949, 1959, 1966, 1968*）、（ii）*Colonial Secretariat Hong Kong 1948, 1958, 1965, 1966, 1967*、（iii）*Civil Service Personnel Statistics 1983, 1993, 1998* 以及（iv）*Civil Service Branch Hong Kong 1982, 1992, 1997*，從 1948 至 1997 年，教育署的海外僱員與本地僱員的比例：89% 比 11%（1948）；45% 比 55%（1958）；15% 比 85%（1962）；2% 比 98%（1972）；1% 比 99%（1982）；1% 比 99%（1992）；0% 比 100%（1997）。

8 "西洋音樂"一詞源於 20 世紀初，中國知識分子紛紛到"東洋"（日本）留學，去歐美留學的稱歐美等國為"西洋"。20 世紀中葉之後，人們改稱"西洋"為"西方"。準確地來講，應稱"歐美"。

9 在香港，一般所謂"母語教學"是指用粵語教學，包括音樂科。在學唱中國北方歌曲或"五四"以來的創作歌曲時，教師教學生以普通話來唱，大多數在咬字發音上均不甚準確。1960 年代開始，粵語流行曲開始流行，因此香港學生寧願唱粵語流行曲。

10 香港學校以成績高低分等級，Band 1 至 Band 5 共五個等級，最優秀學生可進入 Band 1 中學。

11 湛黎淑貞在 2009 年 5 月 21 日致本書作者的信件裏，有此評論。

12 原文為英文，中譯由本書作者提供。本章"香港中、小學的音樂教育"所引用的英文著作，均由本書作者負責翻譯為中文。

13 有關資料由香港政府教育統籌局高級課程發展主任（音樂）戴傑文於 2009 年 2 月 19 日提供。

14 湛黎淑貞在 2009 年 5 月 21 日致本書作者的信件裏，對香港中小學的音樂教育有如下的評論："本地小學所教的，仍以歌唱、音樂欣賞為主，仍以教師主導學生被動的學習模式來進行教學。而且大部份是灌輸知識而非你所說'教師與學生都應該享受音樂課為他們所

帶來的喜悅和對音樂的美的感受'。這是 2003 年新課程以前，根深蒂固的學習模式。新課程所提出要鼓勵創意、發展創作能力、跨藝術學習，有沒有學校肯嘗試？如何監察推行新課程的理念以達教學成效？如何能改變教師的態度？這都是值得關注的。"

15　本節裏的引文和報導根據戴傑文、譚宏標兩位先生於 2014 年 4 月 8 日提供的文字資料。有關課程指引和原則請參閱本章第二節"音樂科課程綱要與指引"裏的第 5~7 項文件。

16　在戴傑文、譚宏標提供的資料裏，有 8 名曾參加"創藝展"的學生在升學、進入社會後，用文字表達他們對因藝術學習而獲益良多的感激之情。

第三章　香港高等與專業音樂教育

1　有關中華音樂院，參閱李凌：〈香港中華音樂院和新加坡中華藝專〉，《樂話》，1983；《香港中華音樂院建校四十周年紀念特刊》，1987；司徒敏青：〈四十年才一聚的盛會〉，香港：《新晚報》，1987 年 3 月 13 日；周凡夫：〈香港音樂教育發展初探〉，劉靖之編：《中國新音樂史論集 1946~1976》，頁 467。

2　邵光在青木關國立音樂學院攻讀時，原主修聲樂，後改修理論作曲，曾在南京泰東神學院任聖樂主任。1945 年從南京來港，1950 年創辦基督教中國聖樂院。1965 年，邵光帶領他與香港眼科協會合辦的"香港盲人音樂訓練所"演出團訪美，在美國遇車禍，兩名團員當場死亡，邵氏則重傷，雙腳折斷，要在美國長期療養，1983 年病故於美國。

3　有關"基督教中國聖樂院"和後來改名的"香港音樂專科學校"的資料，由香港音樂專科學校前校長葉純之提供，參閱香港音樂專科學校《六十周年特刊》"大事年表"，2010 年 6 月，頁 22~30。

4　邵光：〈海外音樂教育的里程碑〉，《樂友》月刊第 70 期，香港音樂專科學校出版，1960 年 5 月 5 日。

5　參閱劉靖之：〈蕭友梅的音樂思想與實踐〉，戴鵬海、黃旭東編：《蕭友梅紀念文集》，1993，頁 423~465；全文的修訂稿刊登於劉靖之與吳贛伯主編：《中國新音樂史論集：國樂思想》，香港：香港大學亞洲研究中心，1994，頁 203~234；後收入劉靖之著：《論中國新音樂》（論文集），上海：上海音樂學院出版社，2009，頁 153~184。

6　香港音樂專科學校校長葉純之應本書作者之要求，提供"香港音樂專科學校簡史"（1994 年 7 月 25 日）和"關於香港音專一些資料的補充"（1994 年 8 月 31 日）兩份文件。引文是節錄自第二份文件。

7　有關香港音樂學院的資料，參閱維利比：〈香港的文化發展及成立香港音樂學院的需要〉，香港：《音樂生活》第 174 期，1978 年，頁 19；〈港設音樂學院計劃在擬定中〉，香港：《星島日報》，1978 年 4 月 12 日；古田圖：〈香港音樂學院綜介〉，香港：《音樂生活》第 191 期，1980 年 6 月，頁 36、37；魏國盛：〈香港音樂學院已兩學年——默默播種鮮人知〉，香港：《新晚報》，1980 年 1 月 20 日。

8　在香港，"書院"這個名詞可以是中學，如皇仁書院、華仁書院，也可以是專上學府，如樹仁書院、清華書院。"學院"則是指香港政府承認並予以經費支持的大學程度的學院，如香港理工學院、城市理工學院、浸會學院、嶺南學院等。專上程度的"書院"與大學程度的"書院"之間在資源和學術地位上均有所不同。

9　在拙文〈香港的音樂〉（載王賡武主編：《香港史新編》下冊，三聯書店（香港）有限公司，1997 年，頁 691~738）的敍述裏，說"浸會書院於 1973 年"成立音樂藝術系，但 2008 年 9 月 18 日，浸會大學音樂及藝術系行政主任 Brian Chan 在回覆本書作者查詢時說該系成立於 1963 年。香港政府承認浸會書院為專上學院之後，改"書院"為"學院"，但英文仍為 College。

結 論

1 柏聖文的演講內容，涵蓋了香港的政治、經濟、文化、文物保育、外交、社會等六個方面。英國駐港總領事館於 2008 年 3 月 14 日以新聞稿的形式發表了這篇講稿全文。

2 有關香港的文化藝術設施，參閱劉靖之著《香港音樂史論 —— 粵語流行曲‧嚴肅音樂‧粵劇》的粵劇及演藝活動篇 "第二章" 香港的演藝活動（1946~2012），商務印書館（香港）有限公司，2013，頁 374~378，附表 1、2，頁 405、406。

3 香港英文《南華早報》（*South China Morning Post*）於 2008 年 3 月 14 日就柏聖文的演講發表題為〈香港的缺失根源於殖民時代〉（"Hong Kong's failings took root in colonial era"）說 "假如柏聖文的評論是基於事實，他就不會那麼缺乏外交策略，因為他所說的缺失其實是英國殖民統治的直接後果。"

4 周蜜蜜訪問名作家、學者余秋雨，香港：《文采》第二期，1999 年 9 月，頁 4~7。

5 劉靖之：〈香港沒有可能成為亞洲文化之都〉，香港：《文采》第四期，1999 年 10 月，頁 14~16；後收入劉靖之著：《和諧的樂聲》，武漢：湖北教育出版社，2002，頁 133~137。

6 香港亞洲電視台，2011 年 11 月 1 日，00:10~00:20，訪問者胡恩威，被訪問者林懷民，前後僅十分鐘，本書作者做了綱要式的筆記，如有錯漏，由本書作者負責。

7 Editorial, "We must nurture more artistic talent", *South China Morning Post*, 6 January 2012. 社論在最後一段，解釋說應該歡迎海外藝術家來香港工作，以增進文化交流。

8 作曲：在訪問的 15 位音樂人和 15 位作曲家裏，絕大部份是從美、英、德三國留學後返港的；聲樂和鋼琴演奏家、音樂學者的情況也是如此；唯一例外的是樂評人，為數不少是本港 "自學" 的。參閱劉靖之著：《香港音樂史論 —— 粵語流行曲‧嚴肅音樂‧粵劇》，香港：商務印書館（香港）有限公司，2013，頁 174~289。

9 有關香港的樂評，參閱：

(i) 國際演藝評論家協會（香港分會）：《一九九五年香港演藝評論年報》，香港：國際演藝評論家協會（香港分會），1998。

(ii) 劉靖之、李明主編：《評論音樂評論 —— 新世紀樂評研討會論文集》，香港：香港大學亞洲研究中心、國際演藝評論家協會（香港分店）、香港民族音樂學會出版，2005。

(iii) 劉靖之著：《香港音樂史論 —— 粵語流行曲‧嚴肅音樂‧粵劇》，香港：商務印書館（香港）有限公司，2013，頁 279~289。

10 民政事務局局長曾德成於 2014 年 4 月 21 日在立法會財務委員會特別會議上作 "政策發言"，報告有關 "新增資源方面的重點工作"，其中有三項有關文化藝術：(i) 將在牛頭角興建跨區社區文化中心，包括約 1,200 座位的演藝廳及 550 座位的劇場；(ii) 從 2014~15 年開始，增加對藝術發展局的年度撥款 3,000 萬港元，較 2013-14 年度增加超過三成；(iii) 從 2014~15 年度開始，增加對九個主要表演藝團的經常性資助約 3,000 萬港元，從 2007~08 年度 2.2 億港元陸續增加至 2014~15 年度的 3.34 億港元。曾德成局長的 "政策發言" 是他在財政司司長曾俊華於 2014 年 2 月 26 日宣讀 2014~15 年度財政預算案之後的文化藝術工作計劃的預告。根據財政司司長的 2014~15 年度財政預算，文化藝術的開支將增至 39.69 億港元。

參考資料

(依照漢語拼音排列作者與編者)

I. 文化政策篇

第一章　香港康樂與文化的施政：施政報告、市政局、民政事務局

專著、文章

Bloomfield, Frena: *Centenary: The Urban Council, 1883~1983*, published by the Hong Kong Urban Council, 1983.（中、英文版）

陳明志主編：《大型中樂作品創作研討會論文集》，香港特區政府康樂及文化事務署出版，2001。

——：《探討中國音樂在現代的生存環境及其發展座談會論文集》，香港中樂團出版，2004。

陳雲著：《香港有文化 —— 香港的文化政策（上卷）》，香港：花千樹出版有限公司，2008。

李彭廣著：《管治香港 —— 英國解密檔案的啟示》，香港：牛津大學出版社，2012。

劉潤和：《香港市議會史 1883~1999 —— 從潔淨局到市政局及區域市政局》，香港：康樂及文化事務署，2002。

劉靖之：

(i)《香港音樂史論 —— 粵語流行曲・嚴肅音樂・粵劇》，香港：商務印書館（香港）有限公司，2013。

（ii）〈讀後感〉，周凡夫著：《現代香港的起跑點 —— 大會堂五十年的故事》，香港：香港大會堂，2012，頁 310~311。

周凡夫著：《現代香港的起跑點 —— 大會堂五十年的故事》，香港：香港大會堂，2012。

〈超支近倍 西九造價料 500 億〉，香港：《東方日報》，2013 年 4 月 3 日。

政府、市政局和區域市政局刊物

（i）　香港市政局年報
（英文版）1939, 1947 to 1950, 1950~51 to 1976~77, 1978 to 1980, 1980~81 to 1982~83, 1984 to 1991, 1991~92 to 1996~97
（中文版）1985~1991, 1991~92 至 1996~97

（ii）　香港臨時市政局年報（英文版）1997~98, 1998~99

（iii）　香港市政局統計數字報告
（英文版）1956~58, 1959 to 1968, 1969~72, 1989~90, 1993~94 to 1996~97。
（中文版）1994~95

（iv）　香港臨時市政局統計數字報告（英文版）1997~98, 1998~99

（v）　香港市政總署年報（英文版）1973~78

（vi）　香港區域市政局年報（英文版）1986~87 to 1996~97

（vii）　香港臨時區域市政局年報（英文版）1997~98, 1998~99
（上述市政局和區域市政局年報和統計數字報告均由香港政府印務局承印）

香港總督《施政報告》1972~1996，香港政府印務局香港特別行政局行政長官《施政報告》1997~2013，香港政府物流服務署。

香港管弦樂團刊物

•　《Celebration 慶祝：香港管弦樂協會十周年特刊》，香港：香港管弦樂協會，1984（中英對照）。刊載下列七篇文章：

(i)　"Soloman Bard and the Spice of Challenge" by Harry Rolnick（〈所羅門‧白爾德 —— 勇於面對挑戰的人〉）

(ii)　"The Early Year 1895~1942" by Bernard Mellor（〈樂團回顧 1895~1942〉）

(iii)　"Anthony Braga and the Sino-British Orchestra" by Cynthia Hydes（〈安東尼‧伯嘉與中英樂團〉）

(iv)　"Post War Success and the Struggle to Survive 1947~1973" by Soloman Bard（〈努力掙扎求存 1947~1973〉）

(v)　"Betty Drown and Music in Hong Kong" by Cynthia Hydes（〈比堤‧杜蘭與香港音樂〉）

(vi)　"The Orchestra Turns Professional 1974~1978"（〈樂團職業化 1974~1978〉）

(vii)　"Dreams Fulfilled 1979~1984"（〈夢想成真 1979~1984〉）

- 《升 —— 香港管弦樂團二十周年紀念特刊》，香港：香港管弦樂協會，1994（中英對照）。（*Elevation: Hong Kong Philharmonic Orchestra 20th Anniversary Souvenir Book*, Hong Kong: Hong Kong Philharmonic Orchestra, 1994.）刊載下列文章與動向：

(i)　"A Retrospective look at the Philharmonie" by Cynthia Hydes（〈樂團回顧〉）

(ii)　"Dedication": Interviews with Sir Kenneth Fung, Dr. Philip Kwok, Professor David Gwilt, Mrs. Irene Dunning, Mrs. Vennie Ho, Mrs. Cynthia Hydes, etc.（〈鞠躬盡瘁〉，訪問馮秉芬爵士、郭志權博士、紀大衛教授、鄧艾蓮夫人、何黎敏怡夫人、凱迪斯夫人等。）

(iii)　訪問音樂總監艾德敦（David Atherton）、總經理郭納智（Stephen Crabtree）、駐團指揮葉詠詩、首位駐團作曲家陳永華等。

- 香港管弦協會年報 1999~2000 至 2012~13

香港中樂團刊物

（i）　香港中樂團十周年紀念特刊，香港中樂團，1987。

（ii）　香港中樂團十五周年紀念特刊，香港中樂團，1992。

（iii）香港中樂團二十周年紀念特刊，香港中樂團，1997。

（iv）香港中樂團二十五周年銀禧紀念特刊，香港中樂團，2002。

（v）　香港中樂團年報 2001~02 至 2012~13，香港中樂團，2002~13。

（vi）香港中樂團年報—獨樂樂不如眾樂樂 2003~04，香港中樂團，2004。

（vii）香港中樂團年報—香港文化大使 2004~05，香港中樂團，2005。

（viii）香港中樂團年報—香港中樂團與民同樂 2005~06，香港中樂團，2006。

（ix）香港中樂團年報—香港文化大使 2006~07，香港中樂團，2007。

香港小交響樂團刊物

（i）　香港小交響樂團年報 1999~2000 至 2012~13

（ii）香港小交音樂會場刊 2003~13

（iii）香港小交響樂團（新聞稿）2005

（iv）香港小交響樂團（新聞稿）2006

香港芭蕾舞團、城市當代舞蹈團、香港舞蹈團刊物

（i）　城市當代舞蹈團 25 周年特刊 1979~2004

（ii）城市當代舞蹈團年報 1989~90、1990~93、2004~05、2006~07 至 2012~13

（iii）城市當代舞蹈團剪貼簿 1979~2000 —— 20 周年特刊，2001

（iv）香港舞蹈團二十周年，香港舞蹈團，2001

（v）香港舞蹈團年報 2001~02 至 2012~13

（vi）香港芭蕾舞團年報 2005~06 至 2012~13

（vii）歐建平：〈香港舞蹈團：面對輝煌事業與嚴峻挑戰〉（頁 15、16）

第二章　香港文化藝術機構：藝術發展局、文化委員會、西九文化區管理局

文化委員會刊物

（i）　諮詢文件，文化委員會秘書處，2001 年 3 月

（ii）　諮詢文件，文化委員會秘書處，2002 年 11 月

（iii）政策建議報告，文化委員會秘書處，2003 年 3 月

（上述三份文件均由政府印務局印刷，編號 2063976~4/03）

立法會文件

立法會民政事務委員會："文化委員會政策報告：政府回應"立法會 CB (2) 1532/03~04 (01) 號文件，2004 年 2 月

西九文化區刊物

（i）　香港特別行政局立法會西九龍文娛區發展計劃小組委員會，《第十一期研究報告》，2006 年 1 月

（ii）　http://www.zh.wikipedia.org/wiki/ 西九文化區

（iii）香港特別行政區立法會《西九文化區管理局條例》（第 601 章），2008 年 7 月 11 日

（iv）西九文化區管理局《周年報告》：2009~10、2010~11、2011~12、2012~13，香港：西九文化區管理局，2000、2011、2012、2013

香港藝術發展局刊物

（i）　《年報》1995~96 至 2012~13

（ii）　*Hong Kong Arts Development Council Ordinance*, No.26 of 1995

June 9, 1995, published by Hong Kong Government

（iii）　五年策略計劃書 1996~2000

（iv）　香港藝術發展局委託 Cooper & Lybrand 公司進行

香港藝術發展局資助調查：

- ● ADE Review of General Supper Group, October 1997
- ● 調查報告全文（中英文）
- ● 行政摘要（英文）
- ● 諮詢文件（中英文）

（v）　三年計劃書 2001~04

（vi）　一九九九藝術論壇紀錄（2001）

（vii）香港藝術發展獎紀念特刊 2003、2008~13

（viii）創意香港 2004

（ix）《通訊》第 40 期，2004 年 1 月、第 52 期，2007 年 3 月

（x）　《藝萃》2007 年 12 月；2008 年 3 月、7 月；2009 年 5 月；2010 年 2 月、7 月、11 月；2011 年 5 月、7 月、10 月；2012 年 2 月、7 月；2013 年 2 月、7 月

（xi）香港藝術界年度調查報告 2007~08、2009~10、2011~12

（xii）年度藝術界研究調查摘要 2008~09、2009~10、2010~11

第三章　香港文化藝術政策研究

專著、論文、報導

〈市局顧問批評市局乏視野〉，香港：《信報》，1996 年 1 月 26 日。

〈無意制定宏觀文化政策 藍鴻震向基層推廣藝術〉，香港：《東方日報》，1998 年 4 月 25 日。

陳雲著：《香港有文化 —— 香港的文化政策（上卷）》，香港：花千樹出版有限公司，2008。

何志平：〈細說香港文化政策〉，香港：《信報》，2006 年 4 月 8 日。

Miller, Toby & Yúdice, George, *Cultural Policy*, London, Thousand Oaks, New Delhi: SAGE Publications, 2002.

鄭新文：〈推動文化藝術的全面及持續發展 —— 探討香港文化藝術軟件的不足〉，香港：《信報》"文化版"(i)〈探討香港文藝軟件不足〉(上)，2009 年 8 月 6 日；(ii)〈西九場地管治缺經驗董事〉(中)，2009 年 8 月 7 日；(iii)〈藉西九建可持續發展藝境〉(下)，2009 年 8 月 12 日。

周凡夫：〈評陳雲的《香港有文化 —— 香港的文化政策》(上卷)〉

(上)〈豈是陳腔濫調亦非人云亦云〉

香港：《信報》文化書評版，2009 年 3 月 7 日。

(下)〈文化發展建言　豈會一士諤諤〉

香港：《信報》文化書評版，2009 年 3 月 14、15 日。

香港政策研究所刊物

(i)　《香港文化藝術政策研究報告》，1998 年 4 月
(ii)　《香港文化藝術政策的釐定、推行與資源開拓》，1998 年 12 月

Everitt, Anthony: *Arts Policy, Its Implementation and Sustainable Arts Funding – A report for the Hong Kong Arts Development Council*, December 1998.

香港政府與法定組織刊物

(i)　　文康廣播科《藝術政策探討報告諮詢文件》，1993 年 3 月
(ii)　　香港藝術發展局《五年策略計劃書》，1995 年 12 月
(iii)　　區域市政局《區域市政局藝術發展計劃書》，1997 年 5 月
(iv)　　香港特別行政區行政長官《施政報告》，1997 年 10 月
(v)　　市政局文化委員會《五年計劃》，1997 年 12 月

II. 音樂教育篇

第一章　香港早期學校音樂和音樂活動（1842~1945）

一、論文、專著、特刊

The Administrative Reports 1879~1939，現存香港大學圖書館。

Burney, E: *Report on Education in Hong Kong*, 1935.

蔡仲德著：《中國音樂美學史》，北京：人民音樂出版社，1993。

《長城中學開校特刊》，香港：長城中學出版，民國 22 年（1933 年）。

丁新豹編：《香港教育發展 —— 百年樹人》，香港：香港市政局出版，
　　　1993。

Rev. Featherstone, W.T., *The Diocesan Boys School and Orphanage*,
　　　Hong Kong 1930, Sweeting, Anthony, *Education in Hong Kong*
　　　Pre-1841 to 1941 – Fact and Opinion, Hong Kong University
　　　Press, 1990.

The Friends of China and Hong Kong Gazette IV (43), 28 May 1845.

《謌聲艷影》第一期，香港：如意茶樓出版，1927。

《港僑中學二十四周年紀念特刊》，香港：港僑中學出版，民國 24 年
　　　（1935 年）。

Hong Kong Annual Reports – Colonial Reports 1900~1909，現存香港
　　　大學圖書館。

Hong Kong Blue Book 1834~1939，手寫、排字，現存香港大學圖書館。

Jarret, V.H.G (ed.): *The Old Hong Kong*, 打字文件，現存香港大學圖書
　　　館。

劉靖之：〈新音樂萌芽期〉，劉靖之編：《中國新音樂史論集 1920~1945》，
　　　香港：香港大學亞洲研究中心，1986。

——：〈新音樂奠基時期〉，劉靖之編：《中國新音樂史論集 1920~1945》，
　　　香港：香港大學亞洲研究中心，1988。

魯金著：《粵曲歌壇話滄桑》，香港：三聯書店（香港）有限公司，
　　1994。

《鑰智年報》，香港：鑰智學校出版，1926 年。

《民生書院六十周年紀念特刊》，香港：民生書院出版，1986 年。

The Old Hong Kong: "Theatres", Hong Kong: South China Morning Post
　　1933~1935, pp.1034~1038. 現存香港大學圖書館。

Osgood, Cornelius: The Chinese – A Study of a Hong Kong Community (3
　　volumes), Tucson: University of Arizona Press, 1975.

The "Prospectus of the French Convent School, 1910" in Asile de la
　　Sainte-Enfance: French convent directed by The Sisters of Saint-
　　Paul of Charters at Hong Kong, Monography, 1910.

Queen's College – Its History 1862~1987, published by Queen's
　　College, 1987.

"Report on Brothels", enclosed in "F. Fleming to Krutsford, 5 August
　　1890", dispatch 171: "Great Britain, Colonial Office" (Original:
　　Hong Kong, 1841~1951, Series 129).

Sinn, Elizabeth: Power and Charity – The Early History of the Tung Wah
　　Hospital Hong Kong, Hong Kong University Press, 1989.

Smith, George: A Narrative of an Exploratory Visit to Each of the
　　Consular Cities of China, reprinted from the 1847 edition by Chen
　　Wen Publishing Company, 1973.

Sweeting, Anthony: Education in Hong Kong Pre – 1841 to 1941 – Fact
　　and Opinion, Hong Kong University Press, 1990.

《同濟中學創校四周年紀念特刊》，香港：同濟中學出版，民國 29 年
　　（1940 年）。

Weatherhead, Alfred: Life in Hong Kong 1856~1959，打字文件，現存
　　香港大學圖書館，缺日期。

香港博物館編：《香港歷史圖片》，香港：香港市政局，1982。

《香港廣播六十年 1928~1988》，香港：香港電台，1988。

《香港梅芳女子中學建校特刊》，香港：梅芳女子中學出版，民國 23
　　年（1934 年）。

香港中華文化促進中心編：《香港歷史文化參考》，香港：三聯書店
　　（香港）有限公司，1993。

Yellow Dragon, Queen's College Magazine, published by Queen's
　　College, September 1899.

《子褒學校年報》，香港：子褒學校出版，民國 10 年（1921 年）。

周凡夫：〈本世紀的香港音樂演出活動〉，朱瑞冰主編：《香港音樂
　　發展概論》，香港：三聯書店（香港）有限公司，1999。

──：〈香港音樂教育發展初探〉，劉靖之編：《中國新音樂史論集
　　1946~1976》，香港：香港大學亞洲研究中心，1990。

二、樂譜

戈爾地（Elisio Gualdi）：*Seven Chinese Lyrics*（《唐詩七闋》），香港：
　　香港歌劇會，1960。

林聲翕：《野火集》，香港：大地圖書公司，1938。

夏利柯（Harry Ore）：*Five South Chinese Folk Songs*（鋼琴曲集《南方
　　民歌五首》，Hong Kong: King's Music Company, 1948.

──：*From North to South through East Asia*（鋼琴曲集《從北到南穿過
　　東亞》），Hong Kong: King's Music Company, 1949.

第二章　香港中、小學的音樂教育（1945~2013）

一、論文、專著

CHAM [LAI] Suk-ching：*A Critical Study of the Development of School
　　Music Education in Hong Kong, 1945~1997*, Ph.D. Thesis
　　presented to the School of Music, Kingston University, 2001
　　(unpublished).

Everitt, A.: *Arts policy, its implementation and sustainable arts funding: A report for the Hong Kong Arts Development Council*, Hong Kong: Hong Kong Arts Development Council, 1998.

LEUNG Chi Chaung & Yu-Wu Ruth："A Curriculum Direction for Music Education in Hong Kong", *Asia Pacific Journal for Arts Education*, Volume I No.2, February 2003, pp.37~53.

劉靖之：〈香港的音樂（1841~1993）〉，王賡武主編：《香港史新編》下冊，香港：三聯書店（香港）有限公司，2001，頁691~738。

──：〈西九龍計劃與香港文化生態〉，香港《傳媒透視》，香港：香港電台出版，2004 年 12 月，頁 2~4，香港電台網上廣播站 http://www.rthk.org.hk。

──：〈從西九龍計劃看香港文化政策〉，香港：《香港文壇》第 39 期，2005 年 6 月，頁 26、27。

YEH C.S.: "Music in Hong Kong School: A Study of the Context and Curriculum Practices", In E. Choi (Ed.), *Searching for a new paradigm of music education resealed: An international perspective*, Korea: Korean Music Educational Society, 1998, pp. 215~224.

余胡月華：〈音樂教師教育發展〉，香港：香港教育學院體藝系主辦之"承先啟後"音樂會場刊，2008 年 4 月 11 日。

Yu-Wu, Ruth（余胡月華）："The Training of Music Teachers in Hong Kong", *Searching for a New Paradigm of Music Education Research: An International Perspective*, Korean Music Educational Society, 1998, pp. 225~235.

──："The training of music teachers in Hong Kong", In E. Choi (Ed.), *Searching for a new paradigm of music education research: An international perspective*, Korea: Korea Music Educational Society, 1998, pp. 255~266.

二、香港政府文件

1. *Hong Kong Education Department Annual Report of 1951~1952*, Hong Kong：Education Department, Hong Kong Government, 1952.

2. 《小學音樂科課程》，香港：香港教育司署編訂，1968。

3. 《小學課程綱要 —— 音樂科》，香港：香港課程發展委員會小學科委員會編訂，1976。

4. 《小學課程綱要 —— 音樂科》（中一至中三），香港：香港課程發展委員會小學科委員會編訂，1983。

5. 《小學課程綱要 —— 音樂科》，香港：香港課程發展委員會小學科委員會編訂，1987。

6. 《小學課程綱要 —— 普通音樂科》（中四至中五），香港：香港課程發展委員會小學科委員會編訂，1987。

7. *Syllabuses for Secondary Schools Music (Advanced Level)*, prepared by the Curriculum Development Council and recommended for use in schools by the Education Department, Hong Kong, 1992.

8. *Syllabuses for Secondary Schools Music (Advanced Supplementary Level)*, prepared by the Curriculum Development Council and recommended for use in schools by the Education Department, Hong Kong, 1993.

9. 《創造空間、追求卓越 —— 諮詢文件摘要》，香港：香港特別行政區教育統籌委員會，2000 年 5 月。

10. 《終身學習，全人發展 —— 香港教育制度改革建議》，香港：香港特別行政區教育統籌委員會，2000 年 9 月。

11. 《"學會學習 —— 學習領域藝術教育"諮詢文件》，香港：香港特別行政區課程發展議會編訂，2000 年 11 月。

12. 《藝術教育學習領域課程指引（小一至中三）》，香港：香港特別行政區課程發展議會編訂，2002。

13. 《藝術教育學習領域 —— 音樂科課程指引（小一至中三）》，香港：香港特別行政區課程發展議會編訂，2003。

14. 《藝術教育學習領域 —— 音樂科課程及評估指引（中四至中六）》，香港：香港課程發展議會與香港考試局聯合編訂，2007。

15. *Marsh & Simpson Report*, Hong Kong: Hong Kong Government, 1963.

16. *Education Policy Hong Kong*, Hong Kong: Hong Kong Government, 1965，paragraph 12 of Appendix 1.

17. *Civil Service List 1960~1965*, Colonial Secretariat, Hong Kong: Hong Kong Government, 1966.

18. *Secondary Education over the Next Decade (White Paper)*, Hong Kong: Hong Kong Government, 1974.

19. *Hong Kong Education Department Annual Report*, 1975~1976.

20. *A Perspective on Education in Hong Kong: Report by a Visiting Panel*, Hong Kong: Hong Kong Government, 1982.

21. *1997 Teacher Survey*, Statistics Section, Education Department, 1998, pp. 48, 49, 86, 92.

第三章　香港高等與專業音樂教育

大學音樂系、演藝學院、音樂專科學校刊物

（一）香港音樂專科學校

1. 香港音樂專科學校四十周年紀念音樂會、《香港音樂專科學校四十周年特刊 1950~1990》，香港：香港音樂專科學校出版，1991 年 5 月 27 日。

2. 《樂友》第 1 至第 91 期，香港音樂專科學校學報，1951~2008。

3. 香港音樂專科學校六十周年紀念音樂會、《香港音樂專科學校六十周年特刊 1950~2010》，香港：香港音樂專科學校出版，2010 年 6 月 13 日。

（二）香港中文大學音樂系

1. 香港中文大學音樂系小冊子（全部缺出版日期）：
 - 音樂系全日制學士學位課程。
 - 音樂系兼讀學士學位課程。
 - 音樂系音樂文學碩士課程。
 - 香港中文大學研究員概覽 —— 音樂系。
 - 香港中文大學利希慎音樂廳。
 - 香港中文大學音樂系中國音樂資料館。
 - Postgraduate Prospectus: Research Programmes 2009/2010 (www.2.cuhk.edu.hk/gss).
2. 研究項目與論著：香港中文大學音樂系系主任麥嘉倫博士（Michael E. McClellan）應本書作者之要求，於 2009 年初提供該系教師有關之研究項目與論著資料。

（三）香港浸會大學音樂系

浸會大學音樂系小冊子（缺出版日期）：
 - 音樂（榮譽）文學士課程
 - 音樂碩士學位
 - 哲學碩士（音樂）學位
 - 哲學博士（音樂）學位

（四）香港大學音樂系

香港大學音樂系（手冊）。

（五）香港演藝學院

1. 香港演藝學院年報，1988~1989、1992~1993、1995~1996、1997~1998、1999~2000、2000~2001、2001~2002、2004~2005、2010~2011。

2. 香港演藝學院課程手冊，1989~1990、1999~2000、2006~2007。

3. 香港演藝學院初級課程手冊，2006~2007。

4. 香港演藝學院短期課程手冊，2006 夏季。

5. 香港演藝學院秋冬季短期課程，2008。

6. 香港演藝學院舞蹈藝術、演奏音樂、作曲音樂碩士課程手冊，2006~2007。

7. 香港演藝學院第二十屆畢業典禮特刊，2006 年 7 月 7 日。

8. Degree Diploma & Certificate Programmes of the Hong Kong Academy of Performing Arts, 2006~2007.

9. 香港演藝學院圖書館有關網頁：

 • 圖書館：

 http://www.hkapa.edu/asp/library/library_collection.asp?lang=eng&mode=gui

 • 教職員名單：

 http://www.hkapa.edu/asp/music/music_stafflist.asp?lang=eng&mode=gui

 • 榮譽院士與博士名單：

 http://www.hkapa.edu/asp/general/general_about_academy_honorary.asp

 • 學院年報：

 http://www.hkapa.edu/asp/general/general_about_academy_honoray.asp#Publications

 • 重要發展：

 http://www.hkapa.edu/asp/general/general_news_main.asp
 Yau, Elaine："Arts academy aiming to play on a bigger stage

– APA turns 25 with an ambition to become a world-class university", Hong Kong: "Insight" of Education Supplement, South China Morning Post, 7 March 2009.

（六）香港教育學院

- 《香港教育學院文理學院文化與創意藝術學系》，2012。
- *Faculty of Liberal Arts and Social Sciences Department of Cultural and Creative Arts*, 2013.
- The Hong Kong Institute of Education: *Executive Master of Arts in Arts Management and Entrepreneurship* (To start in February 2014), 2013.
- The Hong Kong Institute of Education: *Bachelor of Music in Education (Honours) (Contemporary Music and Performance Pedagogy)* 音樂教育榮譽學士（當代音樂及演奏教育學），published by the Faculty of Liberal Arts and Social Sciences（博文及社會科學學院）and the Department of Cultural and Creative Arts（文化與創意藝術學系），2013.
- The Hong Kong Institute of Education: Executive Master of Arts in Arts Management and Entrepreneurship 藝術管理及文化企業行政人員文學碩士（To start in February 2014）（International Partner: Goldsmiths, University of London），published by the Faculty of Liberal Arts and Social Sciences（博文及社會科學學院）and the Department of Cultural and Creative Arts（文化與創意藝術學系），2013.

結　論

Bradley, Stephen: "So long, Hong Kong", a speech delivered at the

Hong Kong Foreign Correspondents' Club, Hong Kong, on 13 March 2008.

[Press release by British Consulate General Hong Kong on 14 March 2008]

國際演藝家協會（香港分會）：《一九九五年香港演藝評論年報》，香港：國際演藝評論家協會（香港分會），1998。

劉靖之

1999　　〈香港沒有可能成為亞洲文化之都〉，香港：《文采》第四期，1999 年 10 月，頁 14~16；

2002　　《和諧的樂聲》，武漢：湖北教育出版社，2002，頁133~137；

2013　　《香港音樂史論—粵語流行曲‧嚴肅音樂‧粵劇》，香港：商務印書館（香港）有限公司，2013。

劉靖之、李明主編：《評論音樂評論 —— 新世紀樂評研究會論文集》，香港：香港大學亞洲研究中心、國際演藝評論家協會（香港分會）、香港民族音樂學會出版，2005。

SCMP Editorial: "Hong Kong's failings took root in colonial era", Hong Kong: *South China Morning Post,* 14 March 2008.

————: "We must nurture more artistic talent", Hong Kong: *South China Morning Post*, 6 January 2012.

香港亞洲電視台：〈胡恩威訪問林懷民〉，2011 年 11 月 1 日，00:10~00:20。

周蜜蜜：〈訪問名作家、學者余秋雨〉，香港：《文采》第三期，1999 年 9 月，頁 4~7。

附表一　香港文化政策紀要

　　這部著作共有兩個部份："文化政策篇"和"音樂教育篇"。"文化政策篇"論述了港英時代的康樂與文化施政以及施政所需要的行政架構,包括已解散了的市政局與區域市政局,香港回歸中國之後成立的民政事務局以及法定組織香港藝術發展局,前後 130 年(1883~2013)。在這 130 年裏,香港政府在康樂與文化方面的施政,隨着香港的經濟、社會、政治的發展而經歷了多次變化,從純粹市政服務到大會堂的文化藝術活動,從 1970 年代的快速經濟起飛到 1980 年代中英有關香港問題的談判。這段歷程在一定程度上影響了市民對文化藝術的訴求,導致了 1990 年代香港社會對文化藝術政策的廣泛討論,也導致了一系列文化藝術政策研究文件和顧問報告出爐,勾畫出香港未來文化藝術的發展藍圖。

　　"香港文化政策紀要"以大綱形式來鋪陳香港在文化藝術政策及其有關方面的重要事件,如負責文化藝術機構的建立,演藝場館的增添、政府對文化藝術資助撥款機制的衍變、文化藝術政策研究和顧問報告的發表等,作為輪廓式的歷史回顧。

年代	紀要	備註
1843~1872	• 牧歌協會 (Madrigal Society) 於 1843 年成立 • 合唱協會 (Choral Society) 於 1861 年成立，1872 年以 "愛樂協會" (Philharmonic Society) 名義舉辦音樂會。	
1869	• 舊大會堂啟用	1933 年舊大會堂的部份建築物拆除，1947 年藝個舊大會堂拆除。舊大會堂主要服務對象為居港英國人。
1931	• 香港歌樂會 (The Hong Kong Singers) 成立	於 2000 年解散
1935	• 1883 年成立的 "潔淨局" (Sanitary Board) 改名為 "市政局" (Urban Council)。市政局於 1973 年行政、財政自主。	
1946~1948	• 中英俱樂部 (Sino-British Club) 成立，此俱樂部特別重視音樂活動，於 1948 年建立 "中英管樂團" (Sino-British Symphony Orchestra)。	
1957	• 中英交響樂團改名為 "香港管弦樂團" (Hong Kong Philharmonic Orchestra)	
1962	• 香港大會堂建成啟用，由市政局管理。	全港市民均可享用
1973	• 香港藝術節協會成立，並於同年舉行第一屆 "香港藝術節"。	
1974	• 香港管弦樂團職業化	香港管弦樂團 1974 年職業化時，有團員 77 人。
1976	• 香港藝術節協會與市政局聯合舉行第一屆亞洲藝術節	
1977	• 1973 年成立的業餘香港中樂團職業化，吳大江擔任音樂總監兼總指揮。 • 香港藝術中心建成、啟用。	香港中樂團於 1977 年成立時有團員 50 名，兼職團員 20 名，2001 年中樂團公司化。
1979	• 香港芭蕾舞團成立 • 香港城市當代舞團成立	文康科設立 "音樂事務統籌處"，為青少年提供器樂訓練，後改名為 "音樂事務處"。1995 年專由兩個市政局管理，2000 年後移交康樂及文化事務署負責。

年份	內容	備註
1980~1992	荃灣大會堂建成啟用，是第一座衛星星城鎮興建的大會堂，這之後其他衛星城鎮和地區紛紛建築大會堂和演出場館：高山劇場（1983）、沙田大會堂（1987）、屯門大會堂（1987）、香港視覺藝術中心（1992）以及北區、大埔、元朗、牛池灣、西灣河文娛中心等。	
1981	行政局制訂推動、發展表演藝術的 7 項政策： (i) 提供所需場地； (ii) 發展社區表演藝術活動； (iii) 提供在職專業訓練和專業訓練； (iv) 發展職業表演藝團； (v) 在資源允許下盡力達到高水平； (vi) 設立表演藝術諮詢委員會； (vii) 支持、鼓勵表演藝團的發展。 市政局成立"香港舞蹈團"	
1982	文康科成立"香港演藝發展局" 皇家香港賽馬會設立"皇家香港賽馬會音樂基金"，以支持發展音樂、舞蹈及有關活動。 香港的 18 個地區區議會成立，作為政府與地區之間的聯繫。 香港藝穗節成立，展示業餘和新進藝術。 進念二十面體、赫墾坊、中英劇團成立。	諮詢性質，非法定組織。
1985	香港演藝學院建成，並開始招收學生。	
1986	區域市政局成立，與市政局局性質相同，統籌"非市區"的康樂與文化事務。	於 2000 年解散
1989	香港文化中心建成啟用 文康科委任英國藝術行政專家布凌信博士（Peter Brinson）為香港的音樂與舞蹈政策提供顧問意見 布政司署改組，文康事務科改名為"文康廣播科"，市政總署與區域市政署劃歸布政司署（香港回歸後稱"政務司"）。	布凌信認為必須正視本地文化藝術的發展 導致市政總署與區域市政總署的"剩餘權力"開始膨脹

1990	● 文康科委約杜克林(Colin Tweedy)就如何推動藝術贊助以增加民間藝術資助 ● 文康廣播科資助香港藝術行政人員協會成立"香港藝術及資訊中心"(ARIC),為藝術界及市民提供藝術活動諮詢和支援服務。	1995 年 9 月開始由藝發局資助。
1993~2003	● 1970、1980 年代的 20 年裏,前市政局建立了多個樂團、話劇團和舞蹈團,興建了多個演出場館,還組織主辦各種演出節目,繁榮了文化藝術活動,導致了市民對制訂全盤、長遠文化政策的訴求。為了回應市民的訴求,政府有關部門和法定組織香港藝術發展局和前市政局多次委約專家提交顧問報告。在 1993~2003 年間,有關香港諮詢文件的諮詢文件和顧問報告,主要有: (i) 文康廣播科:《藝術政策檢討報告諮詢文件》,1993 年 3 月。 (ii) 香港藝術發展局:《五年策略計劃事》,1995 年 12 月。	報告發表後引起了積極回應,《文康廣播科·藝術檢討公意見調查》於 1993 年 6 月出版
	(iii) 市政局文化委員會:《五年計劃》,1996 年 8 月。 (iv) Anthony Everitt(艾富禮):Allocation of Funds and How to Evaluate Success(《撥款制度與成效》),1998 年 11 月	香港藝術發展局委約
	(v) Anthony Everitt: Arts Policy, Its Implementation and Sustainable Arts Funding – A report for the Hong Kong Arts Development Council(《藝術政策、執行與資源》),1998 年 12 月。	香港藝術發展局委約
	(vi) 香港政策研究所:《香港文化藝術政策的釐定、推行與資源開拓》,1998 年 12 月。	香港藝術發展局委約
	(vii) 文化委員會:《政策建議報告》,2003 年 3 月。	文化委員會於 2000 年 4 月 1 日成立,2003 年 3 月 31 日提交報告後後解散。民政事務局於 2004 年 2 月 27 日回應報告的各項建議
1995	● 香港藝術發展局成立,取代演藝發展局,負責策劃、推動、支持藝術發展。	法定組織
2000	● 市政局與區域市政局於 1999 年 12 月 31 日解散後,康樂與文化事務移交新成立的"康樂及文化事務署"。	

年份		
2001	• 康樂及文化事務署屬下的香港中樂團、香港舞蹈團、香港話劇團於 1 月 1 日公司化。	
2003	• 特首董建華的《施政報告》以〈拓寬經濟領域〉為題，強調 "創意產業" 在知識經濟體系裏的重要性。"創意產業" 是文化藝術創意和商品生產的結合，包括表演藝術、電影電視、出版、藝術品及古董市場、音樂、廣告、數碼娛樂、電影軟件開發、動畫製作、時裝及產品設計等行業。	這 11 種創意行業後統稱為 "創意產業"
2005	• 7 月 15 日粵劇發展諮詢委員會向旅發局及民政事務局建議，將荒廢多年的油麻地戲院改建為粵劇訓練場地，也可以讓放客體驗粵劇的形式和風格。建議包括 1895 年建成的紅磚屋於 2012 年 7 月 17 日開幕啟用。	油麻地戲院與香港八和會館合作培訓新秀演員
2008	• 陳雲著《香港有文化——香港的文化政策》（上卷）於 9 月出版，是港第一部有關文化政策的專著。	
2008~2013	• 2008 年 2 月，政府成立 "西九文化區管理局"；7 月 11 日立會通過《西九文化區管理局條例》；7 月 5 日立法會撥款 216 億元予西九文化區管理局；10 月 23 日，西九文化區管理局成立。 • 2011 年 3 月，西九文化區管理局公佈全新概念設計；2012 年 3 月，城市規劃委員會公佈發展圖則草案，2013 年分階段開工。計劃第一階段工程將在 2020 年之前竣工，第二階段將於 2030 年之前竣工。第一組 "戲曲中心" 工程將於 2016 年完成	1998 年，特首董建華在《施政報告》裏提及西九龍文娛藝術區；2005 年 10 月，政府確定 40 公頃的文娛藝術區的發展路向；2006 年 2 月，政府宣佈放棄原有的發展路向。

註：此附表 "香港文化政策紀要" 是根據 "文化政策篇" 的三章資料編製，並參閱：(i) 艾當禮：《藝術政策、執行與資源》附件 E："Government action on the Arts and Culture in Hong Kong Since May 1, 1946"（"政府自 1946 年 5 月 1 日以來對香港藝術與文化的施政"，編撰者為 Frank Bren：(ii) 陳雲著：《香港有文化——香港的文化政策》（上卷）附錄 "香港文化政策紀事（1950~2007)"（頁 561~636）。

附表二　香港音樂教育紀要

　　從 1841 年香港被英國殖民之後，到 1997 年回歸中國的一個半世紀裏，香港的音樂教育以 1945 年 8 月日本戰敗投降為分水嶺，分為兩個階段。第一個階段，1841 至 1941 的 100 年港英政府採取一種不聞不問的放任態度，政府學校的音樂課可有可無，任由各校自己決定；民間學校一般都不設音樂課，除了教會學校，而教會學校則為了宗教而為學生提供唱歌與欣賞課程，以聖詩歌曲為主要內容。太平洋戰爭之前的音樂教育，既無適當的設備又沒有課程綱要與教材，更缺乏專業教師。第二個階段，1945 至 1997 年的半個世紀，港英政府改變過去的放任政策，積極發展教育，大力加強英文英語教育，割切香港與中國大陸的歷史和文化聯繫，形成 "重英輕中" 文化生態的失衡。"重英輕中" 在音樂教育上體現在將英國學校音樂課程、教學方式、教材等理念整套移植到香港的課室，置香港青少年的教育與成長不顧。

　　回歸後的特區政府，着手進行教育改革，不僅撥出巨額資源，還大力推動每個人在德、智、體、羣、美各方面都有個性的發展，達致一生不斷自學、思考、探索、創新、應變，這便是教育統籌委員會連續發佈的多份報告書所宣示的教育制度的改革建議，包括《優質學校教育》(1997)、《終身學習、全人發展 —— 香港教育制度改革建議》(2000)、《"學會學習 —— 學習領域藝術教育" 諮詢文件》(2000) 以及《中、小學藝術教育領域裏的音樂科課程指引》等。

　　"香港音樂教育紀要" 分別記錄了 1870 至 2014 年的：一、學校音樂課 (1870~1951)；二、中小學音樂科課程綱要和藝術教育領域的音樂課程 (1968~2007)；三、音樂師資 (1939~2014)；四、高等與專業音樂教育 (1947~2014) 等四個部份，為讀者提供有關過去一個半世紀香港的音樂教育發展綱要。

年代	紀要	備註
(一) 學校音樂課 (1870~1951)		
1870	● 官立中央書院三年初級班開始有基礎音樂課，每週一小時。	《香港藍皮書，1870》
1899	● 皇仁書院與庇理羅士書院的學生組織了一次音樂會，曲目包括鋼琴、獨唱、二重唱、長笛與單簧管合奏。	School Notes-Yellow Dragon, Queen's College, 1899
1921~1940	● 子褒學校 (1921)、梅芳女子中學 (1934)、港僑中學 (1935)、嶺英中學 (1938)、同濟中學 (1940) 等均沒有音樂課。 ● 立陶宛人夏利柯 (Harry Ore) 於 1921 年來香港定居並開始教授私人鋼琴，直到 1972 年去世。其他個人教授樂器與聲樂還有的音樂家傲羅斯人托莫夫 (Kiril Tomoff)、黃金槐、馮玉蓮、林聲翕、意大利人戈爾迪 (Elisio Gualdi) 等。 ● 香港教育署音樂視學組於 1940 年 11 月成立香港校音樂及朗誦協會，1941 年 12 月日本侵略軍佔領香港，音樂及朗誦協會停止活動，直至 1949 年。	參閱這些中學的報刊 宗旨：為學生提供演出機會音培養學生的音樂和朗誦興趣
1929	● 拔萃男書院的上課時間表：每星期上午 9:00~9:45 第一班至四班要上"唱歌"課；9:45~10:40 第五班至八班要上"唱歌"課	Tony Sweeting, Education in Hong Kong: Pre-1843~1941, Hong Kong University Press, 1990, pp. 410~411.
1939	● 香港有 33 名學生報考英國聖三一音樂學院 (Trinity College of Music London)，全部及格；27 名學生報考樂理，25 名及格。	The Administrative Reports 1939, pp.36. General Table VI.
1949	● 香港學校音樂及朗誦協會恢復活動，學辦戰後第一屆校際朗誦節。	
1951	● 英國皇家音樂學院聯會 (The Associated Board of the Royal Schools of Music — ABRSM) 在香港舉行第一次公開考試，分樂器、聲樂、樂理三大類。考取文憑級 (LRSM) 的可以任教中學音樂科，考取第八級的可任小學音樂教師。	參閱劉靖之著：《香港音樂史論 —— 粵語流行曲‧嚴肅音樂‧粵劇》，香港：商務印書館 (香港) 有限公司，頁 445，註 58。

(二) 中、小學音樂科課程綱要和藝術教育領域的音樂課程 (1968~2007)

1968~1993	• 從英國重新佔領香港的 1945 年到 1968 年香港教育署公佈有史以來的第一份《小學音樂科課程綱要》，香港中、小學音樂科在這 23 年裏一如以往那樣任由校方與音樂教師自定教學大綱，自選教材、自定教學法。1968 年的《小學音樂科課程綱要》於 1976 年修訂，再於 1987 年重新編訂。 • 1983 年香港教育署音樂科課程發展委員會公佈《中學課程綱要——音樂科》（中一至中三） • 1992 年香港教育署課程發展委員會公佈 *Syllabuses for Secondary Schools Music (Advanced Level)*《中學高級程度音樂科課程綱要》；1993 年再公佈 *Syllabuses for Secondary Schools Music (Advanced Supplementary Level)*《中學高級補充課程音樂科課程綱要》。	(i) 香港政府教育署於 1952 年便在年報裏明文規定要有劃一的課程大綱。 (ii) 1980 年教育署音樂組兩度從匈牙利邀請柯達伊教授 (Kodály Zoltán) 專家來港傳授柯達伊教學法，反覆實驗課程凡 6 年，於 1987 年納入小學音樂科課程大綱，作為合唱教學法予以運用。
1997~2007	• 香港回歸後，特區政府教育統籌委員會大力推行教育改革，在 1997~2007 年間公佈了一連串的優質教育的綱要和藝術教育的綱要和指引，有關教育改革和音樂科的主要文件如下： (i)《優質學校教育》(1997 年 9 月) (ii)《終身學習、全人發展——香港教育制度改革建議》(2000 年 9 月) (iii)《"學會學習——學習領域藝術教育"諮詢文件》(2000 年 11 月) (iv)《藝術教育學習領域課程指引》(小一至中三) (2002 年) (v)《藝術教育學習領域——音樂科課程指引》(小一至中三) (2003 年) (vi)《藝術教育學習領域——音樂科課程及評估指引》(2007 年)	小學教科書於 2005 年普遍使用 中學教科書於 2009 年開始使用

(三) 音樂師資 (1939~2014)

		
1939~1968	• 香港政府在 1939~1960 年間成立了 4 所教師訓練院校，提供進修音樂課程： 　(i) 1939 年成立羅富國師範專科學校； 　(ii) 1946 年成立鄉村教師訓練學院（1953 年與葛量洪教師訓練學院合併）； 　(iii) 1951 年成立葛量洪教師訓練學院； 　(iv) 1960 年成立柏立基教師訓練學院。 • 1968 年上述 4 所教師訓練院校均改名為 "教育學院"。	這 4 所教育學院在同時舉辦 "在職教師訓練班"，為中、小學提供合資格的音樂教師。
1994~2014	• 1994 年上述 4 所教育學院併入 "香港教育學院"，音樂課程設於該學院的 "文化與創意藝術學系"。	1999/2000 至 2005/2006 的七年裏，教育局委託香港教育學院開辦音樂教師培訓班，共有 1,259 名教師完成培訓，獲頒發香港教育學院的小學音樂教師證書。

(四) 高等與專業音樂教育 (1947~2014)

年份	機構	備註
1947	中華音樂院	1950 年解散
1950	基督教中國聖樂院	
1960	香港音樂專科學校	1960 年改稱香港音樂專科學校
1961	明德書院音樂系	1963 年停辦
1963	清華書院音樂系 浸會書院音樂及藝術系	於 1994 年升格為大學，音樂系與藝術系各自獨立
1965	香港中文大學音樂系	
1966	香港音樂院	1969 年停辦
1969	聯合音樂院	
1978	嶺南書院音樂系 香港音樂學院	1984 年停辦 1985 年併入香港演藝學院
1981	香港大學音樂系	
1985	香港演藝學院	
1994	香港教育學院文化與創意藝術學系	

註：此附表 "香港音樂教育紀要" 是根據本書 "音樂教育篇" 三章內容的提綱挈領勾畫出香港音樂教育發展之概要。

參考圖片

政府新舊文化設施

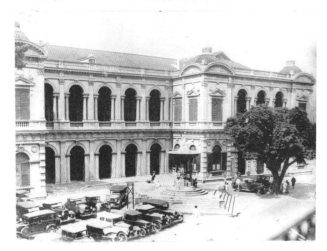

舊大會堂外貌（C.1925）

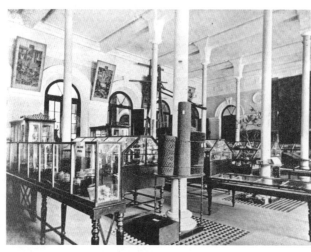

舊大會堂內部
（C.1875~80）

註：舊大會堂外貌和內部圖片為香港歷史博物館藏品，香港特別行政區政府准予複製。

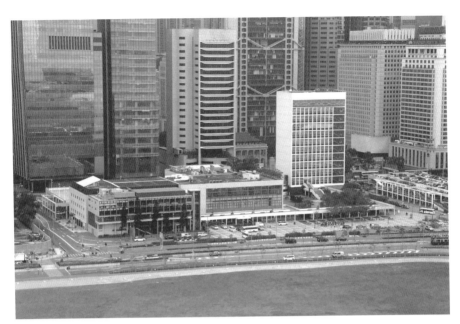

新大會堂外貌

新大會堂音樂廳

註：新大會堂外貌和音樂廳圖片為香港特別行政區康樂及文化事務署藏品，香港特別行政區
　　政府准予複製。

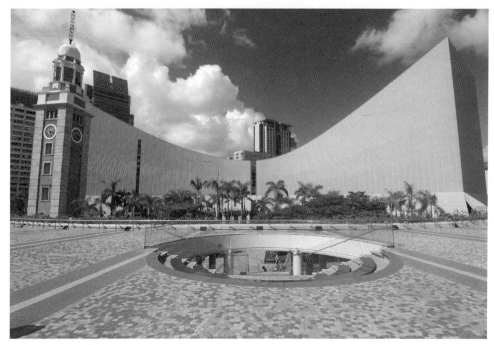

香港文化中心外貌

香港文化中心音樂廳

註：香港文化中心外貌和音樂廳圖片為香港特別行政區政府康樂及文化事務署藏品，香港特
　　別行政區政府准予複製。

政府資助的演藝團體

1962 年港樂職業化前在香港大會堂的演出（圖片由香港管弦樂團提供）

1970 年代中，香港管弦樂團與第一任音樂總監林克昌（圖片由香港管弦樂團提供）

香港管弦樂團與梵志登（圖片由香港管弦樂團提供）

香港管弦樂團與迪華特（圖片由香港管弦樂團提供）

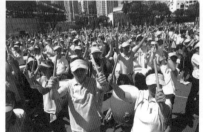

2003 年舉辦的首屆香港鼓樂節活動
（圖片由香港中樂團提供）

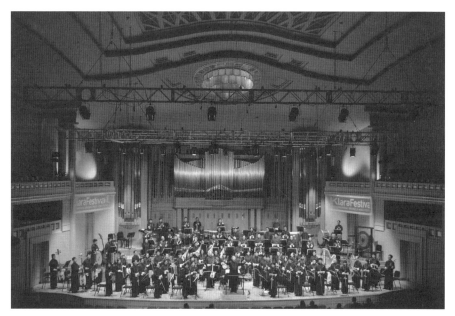

香港中樂團在比利時 Klara Festival 的演出（圖片由香港中樂團提供）

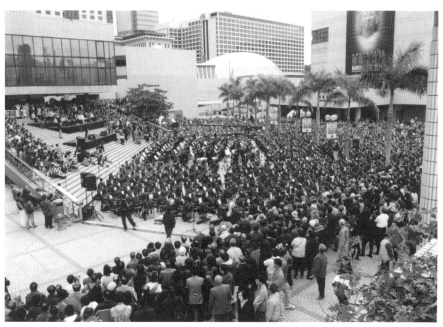

香港中樂團"千弦齊鳴"活動（圖片由香港中樂團提供）

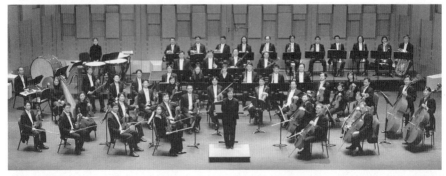

香港小交響樂團（圖片由香港小交響樂團提供）

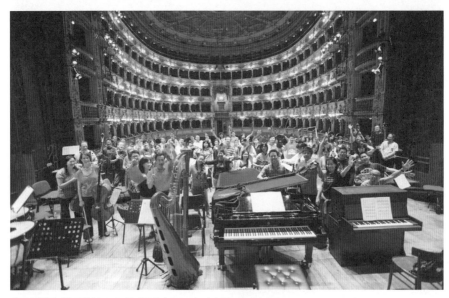

葉詠詩帶領樂團出訪意大利（攝於布雷西亞大劇院 Teatro Grande di Brescia）
（圖片由香港小交響樂團提供）

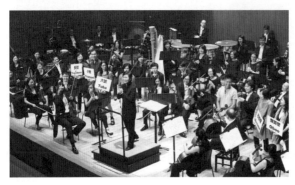

葉詠詩與樂團致力普及古典音
樂，圖為 2013 年為愛樂入門者
舉行的《古典音樂速成》音樂會
（圖片由香港小交響樂團提供）

《青蛙王子》(*The Frog Prince*)
演出（圖片由香港芭蕾舞團提供）

《胡桃夾子》(*The Nutcracker*)
演出（圖片由香港芭蕾舞團提供）

《杜蘭朵》(*Turandot*) 演出
（圖片由香港芭蕾舞團提供）

《365 種係定唔係東方主義》演
出（圖片由香港城市當代舞蹈團提供）

《畸人説夢》演出（圖片由香港城
市當代舞蹈團提供）

《別有洞天》演出（圖片由香港城
市當代舞蹈團提供）

《花木蘭》演出（圖片由香港舞蹈團
提供）

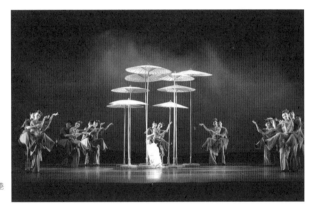

《清明上河圖》演出（圖片由香港
舞蹈團提供）

《舞韻天地》演出（圖片由香港舞
蹈團提供）

香港政府教育署音樂組官員和音樂教師合照（1960 年代）

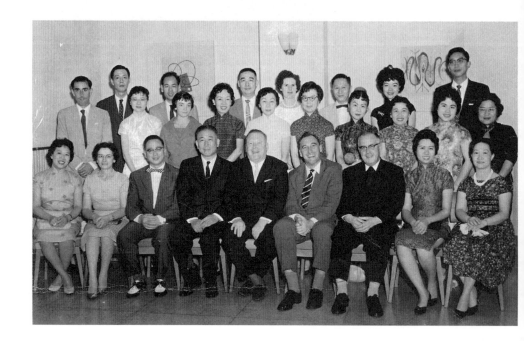

這張照片刊登於香港學校音樂及朗誦協會編印的《金禧紀念特刊 1940~1990》，照片裏的人物是 1950、1960 年代活躍於學校音樂與朗誦比賽的組織者和參與者：組織者是教育署音樂組的官員，以傅利莎（Donald Fraser）為首的音樂教育官員，包括柏嘉（Dennis E. Parker）、鄧約翰（John Dunn）、郭鄭蘊檀、黃飛然、梁志安等；參與者則是名校合唱團指揮、音樂教師，包括趙梅伯、吳東、鍾華耀、薛偉祥、歐陽詠趣、魏飛比、陳劉沛瑩等。

由於原照片的姓名都是英文，要確定這些人物的中文姓名並不容易，幸得教育署前首席督學（音樂）湛黎淑貞博士協助，得以完成這項任務。

（站立者）鄧約翰（John Dunn）（左 1）、梁志安（左 3）、黃飛然（左 4）、薛偉祥（左 7）、歐陽詠趣 *（右 3）、龐德生牧師夫人（Lily Pong）、郭鄭蘊檀、吳東（中）、楊陳應璋（右 1）

* 原照片為 "陳遠嫻"，據可靠人士說應為 "歐陽詠趣"。

（坐椅者）Benedicta Xavier（右 1）、陳劉沛瑩、祈培修士（Brother Gilbert）、柏嘉（Dennis Parker）、傅利莎（Donald Fraser）、趙梅伯、鍾華耀

I. 文化政策篇

人名索引
（按英文字母及漢語拼音順序）

主題索引

（按英文字母及漢語拼音順序）

II. 音樂教育篇

人名索引
（按英文字母及漢語拼音順序）

主題索引

（按英文字母及漢語拼音順序）